연기의 정석

장두이 지음

Σ 시그마프레스

연기의 정석

발행일 2016년 12월 20일 1쇄 발행

지은이 장두이
발행인 강학경
발행처 (주)시그마프레스
디자인 이상화
편집 이호선

등록번호 제10-2642호
주소 서울특별시 영등포구 양평로 22길 21 선유도코오롱디지털타워 A401~403호
전자우편 sigma@spress.co.kr
홈페이지 http://www.sigmapress.co.kr
전화 (02)323-4845, (02)2062-5184~8
팩스 (02)323-4197

ISBN 978-89-6866-846-3

이 도서의 국립중앙도서관 출판예정도서목록(CIP)은 서지정보유통지원시스템 홈페이지
(http://seoji.nl.go.kr)와 국가자료공동목록시스템(http://www.nl.go.kr/kolisnet)에서 이용하
실 수 있습니다.(CIP제어번호 : CIP2016030288)

머리말

연기(演技)란 무엇인가? 연기는 말 그대로 실연해서 보여 주는 기술적 표현이다. 이 기술이 고도로 발전하면 예술이 된다. 연기는 지성(智性), 감성(感性), 이성(理性), 창의성(創意性), 영성(靈性)을 종합한 극적인 표현이다. 연기는 보고, 듣고, 감지하는 과정의 결과적 표현이기도 하다. 연기는 보고 인지해서, 느껴 생각하고, 행동하는 총체적 표현이다. 연기자는 다음의 '6하 원칙'에 따라 맡은 배역을 분석하고 창조해야 한다.

1. 누구인가?
2. 무엇을 하고 있는가?(무엇을 하려 하는가? 무엇을 했는가?)
3. 왜 하는가?
4. 어디서 하는가?
5. 언제 하는가?
6. 어떻게 하는가?

연기는 질감(texture), 색깔(color), 무게(weight), 형태(shape)를 대사와 몸의 표현 속에 용해시켜야 한다.

연기를 만들기 위한 네 가지 기본 작업이 있다.

1. Head : 정확한 작품 분석, 장면 분석, 연관된 각 캐릭터 분석을 데이터에 의거하여 만드는 작업
2. Hand : 분석된 것을 바탕으로 캐릭터 연기의 기술을 개발하고 창조함
3. Heart : 작품과 캐릭터에 대한 열정과 사랑
4. Imagination : 상상력을 총동원해 극적 상황과 캐릭터를 완벽히 창조함

　연기는 전인적인 창조의 표현물이며, 매우 종합적인 예술이다. 연기의 마지막 정점은 영혼의 표현이다. 그러므로 좋은 연기자(배우)는 건강한 정신력과 외모, 깨끗한 발성, 강력한 에너지를 지니고, 남을 배려하고 진정으로 이해하려고 노력하며, 살아 있는 대사법과 몸 연기를 통해 진심을 표현하는 예술인이어야 한다.

　47년간 연기를 하면서 필자의 몸과 영혼 속에 꿈틀거리는 이 모든 것을 책으로 엮는 일은 아직도 모자라고 부족한 점이 많지만, 가장 기본적으로 알아야 할 연기의 덕목을 간추려 보았다.

　이 책이 나오기까지 독려해 주신 청소년과 놀이문화연구소 전국재 소장님과 출판을 기꺼이 허락해 주신 (주)시그마프레스 강학경 사장님 이하 직원 여러분 그리고 사랑하는 아내 신수정, 아들 루이, 딸 루미 등 가족 모두에게 진심으로 감사드린다.

　더불어 배우가 되기 위해 고군분투하는 배우 지망생들과 세상의 모든 연기자 분들에게 미흡하나마 이 책을 바친다.

2016년
북한산 산자락에서

차례

연 기 란 무 엇 인 가

연기는 말 그대로 극적인 행동의 기술적 표현을 관객에게 보여 주는 일이다. 우리의 연극 유산인 양주별산대 놀이, 송파 산대 놀이, 북청사자놀음의 '놀이'가 연기이며 하회별신굿, 대동굿, 액막이굿, 재수굿 등의 굿 놀이 역시 연기의 본체이다. 서양에선 액팅(acting), 플레잉(playing) 등을 연기라고 일컫는다.

무대 연기이든 매체 카메라 연기이든 연기의 기본과 속성은 전혀 다를 것이 없다. 하지만 분명한 것은 연기는 작가가 창조해 놓은 캐릭터를 연기자가 연기적 자아로서 표현하는 일이다. 그래서 연기자들이 캐릭터를 만드는 일에 힘들어하는 경우를 종종 볼 수 있다. 거기엔 작품 분석에 이은 캐릭터 분석과 그에 준한 캐릭터의 신체나 화술, 습관, 사상, 감정의 표현 등을 관객이 보기에 설득력 있도록 객관적으로 창조해야 하는 어려움이 있다. 그러나 늘 그렇지만 이러한 어려움을 극복하고 관객의 공감을 얻어 큰 감동을 주는 연기를 한다면, 그것은 최고의 창조적 기쁨이며 동시에 최고의 연기를 보여 줬다고 극찬을 받을 수 있다.

연기자가 특정 캐릭터를 온전히 연기하여 관객에게 큰 공감과 감동을 줄 수 있다는 것은 결코 쉽지 않은 일이다. 이런 완성도 높은 연기를 하기 위해서는 많은 부수적인 작업, 즉 '연기자의 작업'을 마치 수도승처럼 오랫동안 끊임없이 수행해야 한다. 이때 말하는 연기자의 작업이란 신체 훈련, 언어 훈련, 감성 훈련(EQ), 지성 훈련(IQ), 심리 측정 변화 훈련 등을 말한다.

47년간 국내외에서 연기 생활을 하면서 느꼈던 가장 큰 화두는 '연기는 매우 종합적 창조의 결과물'이란 것이다. 연기 표현 속에 담아내는 말과 극적 행동은 하나의 목표로 뭉쳐진 단단한 총체적 행동의 결과란 것이

다. 한마디의 말과 하나의 움직임 속엔 그 캐릭터의 모든 절실함의 표현이 내재되어 있는 것이기에 종합적이고 총체적인 예술적 표현이다. 그러므로 이러한 '연극적 놀이'를 교육에 적용하면 말하기, 듣기, 전달하기, 표현하기, 몸 쓰기, 소통하기, 어울리기 등의 다양한 분야의 학습적 효과를 거둘 수 있는 것이다.

연극이 교육적으로 많은 분야에 적용되고 있는 것은 사실이며, 더욱이 정신적 치료에까지 적용되어 의학적인 치료로 적용되기도 한다. 필자가 함께 일했던 예지 그로토프스키(Jerzy Grotowski)는 연극의 치료 효과에 대한 많은 실험을 했고, 의학적으로 정신병자들에게 적용하고 있는 사이코드라마 치료 또한 여러 병원에서 효과를 보고 있는 것이다.

자, 그럼 지금부터 여러분에게 연기를 어떻게 해야 하는지 그리고 어떻게 했을 때 엄청난 효과를 만들어 낼 수 있는지, 어떤 훈련 방법이 있고, 어떻게 적용해야 효과가 있는지, 특히 청소년들에게 어떤 방식으로 연기를 적용했을 때 학습 효과가 있는지 등을 하나씩 살펴볼 것이다.

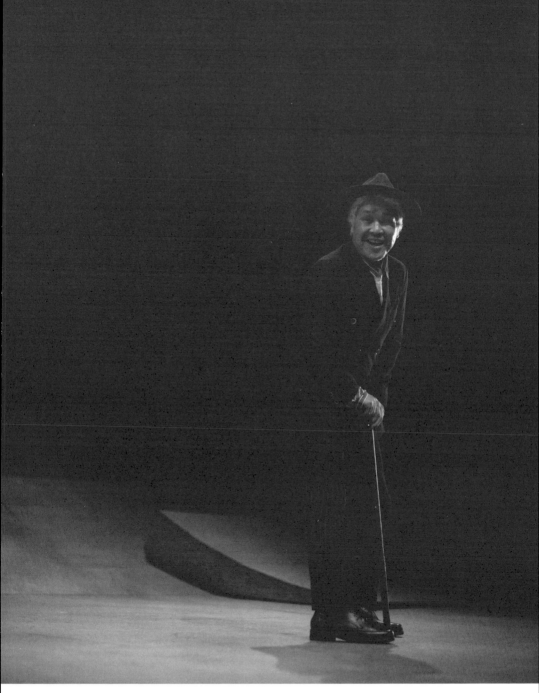

〈벚꽃동산〉에서 필자가 연기한 가예프

02

연 기 를 시 작 하 기

우선 연기하는 걸 사랑하자! 주변에 남 흉내를 잘 내는 친구가 있을 것이다. 그 친구는 분명 연기자로서의 재능을 많이 가진 친구이다. 그러기에 그를 재미있는 친구라고 생각할 것이고, 그의 주변에는 늘 사람이 모이게 될 것이다. 그런 측면에서 그는 우선 진정한 엔터테이너의 기질을 갖춘 사람이다.

연기는 다시 말해 캐릭터를 기막히게 흉내 내는 창조 작업이다. 그러므로 우선 연기하는 것에 재미와 흥미를 느껴야 한다. 그리고 사랑해야 한다. 여러분이 하는 일을 사랑하고 있으면 더불어 행복해진다. 이것이 우선 중요하다.

자, 사랑의 정의가 무엇인지 살펴보자.

- 좋아하는 마음
- 진실된 마음
- 아끼고 소중히 여기는 마음
- 이해하려는 마음

사랑은 진실한 마음을 담아 좋아하고 이해하며, 아끼고 소중하게 여기는 마음이다. 캐릭터를 만들 때도 이처럼 좋아하는 마음을 가지고 대해야 하며, 진실된 마음으로 접근하고, 아끼고 소중히 여기는 마음으로 캐릭터를 이해하려고 노력해야 한다. 그래서 직업적으로 연기자가 되겠다는 마음이 있다면, 연기를 좋아하고, 좋아하는 연기를 이해하고, 연기를 꿈꾸고, 진실된 마음으로 연기를 대한다면, 보는 이들로 하여금 오랫동안 각인되는 훌륭한 연기자이자 누구도 그 깊이와 넓이를 따라가지 못하는 멋진

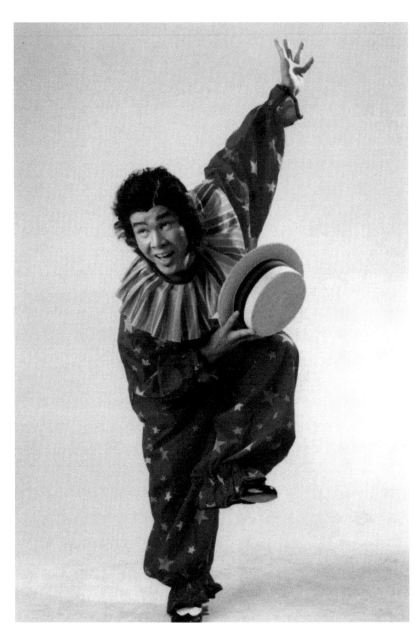

〈춤추는 원숭이 빨간 피터〉에서 필자

연기의 표현을 만들어 내는 탁월한 예술가가 될 것이다.

그러므로

"연기의 시작은 나를 아는 것이며,

신체, 소리, 생각, 감정을

극 속의 캐릭터로 재창조하는 작업이다."

필자는 지금도 피터 브룩(Peter Brook)과 연습했던 일지, 그로토프스키와 일했던 일지 그리고 1978년 미국에 초청되어 라마마 극단(Lamama Theatre Company)에서 일했던 작업 일지 등을 간간히 들여다보며 그 당시의 귀중한 연기적 체험들을 새롭게 되새김하고 있다. 그러므로 연습에 참여하면서 자신의 생각을 기록해 놓는 습관은 연기를 알아 가는 데 많은 도움을 줄 것이라 생각한다. 연습 일지는 분명 참된 여러분 자신을 발견하며, 깨닫게 만드는 역할을 하게 될 것이고, 실력 있는 진실된 연기자로 한 단계 나아가게 만들 것이다. 연습 일지와 함께 필요한 준비물은 다음과 같다.

- 일기장(연기를 하면서 보고 듣고 느끼는 것을 매일 기록할 것)
- 녹음기(자신의 연기를 녹음하고 들으면서 매일 점검할 것)
- 촬영 장비(촬영을 통해 자신의 모습을 분석, 점검할 것)
- 국어사전(바른 화술을 위해서 단어가 가지고 있는 의미와 장 · 단음을 꼭 확인할 것)

자, 그럼 이제 연기에 관해 더 구체적으로 알아보자.

연기는 작가가 글로 만들어 놓은 세상(상황)과 그 세상 속에 살고 있는 인물의 존재를 마음으로 믿고, 이성으로 이해하고, 감성으로 느끼고, 신체와 소리로 표현해 내고, 진실함과 열정을 담아 인물과 하나가 되는 결과물이다.

연기를 표현하는 방법에는 캐릭터의 사상을 배경으로 한 진실성과, 연기적 테크닉(연기술)의 균형이 절대 필요하다. 그러므로 연기자는 경험해 보지 못하고 본 적 없는 극 중 인물을 표현해 내기 위해, 신체, 소리, 감정(감각) 이성, 상상의 다섯 가지(오감)를 지속적으로 훈련하고, 그 훈련을 통해 얻은 체험적 노하우로 캐릭터를 창조하고 표현해 내는 기술을 갖춰야 한다.

- ✅ 신체(身體, body) : 보이는 것
- ✅ 소리(音, sound) : 들리는 것
- ✅ 감정(感情, feeling) : 느껴지는 것
- ✅ 이성(理性, reason) : 이해되는 것
- ✅ 상상(想像, imagination) : 깨닫는 것

이 다섯 가지 요소는 사실 우리가 일상에서 늘 하고 있고, 갖고 있는 것들이다. 우리는 태어나서 지금까지 자아를 형성하고 살아왔고, 그 자아로 신체를 이용해 걷고 들고 잡고 놓고 굽히고 앉고를 매일 하고 있다. 소리를 이용해 말도 하고 노래를 하고 어떠한 상황과 사람들 간의 관계를 통해 늘 감정을 느끼고 표현하고 있으며, 날마다 우리의 머리에서는 다 표현할 수 없을 정도의 많은 일들에 관한 상상이 이루어지고 있는 것이다. 연기를

더 잘하기 위해 훈련을 해야 하는 이 모든 것은 이미 일상에서 우리가 하고 있고 가지고 있지만, 이런 것을 훈련하고 배워야 표현이 더욱 능숙해지고 숙성되어 예술적 경지로 올라서게 되는 것이다. 사실 모든 분야의 예술이 이런 훈련의 과정을 거쳐서 아름다운 경지로 표현된다. 훈련 과정 속에서 연기적 자아의 감각과 센스가 잘 열리면, 그 자아를 통해 훌륭한 연기를 표현할 수 있는 것이다.

연기도 다른 예술처럼 모방에서부터 시작할 수 있다. 어린아이들이 소꿉놀이를 하는 것을 관찰해 보면, 그 놀이에서 아이들은 엄마도 됐다가 아빠도 됐다가 하면서, 여러 역할을 흉내 내는 연극적 역할극 놀이를 하는 걸 볼 수 있다. 한 여자아이가 "내가 엄마 할게! 네가 아빠 해!"라고 말하면, 금세 그 여자아이는 엄마 역할에 빠져 그럴듯하게 엄마를 흉내 내고 따라한다.

하지만 사실 엄밀하게 '모방'과 '연기'는 다르다. 물론 연기가 모방에서 시작할 수 있지만, 모방에 그친다면 그것은 연기가 아닌 하나의 흉내 내기로 끝나고 말 것이다. 따라서 모방에서 영감을 얻어 연기를 시작했더라도 순전한 창의적인 표현이 되어야 한다.

연기를 하다 보면 종종 한번도 들어 보지도 경험하지도 못한 인물을 만나게 된다. 즉, 모방을 통해서도 표현할 수 없는 캐릭터들을 만나게 되는 것이다. 그러므로 모방에만 의존해서 역할을 창조하는 힘을 기르지 못한다면, 매우 힘들고 어려운 창조의 고통을 느끼게 된다.

예를 들어, 살인마를 연기하기 위해서 사람을 죽여 볼 수는 없다. 또한 누군가를 죽이고 있는 사람을 옆에서 관찰해 볼 수도 없다. 외계인을 연기하기 위해 우주로 가서 외계인을 만나 보거나 관찰할 수도 없고 미친 사람

을 연기하기 위해 미쳐 볼 수도 없다.

연기를 배우는 기초 과정에서 모방을 통해 무언가를 흉내 내고 거기서 파생되는 생각으로 창조해 보는 것도 좋지만, 결국 경험하지 못한 인물과 알지 못하는 상황에서 여러분은 스스로의 믿음과 분석과 창조를 통해 알맞고 관객에게 어필되는 객관성을 띤 캐릭터를 완벽하게 창조해야 하는 것이다.

이것이 예술이고, 진정한 연기이며 연기자의 숙명적 과제이다.

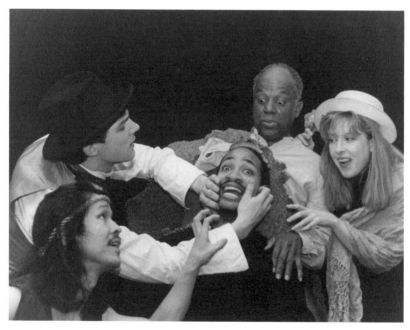

뉴욕 워싱턴 스퀘어 극장에서 공연한 〈Mose's Mask〉

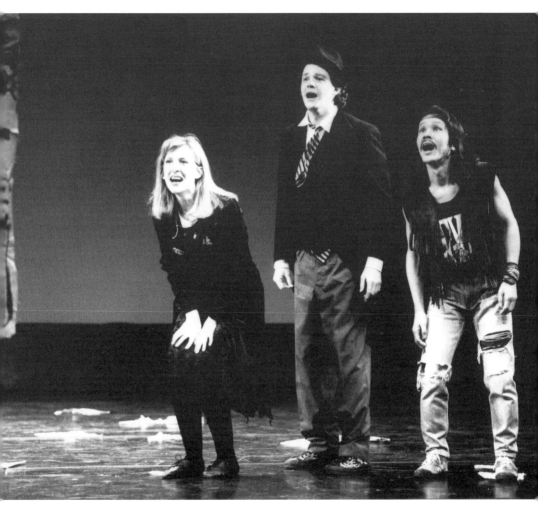

〈Mose's Mask〉의 한 장면

03

연 기 훈 련

훌륭한

연기자가 되기 위해서 어떠한 과정을 거쳐야 하는지를 잘 이해하는 것에 우선적인 목표를 두어야 한다.

어떠한 일이든 좋은 과정을 거쳐야만 좋은 결과를 얻을 수 있다. 맛있는 음식을 만들기 위해서는 좋은 재료에 시간과 노력과 실험과 인내를 가지고 대해야 하듯이 말이다. 막연하게 스타가 되기만을 동경하고 스타가 누리고 있는 화려한 삶만을 생각한다면 그것은 과정은 생각하지 않고 결과만을 쫓는 일이 되고 말 것이다. 연기자는 하루아침에 되는 것이 아니다. 좋은 연기자가 되기 위해서는 끊임없는 '노력과 훈련'이 절대적으로 필요하다. 이제 진정한 연기자가 되기 위한 다섯 가지 훈련 방법을 알아보자(혹자에 따라선 다르고 더 많은 훈련 방법이 있을 수 있지만, 필자는 연기 세계에서 가장 많이 사용되고 있는 다섯 가지 훈련 방법을 제시하는 것임을 밝힌다). 이 다섯 가지 훈련 방법은 각 훈련의 효율성을 높이기 위해 편의상 분리를 해 놓은 것이지, 따로 독립되어 있지 않고 서로 연결되어 있다는 걸 염두에 두어야 한다.

그리고 분명히 기억해 두어야 할 것은 이러한 훈련들이 결국은 좋은 연기를 위해 창의적으로 활용되어야만 훈련의 최종 목적이 달성된다는 것이다. 모든 예술이 기초적인 훈련 이외에 나아가 창의에 의한 창조가 되지 않으면 아무 의미가 없는 것과 마찬가지인 것이다.

1. 신체 훈련

몸 연기(신체 언어, body language)는 이미 필자가 미국에서 활동했던

1970~80년대에 소위 'Kinetic Theatre'라는 연극 운동으로 널리 연구되었다. 우리의 전통 연극인 가면극(봉산탈춤, 양주 별산대놀이 등)을 살펴보면 재담(대사) 외에 춤으로 승화된 몸 연기가 매우 발달되어 있음을 볼 수 있다. 노장마당에서 노장이 속세에 내려와 노는 장면이나 말뚝이, 취발이의 몸 연기 등이 그러하다. 이러한 연기적 요소는 마치 16세기 이탈리아의 '코메디아 델라르테(Commedia Dell'arte)'처럼 각 배역이 갖는 양식화된 몸 연기와 비슷하다.

사실 일상생활에서도 우리는 의사소통을 할 때 언어 표현이 모자라면 자연스레 신체 표현을 동원해서 의사 표현을 충당하게 된다. 예를 들어, 영어도 통하지 않는 아프리카 오지에 간다면 소통을 위해 자신도 모르게 신체 언어를 사용하게 되는 것이다. 이처럼 궁여지책이지만 신체 언어가 가지고 있는 의사 전달 능력은 매우 효과적이며 이는 연기에서도 마찬가지이다. 심지어 어떻게 표현하느냐에 따라 신체 언어는 말보다 더 명확하고 빠르며 강렬하게 전달될 때가 많다. 행동은 언어보다 더 기본적이고 본능적이며 직접적인 표현 수단이기 때문이다. 예를 들어 머리만 끄덕이는 긍정이나, 머리를 좌우로 흔드는 부정의 표현, 얼떨결에 방어하는 손동작, 급히 누군가를 부르는 손짓, 깜짝 놀라 팔을 벌리는 동작, 놀랐을 때 움츠러드는 몸동작 등이 그렇다.

우리의 몸은 감정이 느낀 것을 이성이 생각하기도 전에 먼저 표현을 한다. 그래서 필자가 함께 작업했던 현대 연극의 거장 그로토프스키는 "액션 먼저……!"라고 명쾌히 신체 표현을 말보다 앞서 규정짓고 있는 것이다.

신체는 사람의 현재 상태를 알 수 있는 '바코드'와 같은 것이어서, 현재의 감정, 생각, 상황 등의 상태를 감지할 수 있다. 예를 들어, 말소리가 들

리지 않는 곳에 있어도 사람들의 몸동작을 보고 그 사람들의 이야기나 상태를 어느 정도 알아볼 수 있는 것이 바로 그런 것이다.

따라서 연기 표현에 '소리 언어'와 '신체 언어'가 조화를 잘 이루어야 한다는 걸 인지하고, 연기는 단순히 언어의 전달만 갖고 하는 것이란 생각을 버려야 하는 것이다. 즉, 신체 언어는 소리 언어와 더불어 캐릭터, 극적 상황, 내재된 감정 등을 표현해 내는 데 큰 도움을 주고 있다는 점을 알아야 한다. 경험 많은 연기자도 대사의 텍스트 분석에만 치우친 나머지 신체 언어를 잊고 연기할 때가 있다. 그러나 연기의 기본적 요소인 신체 언어를 감지하지 못하고 연기를 한다면 연기의 효과는 크게 반감될 것이다.

젊은 연기자가 나이 든 사람을 연기할 때, 단순히 화술만으로 나이 든 사람을 표현하는 데는 한계가 있다. 실생활에서도 목소리만으로 그 사람의 나이를 정확하게 구분하기란 쉽지 않기 때문이다. 그래서 나이를 구분하는 데 가장 큰 역할을 하는 것은 역시 신체를 통해 나타나는 '행동 양식'이다.

따라서 연기에 있어서 언어로만 나이 든 사람을 표현하려 드는 것은 잘못된 것이다. 또한 캐릭터의 직업, 직위, 성격 등을 표현하는 데도 소리 언어보다 신체 언어로 많은 것을 만들고 표현할 수 있다. 즉, 걸음걸이, 앉아 있는 자세, 서 있는 모습으로 캐릭터의 식위, 신분, 직업, 성격, 감정 상태를 충분히 나타낼 수 있어야 한다.

이처럼 적절하고 효과 있는 신체 표현을 위해 신체 훈련을 게을리해서는 안 되며, 평소 자신뿐 아니라 다른 사람들의 신체를 늘 관찰하는 버릇을 갖는 것이 중요하다.

연기자도 인간인지라 개인적 습관 하나쯤은 가지기 마련이다. 예를 들

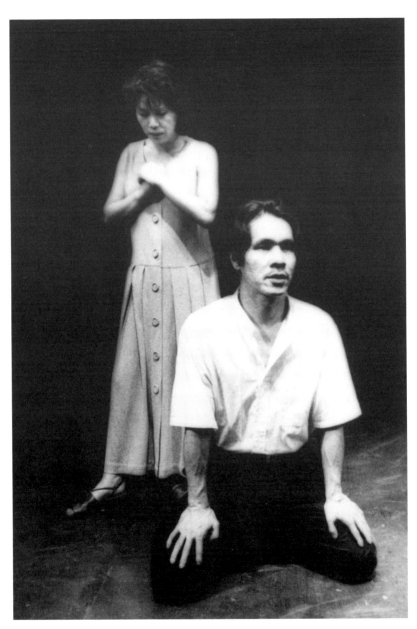

2인극 〈첼로〉의 한 장면

〈Mose's Mask〉에서 아메리칸 인디언을 연기하다.

어, 말할 때 머리를 흔든다든지, 시선이 산만하다든지, 걸음을 이상하게 걷는다든지, 말할 때 입에 힘을 주거나 어깨에 힘을 주는 것 등이 있다. 연기자는 자신만의 독특한 습관적인 제스처를 쓰고 있지 않은지 항상 체크를 하고 고칠 수 있도록 꾸준한 관심과 노력을 기울여야 한다. 연기자가 연기를 할 때 각기 다른 인물을 표현하고 있는데도 계속적으로 연기자 개인의 습관적 표현(cliche)이 나오게 되면 캐릭터에 대한 관객의 공감을 얻기 어렵기 때문이다.

적절한 신체 표현을 위해 에너지를 충분히 활용할 수 있도록 평소 훈련을 지속해야 하는데, 이러한 에너지를 키우기 위해서 보통 연기자들도 신체 워밍업을 한다. 이러한 신체 워밍업에도 연기 학교별로 여러 가지를 활용하고 있는데, 예를 들어 리 스트라스버그 연기 학교에서는 요가, 펜싱 등을 일본의 스즈키 극단에선 노오 연극에서 따온 워킹을, 그로토프스키는 모션즈, 워칭 등의 훈련법을 만들어 행하고 있다.

필자는 직접 개발한 워밍업 운동과 하타 요가를 지금도 아침에 일어나면 1시간 정도 꾸준히 30년 넘게 해 오고 있다. 이처럼 각자가 자신에게 맞는 워밍업 운동을 통해서 몸을 푸는 것은 신체 기능과 표현을 활용하는 데 매우 중요하다.

이제 신체 언어를 더욱 구체적이고 세부적으로 살펴보자.

1) 신체 언어의 목적

신체 언어에는 눈짓, 고갯짓, 몸짓, 손짓, 발짓 등이 있다. 신체 언어를 사용하는 목적은 크게 세 가지가 있다. 첫째, 적절한 신체 표현은 극 속의 이야기를 입체화시켜서 극의 내용을 더욱 재미있고 정확하게 전달한다. 예

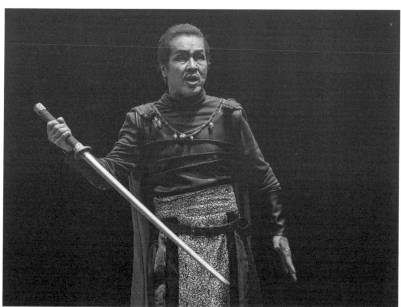

국립극단 제작의 〈조씨고아〉에서 도안고를 연기하다.

를 들어, "높은 산에 올라 '야호' 하고 소리쳤어요."라는 대사를 할 경우에 음성으로만 "야호."라고 하기보다는 입 근처에 두 손으로 나팔 모양을 만들어 "야호." 한다면, 관객은 훨씬 생생한 느낌을 받을 것이다. 둘째, 대사의 의미를 강조하고 듣는 사람의 주의를 집중시킨다. 연기자가 말하는 것에 앞서 먼저 움직이면 관객의 집중력은 커진다. 그리고 이어서 소리 언어로 전달하면 더 확실하게 전달할 수 있게 된다. 셋째, 연기의 내용을 암시하고 함축시켜 관객들의 상상력을 증진시키고 구체적으로 감지하게 하고 깨닫게 하기 위해서이다. 예를 들어, 손가락을 입술에 가져다 대는 제스처는 "쉿! 조용히 해라!"라는 말을 음성으로 할 때보다 더 확실한 의미를 전달할 수 있다. 또 불안한 표정을 하고 종종걸음으로 걷고 있으면 관객들은 앞으로 무슨 일이 일어날 것이라는 암시를 느낄 수 있게 된다.

2) 효과적인 신체 언어의 사용

연기에 신체 언어 사용이 필요한 요소라 하더라도 함부로 사용해서는 안된다. 지나친 신체 언어 사용은 산만해서 자칫 연기의 흐름을 엉뚱한 곳으로 끌어갈 수 있기 때문이다. 신체 언어를 효과적으로 사용하려면 어떻게 해야 할까?

첫째, 진실되고 자연스러워야 한다. 과장되고 거짓 포장된 신체 언어는 관객에게 거부감을 일으켜 반감을 갖게 만든다.

둘째, 내용과 상황에 맞는 신체 언어를 사용해야 한다. 또 대사와 부합되게 사용해야 한다. 예를 들어, 대사는 긴박한 내용인데 몸 연기는 전혀 긴박함이 느껴지지 않는다든가, 상대가 어디 있는지 알 수 없는 시선 처리를 하고 있다든가, 내용과 맞지 않는 표정을 짓고, 진지한 대사를 하는 데

신체 일부를 쓸데없이 움직이는 것은 옳지 않다. 그러므로 대사와 신체 언어가 자연스럽게 일치하기 위해서 신체 언어를 많이 연습해 보는 것이 매우 필요하다.

셋째, 반드시 필요한 부분에 정확한 타이밍에 맞춰 리듬감을 살려 사용해야 한다. 특히 코미디 연기에서 리듬과 템포의 절묘한 창조는 매우 중요하다.

넷째, 시선은 항상 신체 언어와 어울리게 처리해야 한다. 시선은 행동선을 앞질러 가는 것이 보통이며, 시선의 움직임에 따라 인물의 감정이 달라지게 된다.

다섯째, 명확한 신체 언어(몸 연기)를 사용해야 한다. 불명확한 신체 언어는 관객들에게 오해를 불러일으키기 쉽다.

3) 신체 언어의 의미

머리

- ✅ 정면을 향한다 : 강직한 품행, 바른 정서의 표현
- ✅ 똑바로 든다 : 결심, 의지, 용기, 분노
- ✅ 뒤로 젖힌다 : 거만함, 깔봄, 회상, 감상
- ✅ 아래로 숙인다 : 실망, 비애감, 용서, 감사, 순종
- ✅ 좌우로 기울인다 : 주저, 생각, 의심
- ✅ 위로 들어 올린다 : 반항, 거부
- ✅ 긁적거린다 : 쑥스러움, 수줍음, 불만, 난처함

어깨

- 똑바로 편다 : 씩씩함, 당당함, 자랑스러움, 자부심, 용기
- 으쓱거린다 : 자랑, 으스댐
- 움츠린다 : 무서움, 두려움, 부끄러움, 잘못함
- 아래로 힘 없이 내린다 : 상실감, 힘들고 지침
- 위아래로 흔든다 : 즐거움, 기쁨

허리

- 앞으로 굽힌다 : 인사, 부탁, 노인 역할, 부상 등
- 뒤로 젖힌다 : 거드름, 힘든 일을 하고 쉴 때의 표현 등

팔과 손

연기에서 가장 많이 사용하는 부분이다.

- 팔을 앞뒤로 흔든다 : 씩씩하게 걷는 모습
- 팔을 들어 흔든다 : 반가움
- 팔짱을 낀다 : 거만함, 거절, 방어
- 모양이나 방향을 제시/지시하거나 비교 개념(크고 작음, 길고 짧음 등)을 표현한다.

다리와 발

다리와 발은 매우 중요한 정서를 표현한다. 빨리 걷고 천천히 걸을 때, 또 뮤지컬에서 음악에 맞춰 걷거나 뛸 때 발과 다리의 표현은 매우 중요하다. 영상 연기에서도 걷는 모습의 앞뒤 좌우의 모습은 스토리의 전개와 캐릭터의 정서를 나타내는 데 매우 중요하다.

- 다리를 흔든다 : 다급한 상황, 불안, 초조

- 발을 구른다 : 급한 일, 걱정스러운 일

- 한쪽 다리를 절룩거린다 : 부상, 다리가 아픔, 지침

- 한쪽 발로 걷어찬다 : 불평, 불만, 화남

- 빨리 걷는다 : 급한 상황, 매우 중요한 사건의 실마리, 급하게 피하는 상황

- 천천히 걷는다 : 한가로움, 여유, 배회, 음모의 생각 등등

표정

몸 연기 가운데 가장 중요한 부분을 차지하고 있는 것이 표정이다. 표정은 신체 언어의 표현 영역에서 70%가 넘는 비중을 차지하고 있다. 그래서 연기자의 표정 연기에 따라 이야기의 흥미, 상황, 감정, 표현이 달라진다. 더욱이 영상매체를 위한 연기에서 표정 연기는 거의 전부라 해도 과언이 아니다.

- 기쁨 : 웃는 표정

- 슬픔 : 눈물을 흘리고, 찌푸린 얼굴

- 분노 : 눈썹을 치켜뜬다, 눈을 부릅뜨거나 콧구멍을 넓게 벌린다, 눈살을 찌푸린다, 이를 꽉 물고 입술을 깨문다.

대사와 결부된 몸 연기 연습

- 그림을 보듯이 장면을 신체 언어로 표현해 본다.

- 등장인물의 성격 특성에 따라 신체 언어를 표현해 본다.

- 몸 연기 표현이 들어가면 더욱 효과가 있을 곳을 체크해 본다.

- 대사와 일치하면 효과가 있을 곳을 연습해 본다.

4) 템포와 리듬을 통한 감정 표현

연기도 음악처럼 템포와 리듬감이 매우 중요하다. 템포와 리듬에 따라 극적 긴장과 이완을 조절할 수 있기 때문이다. 그러므로 늘 대사의 템포, 리듬을 생각하고 몸 연기에 적용을 해 봐야 한다.

- 상황이 주는 신체 템포는 어떠한가?(어두움/밝음/공포 등)
- 감정이 주는 신체 템포의 리듬감은 어떠한가?(슬픔/기쁨/노함/즐거움 등)
- 반응에 의한 신체 템포는 어떻게 나타나는가?(뜨겁다/차갑다/덥다/춥다 등)
- 신분이 주는 신체 템포의 리듬은?(사장/하인/검사/의사/왕 등)

　연기적으로 마임이나 팬터마임이 아니더라도 몸 연기는 무한히 열려 있는 연기의 핵심이며 창조적 측면이다. 바꿔 말해 연기는 곧 온몸으로 하는 예술적 표현인 것이다. 그러므로 연기자는 최대한 자신의 몸을 사용할 줄 알아야 하며, 그러기 위해 늘 몸을 갈고닦는 훈련에 훈련을 거듭해야 한다.
　필자가 연극과를 졸업하고 무용과와 뉴욕에서 마임학교를 다닌 이유도 거기에 있는 것이다.

> "이제부터 여러분의 몸을 '연기의 핵심이고 전체'이다."

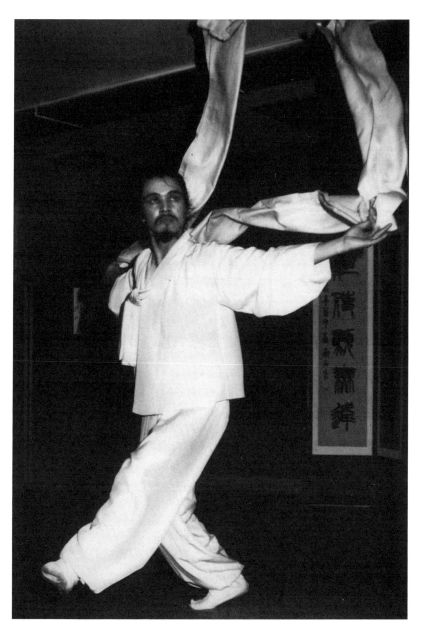

살풀이를 추는 필자. 무용에도 스토리가 내재해 있다.

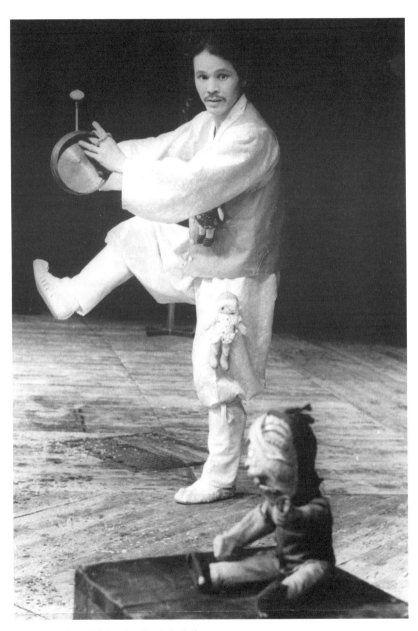

모스크바에서 공연했던 1인극 〈놀부자 타령〉

2. 소리 훈련

1) 소리 훈련의 목적

연기자의 발성 훈련은 화술로서 캐릭터의 감정을 대 · 중 · 소극장에 작은
소리라도 들릴 수 있게 표현하는 훈련을 말한다. 심지어 속삭이는 소리까
지도 전달될 수 있게 훈련을 거듭해야만 한다.

영상이나 뮤지컬에서는 마이크의 도움을 받을 수 있어 발성은 그다지
큰 문제가 되지 않는다고 생각할 수 있다. 하지만 연기자는 발성의 기본기
를 잘 갖추어야 한다. 영상 또는 뮤지컬 연기라 하더라도 발성의 기본기가
없다면 샤우팅을 할 때 그 발성의 의연함을 생생하게 전달할 수 없다.

연기에서 대사의 비중이 거의 전부를 차지하는 만큼 연기자에게 있어
대사의 발성과 발음은 평생 짊어져야 하는 과제이다. 예를 들어, 분노의
상태를 숫자로 말할 때, 정도에 따라 10, 20, 30, …, 100으로 나눈다고 가
정한다면 분노의 높이가 80인데 실제 배우의 소리가 50밖에 나오지 않는
다면 확실한 분노의 정도를 전달할 수 없게 된다. 그러므로 연기자는 발성
연습을 매일 반복해야 한다.

2) 효과적인 소리 훈련 방법

미국이나 영국, 러시아, 독일, 프랑스 등 소위 연극 5대 강국에선 이미 체
계적인 발성 훈련이 나름대로 실행되고 있다. 공통적으로 실행되는 것은
성악가들이 하는 다양한 '음 스케일' 방법이다. 이 방법은 주로 모음 위주
로 구성되어 있으며, 자음은 각 나라의 자음 체계에 맞게 실행되고 있다.

우리나라의 경우는 '아, 에, 이, 오, 우'를 주로 연습하고, 자음의 경우

'그ㅋㄴㄸㄷㅌㄹㅁㅂ뻬ㅅㅆㅈㅉㅊㅍㅎ' 식으로 연습한다.

1983~87년 동안, 필자는 그로토프스키와 함께 다음 문장을 크거나 작게 또는 속삭이면서 자음 연습을 했다. 이 연습을 통해서 발성은 물론, 정확한 발음을 위한 입놀림이나 혀 위치 등을 익혔고 지금도 많은 도움이 되고 있다.

타토테오테페라

리포또떼오쎄떼쓰까

팔로스디오스파리씨

하파이씨멤암피민암

라트라테트나케하하하토

다크루아프리아모스아아안

풀룩세나타이아아포스

팔라스티톤데아아아카이

연기자는 상황에 반응해서 얻은 감정의 높낮이로 발성을 하게 되는데, 그 과정에 육체적인 힘을 사용하다 보면 자연히 목이나 어깨에 힘이 들어가면서 긴장을 하게 된다. 그렇게 되면 우리가 원하는 만큼의 소리를 내지 못하게 된다. 어깨에 힘이 들어간다는 것은 목이나 얼굴 등의 발성 기관이 좁혀지거나 경직되어 자연스럽게 소리가 나오지 않는다는 것을 의미한다. 따라서 평소 훈련을 할 때 의식적으로 인후(목)에 힘을 빼고 하복부(아랫배)에 힘을 주어 뱃속에서부터 울려 나오는 소리를 내는 연습을 해야 한다. 물론 처음엔 배로 소리로 내는 것이 익숙하지 않아 계속해서 목과 어

께에 힘이 들어가게 될 것이다. 하지만 이런 점을 의식해서 계속 소리를 내다 보면 좋은 소리 내는 법을 찾을 수 있다. 이 같은 훈련 과정을 통해 적절한 성량을 갖추게 되면 그것을 잘 보호하고 유지해야 하며, 그러기 위해서는 성대를 보호하고 좋은 컨디션을 유지하는 데 각별히 신경 써야 한다. 즉, 수면 부족이나 지나친 피로감, 과음, 흡연을 피해야 한다.

발성 연습은 무리가 가지 않는 범위 내에서 듣기에 좋은 소리가 나올 때까지 계속해서 소리를 내 보는 훈련 방법이 좋다. 또한 소리를 내면서 불필요한 신체 부위에 힘이 들어가지 않는지를 계속 점검하고 연습하면 좋은 소리를 얻게 될 것이다.

그다음은 발음이 정확해야 한다. 아무리 성량이 좋아도 발음이 정확하지 않으면 대사를 정확히 전달할 수 없다. 성악가들이 맹렬히 발음 교정 훈련을 반복하듯이, 특히 연기자에겐 발음 연습과 훈련은 피할 수 없는 필수적인 과정이다. 이렇게 정확한 발음을 하기 위해서는 매일 꾸준히 쉬지 말고 발음 연습을 해야 한다.

효과적인 소리 훈련을 위해 문법에 따른 발음 체계를 먼저 살펴본 후, 정확한 발음을 구사하기 위한 훈련 방법과 화술에 대해 알아보자.

⑴ 문법에 따른 발음 체계

① 모음 발음

모음은 특히 입 모양과 혀의 움직임이 매우 중요하다. 그래서 늘 입과 혀를 연습이나 공연 전에 잘 풀어 줘야 한다.

〈한강의 기적〉에서 박정희 전 대통령을 연기하다.

✔ 단모음 : 처음과 끝이 같은 소리음을 내는 것이다.

| 아 | 어 | 오 | 우 | 으 | 이 | 애 | 에 | 외 |

✔ 이중모음 : 처음과 끝이 다른 소리음을 내는 것이다.

| 야 | 여 | 요 | 유 | 얘 | 예 | 와 | 왜 | 워 | 웨 | 위 | 의 |

② 자음 발음

자음은 모음과 달리 소리를 홀로 낼 수 없다. 즉, 모음과 합해져 소리를 내게 된다. 자음은 순음, 설단음, 경구개음, 연구개음, 파열음, 마찰음, 비음, 유음, 파찰음, 경음, 격음 등으로 나누어진다.

| ㄱ | ㄴ | ㄷ | ㄹ | ㅁ | ㅂ | ㅅ | ㅇ | ㅈ | ㅊ | ㅋ | ㅌ | ㅍ | ㅎ |

③ 경음화 현상

평음인 파찰음, 파열음, 마찰음이 서로 만날 경우에 경음으로 발음되는 것이다.

| ㄱ, ㄷ, ㅂ, ㅅ, ㅈ, ⇒ ㄲ, ㄸ, ㅃ, ㅆ, ㅉ |

✔ 파찰음(破擦音) : 파열음과 마찰음의 두 가지 성질을 다 가지는 소리

| ㅈ, ㅉ, ㅊ |

✔ 파열음(破裂音) : 폐에서 나오는 공기를 일단 막았다가 그 막은 자리를

터뜨리면서 내는 소리

> ㅂ, ㅃ, ㅍ, ㄷ, ㄸ, ㅌ, ㄱ, ㄲ, ㅋ

● 마찰음(摩擦音) : 입 안이나 목청 따위의 조음 기관이 좁혀진 사이로 공기가 비집고 나오면서 마찰하여 나는 소리

> ㅅ, ㅆ, ㅎ

4 구개음화

치조음인 'ㄷ, ㅌ'이 뒤의 'ㅣ'모음의 영향을 받아 구개음인 'ㅈ, ㅊ'으로 변하는 현상을 말한다.

> ㄷ, ㅌ ⇒ ㅈ, ㅊ

5 자음접변

자음과 자음이 이어 날 때, 하나가 다른 하나를 닮아서 그 소리가 달라지는 현상을 말한다.

6 연음법칙

받침이 모음을 만났을 때, 모음 위에서 발음되는 현상을 말한다.

 예 : 감이(가미) 익었다(이겄다).

7 '의' 발음

● 두음일 경우 : 의(예 : 의사, 의원, 의기투합)

- 소유격일 경우 : 에(예 : 가을의(에) 나뭇잎이 떨어진다. 그녀의(에) 손이 아름다웠다.)

8 유성음 사이에서 'ㅎ' 탈락

- 좋으니 ⇒ 조으니
- 유심히 ⇒ 유심이(유시미)
- 쌓을 ⇒ 싸을
- 가만히 ⇒ 가만이(가마니)

9 사성(四聲)

- 평성 : 처음부터 끝까지 같은 소리
- 상성 : 처음과 끝이 높은 소리
- 거성 : 처음은 낮다가 끝이 올라가는 소리
- 입성 : 끝이 내려가는 소리

10 우리말의 장 · 단음 구분

우리말은 발음이 길[:]고 짧음에 따라서 그 뜻이 달라지므로 정확히 구분하여 발음을 해야 한다. 또 발음의 장단에 따라 뜻이 달라지는 것 이외에, 단어 그 자체가 길게 발음되는 경우도 있다. 특히 한자어에 장음이 많고 장음은 대개 명사에 많이 있다. 어떤 단어가 장음인지 단음인지 알기 어려울 때는 필히 국어사전을 찾아보고 국어사전에 따라 발음을 해야 한다.

다음은 긴소리와 짧은소리를 구별하지 않으면 뜻에 혼란이 생기는 것들이다.

※ 긴소리의 예		※ 짧은소리의 예
낭ː비	수ː박	화재(이야기)
제ː사	안ː경	눈(눈알)
사ː지	회ː장(~님)	화장(분칠)
고ː장	교ː육(~자)	방(안방)
전ː화	퇴ː직(~금)	연기(스모그)
소ː대(~장)	계ː절풍	변(화를 당함)
쇠ː고기	해ː상	가지(먹는 가지)
도ː덕	연ː습	보도(보도의뢰서)
헌ː법	침ː대	고장(망가졌다)
강ː도	조ː건	감잡았어(느낌을 알아채다)
현ː대		사과(사과 맛있다)
타ː자기		전기(전기가 들어왔네)
난ː방		전철(전철을 밟지 말아야지)

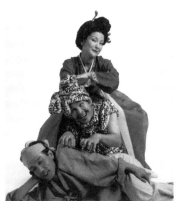

〈배비짱〉에서 배비장을 연기하다.

(2) 발음 훈련

1 기초 발음 훈련

다음은 우리말 발음 훈련에 필요한 자료이다. 녹음기에 녹음하면서 혼자 연습을 해야 하며 발음 클리닉 교정사로부터 자신의 발음에 대해서 취약하고 어려운 부분을 정확히 파악하여 늘 교정할 필요가 있다.

◉ **발음 훈련 자료 1**

다음의 낱말표를 정확하게 읽는다. 발음이 부정확해 교정을 필요로 하고 혀 짧은 소리를 하는 사람은 이 훈련을 통해 효과를 볼 수 있다.

가	나	다	라	마	바	사	아	자	차	카	타	파	하
야	냐	댜	랴	먀	뱌	샤	야	쟈	챠	캬	탸	퍄	햐
거	너	더	러	머	버	서	어	저	처	커	터	퍼	허
겨	녀	뎌	려	며	벼	셔	여	져	쳐	켜	텨	펴	혀
고	노	도	로	모	보	소	오	조	초	코	토	포	호
교	뇨	됴	료	묘	뵤	쇼	요	죠	쵸	쿄	툐	표	효
구	누	두	루	무	부	수	우	주	추	쿠	투	푸	후
규	뉴	듀	류	뮤	뷰	슈	유	쥬	츄	큐	튜	퓨	휴
그	느	드	르	므	브	스	으	즈	츠	크	트	프	흐
기	니	디	리	미	비	시	이	지	치	키	티	피	히
아	에	이	오	우									

❷ 거울 앞에서 입 모양에 주의한다.

- 입을 최대한 크고 정확하게 벌린다.
- 연습 전에 얼굴 근육의 이완운동으로 얼굴 전체의 마사지나 입술을 터는 연습을 충분히 하고 시작한다.
- 훈련할 때는 등을 곧게 펴고, 가슴을 펴고, 배에 힘을 주는 자세를 취하는 것이 좋다.

발음 훈련 자료 2

- 들의 콩깍지는 깐 콩깍지인가 안 깐 콩깍지인가. 깐 콩깍지면 어떻고 안 깐 콩깍지면 어떠냐. 깐 콩깍지나 안 깐 콩깍지나 콩깍지는 다 콩깍지인데.
- 우리 앞집 간장 공장 공장장은 강 공장장이고, 뒷집 된장 공장 공장장은 공 공장장이다.
- 저분은 백 법학박사이고 이분은 박 법학박사이다.
- 작년에 온 솥 장수는 새 솥 장수고, 금년에 온 솥 장수는 헌 솥 장수다.
- 상표 붙인 큰 깡통은 깐 깡통인가? 안 깐 깡통인가?
- 신진 샹송 가수의 신춘 상송 쇼가 시작되겠습니다.
- 이분이 서울특별시 특허 허가과 허가과장 허과장이다.
- 저기 저 뜀틀이 내가 뛸 뜀틀인가 내가 안 뛸 뜀틀인가.
- 앞집 팥죽은 붉은 팥 풋 팥죽이고, 뒷집 콩죽은 햇콩 단콩 콩죽, 우리 집 깨죽은 검은깨 깨죽인데 사람들은 햇콩 단콩 콩죽 깨죽, 죽 먹기를 싫어하더라.
- 우리 집 옆집 앞집 뒷 창살은 홑겹 창살이고, 우리 집 뒷집 앞집 옆 창살은 겹 홑 창살이다.

- 내가 그린 기린 그림은 목이 긴 기린 그림이고, 네가 그린 기린 그림은 목이 안 긴 기린 그림이야.
- 저기 가는 저 상 장사가 새 상 상 장사냐 헌 상 상 장사냐.
- 중앙청 창살은 쌍 창살이고, 시청 창살은 외 창살이래.
- 멍멍이네 꿀꿀이는 멍멍해도 꿀꿀하고, 꿀꿀이네 멍멍이는 꿀꿀해도 멍멍이래.
- 저기 있는 말뚝이가 말 맬 말뚝이냐, 말 못 맬 말뚝이냐.
- 옆집 팥죽은 붉은 팥죽이고, 뒷집 콩죽은 검은 콩죽이다.
- 이 분이 한국관광공사 곽진광 관광과장이다.
- 박 씨네 복국 값이 복국 값이야 아니면 그냥 국밥 값이야.
- 고려고등학교 교복은 고급교복이고 고급원단을 사용했대.
- 안 촉촉한 초코칩 나라에 살던 안 촉촉한 초코칩이 촉촉한 초코칩 나라의 촉촉한 초코칩을 보고 촉촉한 초코칩이 되고 싶어서 촉촉한 초코칩 나라로 갔는데 촉촉한 초코칩 나라의 문지기가 "넌 촉촉한 초코칩이 아니고 안 촉촉한 초코칩이니까 안 촉촉한 초코칩 나라에 가서 살아라." 해서 안 촉촉한 초코칩은 촉촉한 초코칩이 되는 걸 포기하고 안 촉촉한 초코칩 나라로 돌아갔대.
- 양양역 앞 양장점은 양양 양장점이고 영양역 앞 영화관은 영양 영화관이야.
- 오는 칠 월 칠 일은 평창 친구 친정 칠순 잔칫날이야.
- 똘똘이네 담 밑에서 귀뚜라미가 귀뚤뚤뚤 귀뚤뚤뚤 하구 울더라.
- 똘똘이네 알뜰이는 한 푼 두 푼 알뜰살뜰 하게 사는데, 털털이네 흥청이는 서 푼 네 푼 흥뜰망뜰하더라.

- 백합 백화점 옆에 백화 백화점이 있구 백화 백화점 옆엔 힙합 백화점이 있지.
- 된장공장 주방장과 김 공장 주방장은 박 주방장이고, 마늘 공장 주방장과 파 공장 주방장은 곽 주방장이야.
- 명수빈의 연기는 정말 명장면의 명연기, 명품 연기야.
- 저기 하늘에서 내려오는 별똥별은 빛나는 쌍 별똥별이다.
- 닭 발바닥은 싸움닭 발바닥이 제일 크고 곰 발바닥은 뒷 발바닥이 제일 크다.
- 저기 저 미트소시지 소스 스파게티는, 크림 소시지 소스 스테이크 보다 비싸네.
- 앞집 꽃꽂이 꽃집은 장미꽃 꽃집이고, 옆집 꽃꽂이 꽃집은 튤립 꽃 꽃꽂이 집이야.
- 서울대공원 봄 벚꽃 놀이는 낮 벚꽃 놀이보다 밤 벚꽃 놀이가 더 좋아.
- 도토리가 문을 도로록, 드르륵, 두루룩 열었더니 다람쥐가 홀딱 먹었네.
- 작은 토끼 토끼 통 옆에 큰 토끼 토끼 통이 있고, 큰 토끼 토끼 통 옆엔 작은 토끼가 토끼 통 속에 누워 있다.

앞에 제시한 문장 읽기 연습을 통해 정확한 발음 훈련은 물론 각각의 말이 지닌 어려운 말의 뉘앙스와 의미를 전달시키는 전달력도 동시에 높이도록 해야 한다.

참고로 미국 배우들의 발음 훈련 자료와 필자가 연습해 온 라틴, 그리스고어의 발음 훈련 자료를 첨부하였다.

미국

- Peter piper picked a peck of pickled pepper.

- Did Peter piper pick a peck of pickled pepper?

- If Peter piper picked a peck of pickled pepper.

- Where's the peck of pickled pepper Peter piper picked?

라틴/고대 그리스어

- AD REGUM REGUM THA

- LAMOS AMOS AMOS NUMINE

- PROS PERO PERO PERO PERO

- QUI CAE LUM SU PERI PERI

- QUI QUE REGUNT PRETUM PRETUM

- AD SINT CUM PO PULIS

- RITE FAVENTIBUS ITE FAVENTIBUS RITE FAVENTIBUS

- PRIMUM SKEPTRI FERES TRI FERES TRI FERES

- COLA COLA COLA COLA

- TO NAN TI BUS TAUUS CELSA PERAT PERAT

- TER CO RE CAN DI DO

- LU LU LU LU LU LU LU LU

- KI KI KI KI NAM NAM NAM NAM

- NI NI NI NI VE I FE MI NA

- CO CO PO PO PO PO PO RIS

- IN TEM TA TA TA TA TA TA

- I YU GO PLA CET ET AS PER I ET TU

1. 대사 연습 시, 밝고 맑은 목소리로 생동감 있게 발음 하는 훈련을 한다.
2. 젓가락이나 볼펜을 입에 물고 매일 1시간 이상 정확하게 읽어 본다.
3. 매일 신문의 사설 부분을 정확한 발음으로 음독하는 연습을 해도 좋다.
4. 턱과 혀에 힘을 빼고 목과 입을 열어 소리가 코로 새는 것을 막아 본다.
5. 목소리가 잘 안 나올 때는 길게 숨을 쉬거나, 침묵하거나, 따뜻한 차를 마시고, 소금물로 가글을 하며 목을 깨끗하고 건강하게 관리하는 습관을 갖도록 한다.

② 틀리기 쉬운 발음 훈련

우리가 말할 때 발음은 문장의 맞춤법처럼 중요하다. 정확하게 발음하기 위해서는 얼굴의 입술, 혀, 턱, 이 세 가지 기관이 매우 유기적이며 활동적이어야 한다. 그래서 늘 이 기관의 긴장을 풀어 주는 워밍업을 해 줘야 한다. 입술을 다물고 얼굴 전체가 떨리게 털어 주거나 얼굴 부위 전체를 마사지해 주는 것이다.

다음에서는 입술 모양과 혀 위치에 따른 틀리기 쉬운 우리말을 주의해서 살펴보자.

① 입술 모양에 주의해야 하는 말

'ㅁ', 'ㅂ', 'ㅍ' 받침이 나오는 글자를 읽을 때는 입술을 닫는다

- 잘 자, 내 꿈꿔. ⇒ 내 꿍꿔(×) **내 꿈꿔(○)**

- 선생님께 경례! ⇒ 선생닝께(×) **선생님께(○)**

- 여러분의 심부름꾼이 되고자 ⇒ 심부릉꾸니(×) **심부름꾸니(○)**

- 심각한 일이다. ⇒ 싱가칸(×) **심가칸(○)**

- 어렵게 사는 이웃 ⇒ 어력께(×) **어렵께**(○)

- 자연스럽게 몸에 배다. ⇒ 자연스럭께(×) **자연스럽께**(○)

- 씻고 싶기까지야 하겠어? ⇒ 식기까지야(×) **싶기까지야**(○)

- 친구와 놀고도 싶고 ⇒ 식꼬(×) **십꼬**(○)

'와'나 '화'를 '아', '하'로 잘못 발음하는 경우

'와', '화'를 발음할 때 입술 모양을 기억하고 거울을 보며 연습한다.

- 무궁한 영광을 위하여 ⇒ 영강을(×) **영광을**(○)

- 완전하게 일한다. ⇒ 안전하게(×) **완전하게**(○)

'ㅚ'를 'ㅐ'로 잘못 발음하는 경우

역시 거울을 보고 소리 내어 말하면서, 입술 모양을 확인한다.

- 원칙도 정의도 무시된 채 ⇒ 무시댄 채(×) **무시된 채**(○)

- 역사는 모든 국민에게 기회를 줍니다. ⇒ 기해를(×) **기회를**(○)

- 당신이 최고다 ⇒ 채고다(×) **최고다**(○)

② 혀의 움직임에 주의해야 하는 말

'ㄴ' 받침을 'ㅇ', 'ㅁ'으로 잘못 발음하는 경우

- 한강은 흐르고 있다. ⇒ 항강(×) **한강**(○)

- 반복해 공부하자. ⇒ 밤보케(×) **반보케**(○)

- 군것질 할 돈 ⇒ 궁것질(×) **군것질**(○)

- 준비를 철저히 하자. ⇒ 줌비를(×) **준비를**(○)

- 그만큼 했으면 됐지. ⇒ 그망큼(×) **그만큼**(○)

- 건강과 행복 ⇒ 경강(×) **건강**(○)

'ㅆ'이나 'ㅅ'을 'ㄱ'으로 잘못 발음하는 경우

- 잘못했기 때문에 벌을 받았지 ⇒ 잘못핵기(×) **잘못했기(0)**
- 충실했기 때문이다. ⇒ 충실핵기(×) **충실했기(○)**
- 자신 있게 말씀드린다. ⇒ 자신 익게(×) **자신 있게(○)**
- 뱃길을 따라 ⇒ 백길을(×) **뱃길을(○)**
- 나그네의 외투를 벗길 수는 없었습니다 ⇒ 벅길 쑤는(×) **벗길 쑤는(○)**
- 바닷가의 모래알처럼 ⇒ 바닥가에(×) **바닷가에(○)**

'ㄷ'을 'ㄱ'으로 잘못 발음하는 경우

- 굳게 다짐합니다. ⇒ 국게(×) **굳게(○)**

'ㅌ'을 'ㅁ'으로 잘못 발음하는 경우

- 끝말을 정확히 ⇒ 끔마를(×) **끝마를(○)**

'ㅈ'을 'ㄱ'으로 잘못 발음하는 경우

- 건강을 되찾고 ⇒ 되착고(×) **되찾고(○)**
- 인원에 맞게 음식 준비를 해야지. ⇒ 막게(×) **맞게(○)**

③ '의'의 정확한 발음

'의'는 많은 사람들이 잘못 발음하는 경우가 많다. 특히 사투리를 쓰는 사람들에게 이런 오류가 자주 발견되는데, 사투리 발음으로 '으'가 되지 않도록 신경 써야 한다. '의'는 다음과 같이 세 가지로 발음된다.

낱말의 첫 글자로 올 때는 '으이'로 연속 발음한다

- 의심 ⇒ **으이심**, 의사당 ⇒ **으이사당**, 의미 ⇒ **으이미**

낱말의 중간이나 끝(어미)에 올 때는 '이'가 된다

- 민의원 ⇒ **미니원**, 민주주의 ⇒ **민주주이**, 의의 ⇒ **으이이**

소유격의 '의'는 '에'라고 발음한다

- 나의 ⇒ **나에**, 나라의 ⇒ **나라에**, 민주주의의 ⇒ **민주주이에**, 선의의 피
 해자 ⇒ **서니에 피해자**

자음이 첫소리(초성)인 경우는 무조건 '의'를 '이'로 발음한다.

- 희극 ⇒ **히극**, 띄어쓰기 ⇒ **띠어쓰기**, 김정희 ⇒ **김정히**, 무늬 ⇒ **무니**

이상에서 봤듯이 같은 '의'도 쓰임새에 따라 '으이', '이', '에' 세 가지로
발음된다. 우리말에는 '의'가 들어 있는 경우가 많으므로 쓰임새에 주의하
여 알맞게 발음해야 한다.

다음의 여러 예문을 잘 보고 꾸준히 연습하자.

《⸌ 예문

- 전문의의 의견 ⇒ **전무니에 으이견**

- 본의 아니게 ⇒ **보니 아니게**

- 문의하시기 바랍니다. ⇒ **무니하시기 바랍니다.**

- 주의하십시오. ⇒ **주이하십씨오.**

- 부주의로 다쳤습니다. ⇒ **부주이로 다쳐씁니다.**

- 수의계약 ⇒ **수이계약**

- 협의합시다. ⇒ **혀비합씨다.**

- 나의 청춘은 한 편의 드라마였습니다. ⇒ **나에 청추는 한 펴네 드라마여
 씀니다.**

- 민주 시민의 기본은 의무의 이행이 우선입니다. ⇒ **민주 시미네 기보는 으이무에 이행이 우서님니다.**
- 의심하면 의심할수록 더욱 의문투성입니다. ⇒ **으이심하면 으이심할쑤록 더욱 으이문 투성임니다.**
- 나라의 장래는 젊은이의 눈빛을 보면 압니다. ⇒ **나라에 장내는 절므니에 눈삐츨 보면 암니다.**
- 의사당의 돌계단은 비둘기들의 놀이터입니다. ⇒ **으이사당에 돌게다는 비둘기드레 노리텀니다.**
- 민주주의의 의의는 무엇입니까? ⇒ **민주주이에 으이는 무어심니까?**
- 희극은 희극이지 희극 이상의 의미는 아무것도 아닙니다. ⇒ **히그근 히그기지 히극 이상에 으이미는 아무거또 아님니다.**
- 이 무늬의 옷은 저 무늬의 옷보다 화려합니다. ⇒ **이 무니에 오슨 저 무니에 온뽀다 화려함니다.**

④ 잘못 발음하기 쉬운 말

일반인도 그렇지만 부정확한 발음은 연기자에게 치명적이다. 그만큼 발음은 캐릭터를 분명하게 만들어 주기도 하지만 또한 작품의 뜻을 전달하는 데 매우 중요한 역할을 하고 있는 것이다. 다음은 틀리기 쉬운 발음의 예이다.

- **가랑이**(○) / 가랭이(×) ⇒ 가랑이가 찢어지게 가난하다.
- **덩굴**(○) / 넝쿨(×) ⇒ 호박이 덩굴째 굴러 들어오다.
- **뭉텅**(○) / 뭉턱(×) ⇒ 사자가 고깃덩이를 뭉텅 물어 떼었다.
- **뽈따구**(○)/ 뽈다구(×) ⇒ 뽈따구가 나서 어디 살겠니?

- **사족**(○) / 사죽(×) ⇒ 사족을 못 쓴다.

- **~성싶다**(○) / ~상싶다(×) ⇒ 비가 올 성싶다.

- **서른**(○) / 설흔(×) ⇒ 그 사람 나이는 서른여섯 살이다.

- **예쁘다**(○) / 이뿌다(×) ⇒ 예쁘게 생긴 처녀

- **장아찌**(○) / 장아치, 짱아치(×) ⇒ 장아찌는 아주 짜다.

- **재떨이**(○) / 재털이(×) ⇒ 재떨이에 재를 떨어야 한다.

- **찌개**(○) / 찌게(×) ⇒ 얼큰한 찌개가 좋다.

- **천장**(○) / 천정(×) ⇒ 천장 높은지 모르고 물가가 오른다.

- **한창때**(○) / 한참때(×) ⇒ 한창때 뭐가 힘들다고 그러니?

- **하릴없이**(○) / 할 일없이(×) ⇒ 이제는 하릴없이 되었다.

⑤ 장·단음의 발음에 의해 뜻이 달라지는 예

영어에도 발음의 장·단음에 따라 뜻이 달라지는 말은 아주 많다. 예를 들면 다음과 같다.

- [siːt] : seat(좌석, 자리), [sit] : sit(앉다)

- [miːl] : meal(식사), [mil] : mill(제분기, 제분공장)

- [stiːl] : steal(훔치다), steel(강철) [stil] : still(조용한)

우리말 중에서도 이와 같은 동형이의어(같은 글자인데 다른 뜻을 가진 말)가 15,000개에 이른다.

다음에 그 몇 가지 예가 있다. 장음 발음은 좀 길게 발음하면 된다.

- 가:마(새색시 타고 가는 가마) / 가마(도자기 굽는 가마)

- 가:재(뒷걸음질치는 절족 동물) / 가재(집의 재물)

- 간:장(사람의 장기) / 간장(국간장, 진간장)
- 간:하다(임금께 잘못을 고치도록 말하다) / 간하다(짭짤하게 간을 하다)
- 거:리(짧은 거리, 먼 거리) / 거리(종로 네 거리, 길거리)
- 눈:(하늘에서 펄펄 내리는 하얀 눈) / 눈(사람 얼굴에 있는 눈)
- 돌:(자갈, 바위) / 돌(돌잔치)
- 물:다(세금, 벌금을 내다) / 물다(입에 물다)
- 미:련(미련이 남다) / 미련(곰같이 미련하다)

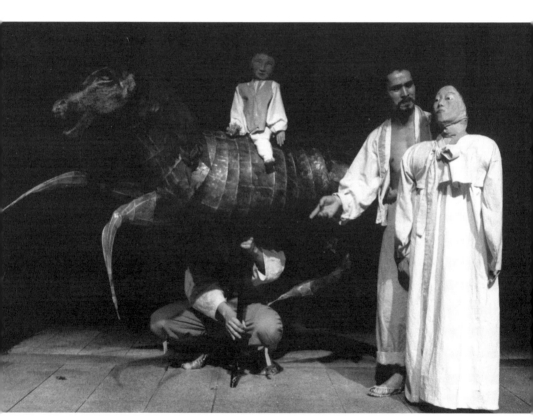

뉴욕에서 영어로 공연된 최인훈의 〈옛날 옛적 훠어이 훠어이〉의 한 장면

- 새 : 집(새가 사는 집) / 새집(새로 지은 집)
- 솔 : (구두 닦을 때 쓰는 솔) / 솔(소나무)

　장·단음 구분에 대해 잘 모를 때는 국어사전을 찾아보는 습관을 들이는 것이 좋다.

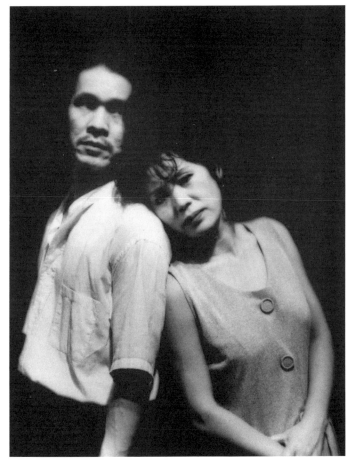

2인극 〈첼로〉의 한 장면

지금까지 연기의 제일 큰 핵심이 되는 화술에 대한 여러 가지 우리말 방법과 실제 제기되는 문제들을 살펴보았다.

사실 한 언어를 마스터한다는 것은 결코 쉬운 일이 아니다. 오페라 가수들이 발음에 매진하는 이유도 결국 언어의 소통 때문이다.

필자가 각색, 연출, 출연한 〈황금 연못〉

(3) 화술 훈련

발성과 발음 연습이 끝나면 본격적으로 대사 연습을 해 보자. 대사는 작품과 캐릭터에 따라 음색이나 억양, 리듬 그리고 화법(말하는 법, speech)을 만들어야 한다. 같은 말이라도 어떻게 말하느냐에 따라 전혀 뉘앙스가 달라지게 된다. 우리 속담에도 "'아' 다르고 '어' 다르다.", "말 한마디에 천냥 빚을 갚는다."고 했다. 연기는 언어 구사 능력이 절대적인 비중을 차지한다고 볼 수 있다.

캐릭터와 작품에 맞게 말하는 법이 곧 화술이다. 연기를 잘하려면 화술,

즉 다음의 다섯 가지 말의 요소를 신중하게 고려하고 생각하면서 대사를 해야 한다.

- ✅ 음정(intonation)
- ✅ 속도(tempo)
- ✅ 포즈(pause)
- ✅ 강약조절(accent)
- ✅ 발음(pronunciation)

기쁠 때, 화날 때, 좋을 때, 우울할 때, 슬플 때 우리가 하는 말은 모두 달라진다. 마찬가지로 드라마의 캐릭터로 상황에 맞게 다양한 감정을 말로 표현해야 한다. 앞에서 제시한 다섯 가지 요소를 세밀하게 조절해서 대사를 상대에게 던져야 하는 것이다.

자, 이제 말의 요소를 변화하며 말하는 방법을 살펴보자.

① 강조하여 말하기

우리말도 다른 언어처럼 악센트가 가해져서 강조를 하는 경우가 있다. 이때 강조해야 하는 말은 확실히 찍어서 명확하게 전달돼야 한다. 연기자는 자신의 대사가 상대방과 관객에게 명확히 전달되고 있는지 늘 의식해야 한다.

찍어 말하면서 강조하는 법

- ✅ 너, 아까 뭐라고 말했니? : 행위의 주체가 강조

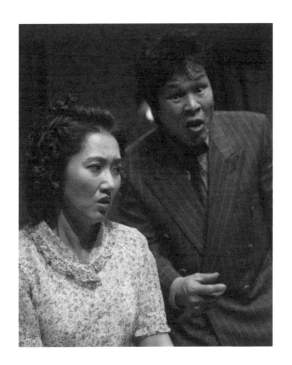

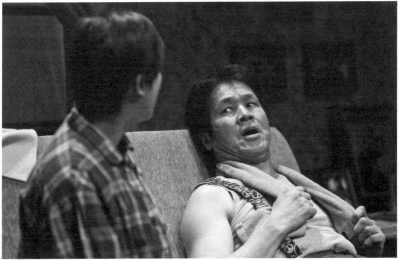

〈사랑을 주세요〉에서 루이를 연기하다.

- 너 아까, 뭐라고 말했니? : 행위의 시점이 강조
- 너 아까 뭐라고, 말했니? : 행위의 내용이 강조
- 너 아까 뭐라고 말했니? : 행위의 유무가 강조

띄어 말하면서 강조하는 법

띄어 말할 때는 그다음 말이 무슨 말을 하려는지 궁금증을 불러일으켜야 한다. 강조되는 부분이 어떤 것인지에 따라 캐릭터는 물론 작품의 흐름이 달라질 수 있다. 또한 강조되는 부분을 어떻게 말하는지에 따라 긴장과 이완은 물론 작품의 분석과 캐릭터의 상황 분석이 달라질 수 있다.

- 난 ✓ 널 미치도록 사랑한다 : 사랑하는 주체를 강조
- 난 ✓ 널 ✓ 미치도록 사랑한다 : 사랑하는 상대를 강조
- 난 널 ✓ 미치도록 ✓ 사랑한다 : 사랑하는 형태를 강조
- 난 널 미치도록 ✓ 사랑한다 : 사랑하는 자체를 강조

② 속도와 무게를 달리하여 말하기

- 편안하게 말한다 : 안정적이다.
- 빠르게 말한다 : 불안정하고 긴박감을 준다.
- 느리게 천천히 말한다 : 깊이 생각하며 전달하려는 효과/중요한 메시지를 전달하는 효과
- 무겁게 말한다 : 매우 중요한 얘기
- 가볍게 말한다 : 웃기는 얘기/기분 좋은 호감 가는 얘기
- 밝게 말한다 : 즐겁게 하려는 효과/천진난만한 분위기
- 어둡고 음침하게 말한다 : 음모가 숨어 있는 얘기/매우 슬픈 얘기

말에도 색깔, 무게, 질감, 형태가 있다. 이러한 여러 가지 요소를 대사 처리할 때 잘 적용할 줄 알아야 한다.

다음의 예문을 앞에서 제시한 예처럼 색깔, 무게, 질감, 형태 등을 달리 하며 (편안하게, 빠르게, 밝게, 어둡게 등) 말해 보자.

((휴 예문

어제 꿈에 말야.

그 사람한테 전화가 왔는데

정말 알고 싶어?

내 말 잘 들어 봐.

깜짝 놀랐거든?

왜 그래?

너 지금 무슨 말 하는 거야?

관둬!

시끄러!

그게 무슨 말이야?

정말이야?

아니, 절대 아냐!

말도 안 돼!

쓸데없이 그러네!

글쎄, 난 잘 모르겠는데?

누가 그래?

벌써 그렇게 됐어?

하지만 그건 사실이 아냐!

자, 이제 얘기해 봐!

왜 그랬는데?

솔직히 말해 봐!

③ 감정을 달리하여 말하기

- ❷ 기쁘게 말한다.
- ❷ 슬프게 말한다.
- ❷ 화가 나서 말한다.
- ❷ 비꼬듯이 말한다.

> **TIPS** 이 책 후반에 실은 여러 명대사 모놀로그들을 연습하면서, 앞에서 제시한 화술 훈련을 게을리하지 않기를 바란다. 연기자는 늘 자신의 오디션을 위해 적어도 12개 정도의 모놀로그는 준비를 해 둬야 한다. 마치 오페라 성악가가 오디션을 위해 아리아 수십 곡을 준비하고 있듯이 말이다.

3. 대사 처리법

지금까지 단어의 장·단음과 문법 체계에 의한 발음, 띄어 읽기, 찍어 읽기 등을 살펴보았다. 다음은 이런 요소들을 염두에 두면서 대사를 처리하는 방법에 대해 알아보자.

1) 대본 분석

본격적인 대사 연습에 앞서 대본의 내용을 분석한다. 다음 사항을 체크리스트로 만들어 대본을 분석해 보자.

- 무슨 이야기인가?
- 작가가 왜 이 대사를 썼는가?
- 극 전체의 흐름과 어떤 연관성이 있는가?
- 이 말을 하는 캐릭터의 심리는 무엇인가?

2) 대사 처리 시 주의점

대본 분석이 끝나면 본격적으로 대사를 연습한다. 대사를 연습할 때는 다음 사항에 주의한다.

- 감정을 넣는다.
- 장면(상황)에 몰입한다.
- 말투, 억양, 사성에 신경을 쓴다.
- 개인의 말버릇이 나타나지 않도록 주의한다.
- 정확한 발음을 익힌다.
- 내용이 정확히 전달되는지 파악한다.
- 자연스럽게 호흡이 처리되는지 확인한다. 여러 번 반복 연습하면 말의 호흡이 자연스럽게 생긴다.
- 여러 가지 말의 강/약이나 끊어 말하기, 찍어 말하기에 해당되는 단어를 특별히 표시해 두는 습관을 들인다.
- 한 음(音) 한 음의 발음을 정확하게 연습하여 습관화한다.
- 말(대사)이 나오게 마음(감정)이 앞서게 한다.
- 말의 리듬을 자연스럽게 창조한다. 그 리듬이 관객을 유도하게 해야 감흥이 생긴다.

- ✅ 감정의 연결이 안 되는 이유를 체크한다.
 - 집중력 부족
 - 대사에 대한 이해 부족
 - 극적 상황에 대한 이해 부족

3) 대사와 몸 연기

연기에 있어 대사와 몸 연기는 필연적인 관계가 있다. 인간의 소통은 절대 말만으로 이루어지지 않는다. 연기도 마찬가지이다. 절실하고 강조할수록 몸 연기는 필수적으로 따르게 마련이다. 표정 연기도 중요하지만 자세나 손의 움직임을 함께하면 연기가 훨씬 강하면서 입체적이고 강렬한 인상을 주게 된다. 그러나 몸 연기에도 절제가 필요하며 대사와 유기적으로 밀착되어 완성되어야만 연기 표현에 효과를 더할 수 있다.

다음의 대사와 함께 하는 몸 연기의 몇 가지 예이다.

(1) 대사하기 전에 동작을 먼저 한다

대사 전의 동작은 어떤 중요한 부분을 관객에게 강조하거나 주입시켜야 할 필요가 있다고 생각될 때 흔히 사용하는 방법이다. 우선 강한 동작으로 관객의 시선을 끌어 집중하게 만든 다음, 대사를 하는 방법이다. 이런 연기의 방법은 매우 유용하며 효과가 많다.

단, 주의할 점은 동작의 조절이다. 대사의 의미에 맞게 동작의 무거움과 가벼움, 거침과 세밀함, 흥미로움과 즐거움을 효과적으로 창조해야 한다.

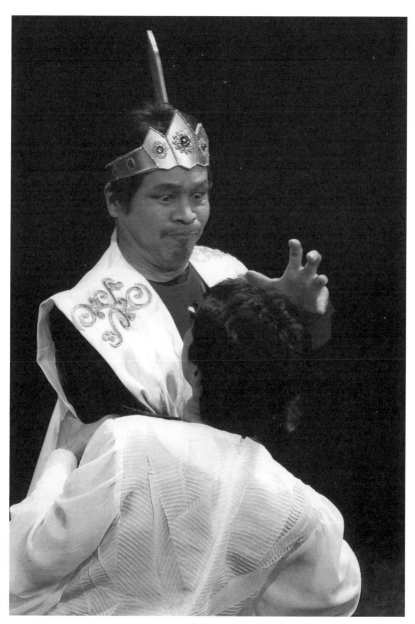

셰익스피어의 〈햄릿〉에서 햄릿의 칼에 찔려 죽는 클라우디우스를 연기하다.

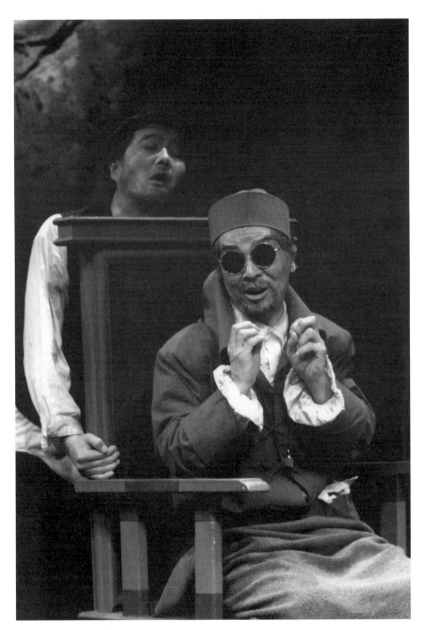

베케트의 〈게임의 종말〉에서 햄을 연기하다.

(2) 대사와 함께 동시에 몸 연기를 한다

템포가 빠른 대사를 할 때는 몸 연기를 동시에 하는 것이 매우 좋다. 능동적이고 강한 대사에는 강한 동작을, 의심, 패배, 반성, 절망 따위의 수동적이고 약한 대사에는 약한 동작이 뒤따르면 적당할 것이다.

(3) 대사 다음에 몸 연기를 한다

대사로 일단 관객의 주의를 집중해 놓고 곧이어 다음 동작을 연결시키는 방법이다. 대사보다는 동작을 강조할 때 쓰이고 관객의 이해를 보다 편하게 유도한다.

이처럼 대사와 몸 연기는 어떻게 사용하느냐에 따라 다양한 극적 효과를 만든다. 좋은 연기는 대사와 함께 우리 몸의 모든 부분을 최대한 활용하는 것이다.

4. 감정 훈련

1) 감정이란

우리는 감정을 배제하고 논리적으로 판단하는 사람을 높이 평가하는 경향이 있다. 자신의 감정에 논리의 탈을 씌우기도 한다.

그러나 인간은 감정의 동물이다. 감정(感情)은 우리가 태어나는 순간부터 평생을 살아가면서 느끼는 정서의 실타래이다. 일상생활에서 우리는 이 감정 때문에 좋은 일도 경험하고 나쁜 일도 경험하게 된다.

그럼 우리는 언제부터 또 무엇에 직면했을 때, 감정을 느끼는 것인가? 갓 태어난 아이는 울음을 통해 자신의 첫 감정을 나타내며 세상에 자신을 표현한다. 이렇듯 태어나는 순간부터 누구나 느끼는 것이 인간의 감정이다.

자, 그렇다면 감정이 무엇이고 우린 왜 그것을 느끼게 되는 것인가?

감정이란 사람이 살아가면서 어떠한 상황 또는 인간관계 속에서 발생하는 마음 또는 거기서 파생된 기분을 말한다. 연기는 다양한 상황으로 시시각각 변하는 감정을 '연기적으로 표현'하는 것이다. 다시 말해 상대의 대사와 신체 표현을 보고 듣고(액션 1), 감정의 변화가 생겨(리액션), 결국 그것이 또 하나의 사건과 상황을 다시 만들게 되는 것이다(액션 2).

또한 같은 상황에서도 인물에 따라 다른 감정을 느끼게 될 수도 있는데, 그것이 곧 인물의 성격과 신분을 통해 나타나는 극중 캐릭터라고 할 수 있다.

셰익스피어의 〈오셀로〉에서 이아고는 오셀로를 미워한다. 오셀로에게 콤플렉스를 느끼고 그가 자신의 아내와 잠자리를 했다는 근거 없는 소문을 믿었기 때문이다. 이아고는 오셀로의 질투심을 자극하려고 일을 꾸미고 감정을 참지 못한 오셀로는 결국 데스데모나를 죽이고 자살하고 만다. 오셀로에 대한 이아고의 감정이 불행한 결말로 이어지게 된 것이다.

이처럼 상황 때문에 감정이 생기고 다시 그 감정이 또 다른 상황을 만들어 내고 다시 만들어진 상황이 극중 인물들에게 감정을 자극하는 상황을 만들게 된다.

연기자는 전체 상황을 분석한 후에(1단계), 캐릭터의 성향을 정확하게 파악하고(2단계), 그 상황에서 느껴지는 인물의 감정을 잘 헤아려 몸과 마음으로 체득해서(3단계), 기술적으로 체현화(體現化)해야 하는 것이다(4단계).

〈마스터 블로그〉 중에서

〈황금연못〉 중에서

2) 감정의 종류

사람이 살아가면서 느끼는 감정의 종류는 물론 많다. 그리고 하나의 감정
에도 강약의 차이와 질감의 차이가 있고, 연기자는 절묘하게 그런 것들을
잘 표현해야 할 것이다.

상황에 따라 감정은 미묘하게 달라지기 때문에 우리가 느끼기는 하지만
정확하게 어떠한 감정이라고 설명할 수 없는 감정들까지 합친다면 아마
그 수는 엄청나게 많을 것이다.

필자는 크게 일곱 가지 감정을 예로 들겠다.

희 · 로 · 애 · 락 · 애 · 오 · 욕 (喜 · 怒 · 哀 · 樂 · 愛 · 惡 · 欲)

소위 칠정(七情)이라고 말하는데, 인간의 본성이 사물이나 상황을 접하
면서 표현되는 자연적인 감정을 말한다. 또한 이것은 하나의 독립된 감정
으로 존재하기도 하지만 몇 가지의 감정이 한꺼번에 뒤섞이기도 한다.

감정 연기 중에서도 복합적인 상황에서 오는 '복합적 감정'을 표현할 때
가 제일 힘들 것이다. 하지만 그렇기 때문에 연기의 맛과 멋이 있는 게 아
닐까 싶다.

이제 일곱 가지 감정의 예를 하나하나 살펴보자.

① 기쁨(喜)을 느끼는 상황

셰익스피어의 〈십이야〉 중에서 말볼리오가 마당에서 편지를 발견하고, 올
리비아가 자신에게 전하는 마음이라는 것을 알았을 때 느끼는 감정

② 화(怒)를 느끼는 상황

〈리어왕〉 중에서 리어왕이 세 딸에게 재산 분배를 하면서 막내딸인 코델리어에게 아비를 얼마나 사랑하는지를 말하라고 했는데 말할 수 없다는 답을 들었을 때 느끼는 감정

③ 슬픔(哀)을 느끼는 상황

〈햄릿〉 중에서 아버지가 삼촌에게 살해됐다는 것을 알게 된 햄릿이 느끼는 감정

④ 두려움(懼)을 느끼는 상황

뷔히너의 〈보이체크〉에서 아내 마리를 죽이고 마을에 갔을 때 옷에 묻은 피를 보고 칼을 찾으러 숲으로 다시 가서 사람들이 오는 소리를 들었을 때 느끼는 보이체크의 감정

⑤ 사랑(愛)을 느끼는 상황

〈로미오와 줄리엣〉 중에서 로미오와 줄리엣이 서로를 보며 느끼는 감정

⑥ 미움(惡)을 느끼는 상황

〈오셀로〉 중에서 이아고가 소문을 듣고 오셀로를 보며 느끼는 감정

⑦ 욕망(欲)을 느끼는 상황

유진 오닐의 〈느릅나무 밑의 욕망〉 중에서 에벤과 애비가 서로를 보면서 느끼는 감정

만약 다음과 같은 감정을 일상에서 느꼈을 때, 그 감정이 내적, 외적으로 미치는 영향을 관찰하고 잘 기억해 두자. 나중에 연기를 할 때 많은 도

움을 받을 수 있을 것이다.

- ☑ 감정 : 화가 난다.
- ☑ 영향 : 심장이 빨라진다.

　　　　눈이 커진다.

　　　　가만 있지를 못하겠다.

　　　　머리가 멍해진다.

　　　　뭐라고 소리를 치고 싶다.

　　　　가슴이 답답하게 느껴진다.

3) 상황이 주는 감정의 예

이제 다음 몇 가지 상황(사건)을 생각해 보고, 감정(정서)의 흐름을 스토리 라인으로 꾸며보자. 그러면 자연스럽게 감정 라인이 그래프처럼 생기게 될 것이다.

- ☑ 허전하고 공허하고 자극도 없고 활력도 없고 무겁고 축 처지고 끌려가 는 기분, 아무것도 할 수 없고 피곤하고 졸리는 느낌이다. 무엇인가를 하고 싶은 생각이 전혀 없고 아무런 욕망도 동기도 흥미도 없다.
- ☑ 나 자신이 불쌍하다는 생각이 든다. 갈 곳이 한 군데도 없다. 자신감을 완전히 잃었고 자신에 대한 회의감만 스민다. 나약하고 완전히 무기력 해진 기분이다. 하찮은 존재라는 기분이 든다.
- ☑ 움츠리고 싶고 사라지고 싶고 물러나 있고 싶고 혼자 있고 싶고, 나 자 신 속으로 기어 들어가고 싶다. 모든 것이 소용없고 어리석고 의미가 없는 것 같다. 마치 세상으로부터 단절되어 있는 것 같은 기분이 든다.

다른 사람에게 다가갈 수도 없다. 자꾸만 움츠러든다.

- 식욕이 없다. 목에 덩어리가 걸린 것 같다. 미소 짓거나 웃을 수도 없다. 질식할 것 같다.

- 따뜻한 마음의 빛을 가지고 있다. 미소를 짓고 싶다. 세상은 근본적으로 선하고 아름다운 것 같다. 미래가 밝아 보인다. 안전하고 안심이 된다. 설렌다.

- 세상 모든 것을 수용할 수 있을 것 같다. 껑충껑충 뛰고 싶은 기분이다. 내적으로 무엇이든 할 수 있다는 기분이 강하게 든다. 노래하고 싶고 웃고 싶다.

앞의 예처럼 우리의 감정(정서)은 크게 부정적이거나 긍정적인 측면으로 양극화된다. 두려움, 노여움, 혐오감, 슬픔 같은 정서는 부정적인 것으로, 기쁨, 흥미로움, 사랑 같은 정서는 긍정적인 것으로 표현된다.

앞의 몇 가지 예와 같은 상황 안에서 극 중 인물의 캐릭터는 신체적 증상(예를 들어 피곤한 혹은 졸리는), 자아에 대한 태도(나약한 기분), 행위 충동(물러나 있고 싶은), 생리적인 변화(식욕이 없는), 정신적 반응(웃고 싶다, 설렌다) 등이 작용해서 감정의 흐름을 만들어 낼 것이다. 이러한 분석과 가상의 생각들이 결국 캐릭터 창조의 밑거름이 되는 것이다.

결국 연기자는 감정의 표현을 해내야 하는데, 대본과 캐릭터 분석을 통해 다음과 같은 감정(정서)의 발전 과정을 추론해 볼 수 있다.

즉, '상황(혹은 사건) → 감정 → 기분 → 감정' 순이다.

남북 이산 가족의 애환을 그린 〈오늘 또 오늘〉의 장면들

4) 듣기 훈련을 통한 감정의 창조

연기자는 연기를 할 때 상대의 대사를 듣는다. 듣는다는 것은 상대가 하는 말을 이해하고 그 말에서 상황을 이해하고 감정이 발생했을 때 비로소 연기적인 측면에서 '듣는다'고 말할 수 있다. 다시 말해 상대의 말을 이해했음을 연기로 표현해 줘야 하는 것이다. 즉, 듣는 것도 기막힌 연기인 것이며 듣는 가운데 받아들이는 감정, 정서를 창조해 내야 한다.

예문 1

A : 오늘 학교에서 나누기를 배웠는데 어려웠어.

B : 쉽던데?

A : 너 수학 잘하는구나! 내가 문제를 내 볼게, 맞혀 봐! 365 나누기 7은?

B : (잠시 계산을 하며) 52.14285714이지.

A : 와! 나 수학 좀 가르쳐 주라.

B : 오케이!

우리가 A라는 인물에 캐스팅되어 연기를 한다고 할 때, A가 질문하는 나누기 문제의 숫자를 우린 실제로 듣지 못한다. 그냥 듣고 계산하는 척하다가 미리 외운 대사를 말하면서 그것이 자신이 듣고 계산해서 얻은 정답처럼 말하며 연기를 한다.

이렇게 연기자는 진실로 아는 것처럼 연기를 해내야 한다. 이것이 연기자의 필연적 숙명이다. 그리고 보는 이에게 '들키지 않게' 연기를 능청스럽게 해내야 하는 것이다.

명수 : (굳은 표정으로) 우리 이제 그만 만나자!

정희 : 왜? 갑자기?

명수 : (괴로워하며) 묻지 마!

정희 : 무슨 일이야?

명수 : 갈게!

정희 : 야! 야!

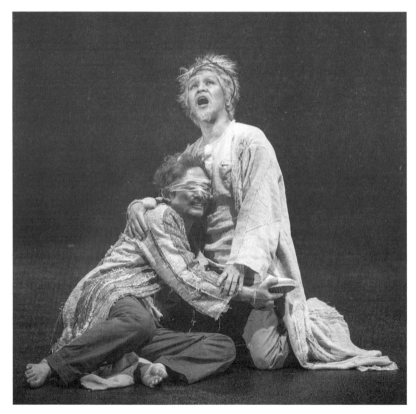

셰익스피어의 〈리어왕〉에서 리어를 연기하다.

이 장면에서 연기의 진실성은 무엇인가?

연출이나 감독이 이러한 상황에서 감정에 대한 방향과 해석을 내놓고 연기자에게 주문하고, 연기자가 그것에 무리 없이 동의한다면, 충실히 진실성 있게 연기를 해내야 할 것이다.

다시 말하지만, 상대방에 집중해서 명확히 듣는다는 것은 상황의 이해이며, 동시에 현장성을 가지고 연기해야 한다는 것을 의미한다. 현장에서 바로 일어나는 진실된 현실의 감정 표현으로 연기를 해야 하는 것이다!

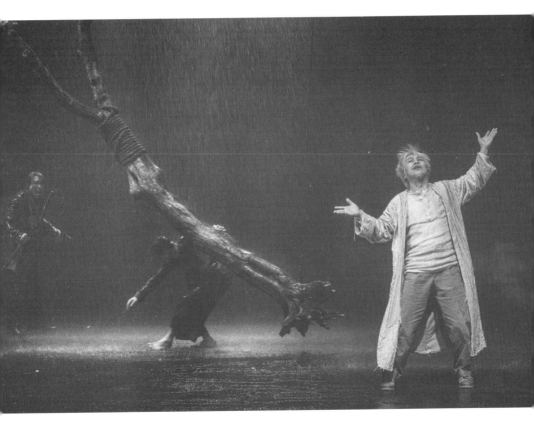

〈리어왕〉의 황야 장면

5. 상상력 훈련과 즉흥연기

상상력(想像力, imagination)이란, 마음속에서 눈에 보이지 않는 것의 그림을 만들거나 초월된 세계를 만드는 정신적 능력이다. 열린 마음으로 세상을 보고 느끼는 것이다.

상상력은 연기자에게 있어 중요한 연기 과정상의 원동력이지만, 사실 모든 분야의 예술과 과학, 실생활에서도 매우 중요하다. 상상력은 연극뿐 아니라 무용, 회화, 건축, 문학, 음악 그리고 영화 등의 영상 매체에서도 매우 중요한 모티브요 완성의 축이라고 할 수 있다.

카프카의 문학이나 샤갈, 피카소 같은 화가, 가우디의 건축, 팀 버튼 같은 영화감독도 상상력이 없었다면 그처럼 탁월한 창조는 없었을 것이다. 하물며 연기자가 캐릭터를 구축하는 것에 있어서, 캐릭터의 여러 데이터에 입각한 분석 이외에 상상력의 발동은 캐릭터를 만드는 데 매우 입체적이며 기막힌 창조성을 부여해 보는 이로 하여금 무한한 기쁨과 만족을 가져다줄 것이다. 결국 상상력에 의한 창조 과정은 연기를 완성하는 데 매우 중요한 요소가 되는 것이다.

그렇다면 연기자에게 상상력이란 어떠한 것인가? 연기자에게 상상력이란 심장과도 같은 것이고, 대기에 있는 산소와도 같은 것이며, 지구에 있는 물과도 같은 존재이다. 연기자에게 상상력의 중요성은 아무리 강조를 해도 충분하지 않다.

그럼 왜 연기자에게 상상력이 중요한 것인가? 상상력은 보지 못하는 것을 볼 수 있게 하고, 그것은 작가의 마음을 헤아릴 수 있게 하며, 극 중 인물을 느낄 수 있게 하고, 가 보지 못하고 경험하지 못한 것을 보고 느끼게

해 주고, 보는 관객에게 또 다른 공간을 열어 주어 생각하고 느끼게 하고 성찰하게 하여, 깨닫게 만드는 힘이기 때문이다. 예술가는 상상력으로 보이지 않는 것도 표현할 수 있어야 하며 그것은 새로운 지평을 열어 주고 관점의 깊이를 만드는 데 많은 역할을 할 것이다.

◎ 상상 훈련 자료

- 맑은 날 공원에 누워 있는데 갑자기 소나기가 온다고 상상해 보자.
- 자고 일어났는데 말을 못한다고 상상해 보자.
- 죽었다고 상상해 보고, 다시 태어났는데 동물이나 식물, 또는 곤충이나 생명이 없는 돌멩이로 태어났다고 상상해 보자.
- 집에 들어온 도둑을 거실에서 마주쳤고, 도둑이 자신을 보고 겁을 먹었다고 상상해 보자.
- 우리가 사는 지구가 우리보다 더 큰 세상에서는 아주 작은 돌멩이 속 세상이라고 상상해 보자.
- 우리 집 강아지가 사람 말을 알아듣는데 내색을 하지 않을 뿐, 못 알아듣고 있는 척하고 있다고 상상해 보자.
- 어느 섬에 갔는데 집채만 한 거인들이 사는 곳에 있다고 상상해 보자.
- 개미굴에 잡혀가 개미들이 온 몸의 구멍이란 구멍을 다 헤집고 다닌다고 생각해 보자.
- 우리가 깨어서 보고 있는 것이 모두 허구이고 우리가 자면서 보고 있는 꿈속 세상이 진짜 현실 세계라고 상상해 보자.

상상력의 힘이 만들어 낸 예술작품들은 너무도 많다. 그리고 그 성공의

공통점은 사소한 상상에서 시작을 했다는 것이다. 그러니 연기자가 되려는 여러분도 지금부터 상상력을 발휘하는 습관을 가져 보자. 상상력도 자꾸 생각하고 생각해야 개발이 된다.

필자가 2002년부터 지금까지 간간히 공연하고 있는 프란츠 카프카의 소설을 각색한 1인극 모노드라마 〈춤추는 원숭이 빨간 피터〉도 상상력에 의한 결실이다.

〈춤추는 원숭이 빨간 피터〉의 피터를 연기하다.

미국을 비롯해 영국, 독일, 프랑스, 러시아 등 소위 연극 5대 강국에서 연기자들에게 늘 시행하고 있는 상상력을 키우는 훈련 중 하나가 바로 즉흥연기 훈련이다. 이제 즉흥연기에 대해 살펴보자.

즉흥연기는 말 그대로 연기자가 어떠한 즉흥적 상황에 대해서 감정(정서), 신체 언어, 소리 언어, 상상력 등을 발휘하여 그 상황에 자신을 대입해서 연기하는 것을 말한다.

잘 실행된 즉흥연기는 배우의 기초훈련 과정에서 인물의 행동과 성격화 작업, 다양한 감정, 행위의 동기, 목소리 구사, 팔과 다리 및 신체 움직임을 향상시키는 데 많은 도움을 준다. 즉흥연기를 지속적으로 하게 되면 작가적인 안목으로 미세한 극적 상황이나 등장 인물의 성격까지도 파악해 낼 수 있는 힘이 길러진다. 특히 즉흥연기는 연기자들의 매너리즘을 깨는 데 매우 효과적인 방법으로, 반복되는 역할을 맡게 됨으로써 일어나는 참신성의 결여와 습관적인 언어나 행동 패턴을 깨고 역할에 새로운 활력을 불어넣어 주는 데 결정적인 공헌을 하기도 한다.

즉흥연기를 잘할 수 있는 방법은 무엇인가? 우선 다음 예문을 읽어 보자.

((✑ 예문

"출근길 인적이 없는 곳에서 자동차가 갑자기 멈췄습니다. 차의 기름이 떨어진 것을 알게 되었습니다. 가까이에 주유소도 없고 도움을 요청할 수 있는 사람도 보이지 않습니다. 그때 갑자기 사장님 얼굴이 떠오릅니다. 왜냐구요? 사장이 지각을 하면 해고하겠다고 엄포를 놓았기 때문입니다."

1단계는 제시된 상황에서 목적을 정확히 간파해서 찾아야 한다. 즉, 이

예문의 경우 목적은 어떻게 하면 지각을 하지 않느냐, 다시 말해서 늦지 않고 출근하는 것이다.

2단계는 목적을 이루는 방법을 찾는 일이다. 목적을 이루는 방법에는 크게 두 가지를 생각해 볼 수 있다. 자동차를 놓고 가거나 아니면 가지고 가는 것이다. 자동차를 가지고 간다고 가정하면 기름을 구해야 한다는 소(小) 목적이 생기고 우선 이를 해결해야 한다. 기름을 구하는 방법은 여러분의 상상력에 달려 있다.

마지막 3단계는 해결 부분이다. 여러 가지가 있겠지만 방법을 강구해서 허겁지겁 늦지 않게 회사에 출근했다. 그런데 출근한 사람이 아무도 없다. 알고 보니 오늘은 회사 창립기념일로 휴무였던 것이다.

이처럼 즉흥연기는 마치 스토리를 구성하는 작가와 같은 마인드도 있어야 하고, 탁월한 상상력을 연기로 표현해 내는 연기력도 절대 필요한 것이다. 다음에는 몇 가지 상상력을 동원할 즉흥연기의 예를 들어 보았다. 제시문을 보고 상상력을 동원해서 연기해 보자!

- ✔ 소리를 내며 움직이는 깡통이 된다.
- ✔ 뻐꾸기시계
- ✔ 태엽 감는 로봇이다.
- ✔ 시소를 타고 있다.
- ✔ 고무공이다.
- ✔ 시동이 잘 걸리지 않는 고물차다.
- ✔ 강력한 흡입력을 가진 진공청소기다.
- ✔ 쉴 새 없이 울리는 휴대전화(소리모드, 진동모드)

- 바람개비
- 부글부글 끓어 넘치려고 하는 찌개
- 가랑잎 위에 떨어지는 가랑비
- 비행기를 막 타려는데 아무리 찾아도 비행기 표와 여권이 없다.
- 영화관 앞에서 친구를 기다리는데 애인이 누군가와 다정하게 팔짱을 끼고 걸어 나온다.
- 피곤해 하품을 하다가 턱이 빠졌다.
- 다 된 숙제를 보며 흡족해하는데, 커피를 마시다가 숙제에 커피를 쏟는다.
- 화가 나서 의자에 앉았는데, 의자에 껌이 있었다.
- 나는 깊은 산속의 귀가 길고 다리가 짧은 토끼이다. 겨울 아침잠에서 깨어나 세수를 하기 위해 옹달샘으로 간다.
- 지하철이다. 사람들이 많이 탄 퇴근 시간이다. 사람들 사이로 소매치기를 하는 사람이 보인다. 그와 눈이 마주쳤다. 그는 위협적인 눈빛으로 날 쳐다본다. 겁이 난다.
- 혼자서 길을 가고 있는데 누군가가 뒤에서 달려와 친한 척을 한다. 하지만 나는 전혀 모르는 사람이다.
- 사진작가가 길을 걸어가다가 오랜만에 자신이 원하던 대상을 찾았다.

이러한 즉흥연기도 진실되게 상황에 몰입해서 연기를 하는 것이 좋다. 그리고 일단 시작한 연기는 스토리이든 상황이든 '시작-중간-끝'을 표현하는 게 좋다.

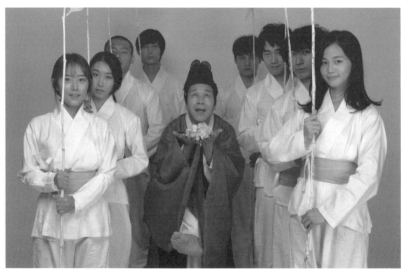

〈나비야 저 청산에〉에서 연산을 연기하다.

6. 이성 훈련

"인간은 이성적 동물이다."
　　　　　　　　－세네카

이성(理性)은 참과 거짓, 선과 악, 옳고 그름과 같은 상황과 가치관을 파악하는 잣대가 된다. 연기자에게 이성은 때론 자기 감정에 휩싸여 극의 상황을 냉정하게 바라보지 못할 때, 또 한쪽으로 치우친 자기만의 생각으로 극의 상황을 전체적으로 이해하지 못할 때 우리의 중심을 잡는 데 큰 도움을 준다.

　필자가 저술한 장두이의 연기실습론(2011)에 "연기는 감성과 이성의 조합이다!"라고 언급한 바 있다. 그러므로 연기자에게 감성 훈련 못지않게 이성에 관한 훈련과 차입은 연기 예술을 창조하는 매우 중요한 힘이 된다.

　이성 훈련에 있어 먼저 중요한 것은, 우선 주어진 대본을 읽고 명쾌하게 분석하는 일이다. 분석이 올바르지 못하면, 마치 가고 싶은 곳이 아닌 전혀 다른 곳을 가게 되는 것과 같다. 그러므로 연기자는 대본의 주제, 소재, 플롯, 등장 인물의 성격, 시대배경을 파악할 수 있는 이성적 능력이 매우 필요하며 명석한 이성으로 대본을 매우 철저하고 세밀하게 분석해야 할 것이다.

　이제 대본을 파악하고 분석하는 이성적 사고에 관한 여러 가지 작업을 살펴보도록 하자.

1) 주제 파악

모든 대본(희곡, 드라마, 뮤지컬, 시나리오, 퍼포먼스 등)은 일정한 목적 또는 주제를 가지고 있다. 그것은 우리의 삶이 목적을 향해 움직이는 것과 같이, 공연이나 영상물의 결과물 역시 마찬가지이다.

　간혹 대본에서 원하는 주제를 파악하기 어려울 때가 있는데, 이때는 연출이나 드라마트루기(dramaturgie) 등의 도움이 필요하다. 특히 서브플롯(보조 플롯)이 여러 개로 복합적이며, 상징적 표현이 많을 때 주제 파악이 어려울 수 있다. 필자의 경험으로는 안톤 체홉이나 베케트의 작품들이 특히 주제와 그에 따른 작은 요소들의 종합적 완성을 이끌어 내는 데 많은 어려움이 있었다. 그렇지만 46년 넘게 각종 작품에서 연기와 연출을 병행해 온 필자의 경험으로 보았을 때 모든 주제는 대본에 숨어 있다는 것이다. 대본을 한두 번 읽고 생각하는 것과 수백 번, 수천 번 읽고 생각했을 때의 차이는 엄청나다. 연기자에게 대본은 보물찾기의 근간인 것이다.

　지금도 필자는 지난 세월 공연했던 대본을 다시 읽으면서 새로운 진실을 찾기도 한다. 예를 들어 필자가 공연했던 괴테의 〈파우스트〉가 그렇고 셰익스피어의 〈리어왕〉을 비롯한 많은 작품들 그리고 체홉의 작품들이 그렇다.

　이처럼 어렵게 대본에서 주제를 찾는 일은 마치 복잡한 길에서 비로소 메인 스트리트를 찾는 것과 같은 작업이다. 주제가 잡히면 그다음 모든 장면이나 대사, 캐릭터는 그 큰 선 안에 대비시켜 창조할 수 있다. 마치 주제가 나무의 몸통이라면 그 외의 것들은 곁가지이다(물론 곁가지도 주제 못지않게 매우 중요한 요소이다). 이러한 종합적 창조와 유기적 관계가 작품

국악 뮤지컬 〈흐르는 강물처럼〉의 한 장면

국악 뮤지컬 〈한강수야〉의 한 장면

의 완성도를 높여 주는 요소들이다.

자, 이제 몇 가지 구체적인 작품을 통해서 주제를 파악하는 팁을 제시하겠다.

(1) 〈로미오와 줄리엣〉

이 연극은 캐플릿 가문과 몬테규 가문 간의 뿌리 깊은 원한으로 시작된다. 몬테규 가에는 로미오라는 청년이 있고 캐플릿 가에는 줄리엣이라는 처녀가 있다. 이 두 젊은이는 서로를 너무나 사랑한 나머지 두 집안의 반목에도 아랑곳하지 않는다. 줄리엣의 부모는 그녀를 패리스 백작과 강제로 결혼시키려 하며 그녀는 이를 거부하고 선량한 신부에게 도움을 청하러 간다. 신부는 그녀에게 결혼식 전날 밤에 42시간 동안 그녀를 가사(假死) 상태로 빠뜨릴 강력한 효과를 지닌 물약을 먹어 보는 것이 어떻겠냐고 제안하고, 줄리엣은 신부의 권고를 따른다. 그리하여 모든 사람들은 그녀가 정말 죽은 걸로만 생각한다. 이로써 두 연인은 비극의 길로 치닫게 된다. 줄리엣이 죽었다고 믿은 로미오는 독약을 먹고 그녀 곁에 눕는다. 이윽고 잠에서 깨어난 줄리엣은 로미오가 죽은 것을 알고 곧 자기도 로미오의 뒤를 따라 죽는다.

이 연극은 사랑에 대해 다루고 있다. 세상에는 수많은 유형의 사랑이 있으며 이들의 사랑은 그중에서도 '위대한' 사랑의 영역에 속한다. 왜냐하면 이 두 연인은 두 집안의 뿌리 깊은 반목과 증오에 맞섰을 뿐 아니라, 죽음 속에서 한 몸이 되기 위해 목숨을 버리기까지 했기 때문이다. 그러므로 이 연극의 주제는 "위대한 사랑은 죽음까지도 초월한다."이다.

(2) 〈리어왕〉

리어왕은 맏딸과 둘째딸을 맹목적으로 신뢰한다. 그러나 그는 그 두 딸들의 겉만 번드레한 말만 믿은 탓으로 파멸한다. 두 딸은 리어왕의 신뢰에 값할 만한 인물들이 아니었던 것이다. 그녀들은 아버지로부터 권력을 강탈하고 비참한 신세로 만들어 버린다. 이로 인해 리어왕은 결국 미쳐 버리고 굴욕과 좌절감 속에서 죽고 만다.

자만심이 강하고 허황된 인간은 자기를 치켜세우는 말을 믿으며 자기에게 아첨하는 사람들을 신뢰한다. "진실을 보지 못하는 맹목적인 신뢰는 결국 자기 파멸을 부른다."는 것이 이 연극의 주제가 될 수 있다.

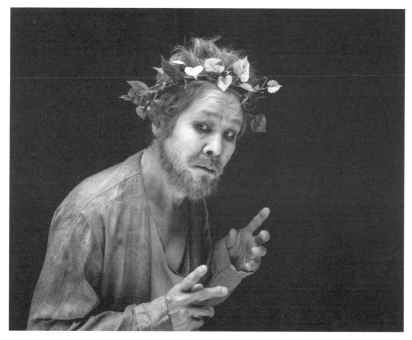

〈리어왕〉 중에서

리어왕과 세 딸

(3) 〈맥베스〉

맥베스와 맥베스 부인은 무자비한 야심을 품고 자신들의 목적을 달성하기 위해 덩컨 왕을 죽인다. 그리고 맥베스는 자신의 위치를 공고히 하기 위해 자객들을 고용하여 자기가 내심 두려워하던 뱅코우를 살해한다. 그는 살인을 통해 이룬 자신의 지위를 지키기 위해 자꾸 살인에 의존하지 않으면 안 되는 처지에 빠지고 만다. 마침내 귀족들과 백성들이 들고 일어나 그에게 맞섬에 따라 맥베스 부인은 정신 착란에 몰려 죽고 맥베스 역시 죽고 만다.

"무자비한 욕심은 파멸을 부른다."는 것이 이 연극의 주제가 될 수 있다.

(4) 〈오셀로〉

오셀로는 카시오의 집에서 아내 데스데모나의 손수건을 발견한다. 그것은 이아고가 그의 질투심을 불러일으키기 위해 미리 갖다 놓은 것이었다. 그리하여 오셀로는 데스데모나를 죽이고 칼로 자기 심장을 찔러 자결하고 만다.

이 연극을 이끌어 가는 힘은 질투심이다. 질투에 빠진 오셀로가 데스데모나뿐 아니라 자기 자신마저 죽이기 때문이다.

"질투심은 자기 자신은 물론이고 자기가 사랑하는 사람마저 파멸시킨다."는 것이 이 연극의 주제가 될 수 있다.

(5) 숀 오케이시의 〈주노와 공작〉

게으르고 허황된 술주정뱅이인 캡틴 보일은 부유한 친척이 죽으면서 자신에게 거액의 유산을 남겼으며, 그 돈은 얼마 후면 자기 손에 들어오게

될 것이라는 소식을 듣게 된다. 이에 보일과 그의 아내 주노는 즉각 편안한 생활을 꿈꾸면서 곧 받을 유산만 믿고 이웃들로부터 돈을 빌려 화려한 가구를 사들이고 보일은 술로 거액을 탕진한다. 그러나 얼마 후 그 유산을 물려받을 수 없다는 사실이 드러난다. 이를 알고 분노한 채권자들이 몰려와 그 집안의 모든 가재도구를 가져가 버린다. 재난은 이에 그치지 않는다. 보일의 딸은 어느 사내의 유혹을 받고 임신을 하며 그의 아들은 살해 당하고 그 자신은 아내와 딸에게 버림받음으로써 결국 보일은 아무것도 남지 않은 완전한 파탄 상태에 떨어지고 만다.

이 작품의 주제는 "게으름은 파멸을 부른다."이다. 이 주제를 알고 각 인물들의 행위를 분석하면, 모든 캐릭터들의 삶에 대한 이유와 타당성이 명료하게 표현될 수 있다.

(6) 입센의 〈유령〉

근대극의 아버지라고 불리는 입센의 탁월한 이 작품에서 흥미로운 점은 주인공 오스왈드가 이미 고인이 된 아버지의 행각과 똑같은 일을 되풀이 하고 있다는 사실이다. 마치 '판박이 DNA 보기' 같은 작품이다. 이 작품의 토대가 되는 것은 역시 유전이다. 이 연극은 "아버지들의 죄는 자식들에게 돌아간다."는 성경 구절을 토대로 한 것으로, 곧 이 작품의 주제가 된다. 따라서 이 연극에 나오는 모든 대사, 캐릭터의 모든 행위, 주인공과 어머니와의 모든 갈등은 바로 이러한 주제에서 비롯되는 것이다.

2) 플롯의 이해

대본을 반복해서 읽는 동안 주제를 찾는 것도 중요하지만, 극 중에 어떤

뮤지컬 〈스크루지 영감과 성냥팔이 소녀의 화이트 크리스마스〉의 장면들

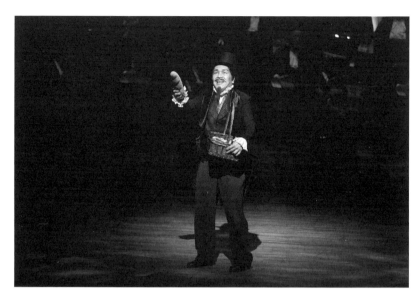

〈스크루지 영감과 성냥팔이 소녀의 화이트 크리스마스〉에서 필자

사건들이 일어났는가를 분명히 아는 것 또한 연기를 위해 중요하게 해야할 일이다.

이를 위해 우선은 대본상에 나타난 사건들을 순서대로 기록해 보고, 또대본상에는 나타나 있지 않지만 드라마에 영향을 미치는 일은 없는지도생각해야 한다. 즉, 경우에 따라 대본에 제시되지 않은 사건들도 연기자는상상력과 추리력을 동원해 찾아내야 한다. 그러기 위해선 **플롯**(plot)을 확실히 분석해야 한다. 플롯은 사건의 배열이고, 사전 사후 계획이며, 질서이기도 하다.

다음에서는 셰익스피어의 〈햄릿〉을 통해 플롯을 살펴보도록 하자. 우선햄릿에서 일어난 사건을 순서대로 정리해 보면 다음과 같다.

1막 1장 엘시노어 성, 성벽의 망루

1. 성벽 위 좁은 망대에서 경비병 베르나르도가 경비를 서고 있다.
2. 다른 경비병 프란시스코가 교대를 하러 나타난다.
3. 경비병 마르셀러스와 호레이쇼가 온다. 호레이쇼는 유령이 나타났다는 경비병들의 말이 사실인지 확인하러 온 것이다.
4. 종이 1시를 치자 완전 무장을 한, 선왕 햄릿과 꼭 닮은 유령이 나타난다.
5. 호레이쇼가 유령에게 말을 걸지만 유령은 아무 말 없이 사라진다.
6. 경비병들과 호레이쇼 사이의 대화를 통해 햄릿 선왕이 노르웨이와의 전쟁에서 승전해 영토를 넓힌 일, 현재 노르웨이 왕의 조카 포틴브라스가 영토 반환을 요구하고 있기 때문에 나라 안이 뒤숭숭한 상황 등이 알려진다.
7. 유령이 다시 나타난다. 호레이쇼가 다시 말을 걸지만 유령은 대꾸가 없고 닭이 울자 다시 사라진다.
8. 호레이쇼와 마르셀러스는 햄릿 왕자에게 이 사실을 알리겠다고 한다.

1막 2장 엘시노어 성 안의 한 방

1. 왕이 된 클라우디우스와 왕비 거트루드가 중신들과 함께 등장한다. 대관식이다. 마지막으로 등장하는 햄릿은 상복 차림이다.
2. 클라우디우스는 선왕에 대한 추모의 정을 표하며 형수인 거트루드를 왕비로 맞이하게 된 경위와 현재 덴마크가 처해 있는 정치적 상황을 중신들에게 설명하고, 이어 노르웨이와의 외교를 위해 코르넬리우스와 볼티먼드를 사신으로 파견한다.
3. 대관식에 참석하려고 일시 귀국했던 레어티스가 다시 프랑스로 돌아가기 위해 왕에게 윤허를 청하고, 왕은 승낙한다.
4. 상복을 입고 우울한 모습으로 있는 햄릿에게 왕과 왕비가 즐겁게 지내라고 권유한다. 왕은 그를 왕위 계승자로 공표하고, 두 사람은 햄릿이 비텐베르크대학으로 돌아가지 않는다면 좋겠다는 소망을 말하고, 햄릿은 따르겠다고 한다.
5. 햄릿의 순종에 기분이 좋아진 왕은 밤에 축배를 들자고 하며 모두 퇴장한다.
6. 혼자 남은 햄릿, 부왕의 죽음과 조급한 어머니의 결혼, 그것도 숙부와의 결혼

에 죽고 싶은 심정을 토로한다(햄릿의 첫 번째 긴 독백).

7. 호레이쇼가 마르셀러스, 베르나르도와 함께 등장한다. 햄릿에게 유령을 본 것에 대해 보고한다.

8. 햄릿, 밤에 같이 경비를 서겠다고 한다.

1막 3장 폴로니어스 저택의 한 방

1. 레어티스가 프랑스로 떠나기 직전, 오필리아에게 햄릿 왕자의 유혹에 넘어가면 안 된다는 충고를 한다.

2. 폴로니어스가 등장하여 레어티스의 출발을 재촉하고, 아마도 늘 해 왔던 충고를 한다. 레어티스는 프랑스로 떠난다.

3. 폴로니어스가 레어티스와 나눈 말에 대해 추궁하자 오필리아는 햄릿 왕자가 사랑을 고백해 온 사실을 알린다. 폴로니어스는 신분이 다른 두 사람의 관계가 염려되어 햄릿과의 관계를 계속하면 안 된다는 엄명을 내리고, 오필리아는 그 명령에 따르겠다고 한다.

1막 4장 성벽의 망루

1. 햄릿이 호레이쇼, 마르셀러스와 함께 유령을 보러 망루에 와 있고 궁정에서는 축제가 벌어지고 있다.

2. 유령이 등장한다. 햄릿을 손짓해 부른다. 호레이쇼는 햄릿이 유령에게 가는 걸 말리지만 햄릿은 막무가내로 유령을 따라간다.

1막 5장 망루의 다른 곳

1. 유령은 동생에게 독살당했다고 햄릿에게 말하며 복수를 명한다. 그러나 어머니에 대한 심판은 하늘에 맡기라고 말한다.

2. 햄릿이 부왕의 죽음에 대한 복수를 맹세한다.

3. 햄릿이 따라온 호레이쇼와 마르셀러스에게 오늘 밤 본 것을 누구에게도 말하지 말라고 입단속을 시킨다. 덧붙여 호레이쇼에게 자신이 앞으로 미친 척하더라도 아는 척하지 않겠다는 맹세를 요구한다.

2막 1장 폴로니어스 저택의 한 방

1. 폴로니어스가 레어티스에게 돈과 편지를 전하라며 하인 레날도와 이야기를 나눈다.
2. 이때 오필리아가 허겁지겁 등장하여 햄릿의 실성한 듯한 행태를 고한다.
3. 폴로니어스는 햄릿이 오필리아가 만나주지 않은 것에 상사병이 난 것이라고 판단하며 화근을 미연에 방지하기 위해 왕에게 알리겠다고 한다.

2막 2장 성 안 접견실

1. 왕과 왕비는 햄릿의 어릴 적부터의 친구인 로젠크란츠와 길던스턴을 불러 햄릿이 실성한 원인을 알아내라고 명한다.
2. 노르웨이에 파견됐던 사신들이 낭보를 갖고 돌아온다.
3. 햄릿의 실성이 오필리아에 대한 상사병 때문이라고 확신하는 폴로니어스는 오필리아를 대동하고 햄릿이 그녀에게 보낸 편지를 왕과 왕비에게 읽어주며 이제 중요한 것은 실성의 원인을 찾는 것이라고 말한다.

〈리어왕〉의 한 장면

4. 왕과 왕비는 폴로니어스의 견해에 개연성이 있다고 생각한다.

5. 햄릿이 책을 읽으며 들어오다 실내에서의 말소리에 몸을 감춘다.

6. 왕과 왕비, 폴로니어스는 햄릿의 병을 확인하기 위해 계책을 꾸민다. 즉, 햄릿이 책을 읽으며 복도를 거닐 때 오필리어를 풀어 놓고 두 사람이 만나는 것을 왕과 폴로니어스가 숨어서 지켜보기로 한다.

7. 햄릿, 책을 읽으며 등장한다. 폴로니어스가 말을 걸자, 햄릿은 동문서답을 한다. 그러나 그 속에 뼈가 있음을 폴로니어스는 알게 된다.

8. 로젠크란츠와 길던스턴이 등장한다. 친구들로서 흉허물 없는 대화를 나누다가 햄릿은 두 사람이 왕과 왕비의 부름으로 온 것을 안다고 말한다. 두 사람은 부인하지만 햄릿은 그 사실을 확신하고 있다.

9. 두 사람이 오는 길에 배우 일행을 앞질러 왔다고 말한다.

10. 배우들이 도착한다. 햄릿은 잠깐 자신이 미친 척 하고 있음을 알게 한다.

11. 햄릿이 유랑극단 배우에게 프리아모스 왕의 살해 그리고 남편의 죽음을 애도하는 헤쿠바의 모습을 대사로 만들어 공연하게 한다. 그리고 궁정에서 〈곤자고의 살인〉이라는 연극을 하도록 시키며 대사도 더 넣겠다고 한다.

12. 모두들 퇴장하고 난 후 혼자 남은 햄릿은 복수를 실행에 빨리 옮기지 못하는 자신의 무력함을 자성하며 연극 공연에서 숙부의 본색을 잡아내겠다고 다짐한다(햄릿의 두 번째 긴 독백).

3막 1장 궁정의 한 방

1. 왕비가 로젠크란츠와 길던스턴에게 햄릿의 근황을 묻는다. 두 사람은 배우 일행이 도착하여 연극 공연이 있을 것에 햄릿이 기뻐하며 왕과 왕비도 관극할 것을 요청했음을 알린다.

2. 햄릿을 오라고 하여 오필리어와 만나게 해 놓고 왕과 폴로니어스가 숨어서 보겠다고 왕비를 퇴장시킨다.

3. 햄릿, 등장하여 삶과 죽음 사이에서 고뇌하는 독백을 한다(햄릿의 세 번째 긴 독백). 오필리어를 발견한다.

4. 햄릿과 오필리어의 만남. 오필리어가 햄릿이 보낸 편지와 보석을 돌려주려 한

다. 이때 햄릿은 모종의 계략을 알아차린다. 오필리아를 사랑하지 않았다고 하며 수녀원으로 가라고 한다. 폴로니어스가 어디에 있는지 물으며 햄릿은 광란에 가까운 태도로 변한다.

5. 햄릿이 퇴장한 후 왕과 폴로니어스는 숨어 있던 곳에서 나온다. 왕은 햄릿의 병이 꼭 상사병 때문은 아니라고 생각하며 그를 영국으로 보내겠다고 마음먹는다.

6. 아직도 햄릿의 광기가 상사병 때문이라고 확신하고 있는 폴로니어스는 연극 공연이 끝난 후, 왕비로 하여금 그 병의 원인을 알아내게 하자고 제안하며 왕비도 알아내지 못할 경우 왕의 재량대로 할 것을 종용한다. 햄릿의 광기를 방관할 수 없다며 왕도 동의한다.

3막 2장 엘시노어 성의 한 홀

1. 연극 공연 시작 전, 햄릿이 배우들에게 연기와 배우에 대해 이야기한다.

2. 햄릿의 부름을 받은 호레이쇼가 등장한다. 햄릿은 호레이쇼에게 그를 진실한 벗으로 생각해 왔다며 연극 공연 중 왕의 기색을 살펴달라고 부탁한다. 햄릿은 공연이 끝난 후 둘의 의견을 종합하여 판단을 해 보자는 의도를 호레이쇼에게 말한다.

3. 왕과 왕비, 폴로니어스를 비롯한 대신들이 연극 공연을 보러 등장한다. 햄릿은 폴로니어스에게 대학 때 연극을 했다는데 무슨 역을 했냐고 묻고 폴로니어스는 부르터스에게 살해당하는 줄리어스 시저 역을 했다고 대답한다.

4. 왕비는 햄릿에게 자기 곁에 앉으라고 하지만 햄릿은 오필리아 곁에 앉겠다고 한다. 이에 폴로니어스는 햄릿의 상사병을 다시 한 번 재확인한 것으로 생각한다.

5. 오필리아의 곁에 앉은 햄릿은 어릿광대 같은 짓을 한다.

6. 극중극 : 프롤로그에서 극 중 왕은 임종이 가까웠으나 왕비는 절대 재혼을 않겠다고 맹세한다.

7. 햄릿이 어머니에게 연극이 마음에 드는지 묻는다.

8. 왕이 연극의 제목을 묻는다. 〈쥐덫〉이라는 작품이라고 햄릿이 대답한다. 고약

한 작품이지만 거리낄 것이 없으니 자신들과는 무관하다고 햄릿은 덧붙인다.

9. 극중극 : 극 중 왕의 조카인 루시어너스가 왕위를 찬탈하려고 왕의 귀에 독약을 부어 살해하고 왕비의 사랑을 얻는다.

10. 왕이 창백해져 일어난다. 폴로니어스가 공연을 중단하라고 소리친다. 햄릿과 호레이쇼만 남고 모두들 퇴장한다.

11. 햄릿과 호레이쇼는 클라우디우스가 선왕을 살해했음을 확신한다.

12. 로젠크란츠와 길던스턴이 등장하자 햄릿은 다시 미친 척한다. 두 사람은 왕의 심기가 불편하다고 하며 왕비 역시 심기가 불편하여 자신들을 보낸 것이라고 말한다. 두 사람은 햄릿의 의중을 살피려 하나 햄릿은 자신을 악기 다루듯 하려 하는 두 사람에게 역정을 낸다.

13. 폴로니어스가 등장하자 햄릿은 또 미친 척한다. 그의 전언에 따라 햄릿은 어머니를 만나러 가면서 어머니에게는 복수의 칼날을 쓰지 않겠다는 독백을 한다.

3막 3장 엘시노어 성 안의 한 방

1. 분노한 클라우디우스는 로젠크란츠와 길던스턴에게 모든 채비를 해 놓았으니 햄릿을 데리고 영국으로 가라고 명령한다.

2. 폴로니어스가 등장하여 햄릿이 내전에 들 것이며 자신이 모자 간의 대화를 엿듣겠다고 고한다.

3. 홀로 남은 클라우디우스는 참회의 기도를 하려 한다.

4. 내전으로 가던 햄릿, 클라우디우스를 발견하고 복수를 실천하려 한다. 그러나 그가 기도 중이라면 지옥이 아니라 천당으로 보내는 것이 되므로 복수를 그만두고 지나간다.

5. 클라우디우스는 참회의 기도에 실패한다.

3막 4장 왕비의 침실

1. 폴로니어스가 왕비에게 햄릿을 단단히 나무라라며 커튼 뒤에 숨어 있겠다고 말한다.

2. 햄릿 등장, 모자 간의 격돌이 벌어진다. 신변의 위협을 느낀 왕비가 사람 살리

라고 소리를 지르자 커튼 뒤에 숨어 있던 폴로니어스 역시 소리를 지른다.

3. 숨은 자가 왕이라 생각한 햄릿은 휘장 뒤를 찔러 폴로니어스를 죽이고 만다.

4. 어머니에게 부왕과 숙부를 비교하며 햄릿은 가장 격렬한 감정을 보인다. 특히 햄릿이 어머니의 결혼이 욕정 때문이라고 생각하는 것이 분명해지며 햄릿은 클라우디우스를 격한 감정으로 탄핵한다.

5. 선왕의 망령이 다시 나타난다. 햄릿은 자신의 우유부단함을 책망하기 위해 나타난 망령과 이야기를 나눈다. 그러나 유령은 햄릿에게만 보이고 들릴 뿐이기 때문에 거트루드는 햄릿이 정말 미친 것이라고 생각한다.

6. 햄릿은 어머니에게 숙부의 침실에는 가지 말라고 하고 정숙한 척이라도 해달라고 당부하며 폴로니어스의 시체를 치우고 응분의 대가를 치르겠다고 한다.

7. 시체를 끌고 가며 햄릿은 어머니에게 영국으로 가게 되어 있다는 사실과 자신과 동행할 두 친구들은 결국 제 꾀에 빠져 파멸할 것임을 암시한다.

4막 1장 왕비의 침실

1. 탄식하고 있는 거트루드에게 왕과 로젠크란츠, 길던스턴이 온다. 왕비는 햄릿이 미쳤음에 틀림없다고 하면서 폴로니어스를 죽였다고 이야기한다. 왕은 햄릿을 영국으로 보내겠다고 말한다.

4막 2장 성 안의 다른 방

1. 혼자 있는 햄릿에게 로젠크란츠와 길던스턴이 온다. 두 사람은 폴로니어스의 시신이 어디에 있는지 알아내려 하지만 햄릿은 동문서답이다. 그러면서 왕에게 봉사하는 두 사람을 비난한다.

4막 3장 성 안의 또 다른 방

1. 왕이 중신들과 앉아 대중의 사랑을 받고 있는 햄릿을 그런 대중의 오해 없이 처치할 방법을 강구한다.

2. 로젠크란츠와 길던스턴이 등장하여 폴로니어스의 시신을 감추어 둔 곳을 알아내지 못했다고 하자 왕은 햄릿을 데려오라고 한다.

3. 왕은 햄릿이 오자 폴로니어스의 시신을 감추어둔 곳을 말하라고 다그치지만 햄릿은 여전히 동문서답이다.
4. 왕은 분노를 삭이며 햄릿의 안전을 위하여 영국으로 가라고 명한다.
5. 혼자 남은 왕은 자신의 친서에 쓰인 대로 영국 왕이 햄릿을 즉각 처단할 것임을 말한다.

4막 4장　덴마크 항구 부근의 어느 벌판

1. 노르웨이의 포틴브라스가 폴란드의 모 지구를 공략하는 도중 대장과 이야기를 나눈다. 이러는 가운데 이들은 햄릿과 로젠크란츠, 길던스턴을 만난다.
2. 햄릿은 노르웨이군의 대장에게서 전쟁의 당위성을 들으며 복수를 지연하다 이렇게 영국으로 쫓겨나게 된 데 대해 자성하며 자신도 마음 단단히 먹겠다는 각오를 한다.

4막 5장　엘시노어 성의 한 방

1. 갑작스러운 아버지의 죽음과 햄릿에게서 당한 수모로 실성한 오필리아가 만나자고 하지만 왕비는 만나고 싶지 않다고 한다. 호레이쇼는 미친 오필리아가 오해의 소지가 있을 수 있으니 만나는 것이 좋겠다고 왕비에게 충언한다.
2. 신사가 오필리아를 데리고 들어온다. 오필리아는 자신의 심적 상황을 노래한다.
3. 왕이 들어온다. 실성한 오필리아가 퇴장하자 행방을 알 수 없으며 그의 부친의 죽음과 자신은 무관함에도 좋지 않은 억측이 자신을 망신창이로 만들 것이라고 왕비에게 토로한다.
4. 사자 한 사람이 등장하여 레어티스가 폭도들의 우두머리가 되어서 폭도들이 그를 왕으로 추대하고 있음을 알린다. 왕이 레어티스에게 모든 것은 햄릿 때문에 일어난 일이라고 부추긴다. 레어티스가 분노한다.
5. 햄릿이 덴마크로 돌아오는 도중 무덤가에서 오필리아의 장례식을 보고 레어티스는 햄릿에게 결투를 청한다. 왕은 레어티스에게 독약에 대한 계책을 도모한다. 결투를 위해 선 두 사람에게 왕은 햄릿을 위해 건배한다. 술잔에 진주를 넣는 척하며 술을 권하지만 햄릿은 결투를 끝내고 마시겠다고 한다.

6. 3회전에서 햄릿이 방심한 틈을 타 레어티스가 그에게 치명적인 독약 묻은 칼로 상처를 입힌다.
7. 햄릿이 싸움 중에 바뀐 칼로 레어티스에게 역시 치명적인 상처를 입힌다.
8. 왕비가 독이 든 잔을 마시고 쓰러진다. 그녀가 죽어 가면서 술에 독이 들었다고 말하자 햄릿은 왕의 악랄함에 치를 떤다.
9. 레어티스가 죽어 가며 햄릿 또한 곧 죽게 될 것이라며, 이 모든 것이 왕의 계략이었음을 밝힌다.
10. 햄릿이 왕을 찌른다.
11. 호레이쇼를 제외하고 모두 죽는다. 죽어 가는 햄릿이 호레이쇼에게 포틴브라스를 왕으로 선출하라는 유언과 함께 그간의 여러 사건들도 포틴브라스에게 소상히 전하라고 말한다.
12. 폴란드에서 승전하고 돌아오던 포틴브라스는 햄릿을 군악과 예포로 애도하라고 선포하며 막이 내린다.

이상 〈햄릿〉에서 일어난 사건들을 113개의 작은 행동의 단위들로 나누어 순서대로 늘어놓아 보았다. 극 행동의 단위는 더 작게, 아니면 더 크게 나눌 수도 있다. 이렇게 극적 행위를 발생시키는 사건들의 짜임새를 플롯이라 한다.

플롯은 줄거리와는 달리 극적 행위들이 한정된 시간과 장소 내에서 이루어지도록 엮어 놓은 것이다. 다시 말해 문학 작품에서 형상화를 위한 여러 요소들을 유기적으로 배열하거나 서술하는 것을 플롯이라고 한다. 즉, 큰 줄기와 세분화된 작은 줄거리의 '사건별 엮음'이라고 봐도 좋다.

플롯의 가장 근본적인 기능은 극의 이야기를 끌어 나가는 데 필요한 인물의 실질적 행동을 제공하는 것에 있다. 다시 말해 등장 인물들이 무대 위에서 실제적으로 극 행동을 하도록 만드는 것을 말한다. 즉, 사건의 나

열이다.

앞에서와 같이 일어난 사건들을 연대기적으로 늘어 놓고 보면 극 중에서 무엇이, 언제, 어디서, 누구에 의해, 왜, 어떻게 일어났는지가 분명해진다. 즉, 사건들은 극적 행위들로 구성되어 있고, 극적 행위들은 서로 밀접하게 맞물려 구성되어 있음을 알 수 있게 해 준다.

이처럼 잘 분석된 자료는 연기자로 하여금 어떻게 연기를 하면 되는지 그 길을 안내해 주는 첫 번째 안내서가 될 것이며, 전체 드라마의 흐름을 파악하는 데 도움을 준다.

이러한 플롯을 꿰뚫고 이해하고 있으면 어떤 장면을 연기하든지 간에 그에 따른 감정과 스토리를 명쾌히 보여 줄 수 있다. 그러므로 연기자는 플롯을 분명히 이해하고 머릿속에 나열해 놓고 있어야 한다. 즉, 드라마의 시작과 중간과 끝을 꿰뚫고 있어야 하는 것이다.

천재만이 예술을 할 수 있듯이 연기자도 천재 못지않게 기억력과 분석력, 집합력과 상상력을 모두 갖추어야만 한다. 물론 이런 것들은 많은 훈련 속에서 그 능력이 축적되고 만들어질 수 있다. 모든 분야의 예술이 그렇듯이 꾸준한 훈련이 결국 모든 것을 가능하게 만든다.

3) 캐릭터 분석

작품의 주제와 플롯에 대한 분석을 통해 연기 플랜이 섰으면, 이제 본격적으로 캐릭터를 분석하고 이해해야 한다. 플롯 구성이 작품의 뼈를 만드는 것이라면 캐릭터를 만드는 일은 작품의 생동감이 넘치도록 피와 살을 만드는 것과도 같다.

이제 구체적으로 캐릭터를 완성하는 데 필요한 요소들을 살펴보자.

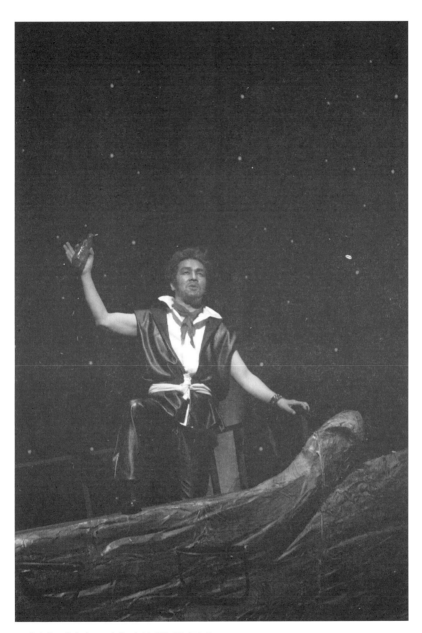

뮤지컬 〈그림자 속 그림자〉의 선장을 연기하다.

뮤지컬 〈그림자 속 그림자〉의 한 장면

　모든 대본 속의 캐릭터들은 우선 대사와 행동을 통해 자신들만의 성격을 드러낸다. 또한 상대 인물들의 대사를 통해서도 많은 성격을 드러낸다. 등장 인물들은 여러 방식으로 소개되지만 그들의 성격과 정체성에 대한 정보는 극 전체에 산재해 있다고 보면 된다. 따라서 캐릭터 분석을 위해서는 기본적으로 대본 전체에 산재해 있는 정보들을 수집하여 구체화할 수 있다.

　구체적으로 다시 〈햄릿〉의 예를 들어 보자.

　햄릿에 대한 정보는 햄릿 스스로의 대사, 특히 긴 독백들과 다양한 행동들에 의해 관객에게 전달된다. 사실 대본상에서 햄릿은 오직 '덴마크의 왕자'라고 나와 있을 뿐, 그가 어떤 인물인지 알 수 없고 나이조차도 모른다. 다만 대본을 읽어 가는 중에 그가 처한 상황으로서 알 수 있는 것은 비텐베

국악 뮤지컬 〈흐르는 강물처럼〉 중에서

르크대학에서 수학하는 중에 부왕의 장례식을 치르러 엘시노어에 왔다가 어머니와 숙부의 결혼식을 보게 되었고, 부왕의 혼령에게서 보고 들은 살인과 그에 대한 부왕의 복수를 위해 뭔가 고뇌하고 행동하고 있다는 사실이다.

다음은 햄릿의 대사 중 하나다.

"부왕을 살해했고,
어머닐 더럽혔고,
나의 희망인 왕위 선출에 끼어들었고,
내 목숨을 빼앗으려 낚싯대를 던진 놈이니,
내 이 두 손으로 처치하는 게
양심에 떳떳한 일이 아닌가?"
(5막 1장)

이 대사를 보면 햄릿은 우유부단하고 고뇌에만 빠져 있는 인물이 아니라, 자신이 무엇을 행하려는지 잘 알고 있는 인물로 보인다. 또한 햄릿의 인품과 됨됨이 그리고 백성들 사이에서의 신임도에 대한 묘사는, 역시 사랑하는 사이인 오필리아의 대사에서도 찾아볼 수 있다.

"오, 그렇게 고귀하던 분이 저렇게 망가지시다니!
영민한 신하이자 무사이자 학자로서
뛰어난 안목과 언변과 검술을 지니셨고
아름다운 이 나라의 희망이자 꽃이시고

유행의 거울이요, 예절의 본보기로
만백성이 우러러보던 분인데
저렇게 저렇게 망가지시다니……,
청아한 종소리같이 고귀하고
누구보다 존귀하던 이성이
이젠 삐걱대고 거친 소리만 내다니
비할 바 없는 예절과 꽃피는 청춘의 모습이
 광란의 독기로 저렇게 시들어 버리다니……."
(3막)

뿐만 아니라, 클라우디우스의 대사에서도 묘사되고 있다.

"미욱한 대중의 사랑을 받고 있어서" (4막)
"햄릿은 대범하고 너그러워 술책이라는 걸 모르니"(4막)

이처럼 상대 배역들을 통해서도 우린 햄릿에 대한 정보를 얻을 수 있다.
 노르웨이의 극작가 헨릭 입센은 자신의 극작 방법에서 등장 인물에 대
해 이렇게 말했다.

"희곡을 쓸 때 나는 혼자 있어야만 한다. 내가 여덟 명의 등장인물이 나오는
드라마를 쓰고 있다면 그들과 교제하는 것만으로도 충분하며, 그들 때문에
난 아주 바빠질 것이다. 난 그들과 친숙해져야 한다. 그들과 친숙해지는 과정
은 많은 시간과 진통을 요한다. 희곡을 쓸 때 하나의 원칙으로서, 난 극을 쓸

때마다 서로 아주 다른 세 배역을 설정한다. 개성과 특성이 아주 다르다는 의미에서의 상이한 배역 말이다.

처음으로 내 연극 재료인 극중 인물들을 다루는 일에 착수할 때, 그들은 마치 기차 여행 중에 우연히 알게 된 사람들 같다. 여기서 처음으로 알게 된 우리들은 이러저런 얘기들을 주고받는다.

두 번째 써 갈 때 난 이미 모든 사실들을 훨씬 더 명료하게 보고 있으며 마치 그들과 온 천장에서 여러 달 동안 함께 머물기라도 한 것처럼, 그들에 관해 상세히 알게 된다. 난 그 인물들의 주요 특징들과 그들의 사소한 버릇마저도 확고히 포착한 것이다……."

입센이 그의 극작술에서도 피력한 것처럼, 작가가 입체적으로 구성하고 창조한 캐릭터를 연기자가 분석하여 파악하고 이해하고 소화시켜야만, 캐릭터는 생동감 있게 표현되어 살아있는 생명력을 갖게 되는 것이며, 동시에 작품의 주제를 명확히 관객에게 전달하게 되는 것이다. 그러니 연기자가 캐릭터를 완성하기까지 얼마나 많은 시간과 노력을 들여야 하는지 알 수 있다.

모든 사물은 표면, 내면, 깊이, 높이, 넓이의 다섯 가지의 차원을 갖고 있다. 인간도 마찬가지로 여러 가지 차원이 존재한다. 즉, 생리적 차원, 사회적 차원, 심리적 차원, 영혼적 차원을 갖고 있다.

연기자가 극 중 인물을 연구·분석할 때, 그가 난폭한지 정중한지, 혹은 신앙이 있는지 없는지, 혹은 도덕적인지 방탕한지 등에 대해 아는 것만으로는 그 인물을 연기하는 데 충분하지 않다. 생리적 차원, 사회적 차원, 심리적 차원, 그리고 영혼적 차원에 대해서도 종합적으로 분석해야 하는 것

〈벚꽃동산〉의 한 장면

이다. 따라서 캐릭터를 창조하는 데 필요한 요소는 매우 다양하고 많은 자료를 요구한다고 볼 수 있다.

　다음은 앞에서 제시한 네 가지 차원의 특성이다.

(1) 생리적 차원

- ● 성별(남녀)
- ● 나이
- ● 키와 몸무게

- 머리, 눈, 피부 색깔
- 자세
- 용모 : 인상이 괜찮은지, 잘생겼는지(얼굴의 비율로 측정해서), 못생겼는지, 깨끗하게 생겼는지, 몸매가 균형 잡혀 있는지 등(머리, 얼굴, 손발의 형태도 대비해 본다)
- 결함 : 어느 부분이 기형인지, 정신 이상이나 변태적인 요소가 있는지, 사마귀, 점, 여드름, 주근깨 따위가 있는지, 질병이 있는지 등
- 유전 : 유전에 의한 신체적 특징의 파악(눈의 색깔, 피부색, 대머리, 색맹, 손가락이 유난히 짧은 단지 증세 등)

(2) 사회적 차원

- 계층 : 상, 중, 하(신분에 의한, 경제적 수입에 의한 분류 등)
- 직업 : 일의 종류, 노동 시간, 수입, 작업 조건, 조합원인지 비조합원인지, 직장을 포함한 모든 조직에서 임하는 태도, 일에 대한 적응도 등
- 최종 학력, 어느 계통의 학교를 나왔는지, 성적, 좋아하는 과목, 싫어하는 과목, 적성 등
- 부모 생존 여부, 소득 수준, 고아인지, 부모가 헤어지거나 이혼했는지, 부모의 습관, 부모의 정신적인 성숙도, 부모의 나쁜 습관, 부모가 관심을 갖고 키웠는지 무관심했는지, 배우자의 신분과 성격과 특징은 어떤지 등
- 어떤 종교인지, 무신론자인지
- 혈통, 국적
- 소속 집단에서의 위치 : 친구들이나 클럽 등에서 어떤 직위나 위치에 있

는지, 운동을 잘하는 편인지, 주변 사람들과 잘 적응하는 편인지 등

- 정치 단체에의 가입 여부 : 가입해 있는지, 무정부주의자인지 등
- 오락, 취미 : 어떤 오락이나 취미가 있는지, 그가 읽는 잡지, 신문, 책은 무엇인지 등

(3) 심리적 차원

- 성생활, 도덕적 기준
- 개인적인 목표, 야심
- 욕구 불만, 좌절
- 기질 : 성미가 급한지, 태평스러운지, 비관적인지, 낙관적인지, 우유부단한지 등
- 삶에 대한 태도 : 담담한지, 투쟁적인지, 패배주의적인지 등
- 콤플렉스 : 강박관념, 억압, 미신, 공포증 등
- 외향적, 내성적, 중간 성격
- 능력 : 언어, 재능, 특기
- 특성 : 상상력, 판단력, 기호, 제스처
- 심리적 · 정신적 문제 여부 : 우울증, 공황장애 등
- 지능 수준

(4) 영혼적 차원

문제에 직면해서 갖는 영혼적 차원의 실마리

이상 이 네 가지 차원은 연기자가 극중 인물을 연기하기 위해 필요한 기

초 지식과 통계이며, 이를 철저히 파악하고 이것을 근본 토대로 삼아 연기를 하면 매우 입체적이며 생동감 있는 캐릭터를 표현하는 데 많은 도움이 될 것이다.

우리가 보통 등장 인물들이 갖는 근본적 욕망이나 행동 계획을 '목표'라고 부르는데, 이것은 곧 인물들의 내면에 들어있는 내적 자아라고 할 수 있다.

극 전체를 지배하는 유일한 목표는 주 목표라고 이야기할 수 있는데, 대본에 매우 광범하게 산재해 있기 때문에 자세히 분석하고 들여다보면 일목요연하게 파악이 된다.

콘스탄틴 스타니슬랍스키(Konstantin Stanislavsky)는 등장 인물에게 **관통선**이란 용어를 사용했는데, 이는 모든 등장 인물들의 작은 목표들을 주 목표의 큰 틀 안으로 모으는 과정에 대해 사용했다. 그러므로 성공적인 주 목표는 대본의 주 사상과 연계되어 있어야 하고, 등장 인물들의 목표는 인간의 근본적 욕망으로 이해되는 것이기 때문에 누구나 이해하기 쉽게 표현되어야 할 것이다.

결론적으로 등장 인물을 무대 위나 영상 속에 형상화하는 연기자들은 대본을 분석할 때 다음에 주의해야 한다.

1. 자신이 연기하는 인물의 주 목적이 무엇인지를 반드시 찾아낸다.
2. 드라마 전체를 구성하는 장면과 플롯을 관통하는 그 인물의 합당한 행위를 결정짓는 행동의 원동력을 찾아낸다.
3. 주 목적과 행동의 원동력을 표현한다.

〈아버지가 사라졌다〉의 한 장면

4) 시대 배경의 이해

모든 작품은 시대를 등에 업고 쓰였다. 그러므로 작품을 명확히 이해하기 위해서는 작품의 시대적 배경을 파악하여 아는 일도 매우 중요하다.

세익스피어의 〈햄릿〉의 경우도 다양한 종류의 사상에 대한 토론(작가 개인적이든 시대적이든)을 포함시키고 있기 때문에 〈햄릿〉을 읽어 내기가 쉽지 않지만, 바로 그 때문에 연기자들에게 도전 의식을 갖게 한다(슬픔, 분노, 사랑, 의무감, 복수, 우유부단함, 권태, 자살, 연기술, 용서, 명예심, 죄의식 등이 이 작품에서 토론되는 사상들이다).

작가가 작품 속에서 삶에 대해 개인적으로 경험한 것을 간략하게 기술한 것을 경구(警句)라 한다. 작가는 자신의 사상을 드러내기 위해 경구를 만들어 내기도 하지만 때로는 격언과 금언, 유명한 말이나 자명한 진리 등

을 차용하기도 한다. 그러나 어느 경우든 경구는 인간의 경험을 말로 일반화시켜 응축한 짧막하고도 인용 가능한 말이다.

〈햄릿〉에도 경구들이 많이 나오며 특히 주인공 햄릿은 경구를 즐겨 사용한다. 이것이 그의 면모 중 한 가지 특징이 되기도 한다. 그중 유명한 것들은 이제는 〈햄릿〉과 상관없이 사람들이 즐겨 써 회자가 되기도 한다.

"약한 자여, 너의 이름은 여자니라!" (1막 2장)
"악행은 드러나게 마련, 대지가 덮어 준다 해도 사람 눈에 띄게 되는 법." (1막 2장)
"아무리 웃고 웃어도 악당일 수 있다." (1막 5장)
"사느냐 죽느냐 그것이 문제로다." (3막 1장)

〈햄릿〉에 자주 등장하는 암시는 '기독교적 사상, 혹은 세계관'이다. 이 세계관을 암시하기 위해 기독교와 관련된 언급은 곳곳에 나오는데, 1막 1장에서 마르셀러스의 "구세주 탄생을 축하하는 계절"이라는 대사와 햄릿의 첫 번째 긴 독백에서 "자살을 금하는 신의, 율법이나 없었더라면" 하면서 한탄하는 장면과 갑자기 살해된 유령이 "성찬식도 고해성사도 못하고, 성유도 바르지 못하고, 참회도 하지 못 한 채, 살아생전의 모든 죄를 뒤집어쓰고, 심판대에 끌려 나오게 됐다." (1막 5장) 등 많이 발견된다.

여기에서 우린 셰익스피어 작품의 시대적 배경과 유럽 문화와 생활, 기독교적인 종교 생활의 이해 등 많은 것을 연구하고 파악하고 이해해야만 한다.

이것은 우리가 우리나라의 신라, 고구려, 백제를 배경으로 한 작품을 할

때도 마찬가지로, 그 시대적 배경 등을 상세히 파악하고 자료를 통해 연구 분석하는 것과도 같다.

우리는 분명 셰익스피어를 르네상스 시대를 산 극작가로 기억하지만, 또한 그 당대에도 아직까지 중세 시대의 분위기가 남아 있었을 것이며, 그 두 세계관 속에서 갈등했을 것이다.

이렇게 근본적으로는 기독교적 세계관에 입각하여 쓰인 〈햄릿〉에서 셰익스피어는 클라우디우스 스스로가 아벨을 죽인 카인과 자신을 동일시하도록 하였으며(3막 3장), 결국 우리의 죄를 사하기 위해 그리스도가 죽었듯이, 햄릿은 썩어 있는 덴마크(1막 4장)를 정화하기 위해 스스로 희생한 희생자로도 볼 수 있다는 것이다.

예술은 그 시대를 비추는 명증한 거울이다. 연기를 하기 위해, 앞에 제시한 것처럼 작품의 주제 파악과, 플롯의 이해 그리고 작품과 그 작품에 나오는 캐릭터 분석을 하고, 더 나아가 작가와 시대 배경을 연구하는 것은, 가능한 한 완벽한 작품과 캐릭터를 구현하기 위해 피할 수 없는 필수적인 작업이다.

04

연기 연습의 실제

이제 본격적으로 여러분의 연기를 연습하고 연습해서, 정말 좋은 연기를 보여 줄 수 있는 모놀로그들을 소개한다. 보통 오디션에 응용될 3~4분 정도의 모놀로그들이다. 특히 여기에 수록한 작품들은 국내외를 통틀어 많이 사용되는 명작들의 기막힌 장면들로 꾸몄다.

이 가운데 여러분은 마치 오페라 가수가 오페라 아리아 가운데 10여 곡을 늘 오디션을 위해 준비해 두는 것처럼, 10여 개의 모놀로그를 완벽히 소화해서 준비해 두면 어느 곳 어느 때건 활용할 수 있을 것이다.

〈아버지가 사라졌다〉에서 필자

어린이들이 연습할 수 있는 독백 대사와 청소년, 성인들이 연습할 수 있는 모놀로그를 차례대로 준비했다. 이 대사들을 가르치는 선생님들은 반드시 학생들의 연기를 듣고 보고 하면서, 발음, 발성, 몸으로의 표현, 전달이 잘 되는지에 대해 점검하고 조언을 해야 한다.

이런 연습은 한 번에 끝나는 것보다는 지속적으로 함께 하면서 점검을 해 주어야 발전을 꾀할 수 있다. 경우에 따라선 녹음이나 동영상으로 녹화를 해서 보여 주면서 객관적인 관점을 조언해 주는 것도 좋다.

1. 어린이용 모놀로그

예문 1

옥림 나두 침대 사 줘!

안 그럼 나 학교 안 가!

침대 하림이두 있구 언니두 있는데 왜 나만 없어?

응? 왜? 왜~!

언니 일주일에 한 번씩 침대에서 떨어지는 거 알아?

그것 땜에 나 맨날 깬단 말야…….

한 번 깨면 잠두 못 자구…….

내 나이에 잠이 얼마나 중요한지 알아?

(씩씩대며) 엄만 나만 미워해!

언닌 장녀라구 이뻐하구 하림인 남자라구 이뻐하구…….

그럼 난 뭐냐구?

이름두 예림이 하림이 다 예쁜데 나만 옥림이구……!

언니랑 하림인 침대, 컴퓨터 다 있는데 나만 없구…….

(벌렁 누워 떼를 쓴다) 엄만 맨날 나만 미워해! 나만……!!!

예문 2

어린이 (교장을 비롯해 선생들이 모여 있는 교무실로 들어서며)

여기 다 모이셨군요.

그래요. 난 고아예요…….

공부두 못하구 가난하구 말썽만 일으키는 아이라구요!

(담임을 보며) 선생님! 공부 못하는 게 큰 잘못이에요?

누군 잘하구 싶지 않나요?

저두 반장두 되구 싶구 공부두 잘하구 싶다구요.

왜 나만 가지구 뭐라 그러세요? 저 안 훔쳤어요.

체육시간에 아파서 일찍 교실로 들어온 거라구요.

왜 반장 말만 믿구 제 말은 안 믿어 주세요? 억울해요. 선생님!

애들이 저만 왕따시킨다구요…….

저 아니라구요. 아니라구요. 아니란 말예요!

예문 3

아이 (치과에서 이빨을 뽑으려고 한다. 입을 막으며)

아……. 아파……. 아프다구……. 아프단 말야.

엄마, 무서워. 무섭다구……. 약 먹으면 안 돼?

있잖아. 타이레놀! 어금니가 잘 안 뽑힌단 말야.

엄마두 해 봐! 안 아픈가?

저번에 아빠두 아프다구 난리쳤잖아!

나 이제 초콜릿, 아이스크림 안 먹을게……. 정말야!

이빨 잘 닦을게. 응? 엄~마……!

예문 4

한나 　(언덕 위에서 하늘을 보며)

엄마. 안녕……?

엄마가 말 한대로 나 잘 지내구 있어.

가끔 애들이 못살게 구는데 선생님이 잘 챙겨 주셔.

여기 오면 엄마 볼 수 있을 거 같애. 자꾸 와두 되지?

참, 아빠 지난주에 출장 가셨어.

먼 데라구 하는데 어딘지 잘 몰라.

그래두 할머니가 같이 있어서 좋아.

할머니가 아프지만 않으면 좋을 텐데…….

엄마가 하늘에서 할머니 건강하게 해 달라구 마술 좀 부려 봐!

할머니가 기다리시겠다. 나 이제 내려 갈게…….

엄마. 또 올게…….

안녕! 안~녕……!

예문 5

이준영 　(사람들 앞에서 얘길 듣다가)

잠깐만요……. 잠깐만. 제 얘기 좀 들어 보세요.

아침에 고양이 소리에 잠이 깼는데 고양이가 내 방에서 '왔~다 갔~다' 하는 거예요.

근데 고양이 목에 열쇠가 달려 있는 거예요.

전 그 열쇠가 누구 건지 궁금해서 고양이한테 먹다 남은 생선 하나를 줬어요. (당시를 재연한다)

'나비야…… 나비야……. 이리 와. 이거 먹어…….

응. 그래 그래. 아, 착하지……?'

그러곤 목에 달린 열쇠를 뺐었어요.

근데 그 열쇠가 누구 건지 아세요?

(공포감에 사로잡혀서) 바루…… 301호 열쇠였어요.

전 왠지 무서웠지만 살금살금 301호에 가서 문을 열었죠.

(문을 여는 시늉. 안을 들여다보다가 갑자기 문을 닫으며 놀라서)

네, 그래요! 어떤 사람이 누워 있었어요.

아니, 누워 있는 게 아니라 죽어 있었어요!

예문 6

진 오늘 아침에 새 한 마리가 제 단잠을 깨웠어요. (생각하며)

'종달샌가? 공작새?' 비슷한 새였어요…….

전 '안~녕!' 하구 불렀죠! 그랬더니 '홀~쩍' 날아가 버리는 거예요.

'안~녕!' 하구 부르자 마자요.

신기한 일이에요…….

그래서 제가 뭘 했는지 아세요?

거울 앞에 단정히 앉아서 2백 번이나 머릴 빗었어요.

한 번두 쉬지 않구요.

근데 글쎄 제 머리가 황금빛으루 변하는 거예요. 네. 황금빛요.

그리구 이번엔 햇빛을 받자마자 파~란빛으루 변했죠. 네!

믿어지지 않으시죠? 하지만 정말이에요…….

((ε 예문 7

요꼬 (깊은 생각에 잠기며)

그날 밤. 이상한 꿈을 꿨어요.

커다란 말 하나가 숲속을 천천히 걸어서 나한테 오는 거예요.

무서울 정도로 아름다웠어요.

화창하구 맑은 날씬데 말은 흠뻑 젖어 있었어요.

말이 내 앞에 멈췄을 때 난 말 눈 속에 비친 내 모습을 봤어요.

까만 눈동자에 비친 내 모습요……!

난 말을 껴안았어요. 비 냄새가 말 몸에서 물씬 풍겨 나왔어요.

난 말을 타고 달리기 시작했죠.

(말을 타고 달리는 시늉을 하며 채찍질을 한다) "히야!"

난 미끄러운 말에서 떨어지지 않으려고 말을 '꼬옥' 껴안았죠.

얼마를 달렸을까요? 갑자기 뒤에서 무슨 소리가 들리는 거예요.

뒤를 돌아봤더니……. 백 마리 아니 천 마리, 만 마리……?

수많은 말들이 떼를 지어 나한테 달려오는 거예요.

난 죽을 힘을 다해 말을 몰고 또 몰았어요. 산을 오르구 내리고
또 오르고 내려가구…….

그러다 산꼭대기에 올라섰죠.

어린이 (방에서 나오며)

어? 비가 오네? 언제부터 오는 거지?

(현관문을 열고 손으로 비를 맞아본다) 비가 많이 오는데?

(문득 아래를 내려다보다가) 가만, 저게 뭐야? 경찰, 앰뷸런스

차가 아파트 앞에 잔뜩 있잖아? 뭐지……?

아파트에서 사고가 생겼나? (아래를 내려다보며 소리 지른다)

여보세요! 무슨 일이에요? 무슨 일 있어요……?

(대답이 없자 인터폰을 집어 든다) 아저씨! 무슨 일이에요? 무슨

일 있어요?…… 안 들려요! (듣는다) 네? …… 뭐요?

여자가…… 여자가 옥상에서 뛰어내렸다구요?

(인터폰을 끊고 아랠 옥상을 올려다봤다가 아랠 내려다본다)

자살한 거네? (갑자기) 엄마! (엄마 방으로 뛰어 들어간다)

여자 (급히 뛰어 들어오며)

민지야! 내 원피스 어때? 지금 막 맞춰 입고 오는 길이야!

요전에 맞췄다구 했잖아? (민지의 옷을 보다가 놀라며)

어머, 너두 새 옷 입었구나? (옷을 들춰보며) 이거 사 입은 거니?

어디서 샀어? (질투를 느낀다)

근데 옷은 말야. 맞춰 입는 게 좋아. 편하구 멋두 나구…….

사 입는 옷은 아무래두 표시가 난다니까!

봐! 따악 맞지 않니? 이게 최신 유행이래. 패션이라구……!

예문 10

꼬마아이 (밤하늘의 별을 세며)

별 하나 나 하나, 별 둘 나 둘, 별 셋 나 셋,

별 넷 나 넷…….

아빠 별 내 별, 엄마 별 내 별, 지은이 별 내 별……

아빠! 오늘 나 학교에서 선생님한테 칭찬 들었다?

숙제두 꼬박꼬박 잘해 오구, 선생님 말두 잘 듣구,

친구들 하구두 잘 어울리구…….

선생님이 엄마한테두 내 칭찬 많이 해 주셨대…….

공개수업 했는데 아빠 생각났어.

작년에 다른 애들은 전부 엄마가 왔는데, 아빠 혼자 아버지 대표

같았잖아! 그것두 수염 많이 난 아빠!

아침마다 아빠가 내 볼에다 뽀뽀한다구 비벼대면 따가워서 무

지 싫었는데 지금은 아냐.

그리구 지금 생각하면 아빠 수염 멋있었어!

아빠, 우리 언제 보는 거야……?

엄마 얘기론 하늘에 계신다는데, 아빠 매일 비행기 타는 사람이

야?

같이 비행기 타구 보구 싶다……!

아이　(강아지를 앞에 두고)

뽀삐야! 어디 갔다 왔어? 응? 밤새 널 찾았잖아…….

너 땜에 엄마한테 혼났어! 그냥 풀어 줬다구……!

길 잃어버렸어? 그래서 내가 나가지 말라구 했잖아.

여긴 위험하단 말야.

횡단 보도두 좁구, 차두 많이 다니구, 밤엔 나쁜 아저씨들이

술 취해서 너 같은 강아지들 막 때린단 말야…….

너……. 친구 생겼구나? 여자 친구!

괜찮아……. 예뻐? 응? 무지 예쁘다구……! 몇 살? 동갑이라구?

어디 살아? 옆 동네? 오늘두 나갈 거야……?

좋겠다……. 언제 놀러 오라구 해. 내가 맛있는 거 줄게……. 응?

네로　(기쁨에 들떠 할아버지에게)

와우, 할아버지! 일어났어요. 봐요. 이제 걸어다녀요.

와! 꼬리까지 흔드네……! 할아버지하구 날 좋아하나 봐요.

죽는 줄 알았어요…….

어제까지만 해두 우리 안에서 꼼짝없이 누워 있었잖아요.

밥두 안 먹구…….

근데 밥통두 다 비웠어요. 와, 신기해요.

근데 할아버지 뭐라구 불러야 하죠……?

네? 플란더스?

좋아요……. 꽃 이름 같아서. 플란더스, 플란더스…….

얘. 플란더스! 이리 와 봐! (손을 내밀어 개를 부른다)

예문 13

앨리스 (앞에 있는 작은 병을 보고)

어? 이게 뭐지? 주스잖아! (병에 쓰인 글씨를 들여다보며)

가만, 뭐라고 써 있네……. 응? "나를 마셔요?"

(주위를 두리번거리다) 누가 놓구 간 거지?

아무두 없으니까 마셔두 되겠지!

더구나 "나를 마셔요!"라구 돼 있으니까!

(마신다. 잠시 후 뱃속에서 이상한 걸 느끼고, 몸도 이상한 걸 느
낀다)

와! 이것 봐! 내 몸이 커진다. 내 몸이 점점 커진다. 와……!

거인이다. 무지 큰 거인이 됐어…….

호, 우리 집이 조그맣게 보여. 바둑알만 하게……

와, 이 나무하구 거의 키가 같아졌는데?

엄마! 엄마! 나, 커졌어. 자이언트야.

맨날 나보구 작다구 그랬지? 맹꽁이 땅콩이라구…….

근데, 이젠 너무 컸어. 어떡해……!

나, 무서워!

앤 (마차를 타고 가며)

아저씨. 안녕하세요? 제 이름은 앤이에요.

이름이 너무 짧구 단순해서 보통 '빨간머리 앤'이라구 불러요!

고맙습니다. 절 받아 주셔서……! (주변을 둘러보며)

아, 예뻐요.

사과나무에 꽃이 저렇게 많이 핀 걸 본 적이 없어요.

이 길 이름이 뭐예요? 제가 이름을 붙여두 되나요?

'하얀 기쁜 길!'어때요? 멋지죠?

근데 이 길이 아저씨한테 너무 잘 어울려요. 정말요!

아저씨의 그 모자하며 장갑하며…… 신발까지두…….

(앞을 바라보며) 이 '하얀 기쁜 길'은 이제 아저씨 길이 됐어요.

아이 (하늘을 올려다보며)

저기 좀 봐! 해가 서쪽으로 넘어갈 때 왜 저렇게 붉은지 알아?

오늘처럼 날씨가 좋으면 기뻐서, 하늘이 저렇게 빠알갛게 되는

거래. 우리 할머니가 그러셨어.

넌 할아버지하구 살지만 난 할머니만 계셔.

근데 두 분 다 서로 본 적이 없어.

우리 할머닌 몇 년째 눈이 잘 안 보이시거든…….

그래서 밖에 나가질 못해!

매일 밤 할머니한테 밖에서 있었던 얘기해 주거든?

오늘은 너 만났던 얘기해 줄 거야.

서울에서 며칠 전에 예쁜 여자 친구가 우리 동네에 왔다구…….

그래서 친구가 됐다구……!

괜찮지? 그새 해가 떨어졌네?

이제 가자! 할머니가 문 밖에서 기다리신단 말야…….

안녕……. 내일 또 만나! (마지못한 듯이 간다)

예문 16

남자아이 (숲속에서 앞을 주시하며)

쉿! 조용히 해!

(손으로 가리키며) 저기 보이지? 저 나무 뒤에 움직이는 거.

그래. 어제 본 그 멧돼지야.

근데 에미는 어디 갔을까? 아님 집을 잃어버렸나?

계속 땅을 파는 거 보니 땅 속에 뭔가 있나 봐.

벌레를 찾는 건 아닐 거구……. 올가미 준비했지?

내가 이쪽에서 몰 테니까, 넌 저쪽에 있어.

멧돼지 새끼라구 깔보면 안 돼! 알았지?

반대쪽으로 갈 때 조심해!

혹시 부근에 저놈 에미가 있을지두 모르니까…….

가만, 너 올가미만 있으면 어떡해?

야! 이거 가지고 가……. (칼을 준다)

그리구 암호 알지? '메뚜기!'.

암호 소리 들리면 몰기 시작하는 거야! 알았지?

자, 이제 가!

예문 17

여자아이 (선물을 골똘히 생각하다)

짜잔! 좋은 생각이 있어.

올핸 옆집 할머니 할아버지한테 우리가 선물을 드리는 거야! 어때? 그럼 무척 좋아하실 거야.

연말연시에 아무두 찾아오는 사람이 없잖아?

자, 선물루 뭘 사 드릴까?

장갑? 두꺼운 양말? 털모자? 스카프? 내복……?

아, 두꺼운 조끼가 좋겠다. 그것두 커플 조끼!

왜 있잖아. 노스페이스!

오리털루 된 조끼. 아주 따뜻하잖아! 응? 어때?

굿 아이디어지? 따~봉!

예문 18

남자아이 싫어요! 학교 재미없어요. 할아버진 학교가 재밌었어요?

아니죠? 근데 왜 난 학교엘 가야 해요? 그것두 맨날……!

집에 있는 핏츄랑 노는 게 더 좋아요.

핏츄는 나만 따라다니거든요……. 아녜요!

먹는 거 안 주는데두 나만 졸졸 따라다닌다구요.

가만, 그래서 그런가?

어제 옆집에 있는 병아릴 물어 죽였지 뭐예요. 네……!

아직 옆집 아저씨가 모르는 거 같아요.

제가 얼른 쓰레기통에 버렸거든요!

(주위를 살피고) 할아버지두 모른 척하셔야 돼요! 알았죠?

예문 19

아이 (종이쪽지를 보여 주며)

여기요. 제가 알고 있는 주소예요.

두 달 전에 오셨다고 했거든요.

전화번호 안 가르쳐 주셨어요. 아빤 돌아가셨어요.

동생은 할머니한테 맡기고 왔어요. 엄마 꼭 찾아야 돼요.

할머니한테 엄마랑 금방 간다구 했거든요.

엄마 이름요? 김영숙요. 나인 37살…….

키 커요. 뚱뚱해요. 살이 빠졌는지 모르지만…….

식당에서 일하시느라 살이 많이 쪘을 거예요…….

울엄마 예뻐요. 정말이에요. 절대 성형으로 고치지 않았어요.

아빠가 칼 대는 거 싫다고 하셨거든요.

뭐가 뭔지 잘 모르지만…….

날 데리고 시장엘 가면 사람들이 엄말 쳐다보곤 했어요.

눈을 떼지 못할 정도로요. 네? 모른다구요?

안 돼요! (땅바닥에 털썩 주저앉으며)

씨, 아저씨 엄마 찾아내!

엄마 만나야 한단 말예요.

동생이 많이 아프단 말예요. 할머니두……!

아저씨……!

어린이 (앞에 있는 카메라를 보며)

시작해요? (헛기침을 몇 번 한다)

아저씨 안녕하세요? 제가 키다리 아저씨라구 불러두 돼요?

작년에 봤을 때 아저씨가 현관문에 거의 닿을 정도로

크셨거든요? 전 아저씨처럼 큰 사람 처음 봤어요.

근데 멋있었어요. 정말요. 전 거짓말 못해요…….

아저씨가 저한테 보내 주신 선물 받고 저 한참 울었어요.

내가 정말 갖고 싶었던 장난감이었거든요.

다시 한 번 고맙습니다.

그리구 원장 선생님께서 그러는데 우리 고아원에서

저한테만 대학 마칠 때까지 공부할 장학금 주신다구요!

아저씨! 정말 '짱!'이에요.

그리구 아저씨 기대에 저버리지 않게 열심히 공부할게요.

크면 뭐가 되고 싶은지 아시죠?

지난번에 뵐 때 말씀드렸는데 잊지 않으셨죠?

그래요. 꼬옥 의사가 돼서 정말 가난한 어린이들 무료로 치료

해 주고 싶어요…….

그리구 돈 많이 벌면 아저씨처럼 고아원에 많이 많이

기부할 거예요……. (러브 마크를 만들며) 아저씨! 사랑해요!

아이　(아이들 앞에서)

난 인도에서 살다 왔어요. 인도는 12억이 넘는 사람들이 사는 나라죠. 내가 살던 샨티니게탄은 아주 조그만 마을이에요.

초등학교밖에 없는 마을……. 전부 합해두 200명이 안돼요.

처음에 그 마을에 갔을 때 난 깜짝 놀랐어요.

길거리 여기저기 원숭이들이 사람보다 많이 돌아다니는 거예요.

난 원숭이가 그렇게 빠른 줄 몰랐어요.

금방 여기 있다가 금방 저기에서 나타나는 거예요.

처음엔 재밌었는데, 나중엔 정말 무서웠어요.

한번은 원숭이들이 싸우는 걸 봤는데 무슨 전쟁이 일어난 줄 알았어요. (원숭이 싸우는 소리를 흉내낸다) 어우, 에~~~에……

얼마 전에 본 혹성탈출 같은 장면이죠.

난 문을 꼭 잠그고 덜덜 떨면서 봤어요.

그 후 동물원에 가둔 원숭이는 안 봐요.

딸쥐　(엄마에게 팔을 내밀어 보여 주며)

이거 봐! 멍이 시퍼렇잖아. 콩쥐가 꼬집었다니까!

그리구 오늘 아침엔 내 밥두 콩쥐가 다 먹어 버렸어.

한두 번이 아냐.

그저께 비오는 날엔 내 옷 입고 나가서 다 적셔 갖구 왔어.

내 꽃 신두 신구 나갔어. 그래 놓구 강아지가 그랬다는 거야.

콩쥔 거짓말쟁이라니까!

엄마! 콩쥐 좀 혼내 줘! 아니 때려 줘!

동네 애들한테 자꾸 내 욕두 하고,

이상한 소문 퍼뜨리구 다닌단 말야.

"팥쥐는 똥구멍이 2개구……!

똥만 누면 팥알들이 튀어 나온다구……!"

나 창피해 죽겠단 말야. 응? 엄마……!

콩쥐 (팥쥐 엄마 앞에서)

제가요? 아뇨. 저 그런 적 없어요. 정말이에요.

멍 자국은 팥쥐가 넘어져서 생긴 거구요.

(자기 팔을 보여 주며) 보세요. 어머니!

팥쥐가 깨물구 꼬집어서 생긴 거예요.

(이번엔 다리를 보여 주며) 여기두요.

그리구 며칠 전 비 오는 날 팥쥐가 밖에 나갔다가 와서

옷을 벗어놨는데 강아지가 물구 나가서 그렇게 된 거지,

전 정말 팥쥐 옷 건드린 적이 없어요.

그리구……. 저 매일 일하느라 집에만 있는데,

어떻게 밖에 나가서 친구들 만나구 소문을 낼 수 있겠어요?

하늘에 두구 맹세하지만, 전 절대 그런 적 없습니다. 어머니!

2. 청소년과 성인용 모놀로그

1) 남자 연기

(1) 외국 작가

• 윌리엄 셰익스피어

<center>〈햄릿〉 중에서</center>

햄릿 : 아, 이 더러운 육체 녹고 녹아 이슬이 되어라. 신은 어찌하여 자살을 금하였던고? 세상만사 다 귀찮다. 맛없고 진부하고 무익하다. 더러운 세상, 뜰에는 잡초만 무성하구나. 아버님이 돌아가신지 겨우 두 달……. 지금 왕에 비하면 더 없이 훌륭한 임금이셨다. 그런데 여자란 할 수 없구나. 눈물 속에 아버지 영구를 따라가던 신발이 채 닳기도 전에 어머니가 저 숙부의 품에 안기다니……. 못난 짐승이라도 저러지는 못했을 것이다. 더럽다. 악취가 난다. 하지만 이 가슴이 쓰리고 아파도 우선 잠시 입을 다물자. 그리고 지켜보자…….

TIPS 연기라는 험난한 구도의 길에서 바이블처럼 만나야 하는 작품은 〈햄릿〉이다. 연기자에게 왜 〈햄릿〉은 특별한가? 연기자로 생애를 마감해도 〈햄릿〉이란 작품을 못 해 본 연기자는 부지기수다(필자는 이 작품의 연기와 연출을 다 경험해 봤다). 햄릿이란 배역은 연기자에게 스타가 되는 하나의 등용문이었다. 역시 셰익스피어의 햄릿은 삶의 애증과 애욕이라는 파노라마가 펼쳐지는 최고의 명작이다. 사랑과 야망, 모성애와 부성애 그리고 삶과 죽음이 동시에 담겨 있다. 번민은 있지만 햄릿의 젊은 야망의 눈빛이 번뜩여야 한다.

햄릿 : 미쳤다구요? 자, 만져 보시죠. 이 가슴을……. 어머니 가슴의 고동소리나 내 가슴소리나 정상적으로 고동치고 있을 겁니다. 어머니. 부탁합

니다. 제발! 그 양심에다 자기 위안의 고약을 발라 어머니가 저지른 죄악을 살짝 덮어 버리고, 미친 아들 내 탓이라고 돌리지 마세요. 썩어 들어가는 양심이 약을 바른다 한들 낫겠습니까? 머잖아 전신에 퍼져 죽을 겁니다. 어머니의 죄악을 하나님께 고백하시죠! 과거를 회개하세요. 제발 썩은 잡초에다 거름을 줘서 더 무성하게 만들지 마십시오. 미친 아들의 충고일망정 들어주시죠? 하긴 요즘같이 타락한 세상엔 미덕이 오히려 악덕에게 용서를 구하는 판이지요? 그뿐인가요? 이로운 말을 하는 데도 머릴 조아리고 비위를 맞춰야 하니까요!

TIPS 드라마 가운데 모자 간의 격렬한 대립은 〈햄릿〉을 따라올 작품이 없을 것이다. 늘 그렇지만 셰익스피어는 연기의 레벨을 측정하는 최고의 텍스트다. 언어 구사 능력에다 드라마틱한 몸 연기는 창조의 기쁨을 만끽하게 만드는 카타르시스다.

햄릿 : 사느냐 죽느냐 이것이 문제로다. 가혹한 운명의 화살을 참는 것이 장한 것이냐 아니면 환난의 조수를 두 손으로 막아 이걸 막아내는 게 장한 것이냐? 죽는다……. 그건 잠을 자는 것. 잠이 들면 번뇌며 온갖 고통이 다 끝이 나겠지. 그렇다면 죽음, 잠…… 이거야말로 열렬히 원해야 할 생의 극치가 아니겠는가! 잔다, 그럼 꿈도 꾸겠지. 아, 그게 문제다. 생의 굴레를 벗어나 영원한 잠을 잘 때 어떤 꿈을 꾸게 될 것인지? 그걸 생각하니 망설여질 수밖에……. 이런 망설임이 있기에 일평생 불행하게 마련이다. 그렇지 않다면 세상의 비난과 조소를 누가 참을 것이냐? 한 자루의 칼이면 깨끗이 청산할 수 있을 것을……. 그 누가 이 무거운 짐을 짊어지고 지루한 인생에 신음하며 진땀을 뺄 것인가?

셰익스피어의 작품 가운데 가장 많이 회자되는 명장면이다. 이 독백이야말로 햄릿의 우유부단과 망설임과 불확신 그리고 삶에 대한 의구심을 가득 갖고 있는 존재임을 증명하는 대사다.

폴로니어스 : 그게 바로 새를 잡는 덫이란 거야. 알겠냐? 피가 끓으면 마음은 함부로 맹세를 쏟아놓는 법. 애야! 타는 불은 환히 광채를 내지만 열은 없어. 약속이 그렇듯이 타고 있는 동안엔 벌써 광채도 열도 다 꺼질 수 있으니 그런 걸 약속이라고 생각하면 안 돼. 처녀답게 몸을 함부로 하지 말고 만나자고 해도 어쩔 수 없이 응하는 것처럼 도도해야 한다. 왕자님은 나이가 어리지만 너보단 훨씬 자유로운 위치에서 행동할 수 있는 분이야. 그러니 그분의 맹세를 쉽게 믿지 말라는 거다. 사내놈들의 맹세란 여잘 속이기 위해선 고상하고 경건한 수작도 거리낌 없이 지껄여대는 음탕한 뚜쟁이 같은 것들이라구……. 겉과 속이 아주 딴판이란 말야. 무슨 말인지 알아들었지? 내 말 꼭 새겨듣고 명심해야 한다.

〈햄릿〉 가운데 가장 빼어난 조연의 연기다. 심각한 비극에 맛깔 나는 감초 역할로서 오랜 연기와 인생의 경험이 풍부한 연기자가 누릴 수 있는 배역이라 하겠다. 이 대사에서 특출한 리듬감과 몸 연기의 악센트가 특별히 살아야 제 맛이 난다고 할 수 있다.

〈맥베스〉 중에서

맥베스 : 이건……? 칼이다! 어디 한번 잡아보자! 아, 잡히지가 않는구나. 그런데 여전히 보인다. 눈에 보이는데 잡히지 않는단 말인가? 그러구 보니 넌 열에 들떠 내 머릿속에서 생겨난 맘속의 칼이구 헛것에 불과하구나! 아직도 보인다. 내 칼과 똑같은 칼……. 온통 피투성이다! 아냐. 괜히 헛것이

보이는 거야. 봐! 지금은 한밤중 아닌가? 세상은 쥐 죽은 듯이 고요하다. 단지 몹쓸 악몽이 내 단잠을 설치게 만드는 거다…… 이 밤, 늑대의 울음소리에 초췌해진 살인자만이 이렇게 살금살금 유령처럼 목표물을 향해 다가가고 있다. 그대 견고한 대지여! 내 발길이 어디로 향하든 이 발소리만큼은 듣지 않게 해다오. 아, 종소리가 날 부르고 있다. 저건 바로 덩컨 왕을 천당이 아닌 지옥으로 불러들이는 장례의 종소리일 것이다…….

TIPS 필자는 맥베스 역할을 이미 25살 때 한 적이 있다. 지금도 기억이 생생하지만 맥베스란 작품은 'Ghost Play'다. 맥베스의 독백은 모두 몽유병 환자이거나 유령처럼 듣는 이의 가슴을 서늘하게 만드는 요즘의 미스터리 호러 연기의 백미다. 이 장면 역시 덩컨 왕을 죽이기 위해 그의 방으로 가면서 내뱉는 그의 자화상 같은 가련한 주문이다. 역시 셰익스피어는 연기의 최고의 맛인 독백을 제일 잘 표현한 천재 작가다. 미국에서는 〈맥베스〉 작품만 하면(오페라를 포함해서) 꼭 대형 사고가 발생한다는 이야기가 있다. 그래서 지금도 미국에선 분장실에서 〈맥베스〉 이야기가 금기시되어 있다.

〈로미오와 줄리엣〉 중에서

로미오 : 쉿! 저기 창가에 새어 나오는 빛은 뭐지? 가만, 저쪽은 동쪽이다. 그럼 햇님 줄리엣이다. 오, 밝은 햇님아! 어서 허공 중천에 떠올라 저기 우리 사이를 질투하고 있는 달을 없애다오. 그대의 아름다움이 저 달을 병들게 만들어 슬픔으로 해쓱하게 만들어다오. 줄리엣 그댄 나의 여인, 나의 사랑이다. 내 이런 맘을 조금이나마 알아줬으면……. 아, 줄리엣이 입을 열었다. 근데 아무 말도 하지 않는구나! 하지만 눈은 뭔가 말하고 있다. 하늘의 별이여! 부디 저 줄리엣의 눈에다 너의 반짝임을 더해 광명을 더해다오. 그래서 얼굴에서 비추는 광채가 대낮같이 밝아져 새들도 대낮인 줄 알고 끝없이 노랠 부르게 만들어라. 봐! 손으로 뺨을 괴고 있다. 아, 내가 저 손의 장갑이었으면……. 그럼 저 아름다운 뺨을 어루만질 수 있잖은가? 가

만, 뭔가 말을 한다……. 오, 빛나는 천사여! 그댄 오늘 밤 내 머리에 지울 수 없는 찬란한 광채를 비추는구나. 그리곤 날개 돋친 하늘의 사자가 되어 조용히 구름을 밟고 그림처럼 허공을 날아가고 있다. 그런 니 모습에 사람들은 놀라운 눈으로 나처럼 그댈 우러러 쳐다보겠지……!

 〈로미오와 줄리엣〉에서 두 사람의 대사는 말 그대로 무지개 빛 옥구슬이다. 오페라의 두 주인공처럼 로미오는 맑은 음색의 테너, 줄리엣은 옥구슬을 굴리는 소프라노의 질감을 가져야 한다. 진정한 주인공의 소리와 연기라 하겠다. 사실 셰익스피어의 모든 작품은 다른 공연 예술 장르에 거의 다 접목이 되어 공연되고 있다. 연극은 물론, 오페라, 무용, 뮤지컬로 꾸준히 연간 수십 개의 나라에서 공연되고 있다. 이 장면은 〈로미오와 줄리엣〉에서 제일 유명한 '발코니 장면'이다. 로미오와 줄리엣의 사랑의 감정이 절정으로 치닫는 매우 감성적인 장면이다. 자연히 이 장면의 연기는 풍부한 감성적 표현이 보여야 한다. 수년 전 필자가 영국의 프레데릭 애슈턴이 안무한 발레 〈로미오와 줄리엣〉에서 본 이 발코니 장면의 아름다움은 지금도 잊을 수가 없다.

로미오 : 오, 줄리엣! 나의 사랑, 나의 아내! 죽음이 꿀 같은 그대 숨결을 앗아갔지만 그대 아름다움엔 손도 대지 못했구나! 죽음의 창백한 깃발은…… 그대의 입술과 뺨 근처에도 가지 못했어! 오! 사랑스런 줄리엣! 아직도 어찌 이다지 아름답단 말인가! 저 망령 같은 죽음의 신마저 그대에게 반해서 이 캄캄한 어둠 속에서 그댈 지키고 사랑하려는 건 아닐까? 줄리엣, 난 그게 걱정이 돼 언제나 그대 곁에 있겠다. 눈이여! 봐라 마지막이다. 팔이여! 마지막 포옹을 하자……. 그리고 생명의 창인 입술이여! 사랑을 위해 마지막 입맞춤을 하고 난 죽으리라!

 줄리엣이 죽은 줄 알고 오열하는 장면으로 로미오의 진정성이 묻어 나오는 장면이다. 특히 감정의 표현이 마치 첼로의 떨림처럼 여운이 묻어 나와야 한다.

<h2 align="center">〈말괄량이 길들이기〉 중에서</h2>

페트루키오 : 아니. 절대 못 놓겠어. 당신은 듣던 바완 딴판으로 아주 상냥한 여자야. 소문엔 난폭하고 거만하고 무뚝뚝한 여자라고 하지만 그건 새빨간 거짓말이라는 걸 난 알았지. 왜냐면 당신은 유쾌하고 명랑하고 아주 예의 바른 여자야. 봐! 봄의 회사한 꽃처럼 아름다워……. 얼굴을 찌푸려도 마냥 아름다워……. 사람을 이렇게 노려보지도 못하고 억지 떼를 쓰는 것두 안하고 좋아하지두 않지. 오히려 나 같은 청혼자들에게 상냥한 대화로 수줍고 온순하게 대하지. 근데 왜 세상 사람들은 사랑스런 당신을 절름발이라고 떠드는 거지? 오, 세상의 모략이야! 우리 케이트는 참나무 가지처럼 꼿꼿하고 날씬하잖아? 봐! 이 살결도 개암나무 열매처럼 싱싱한 빛깔이야. 아마 맛도 그 알맹이보다 더 감미롭지 않을까? 자, 이리 좀 걸어와 봐요. 응……?

 필자가 존경하는 리처드 버튼의 연기가 지금도 생생하다. 페트루키오는 마초 스타일의 터프한 캐릭터로 중저음의 발성과 함께 매력 덩어리로 보여야 한다.

<h2 align="center">〈한여름 밤의 꿈〉 중에서</h2>

라이샌더 : 어찌된 일이지 허미아? 얼굴이 창백해졌어? 장미꽃이 이토록 퇴색할 수 있나? 지금까지 많은 책을 읽어 봤지만 진정한 사랑이 아무 일 없이 진행된 경우는 없어. 반드시 장애물이 있기 마련이지. 예를 들어 신분에 차이가 난다든지 아니면 집안 식구들로부터 선택을 강요당한다든지 아니면 맘대로 선택해서 결합한다 하더라도 전쟁이나 죽음, 질병 때문에 사랑은 흔적도 없이 사라져 버리는 거지. 소리처럼 하염없이, 그림자처럼 빠르게, 꿈결처럼 짧게……. 아름다움은 순식간에 멸망하는 법. 내 얘길

들어봐. 내게 한 분의 숙모가 있어. 미망인인데 재산은 많고 애들은 없어. 시골에 살고 있는데 날 외아들처럼 아껴주서. 그곳에만 가면 허미아! 당신과 결혼할 수 있을 거야. 가혹한 아테네의 법률도 그곳까진 우릴 쫓아오지 못할 걸…… 내일 밤 아버지 몰래 집을 빠져나와 오월제 아침 우리들이 만났던 그 숲 속에서 만나. 응? 허미아! 약속해 줘.

> **TIPS** 사랑하는 이의 밀어 이외에 멋진 제안을 듣는다면 어떨까? 라이샌더의 이 연기는 허미아에게 매우 설득력 있으면서 아련한 긍정과 희망의 꿈을 안겨 줘야 한다. 화려하면서 현란한 수를 놓듯이 라이샌더의 연기가 그래야 한다.

〈베니스의 상인〉 중에서

샤일록 : 그놈의 살덩이를 물고기 낚는 미끼로 쓰겠어. 그럼 아무 쓸모가 없어도 내 복수심은 만족되는 거야……. 그놈은 날 모욕하고 방해했어. 내가 손해를 보면 조소하고 이익을 보면 조롱했지. 그뿐인가? 내 조상을 멸시하고 내 모든 상거래를 훼방 놓았어. 친구는 버리구 오히려 원수를 충동질했지……. 도대체 왜? 내가 유태인이기 때문이지……? 흥, 유태인은 눈이 없나? 아니 우린 손두 육체두 감각두 정열두 없단 말인가? 우리두 같은 음식을 먹고 같은 병에 걸리고 겨울은 춥고 여름은 더워. 대체 뭐가 다르단 말야? 바늘에 찔려도 피가 안 나는 줄 알아? 간지러워두 안 웃는단 거야? 이제 당신들이 가르쳐 준 악행을 나두 실천해야겠어. 어떤 어려움이 있더라도 교훈 이상으로 실행하겠다구.

> **TIPS** 이처럼 매력적인 악역이 있을까? 매우 논리적이면서 조그만 틈새도 없이 생각을 피력한다. 샤일록 역할은 말 그대로 타이틀 롤이다. 능수능란하면서도 가늘게 뜬 눈 사이로 상대의 허와 틈새를 예리하게 보고 있다. 수년 전에 필자가 공연한

〈리어왕〉의 리어 역할은 파우스트의 메피스토펠레스 역할 이상으로 가장 큰 연기의 도전 중 하나였다.

● **몰리에르**

<center>〈수전노〉 중에서</center>

끌레앙트 : 정말 우리 아버지가 어떤 사람인지 몰라서 그래? 인정이란 손톱만큼도 없고 이 세상에서 제일 잔인하고 지독하며 빈틈없는 구두쇠라구. 지금껏 난 이 집에서 대가 없이 돈을 가지고 나간 사람을 본 적이 없어. 입으로는 사람들에게 칭찬도 하고 존경하는 척하고 꽤 친절한 척하지만 돈 얘기만 나왔다 하면 얼굴색이 확 바뀐다니까. '준다!'는 말은 아버지 사전엔 없어. 절대로……! 오로지 '빌려 준다!'만 있지. 응, 그것도 엄청난 이자로 말야. 돈에 관한 한 사람이 옆에서 죽어 나가도 눈 하나 깜짝 안 하는 사람이야. 명예, 명성, 덕망……? 그런 거 다 필요 없어. 오로지 돈이 전부야. 돈, 돈, 돈! 알아? 돈 조금만 달라고 손만 내밀어도 발작을 일으킨다니까. 돈 달라는 말만 들어도 아픈 델 한 대 더 맞은 거 같고 가슴을 찔린 거 같고 오장육부가 쥐어뜯기는 것 같은가 봐.

> **TIPS** 서양 연극 역사상 가장 위대한 희극의 제왕이라면 역시 몰리에르다. 특히 〈수전노〉는 그의 작품 가운데 가장 많이 공연되고 가장 많이 알려진 작품이다. 아르파공의 아들 끌레앙트의 이 정도 얘기라면 아르파공이 어떤 인물인지 가히 짐작이 가고도 남는다. 그만큼 이 장면에서 끌레앙트는 연기를 통해 아버지의 냉혈한 적인 수전노의 모습을 재밌게 묘사하고 표현해 줘야 한다. 코미디 연기의 정의처럼 재밌고 교훈적이어야 한다.

발레에르 : 당신도 아침저녁으로 보고 있잖아. 내가 얼마나 당신 아버지 맘에 들려고 노력하고 있는지? 환심을 사려구 수치스러운 일까지 매일 감수

하고 있는 거. 요즘엔 그것도 많이 능숙해졌어. 맘을 사로잡기 위해선 그 사람 앞에서 그 사람이 가진 취미를 나도 가지고 있는 체한다든지 그 사람 주의 주장에 전적으로 찬성을 한다든지 결점을 오히려 추켜올려 장점이라고 말해 준다든지 해야 하거든……. 그뿐 아니라 어떤 짓을 해도 그저 지당한 처사라고 비위를 맞춰주는 거지. 그 이상 더 좋은 방법이 없단 걸 요즘 깨닫게 됐어. 그러니 찬사가 너무 지나치단 걱정은 할 필요 없어. 이쪽이 아첨하는 걸 상대방이 알아채도 상관없단 말야. 교활한 인간일수록 언제나 아첨에 잘 속아 넘어가거든……. 아무리 무례한 바보 같은 짓이라도 잘했다고 비위를 맞추면 그걸 액면 그대로 받아들인단 말야. 누구든지 자기편으로 끌어 들이는데 이런 졸렬한 방법밖에 없단 건 서글픈 일이긴 하지만……! 그건 내 죄가 아냐. 아첨 잘하는 사람에게 죄가 있는 게 아니라 아첨 받기를 좋아하는 사람에게 잘못이 있는 거지. 안 그래?

TIPS 코미디는 발가벗기는 작업이다. 아르파공의 딸 엘리즈에게 발레에르가 얘기하는 이 장면은 직접적이며 간접적인 아르파공에 대한 협공이다. 동시에 교훈적이어서 몰리에르의 고급 희극(high comedy)의 진수를 느낄 수 있게 한다. 코미디 연기는 매우 영리한 연기자의 빠른 두뇌 회전으로 관객의 관점을 일시에 사로잡아야 한다.

● 니콜라이 고골

〈검찰관〉 중에서

흘레스타꼬프 : 그야 물론이죠. 예를 들면 테이블 위엔 아주 크고 값비싼 수박이 있구요. 수프는 파리에서 냄비에 담은 채 그대로 배에 실어 오죠. 뚜껑을 열면 김이 '확' 올라오는데 정말 기가 막힙니다. 전 날마다 무도회엘 가죠. 거기선 늘 노름판이 열립니다. 외무부 장관을 비롯해서 각국의 대사들 영사들…… 밤이 샐 때까지 질펀하게 노는 거죠. 그러고 나서 4층

제 방으로 뛰어가 식모에게 "외투!" 하고 말하죠. 가만! 뭐 하는 거야. 깜빡 했군요. 전 2층에 삽니다. 계단이 하나밖에 없죠. 정신머리하곤……. 하여튼 새벽녘에 제 집은 정말 가관이에요. 백작들이니 공작들이니 서로 밀치고 땡기고 꼭 벌떼 새끼들 같죠. 웅성웅성…… 윙윙……. 저한테 편질 보내는 사람들은 겉봉투에까지 각하라고 써서 보냅니다. 한번은 장관이 없어졌는데 어디로 갔는지 아무도 모르는 거예요. 자연 누가 그 자리에 앉을까 소문이 무성했죠. 장군들 가운데도 그 자릴 노리는 친구들이 많아서 제각각 운동을 해봤지만 적임자가 없었거든요. 누굴 임명해야 할지 곤경에 빠졌죠. 결국 어쩔 수 없이 저한테 장관 자리가 떨어졌죠. 길거리마다 각계각층에서 온 사람들이 인산인해를 이뤘어요. 놀라지 마십쇼? 무려 삼만 오천 명 정도 모였으니까요!

TIPS 러시아 문학에서 고골처럼 탁월한 작가가 얼마나 될까? 문장력도 그렇지만 캐릭터를 꿰뚫어 보는 직관력은 대단하다. 그의 단편 〈외투〉 역시 빼어난 캐릭터의 분수령이지만 검찰관으로 거짓 행세하는 사기 행각의 '홀레스타꼬프' 역시 최고의 역할이다. 사실 〈검찰관〉에 나오는 모든 캐릭터는 감탄을 금치 못할 정도로 매우 잘 그려져 있다. 어떤 면에서 미국 최대 코미디 작가 닐 사이먼이 고골을 추종했을 거라는 연상이 되기도 한다. 주인공 홀레스타꼬프는 천진한 사기꾼이다. 처음엔 작은 거짓말을 하다가 마침내 점점 커져서 지방 소도시 시장까지 농락하는 주인공이 된다. 그러나 역시 고골은 코미디 정신을 놓치지 않았으니, 부패한 관리들을 풍자하는 풍자 정신을 훌륭하게 그려내고 있다.

홀레스타꼬프 : 눈이 정말 아름답습니다. 당신이 여기 있다고 해서 절대로 방해되지 않습니다. 정말이에요! 무슨 이상한 짓을 해도 절대 방해되지 않습니다. 오히려 그 반대죠. 말씨가 매우 도시적인데 역시 당신처럼 아름다운 분을 위해서죠. 저……. 당신에게 의자를 권하는 행복한 사람이 되고

싶습니다만……? 아, 실수를 했군요! 권해야 할 건 의자가 아니라 왕좌죠. 네, 그래요! 전 당신을 사랑하고 있습니다……. 내 목숨이 한 올의 머리카락에 매달려 있는 셈이죠. 만일 당신이 영원불멸할 이 사랑을 받아들여 주지 않는다면 전 이 지상에 존재할 가치가 없는 겁니다. 이 가슴의 뜨거운 불꽃으로 당신의 손길을 기다리고 있습니다. 이렇게……! 생각해 보십쇼. 사랑에 무슨 구별이 있습니까? "비난을 받는 건 세상살이의 법칙이다." 란 말이 있잖습니까? 자, 우리 둘이서 자연의 품속으로 가는 겁니다. 손! 자, 당신의 그 손을 잡게 해 주세요……! (손을 내민다)

TIPS 홀레스타꼬프가 검찰관 행세를 하며 시장 집에 머물면서 얻어먹는 것, 입는 것은 물론이고 시장의 부인과 아름다운 시장의 딸에게까지 손을 뻗친다. 구애하는 장면에서의 말솜씨는 천하제일이다. 이 같은 연기에 안 넘어가는 여자가 있다면 분명 연기를 잘못한 것이리라. 말할 때의 매너는 물론 유창하면서도 화려한 감정의 표현은 필수다.

오시쁘 : (주인의 침대에 누워) 젠장! 배가 고파서 뒈지겠구만. 배때기 속에선 일개 연대 군인들이 나발을 불어대는 것처럼 꼬르륵 꼬르륵 거리고 난리가 아냐. 근데 주인 양반은 집에 돌아갈 낌새도 안 보이니 대체 어떡할 작정이야? 집을 떠난 지도 벌써 두 달째 접어들었어! 차빈 다 떨어졌는데 천하태평이니! 어딜 가나 저렇게 허셀 부리고 다니니 돈이 남아나나! (주인의 흉내를 낸다) "얘야 맛있는 건 최고급으로 주문해……. 알지? 난 맛없는 건 못 먹어!" 지가 무슨 ……. 겨우 12등관밖에 안 되는 주제에…… 아주 꼴값을 떨어요. 꼴값을……. 거기다 도박까지 해서 돈 한 푼 없이 홀딱 다 날려버리다니! 아, 종노릇도 이젠 지긋지긋하다! 차라리 시골로 가서 못생긴 여편네나 하나 얻어 가지고 날마다 침대 위에 뒹굴면서 만두나

먹고 사는 게 낫지.

TIPS 늘 그렇지만 코미디에서 최고의 코믹 캐릭터는 하인이다. 몰리에르의 작품에서도 하인 스카펭 등이 그런 것처럼……. 검찰관에서도 오시쁘 역은 시쳇말로 골때리는 하인이지만 동시에 진실과 진상을 알리는 척후병이다. 단순히 주인의 행태를 비판하는 차원이 아니라 세상사를 비판하는 것에 그 진정한 묘미가 있다 하겠다.

보브친스키 : 키가 크고 잘생긴 사람이 이렇게 방 안을 거닐고 있지 않겠습니까. 아주 심각한 표정을 하고 말입니다……. 얼굴 생김새라든지 걸음걸이……. 그야말로 흠잡을 데가 없었습니다. 근데 어딘지 이상해서 뾰뜨르 이바노비치에게 "저 사람 아무래도 수상하다."고 말했죠. 그랬더니 뾰뜨르 이바노비치가 어느새 여관 주인을 부르더군요. 그러곤 귓속말로 "저 젊은 친군 누구야?" 하고 물었죠. 그랬더니 여관 주인이 "저분은 뻬쩨르부르그에서 온 고위관린데 이름이 이반 알렉산드로비치 홀레스타꼬프라고 합니다. 좀 이상한 분이에요. 벌써 두 주일째 여기 묵고 있는데……. 뭐든지 외상으로 먹으면서 아직 한 푼도 계산은 안 하셨어요." 하는 거예요. 그 순간 난 무슨 계시라도 받은 것 같았죠…….

TIPS 코미디의 특징 가운데 하나는 상대방이나 남에 대한 너스레를 떨면서 관객으로 하여금 그 장본인을 생각하며 웃거나 고소하게 만들어 내는 효과다. 특히 풍속 희극(comedy of manners) 종류에 자주 등장하는 극작술이다. 이 장면에서도 여관에 투숙한 주인공 홀레스타꼬프에 대해 여관 주인이 전하는 말로 관객으로 하여금 상상의 그림을 한껏 그리게 만든다.

- 게오르그 뷔히너

<center>〈보이체크〉 중에서</center>

보이체크 : 어디 있지? 도대체 어디야 여기가? 무슨 소리지? 뭐가 움직인다. 쉬잇! 저기…… 조용하다. 사방이 조용해! 마리! 당신 얼굴이 창백하네? 목에 걸린 이 줄이 뭐야? 죄악의 대가로 이걸 얻었지? 사람들이 당신을 새까맣게 만들었어. 새까맣게! 그래서 내가 당신을 다시 하얗게 만들었어. 검은 머리카락이 헝크러졌네. 오늘 아침 머리를 빗지 않았나? 저기 뭐가 있다! 아, 춥다. 습하고 조용해……. 여길 벗어나자. 가만, 칼…… 칼……. 이거 아냐? 그래 이거야! 사람들이 온다. 물속에 가라앉는다. (칼을 던진다) 검은 물속으로 돌덩이처럼 가라앉는구나. 피 묻은 칼날 같은 저 달……. 세상이 온통 날 버리는 건가? (칼을 멀리 던진다) 이제 됐어! 하지만 여름에 사람들이 조개를 따러 잠수를 하면……? 녹슬어 있겠지. 누가 그걸 알아보겠어? 아주 부셔 버리면 좋겠다! 아직 피가 묻었나. 씻어 버리자. 씻어…… 씻어…….

> **TIPS** 〈보이체크〉는 오페라로도 만들어진 작품이고 수년 전엔 영화로도 만들어졌다. 얼핏 보기엔 미완성적이지만 매우 그로테스크하고 표현적일 수 있는 작품으로 잘 만든 수작이다. 모든 작품이 그렇지만 특히 이 작품은 연출가의 해석과 방향에 따라 매우 충격적인 표현으로 작품의 주제를 강렬하게 표현할 수 있다. 이 부분은 보이체크가 사랑하는 부인 '마리'를 연못가에서 죽이고 정신적 위화감을 불러일으키는 장면으로, 정신분석학에 입각한 연기를 대변할 수 있는 장면이다. 남자 연기자에겐 매력 있는 선택일 수 있다.

중대장 : 천천히 천천히…… 보이체크! 서둘지 말고 한 가지 한 가지씩……. 앞으로 삼십 년은 더 살 거야. 삼십 년! 삼백육십 개월이지. 날짜, 시간, 아니 분으로 따져 봐! 그 엄청난 시간을 어떻게 주체할 텐가? 계획성 있게 한

가지 한 가지씩. 영원이란 걸 생각하면 두려움을 느끼지. 활동. 보이체크! 활동! 그게 영원이야. 영원…… 알겠나? 헌데 한편으론 그게 영원이 아냐. 오직 순간. 응 순간이야. 보이체크! 지구가 하루에 한 바퀴씩 돌고 있단 걸 생각하면 소름이 끼친다. 이게 무슨 시간 낭비야! 응? 그래서 무슨 소득이 있어? 보이체크! 난 물레방아가 도는 걸 못 본다. 우울증에 걸린단 말야. 보이체크! 넌 왜 항상 화난 얼굴을 하고 있나? 착한 사람은 그런 얼굴을 하지 않는다. 맘이 떳떳한 선량한 사람은……. 보이체크! 뭐라고 말 좀 해 봐. 응? 오늘 날씨가 어떤가?

TIPS 보이체크에서 가장 중요한 조연인 중대장 역할은 권력의 상징이자 어느 사회에서든 볼 수 있는 힘의 상징이다. 크고 잘생기고 힘 있는 중대장에게 보이체크는 작고 하찮은 미물처럼 여겨진다. 바꿔 말해 중대장이 더 강할수록 보이체크와의 대비는 더욱 커져 극적인 구조를 갖게 되는 것이다.

● **게오르그 카이저**

〈아침부터 자정까지〉 중에서

아들 : 여기 이 그림은 의심할 여지없이 지상 최초의 남녀를 에로틱하게 그려낸 유일한 그림입니다. 보십시오. 여기 풀 속엔 방금 떨어진 것 같은 사과가 놓여 있고 여기 새파란 풀잎 사이엔 기회를 엿보는 듯한 뱀이 목을 길게 빼고 있고……. 이 모든 것들이 낙원에서 일어나고 있는 것처럼 보여주고 있어요. 이건 낙원에서 쫓겨난 후의 인간을 그린 그림이 아닙니다. 이걸 타락이라고 할 수 있나요? 최초의 남녀를 이렇게 그린 그림은 유일무이합니다. 물론 몇몇 화가들이 아담과 이브를 수없이 그렸죠. 하지만 모두 부자연스러워요. 남녀를 따로 떼어 놓고 음부는 나무 잎으로 가리고 말입니다. 하지만 보세요. 여기 이 그림이야말로 인간이 얼마나 천진난만할

수 있는지 보여 주고 있잖습니까? 이 두 남녀는 진실로 사랑하고 있습니다. 여자 허릴 휘어감은 남자의 힘 있는 이 팔을 보십쇼. 그리고 여기 아래쪽에 옆으로 누운 두 다리 위에 또 다른 다리가 얽혀 있는 모습이요. 이걸 보고 있으면 싫증이 안 납니다. 보기만 해도 사랑의 감정이 절로 생긴다구요. 물론 살색 톤이 그런 감정을 느끼게 하는 데 한몫을 하죠. 그렇게 느끼지 않으세요?

TIPS 연기는 곧 진실의 규명이자 표현이다. 그것은 결코 재연이 아니며 복제 또한 아니다. 이 장면에서 아들의 그림에 대한 설명은 많은 주제를 내포하고 있다. 여기에서 명심해야 할 점은 연기는 설명이 아니라 표현이란 점이다. 그림에 대한 아들의 표현이 연기의 핵심이 된다. 잘하면 놀라울 정도의 연기력이 보일 수 있다.

군인 : 그날 밤 전 깨달았습니다. 한 남자가 제 옆에 있었죠. 불을 어둡게 해 주길 원하더군요. 어둔 방에 익숙지 않았지만 그의 말대로 불을 껐습니다. 잠자리에 들었을 때 비로소 그의 뭉뚝한 무릎이 내 살에 닿는 것을 느꼈습니다. 그는 나무다리를 하고 있었고 그걸 나 몰래 떼어 놨던 겁니다. 그 순간 공포가 몰려왔고 내 육체를 미워하기 시작했습니다. 내가 사랑할 수 있었던 건 단지 영혼뿐이었습니다. 난 내 영혼만을 사랑합니다. 그건 가장 아름답고 완전무결한 것입니다. 여러분들도 여러분의 영혼에게 무엇이든 물어보십시오. 영혼은 분명 모든 것에 대해 답을 줄 것입니다.

TIPS 카이저의 작품은 깊은 정감을 지닌 서사극 같다. 그래서 그의 배역들은 한결같이 속물의 차원에 머물지 않는다. 각 인물들에게 심어진 작가의 메시지가 강렬하게 입혀 있는 것이다. 캐릭터가 분명해서 몸 연기나 대사 연기가 매우 정제되어 있어야 한다.

● 라신느

<center>〈페드라〉 중에서</center>

테라멘느 : 성문을 나서기도 전에 이미 왕자님께선 침통한 표정으로 호위병들의 전송을 받으며 전차에 올라 말고삐를 잡으셨습니다. 그렇게도 위풍당당하던 왕자님의 말도 슬픔을 아는 듯 고개를 떨구고 있었죠. 바로 그때 바다 밑에서부터 천지를 진동하는 뇌성벽력이 일어나며 산더미 같은 파도가 해변으로 밀어 닥치더니 보기에도 흉물스런 괴물이 나타났습니다. 그놈은 모든 걸 공포에 떨게 했고 군사들은 혼비백산해서 제 살길을 찾아 뿔뿔이 흩어져 도망갔죠. 그때 왕자님만은 용사의 아들답게 말을 몰아 괴물에게 돌진했습니다. 왕자님의 날카로운 창은 어김없이 괴물의 옆구리에 꽂혔고 치명상을 입은 괴물은 외마디 비명 소리를 지르며 말굽 아래 쓰러졌습니다. 괴물이 이내 피와 불길과 연기를 토하자 놀란 말들은 미친 듯 내달아 바위등성이로 치달렸죠. 바위에 부딪힌 전차는 산산조각이 나고 왕자님은 말고삐에 매달린 채 한참을 끌려갔습니다. 말들이 멈추었을 때 바위는 왕자님의 피로 붉게 물들었고 가시덤불엔 왕자님의 살과 머리카락이 조각조각 바람에 나부끼고 있었습니다. 그리고 폐하께 공주님을 부탁한다는 말을 남기시고 왕자님은 제 품에 안긴 채 숨을 거두었습니다.

> **TIPS** 고전 작품이 늘 그렇지만 긴 문장에서 터져 나오는 깊은 호흡 소리처럼 이 장면 역시 왕자의 죽음을 장엄하고 화려하게 묘사하고 있다. 발음, 발성 그리고 화술이 매우 중요한 작품이다. 마치 바하의 음악을 듣는 듯 격조가 느껴진다.

● 닐 사이먼

〈굿닥터〉 중에서

이반 : (극도의 흥분 상태에서) 뭐요? 제가 누구냐 이건가요? 네. 그렇죠. 각하께선 거기 큰 책상에 앉아서 '자네 뭐야?' 하고 질문할 수 있으시겠죠! 멋진 책상에다 장관이라는 높은 자리에 귀족의 일원이시니까. 저 같은 밑바닥 공무원에게 뭐냐고 물으실 수 있겠죠. 그리고 그 말 속에는 '이 세상에 평등이란 없다!' 이런 뜻이 숨어 있어서 사람이란 봉사하는 쪽과 봉사받는 쪽이 있기 마련이고 명령하는 쪽과 복종하는 쪽이 있고 절하는 쪽이랑 절 받는 쪽이 있는 게 당연하다고 하시겠죠. 그래서 누구는 무시를 할 수 있고 누구는 모욕을 당하는 게 하나도 이상할 거 없다고 생각하시겠죠. 그래서 저한테 쉽게 얘기하시는 거 아닙니까? "자네 뭐야!" 하구 말이에요.

TIPS 브로드웨이 최고의 코미디 극작가 닐 사이먼은 몰리에르 등의 정통 코미디 계보를 잇는 현대 작가다. 그러면서 매우 미국적인 필치로 브로드웨이에서의 성공과 더불어 그의 거의 모든 작품이 할리우드에서 영화로 제작되기도 했다. 굿닥터는 여러 에피소드들이 옴니버스 식으로 연결된 소셜 코미디(사회적 문제를 다룬) 작품이다. 이 부분은 이반이 극장에서 공연을 보다가 재채기를 해서 바로 그 앞에 있는 장관의 옷을 더럽히게 된 코미디다. 계급주의와 계급 사회를 풍자한 코미디로 웃기지만 생각하게 만드는 매서운 교훈이 숨어 있다. 연기도 단순하게 코믹하게 하지만 그 배경을 뒤집어 펼쳐 보이는 기지가 담겨 있어야 한다.

이반 : 장관님! 전 탄원할 게 없습니다. 탄원하러 온 게 아니니까요. 장관님 저 모르시겠습니까? 바로……. 어제 저녁에……. 그 엄청나고도 폭발적인 상황을 만든 사람입니다. 잘 못 알아보시나 본데 제가 어제 극장에서 장관님 뒷자리에 앉아 재채기 땜에 장관님께 콧물과 침을 뱉은 사람이라구요. 제가 재채기를 했잖습니까? 그래서 장관님의 머리에 콧물과 침을 묻

혔구요. 장관님! 진정으로 용서를 빌러왔습니다. 제 재채기 속에는 아무런 정치적, 사회적 음모도 없습니다. 그러니까 어떤 적의나 폭력도 없는 아주 순수한……. 다시 말하면 신께서 명령을 내리신 어쩔 수 없는 행동이었다는 거죠. 그래서 전 제 콧물이 생긴 어제의 그날을 죽도록 저주합니다. 정말이지 이건 제 잘못이 아니라 저의 멍청한 코가 잘못한 겁니다(자기 코를 비튼다). 장관님 이 죄 많은 코를 벌해 주시되 제 코 뒤에 붙어 있는 이 죄 없는 몸뚱이만은 용서해 주십시오. 제 코를 시베리아로 유배 보내시더라도 제 몸은 용서해 달라는 겁니다. 장관님 이렇게 빌고 또 빕니다.

TIPS 저급 코미디적인 상황에서 풍자적인 고급 코미디의 내용을 담은 장면이다. 특히 이반이란 캐릭터는 다양한 측면에서 인물을 형상화할 수 있겠다. 어눌한 측면에서부터 늘 눌려만 살아온 빈대형 캐릭터 그런가 하면 아부형 캐릭터 등등…….

〈브라이턴 해변가의 추억〉 중에서

유진 : "바로 이 순간 내 어린 시절은 끝났다."라고 말할 수 있는 때가 누구의 인생에서든 한 번쯤은 있게 마련이죠. 내 경우엔 형이 나가면서 저 문을 닫았을 때였죠……. 난 겁이 났어요. 외로움을 느꼈죠. 그리고 형을 그처럼 불행하게 만든 엄마 아빠가 미웠어요. 물론 부모님의 입장이 틀린 건 아니라고 생각해요. 하지만 여전히 미워요……. 물론 형도 밉죠. 왜냐면 나만 혼자 남겨 두고 가 버렸으니까요. 저녁 먹으라고 부르면서 형 이름을 빼먹는 엄마가 난 미웠어요. 부모님들은 때때로 자신들이 자식들에게 얼마나 잔인한 짓을 하고 있는지 잘 모르나 봐요……. (잠깐 침묵) 저녁 식사 때 난 형에 대해 말하려구 했죠. 근데 말이 세대로 안 나오는 거예요……. 그러다 맛있는 아이스크림도 못 먹고 식탁에서 일어나 버렸어요. 글을 쓰

는 작가로서 필요한 게 고통이었다면, 난 고통에 대해서 제대로 배우기 시작한 셈이죠.

〈사랑을 주세요〉 중에서

제이 : 삼촌! 그 가방을 열고 싶으면 삼촌이 직접 하세요. 삼촌이 은행이나 구멍가게 털이범이 아닐지도 모르죠. 하지만 삼촌은 그런 것보다 더 나빠요. 삼촌은 심술궂은 악당이에요. 애들이나 괴롭히고…… 그것도 조카들을! 우리 아버지까지 비웃었죠? "니 아버진 맨날 울고 할머니를 아주 무서워했다."고요. 하지만 여기 사는 사람들은 누구나 다 할머니를 무서워해요……. 아버지에 대해서 한 가지만 말씀드릴까요? 최소한 우리 아버진이 전쟁을 위해서 뭔가 하고 계세요. 아프고 피곤한데도 돌아다니시면서 배하고 탱크하고 대포 만들 쇠를 모으러 다니고 계신단 말이에요. 난 우리 아버지가 자랑스러워요. 그런데 삼촌은 하는 게 뭐 있어요? 자기 엄마 집에 숨어서 우리 같은 애들 겁이나 주고……. 그리고 또 한 가지 얘기할 게 있는데……. 아뇨! 이게 다예요.

시절에 겪는 지나고 보면 우스운 코미디의 요소라 하겠다.

● 다리오 포

〈안 내놔? 못 내놔!〉 중에서

경사 : 몰라서 물어? 뻔한 얘기지! 우선 보고설 작성해야지? 아주 간결하고 형식적인……. 그 결과 법에 의한 강력한 처벌이 요구되겠지. 그리고 저녁 아홉시 뉴스에 나올 거야! 유능한 한 경관에 의해 밀수품이 적발되고 범인이 잡혔다고 말야! 그리고 그 TV를 본 밀수꾼들은 모두 재빨리 국외로 도망을 가겠고……. 결국 누군가 잡혀서 증거를 제시하면 판사 인상이 찌그러질걸? 그도 그럴 게 동료를 심판하기는 싫으니까! 길어 봤자 넉 달 정도 실형을 선고하겠지. 그리고 해변에서 젊은 계집들을 끼고 누워서 일광욕을 즐기고 있는 업자들은 대통령한테 아우성쳐서 넉 달 정도의 징역을 보석금으로 바꿔 놓을 거구!

TIPS 극작가 다리오 포는 정치, 사회 풍자극을 즐겨 다룬 작가이기도 하다. 특히 고위층의 부패를 풍자화한 그의 코미디 정신은 일반 관객에게 '정신 차려!' 하고 세차게 뺨을 후려갈기는 것 같은 효과를 연출한다. 경사 캐릭터 역시 적나라한 사회의 병리 현상을 몽땅 까발려버리는 폭로성 코믹 연기를 해 줘야 한다.

〈도덕적 도둑〉 중에서

도둑 : 독수리는 자유롭게 날아다니고 참새는 새장에 갇혀 사는 세상입니다. 전 국민 여러분에게 너무나 큰 죄를 짓고 3년 동안 감옥에 있었습니다. 사실 조금밖에 안 해먹었지만 그 3년을 하루같이 국민 여러분에게 잘못을 빌었습니다. 그때 전 결심했습니다. 앞으론 절대로 국민들을 우롱하거나 기만하지 않을 뿐 아니라 일체 서민들의 피땀 어린 돈에 부정적인 방법

으로 건드리지 않겠다고 말입니다. (가방에서 서류를 하나 꺼낸다) 형무소에서 발행한 출감 허가증이죠. 전 이걸 부적처럼 가지고 다니며 다신 죄를 짓지 않겠다고 맹세하고 있습니다. 그런데 출감 후 사회에 나와 보니 경제는 어렵고 할 일이 없군요. 그래도 맹세한 건 깨뜨릴 수 없지 않습니까? 그래서 오늘 여러분에게 한 가지만 이 짧은 시간에 소갤 할까 합니다. 은단입니다. 믿으실지 모르겠지만 이 은단이야말로 진짜 만병통치약입니다.

TIPS 이쯤 되면 진실과 사실을 들춰내는 생방송 TV 리포터 같다. 사회가 거짓투성이니까 사기꾼이 될 수밖에 없는 것이다. 대단히 시사적인 다리오 포의 코미디다. 이쯤 되면 도둑은 잘 차려 입은 정장에 시원하게 넘긴 머리하며 정말 뻔뻔한 모습에 달변을 구사해야 한다.

● 루퍼트 브룩

〈리투아니아〉 중에서

손님 : 당신같이 젊은 아가씨가 이런 음침한 산골에 살다니……. 싫증 날 때가 많겠죠? 여긴 재밌는 일이 없을 테니까. 젊은 남자들도 별로 없고 무도회 같은 것도 없고……. 아가씬 큰 도시에서 살아야 할 사람이에요. 도시는 굉장하죠. 길거리는 불빛으로 반짝이고 밀려드는 인파들이 마치 헤엄치는 것 같아요. 그런 걸 모르고 지내다니 유감입니다. 이렇게 살면 피부에 윤기도 없어지죠. 매일 일만 하다 보면 머리가 굳어져 바보가 된다니까요. 그러다 당신 어머니같이 흉하게 주름살이 생기고 죽겠죠. (신경질적으로 웃으면서) 어떤 멋진 청년이 나타나 (딸을 쳐다보면서) 아가씰 도시로 데리고 가서 옷도 사 주고 보석도 사 주고 숙녀처럼 대우해 준다면 어떻겠습니까…….

TIPS 리투아니아의 어느 깊은 산속에 있는 한 가정집에 부유한 손님이 찾아오고 일
가족이 손님을 살해하려고 시도하는 그로테스크한 이 작품은 영국 작가 루퍼트
브룩의 단 한 편의 희곡이다. 이 부분은 손님이 딸에게 하는 대사로 내용 그대로 딸이
음침한 산골에서 벗어나기를 바라는 음흉한 장면이다. 관객도 솔깃하게 끌리게 만드는
마력을 뿜어낸다면 확실히 캐릭터를 보여 줄 수 있겠다.

● 막심 고리끼

〈밑바닥에서〉 중에서

싸친 : 난 알아! 책에도 써 있어. 남이 희망을 갖도록 거짓말 하고 있는 거
야. 거짓말에도 여러 가지가 있거든. 사람 맘에 위안을 주는 거짓말, 맘을
너그럽게 만드는 거짓말, 또 노동자가 손을 다쳤을 때 그 아픔을 호소하는
거짓말, 굶주려 죽어 가는 자를 악당으로 만드는 거짓말도 있어……. 거짓
말이야 환하지! 맘이 약한 놈과 남의 생피를 빨아 먹고 사는 놈들에겐 거
짓말이 뭣보다도 필요한 거야……. 거짓말은 그 놈들에게 용기를 주고 편
을 들어 주고 또 따뜻이 꺼안아 주거든. 그러나 지 스스로 자기 몸을 지배
할 수 있는 사람에겐 거짓말은 전혀 소용없는 거야. 그러니까 거짓말이란
노예와 군주의 종교야……. 진실은 자유로운 인간의 신이거든!

TIPS 어느 시대나 인간 사회는 늘 부조리의 구조를 갖고 있다. 싸친이 등장하는 이
장면은 거짓이 결국은 인간을 파멸로 이끈다는 메시지로 진정한 진실을 갈구하
는 욕망이 가득 찬 의미 있는 대사다. 이런 장면일수록 대사의 묘미를 잘 이끌어 내야
한다.

싸친 : 술을 마시면 말야 모든 게 다 맘에 들거든. 저 친구 기도하고 있나
보지? 멋진 일이야. 인간이 종교를 믿건 안 믿건……. 다 자기 맘이지! 인
간은 자유거든! 어디까지나 스스로 알아서 하는 거야. 신앙이 있건 없건

사랑을 하건 말건 생각을 하건 말건……. 스스로 알아서 하는 거라구! 그럼 도대체 인간이란 뭐냐? 그건 너도 아니고 나도 아니고 저 놈들도 아냐! 그건 너, 나, 저놈들, 모두를 한데 모은 거지. (허공에 사람의 형체를 그린다) 알겠어? 이렇게 위대한 거야! 모든 시작과 끝이 다 인간 속에 들어 있어! 그리고 모두 다 인간을 위한 거야! 그리고 이 세상에는 오로지 인간이 있을 뿐이고……. 그 나머진 인간의 손과 머리로 만든 거야. '인~간!' 이건 굉장한 거야! 멋있게 들리지? '인~간!' 존경해야 돼! 불쌍하게 생각할 게 아니라 존경해야 한다구. 모욕을 줘선 안 돼. 존경해야지! 어때……! 자, 인간을 위해서 한 잔!?

TIPS 러시아의 연극 전통이 그렇듯이 고리끼 역시 인본주의와 사회주의 사이에서 진정한 인간의 참 모습을 조명한다. 이런 유형의 작품에서 연기자는 단순한 선동보다는 탁월한 표현으로 감동을 이끌어 내야 한다.

● 베르톨트 브레히트

〈사천의 선인〉 중에서

양순 : 그놈들은 비행사가 아냐. 가죽 헬멧만 썼다고 다 비행산 줄 알아? 뇌물 바치고 비행기 타는 놈들인데……. 놈들 중에 하나 골라서 시켜 보라고……. "2천 피트 상공까지 올라가라. 그런 다음 급하강하라. 마지막 순간에 꺾어서 다시 급상승 하라!" 그럼 놈들이 뭐라고 하는 줄 알아? "그런 비행은 계약서에게 없는데요!" 녀석들은 착륙도 못해. 착륙을 엉덩이 위에 내려앉는 거 같이 하지. 비행기는 사람 같거든. 멍청한 놈들이 이해할 리 없지. (사이) 항공학교에서 읽은 책을 무시하는 게 큰 문제야. 비행사는 충분히 있으니까 배우더라도 취업이 쉽지 않다고 써 있었는데……. 난 우편

배달 비행사야. 무슨 뜻인지 알아?

독일의 위대한 작가 브레히트가 1943년에 쓴 이 작품은 인간에 내재된 선과 악의 문제를 중심으로 부자들에게 착취당하는 가난한 사람들의 모습을 명증하게 보여 주고 있다. 캐릭터 양순의 이 장면도 사회의 모순과 병리적 현상을 예리하게 짚어 내고 있다. 힘 있는 대사가 우선이다.

• 블라디미르 구바리예프

〈아, 체르노빌〉 중에서

소장 : 내게 책임을 뒤집어씌우려고 하지만 시간 낭빕니다. 난 수없이 질문을 해댔습니다. 왜 이런 일이 일어났는지……. 근데 해답을 찾지 못했어요. 이건 정말 우연입니다. 다른 원자력 발전소에 가서 살펴보세요. 우리 게 다른 것들보다 나쁩니까? 다른 발전소를 많이 봐서 자신 있게 말하지만 그렇지 않아요. 우리 게 나으면 났지. 우린 당국으로부터 표창을 세 번이나 받았어요. 발전 출력은 늘 목표를 웃돌았어요. 아주 좋았죠. 여기서 범인을 찾으려 하지 마세요. 우린 책임이 없어요. 원자력 발전소 기계가 10년 동안 왜 자꾸 나빠지는지 설명할 수 있습니까? 왜 낡아빠진 기계나 부속품만을 공급받는 겁니까? 어째서 고장 난 스위치를 바꿔 달라는 요청이 당국에 도달하는 데 석 달씩이나 걸리고 회답을 받는 데 또 석 달씩이나 걸리는 겁니까? 이런 식의 질문은 백 가지도 더 할 수 있어요. 나만이 알고 있는 사실이 아닙니다. 수력 발전소 사람들이나 화력 발전소 친구들한테 물어보십시오. 똑같은 문제가 있을 것입니다. 기계 기술자나 전기 기술자의 경우도 마찬가지예요. 이런 일이 우리 발전소에서 터졌다는 것뿐입니 다. 어차피 일어날 일이었죠. 이건 하나의 사고에 불과합니다.

1986년 4월 26일에 발생한 전대미문의 체르노빌 방사능 유출 사건은 역사상 가장 큰 사건으로 기억된다. 블라디미르 구바리예프가 쓴 이 작품에서 소장은 이러한 사건을 해명하기 위한 절절한 연기가 필요하다. 연기는 곧 관객이 그 캐릭터를 신임할 수 있게 만들어야 한다. 그러기 위해선 확신 있는 연기의 표현이 절대 필요하다. 머리털이 거의 없는 머리에 퀭한 눈동자의 외모도 한몫 거둘 수 있겠다.

● **소포클레스**

<div align="center">〈외디푸스 왕〉 중에서</div>

외디푸스 : 이제 모든 걸 알았다. 내가 죄인이고 또 죄인의 아들이라는 사실을! 오솔길과 떡갈나무들이 감추어져 있던 좁다란 갈림길이여! 넌 내 손에 의해 뿌려진 내 아버지의 선혈을 마셔 버렸구나. 넌 아직도 내가 무슨 짓을 저질렀는지 기억하고 있느냐? 오, 숙명의 결혼이여! 넌 나를 낳고 아버지와 자식, 어머니와 아내, 육친끼리 피를 섞는 세상에서 가장 부정한 죄를 낳은 장본인이 되었구나. 입에도 담지 못할 일, 더구나 행할 수 없는 일 아니냐. 신의 이름으로 바라건대 제발 날 이 나라 밖으로 숨겨다오. 아니면 차라리 죽이든가 망망대해로 던져 버리든가 그것도 아니면 영원히 사라지게 해 다오. 숙명의 신이시여! 두려워 말고 어서 와 이 비참한 육신을 거두어 주소서. 이 불륜의 파멸을 기꺼이 받아 주소서.

필자는 〈외디푸스 왕〉을 1975년도에 드라마센터 무대에 올린 적이 있다. 무대 장치의 일부로 커다란 쇠판을 몇 개 걸어 놓았는데, 바로 이 장면에서 외디푸스가 쇠판을 흔들며 그 굉음 소리와 더불어 연기를 하게 했었다, 연출자의 입장에서 필자의 귀엔 분명 외디푸스의 외침이 쇠 철판의 울림소리처럼 연상되었기 때문이다. 고전비극의 정수다. 독백이라도 웅장한 볼륨의 발성이 요구된다. 진정한 배우는 고전 작품에서 빛이 난다.

- **아서 밀러**

<center>〈세일즈맨의 죽음〉 중에서</center>

비프 : 어느 정신 나간 놈이 제 목을 스스로 매겠어요! 난 오늘 만년필을 쥐고 11층이나 되는 계단을 뛰어 내려왔어요. 그러다 갑자기 멈춰 섰죠. 듣고 계세요? 빌딩 중간쯤이었을 거예요. 거기 서서 하늘을 봤죠. 난 거기서 이 세상에 가장 사랑하는 걸 봤어요. 대체 뭣 때문에 이걸 훔쳤을까? 왜 맘에도 없는 존재가 되려고 애 쓰는 거지? 내가 바라는 건 날 바보로 만드는 사무실 안에 있는 게 아니라 언제라도 기다려 줄 저 넓은 들판에 있다고! 왜 그런 말을 못할까요. 아버지? 아버지! 난 싸구려 인간이에요. 아버지도 그렇구요! 사람들을 관리하는 지도자가 아녜요. 아버지도 그렇잖아요. 아버진 다른 외판원들처럼 뼈 빠지게 일만하고 끝내는 쓰레기통에 처박히고 마는 외판원 이상의 그 무엇도 아니란 말예요. 아시겠어요? 집에 가져올 게 없어요. 뭘 더 가져올 거라구 바라지 마시라구요. (흥분해서) 전 쓰레기 같은 인간이에요! 아무것도 없다구요! 이해하시겠어요? 원망 같은 게 어딨어요. 전 그저 저일 뿐이라구요!

> **TIPS** 아서 밀러의 〈세일즈맨의 죽음〉은 현대 자본주의 사회의 병폐를 한 가정을 통해 비극적으로 그리고 있다. 아들 비프와 아버지 윌리의 부자 관계는 단순히 두 사람의 내적 충돌만을 의미하진 않는다. 바깥세상과의 불협화음에서 빚어지는 오해와 기대에 대한 절망이다. 이 장면에서 아버지에게 자신의 벌거벗은 모습을 드러내는 비프의 대화는 절규처럼 아버지의 가슴을 비수처럼 찌른다. 처음으로 고백 아닌 고백으로 비프는 진실을 토로해야 한다.

비프 : 그런 짓을 한다고 아무도 아버질 동정할 사람은 없어요. 눈물 한 방울 없을 걸요? 오늘이야말로 진실을 들으셔야 해요. 우리 부자가 어떤 존

재라는 걸요. 이 집에서 우린 단 10분도 진실한 얘길 나눠 본 적이 없어요. 제 말씀을 들으세요. 이제 비프라는 인간을 보여 드릴 테니까. 제가 왜 석 달 동안 주소가 없었는지 아세요? 캔자스에서 옷 한 벌 훔친 죄로 교도소에 들어갔죠. (울고 있는 린다에게) 울지 마세요. 지긋지긋해요……. 제가 왜 이렇게 됐는지 아세요? 아버지가 쓸데없이 비행길 태웠기 때문이에요. 아버지 말대로라면 이번 주면 굉장한 사람이 돼 있어야 하잖아요!? 네? 그렇죠……? 다 끝났어요. 끝났다고요!!

TIPS 처음으로 아버지, 어머니 앞에서 자신의 속내를 털어놓는 비프의 진심이 터지는 핏빛처럼 자신은 물론 아버지, 어머니 그리고 관객들의 가슴을 아프게 해야 한다. 아무리 가족이라도 진정한 소통과 이해가 없으면 빚어지고 마는 비극의 정점이다.

● 손톤 와일더

〈우리 마을〉 중에서

조지 : 니가 그 얘기 해 줘서 고마워. 내 성격의 결함 말야. 니 말이 옳아. 하지만 너도 한 가지 틀린 게 있어. 내가 1년 동안 남을 거들떠보지도 않았다고 그랬지? 내가 너도 거들떠보지 않았다는 거지? 아냐, 틀렸어. 내 행동 하나하나를 눈여겨봤다고 그랬지? 사실 나도 항상 그랬어. 정말야……! 난 늘 니 생각을 했어. 내가 생각하는 사람이라 봐야 몇 안 되거든. 야구할 때 니가 어디 앉아 있나 확실히 봤어. 그리고 누구하고 같이 왔는지도 말야. 지난 사흘 동안엔 널 바래다주고 싶었어. 그런데 꼭 무슨 일이 생기더라구……. 어젠 널 기다리고 있었어. 그런데 니가 선생님하고 가더라. 지금 하는 얘긴 아주 중대한 얘기야. (숨을 크게 쉬고 자세를 바로잡는다) 집까지 바래다줄게.

> 주로 두 가족의 이야기로 끌고 가는 이 작품은 두 가족의 아들과 딸의 로맨스 장면이 또한 하나의 근간을 이루고 있다. 이 장면에서 조지가 같은 마을 같은 학교에 다니는 에밀리에게 첫 이성에 대한 관심을 토로하는 부분이다. 청소년의 심성과 감성을 극도로 예민하게 표현하고 있다. 가벼운 떨림의 고백이 돋보이는 장면이라 하겠다.

- 애거사 크리스티

<div align="center">〈쥐덫〉 중에서</div>

트로트 : 전 믿고 있습니다. 세 마리의 눈먼 생쥐 중 두 마리가 처리됐으니까 이제 세 번째 생쥐와 수작을 붙일 차례 됐다구……. (전면 쪽으로 가며 등을 관객에게 돌리고) 제 얘기에 귀를 기울이고 있는 여섯 사람 당신들 중 한 사람이 살인잡니다. 아직 누군지 판명이 안 됐지만 곧 밝혀질 겁니다. 그리고 여러분 중의 한 사람이 이 살인자가 계획하고 있는 희생잡니다. 전 그분에게 호소합니다. 이 상황에서 형사인 제 보호가 필요한 사람이 누군지 알 수가 없습니다. (사이) 자, 주저하지 마십쇼! 이 사건에 털끝만큼의 관계가 있다면 다 털어놓으세요. (사이) 좋습니다. 모두 부인하고 계시군요. 그렇다면 저 혼자 힘으로라도 찾아내겠습니다. 전 확신이 있습니다! 한 가지 더 말씀드릴 게 있습니다. 살인자는 이 일을 즐기고 있다는 겁니다. 그 잔 쾌락을 느끼며 이 일을 진행하고 있습니다……. 제 얘긴 끝났습니다. 나가실 분은 나가시죠.

> 필자는 2013년에 트로트 역할을 연기한 적이 있다. 그러면서 느낀 〈쥐덫〉의 모든 배역들은 미스터리를 연기하고 있어야 한다는 것이다. 이 가운데 트로트는 분명하게 자신이 범인이지만 오히려 형사인 척 위장해 이 산장에 들어와 형사 연기를 잘 해내야 하는 것이다. 그러다가 마지막에 자신이 범인임이 드러났을 때 그 반전에 대해 관객들의 탄성을 자아내게 만들어야 한다. 바로 이 지점이 연기의 쾌감이다. 트로트는 진실로 형사인 양 연기해야 한다. 그러면서 내면엔 자신이 범인임을 인지하고 있는 양심상의 예민한 표현이 동시에 수반돼야 한다.

트로트 : 그래요. 무서운 일이죠. (호주머니에서 권총을 꺼낸다. 몰리 공포에 질린다) 난 경찰이 아녜요. 아까 현관에 있는 전화선을 끊었죠. 이제 누군지 아시겠어요. 나 조지예요! 지미의 형 조지! 큰소리 내지 말아. 소릴 지르면 쏘겠어! 얘길 하고 싶어. 얘길……. 지미는 죽었어. (태도가 어린애 같이 소박해진다) 그 몹쓸 잔인한 여자가 끝내 지미를 죽인 거야. 그 여잔 감옥에 들어갔어. 그 여자에겐 천당이지. 그 여자에겐 더 무서운 형벌이 필요해. 난 언젠가 내 손으로 죽이겠다고 다짐했고……. 마침내 죽였어. 안개 속에서도 그렇게 즐거울 수가 없었지. 지미가 이 사실을 알았으면 좋겠어. 어른이 되면 모두 죽이겠다고 난 혼자 결심을 했었어. 어른이 되면 무슨 일이든 맘대로 할 수 있으니까. (유쾌하게) 이제 당신 차례야. 누가 내 스키를 숨겨 놨지? 찾을 수가 없어. 하지만 상관없어. 도망을 가든 안 가든 괜찮아. 이젠 지쳤어. 참 재밌었어. 속아 넘어가는 당신들을 구경하는 거……. 경찰 흉내를 내는 거 말야……. (천천히 세 마리 눈먼 생쥐들을 휘파람으로 불며 몰리에게 다가선다) 그래……. 마지막 새끼 쥐가 덫에 걸렸어!

> **TIPS** 〈쥐덫〉의 마지막 장면이다. 트로트가 드디어 본색을 드러내는 부분이다. 자신의 어린 시절 과거를 떠올리며 이전의 장면과는 전혀 다른 본인의 어린애 같은 순수한 모습이 보이는 장면이다. 살인의 동기와 이유를 밝히는 장면으로 관객으로 하여금 연민의 정을 불러일으킨다.

〈춤추는 욕망〉 중에서

로렌더 : 스페인 격언에 이런 말이 있죠. "하고 싶으면 어서 해라. 그러나 그 대가만은 충분하게 지불해라." 역시 옳은 얘깁니다. 아주 건전한 사고 방식이구요……. 선생님 말씀도 이해가 갑니다. 저 역시 선생님이 생각하

시는 것처럼 그렇게 돌대가리는 아니니까요. 물론 이런 건 돈에 결부시켜서 말씀드릴 성질의 게 아니라는 것도 잘 알고 있습니다. 그러나 제게도 하나의 신념은 있죠. 난 경제인입니다. 물건에도 가격이 있듯이 인간에게도 그 사람 나름대로 각자의 가격이 있다고 생각하는 겁니다⋯⋯. 사모님께서 지금 신경경화증으로 고생하고 계시는 걸로 알고 있는데요. (말을 막듯) 어떤 목적을 달성하기 위해선 항상 사전답사라는 게 있기 마련 아닙니까? 그렇게 흔한 병이 아니라서 일시적으로 악화되는 건 방지할 수 있어도 근본적인 치료나 완치는 절대 불가능한 병이라는 것도 잘 알고 있죠. 일생을 식물인간처럼 시름시름하면서 목숨만 부지하고 살아가게 되겠죠. 제가 너무 가혹하게 말씀드리고 있는 거 아닌지 모르겠습니다⋯⋯.

TIPS 이 장면에서 애거사 크리스티는 로렌더를 깊은 통찰력을 지닌 인물로 그리고 있다. 로렌더는 동시에 매우 지적인 인물이기도 하다. 보통 감성적 연기는 쉬울지 모르지만 이성적 인물 묘사는 결코 쉽지 않다. 결국 연기는 인물의 이성과 감성의 절묘한 결합을 연결하는 예술적 표현인 것이다.

오그덴: 흔히 아마추어 범죄자들이 그런 수법을 곧잘 쓰곤 하죠. 약병이라든가 권총 자루 같은 데에 자기 지문은 지우고 대신 엉뚱한 사람의 지문을 찍히게 해서 범행을 위장하려는 그런 수법 말입니다. 하긴 그렇게 하는 것도 쉬운 일은 아니죠. 근데 제가 감히 돌아가신 분의 지문이 아니라고 말씀드린 건 지문의 위치가 너무나 조작됐다는 점 때문입니다. 무슨 말이냐 하면 자연스럽게 병을 들었을 때 찍혀지는 그런 지문의 위치가 아니란 말이죠. 다시 말해서 누군가 자살을 한 것처럼 보이게 하려고 부인을 살해한 다음, 억지로 그 약병과 컵에다 부인의 손가락을 누르게 했단 겁니다. 그리고 더욱 의심을 불러일으키게 하는 건 다른 사람들의 지문도 함께

찍혀 있어야 하는데 부인의 지문 하나만 찍혀 있다는 거죠. 분명히 지문을 없애기 위해 손수건 같은 걸로 깨끗이 닦아 낸 게 틀림없습니다.

TIPS 오그덴의 이 장면에서는 범죄심리학과 범죄의 개연성을 극도로 세밀하게 관찰한 모습을 충분히 보여 줘야 한다. 관객으로 하여금 오그덴의 말을 100% 믿게 만들어야 하는 것이다.

● **안톤 체홉**

〈갈매기〉 중에서

뜨레플레프 : 사랑한다. 안 한다. 한다. 안 한다. 한다. 안 한다……. 보세요. 어머닌 날 사랑하지 않아요. 당연한 얘기죠. 어머닌 그냥 되는 대로 살고 되는 대로 사랑하는 사람이니까요. 예쁜 옷만 입으면 되는데 스물다섯 살 난 아들이 젊지 않다는 사실을 옆에서 계속 상기시켜 주니 날 좋아할 리 있겠어요? 내가 옆에 없을 때 어머닌 서른두 살이지만 옆에 있으면 마흔 셋이니 날 싫어할 수밖에요……. 난 어머니가 좋아요. 굉장히 좋아하죠. 하지만 제가 보기엔 어머닌 인생을 헛살고 계신 거예요. 그 소설가에 대해서 요란이나 떨고 신문에서 어머니 이름을 들먹일 때면 좋아하고……. 정말 구역질이 납니다. 하찮은 인간의 자존심이 날 자극하는 거겠죠? 난 종종 '어머니가 배우가 아니었으면' 하는 환상에 빠지는 거예요. '그냥 평범한 어머니였으면' 하고요……. 그랬으면 지금보단 훨씬 행복했을 거예요.

TIPS 뜨레플레프의 이 고통에 찬 대사는 단순한 모자 간의 문제성 있는 대사는 아니다. 체홉은 모든 배역의 심리 묘사에 매우 뛰어난 작가다. 작가로서 모든 배역을 꿰뚫어보는 것과 같이 연기자는 작가 이상으로 배역을 깊이 있게 투시하는 능력이 있어야 한다. 뜨레플레프가 어머니에 대해서 과거는 물론 현재와 앞으로도 변함없을 예견에다 덧붙여서 자신의 미래를 예시하는 무서운 상징이 담긴 연기를 보여 줘야 하는

대목이다.

뜨레플레프 : 천재라구요? 좋아요! 솔직히 말해 난 누구보다도 특출 난 재능이 있어요……. 멍청한 놈들이 낡은 껍질이나 뒤집어쓰고 예술의 왕좌에 버티고 앉아선 지네들이 하는 것만이 모두 옳고 진짜라고 주장하죠. 자신들이 만든 틀에 조금이라도 벗어나려고 하면 모두 잡아먹고 질식시키고……! 난 그따위에 굴복하지 않아요!! 결코 용납 안 해요! 엄마도 마찬가지고 그 자식은 더더욱요! 엄만 엄마가 그토록 사랑하는 극장으로 가서 그잘난 신파극에나 출연하세요!!! (울먹이며) 엄마가 내 심정을 알아줬으면 좋겠어요. 난 모든 걸 잃었어요. 니나는 이제 내게 관심도 없어요……. 글쓰고 싶은 맘도 없다구요. 모든 게 사라졌어요. 사라졌다구요!

> **TIPS** 모든 게 사라졌다. 꿈도 희망도 사랑도……. 게다가 어머니에 대한 의지도 없어진 듯하다. 뜨레플레프가 갈 곳은 없다. 절망의 그늘에서 우는 주인공의 아픔은 뼈를 깎는 고통이다.

〈바냐 아저씨〉 중에서

아스뜨로프 : 인간은 생각하는 이성과 물건을 만들어 내는 힘을 하늘로부터 부여받았습니다. 주어진 것을 더욱 더 늘려 나가라는 하느님의 뜻이죠. 헌데 오늘날 인간은 만들어 내기는커녕 오히려 때려 부수기만 하고 있어요. 숲은 점점 갈수록 적어지고 강물은 메말라 가고 새는 점점 그 종류가 줄어들고 기후는 더욱더 사나와지고 그래서 땅은 날이 갈수록 점점 보기 싫게 돼 가고 있어요. (바냐에게) 자넨 또 그 비꼬는 듯한 눈으로 날 보고 있군. 내 말은 전부 진지한 말뿐이란 듯이……. 하긴 올바른 정신이 아닐지도 몰라. 하지만 자작나무 묘목을 심었는데 그것들이 푸르게 자라서 바

람에 흔들리고 있는 걸 보면 내 가슴은 부풀어 오를 걸세. 결국 이 모든 게 제 정신이 아닐지 모르지만…….

> **TIPS** 아스뜨로프의 이 장면은 곧 체홉의 철학이다. 체홉은 연극 속에서 셰익스피어 못지않게 삶뿐만 아니라 자연에 대한 예견도 서슴지 않고 내 놓고 있다. 이 장면에서 아스뜨로프는 술 취한 소크라테스다.

〈벚꽃동산〉 중에서

로빠힌 : 외국에서 5년이나 계셨으니 얼마나 변하셨을까? 참 좋은 분이셨어. 소탈하고 소박하고……. 15살 때, 돌아가신 아버지가 여기서 조그만 가게를 하셨는데 주먹으로 내 얼굴을 때려 코피가 났어……. 그때 왜 그랬는지 바로 이 집으로 왔는데 류보비 안드레예브나께서 날 애들 방에 있는 세면대로 끌고 오시더니 "울지마 꼬마 농부야! 장가가기 전까진 상처가 나을 거니까." (사이) 꼬마 농부……. 그래 아버진 농부였는데 지금 난 이렇게 흰 조끼에 노란 구두를 신고 있잖아. 흥, 돼지 목에 진주 목걸이를 한 격이지……. 지금 부자라지만 생각해 보면 농분 농부지……. (책장을 넘긴다) 이 책두 읽어 보는데 이해가 안 된단 말야. 읽다가 잠들었으니 말야.

> **TIPS** 필자는 〈벚꽃동산〉에서 가예프 역할을 연기했었다. 이 작품에서 로빠힌은 매우 중요한 역할로서, 단순하지만 우직한 성격의 인물은 아니다. 명석하면서 미래를 꿰뚫어보는 안목의 소유자이며, 나름대로 야망이 있는 인간이다. 〈벚꽃동산〉의 첫 장면이지만 작품의 끝을 예시하게 하는 힘이 있다. 체홉의 탁월한 구성력이 돋보이는 작품이다.

〈세 자매〉 중에서

안드레이 : 아, 어디로 간 거지? 대체 과거는 어디로 가 버린 걸까? 젊고 쾌

활하고 명석했던 그 시절 미래의 희망에 부풀어 오르던 그 시절은 대체 어디로 간 거야? 왜 우린 삶을 갖기 무섭게 권태롭고 게으르고 무관심하고 무익한 인간으로 전락해 버리는 걸까? 이 도시가 들어선 지 200년이 넘었고 지금은 10만의 인구가 모여 살지만 그중 한 사람도 보통 사람 이상은 되지 못하고 있어. 옛날이나 지금이나 제대로 된 공로자도 학자도 예술가도 없어. 존경하고 싶은 맘조차 불러일으키는 인간도 여기엔 없어. 단지 먹고 마시고 자빠져 자고 남에게 비열한 욕이나 해대면서 노름이나 소송으로 값진 세월을 소비할 뿐이지. 여편네가 남편의 눈을 속이면 남편은 모르는 척 눈 가리고 아웅 하는 식이야. 이런 부모들의 행태는 자식들에게 영향을 주고 신성한 삶은 차차 사라져 간다. 그래 얼마 안 가서 지 아비나 어미처럼 가련한 망자가 되어 무덤 속으로 들어가는 것뿐이지.

> **TIPS** 필자는 뉴욕에서 〈세 자매〉에 출연한 적이 있다. 페라폰트란 역할로 안드레이와 늘상 부딪치는 시청에 근무하는 메신저 역할이다. 안드레이는 세 자매의 오빠로서 이 집안의 희망이었다. 그런 안드레이가 자신을 개탄하지만 한편으론 작가의 혼을 대변해 주고 있기도 하다. 이 대사를 자세히 분석해 보면 체홉이 살았던 시절이나 지금이나 러시아나 한국이나 또 이 지구상 어떤 곳이나 전혀 다를 게 없다. 지진의 굴곡있는 진동처럼 느껴지는 대사다.

베르쉬닌 : 댁엔 꽃이 참 많군요. (둘러보면서) 집도 아주 훌륭합니다. 난 평생을 의자 2개에 소파 1개 그리고 연기만 나는 난로를 갖고 좁고 낡은 집들에서 살았습니다. 이런 꽃들이 없었죠. 가끔 이런 생각이 듭니다. 만약 삶을 다시 한 번 살 수 있다면 하고 말예요. 만약에 그렇게 된다면 우린 뭣보다도 우리 자신을 똑같이 되풀이하지 않으려고 부단히 노력할 거예요. 적어도 전과는 다른 생활을 해 보려구……. 꽃이 가득하고 햇볕이 잘 드는

집을 설계하셨겠죠? 제겐 어린 두 딸과 아내가 있습니다. 아낸 병이 많아 걱정이 많죠. 그 밖에도 여러 가지 일로 복잡합니다. 그래서 말인데 만약 인생을 다시 한 번 시작할 수 있다면 난 결혼을 하지 않을 겁니다. 정말입 니다!

 군인 신분이지만 베르쉬닌에겐 많은 정감과 사색이 묻어 있다. 군복 입은 그에 게서 오히려 매력적이면서 연민에 가까운 모습을 보게 만든다. 이 짧은 대사를 보면 필자는 체홉의 애련한 단편 하나를 읽는 기분이 든다. 대단한 스토리텔러의 본성 이다. 사실 체홉의 작품은 배우가 영리하지 못하거나 무지하면 할 수 없는 준엄한 작품 이다.

〈청혼〉 중에서

로모프 : 갑자기 추워지는데? 꼭 입학시험 보는 전날처럼 온몸이 떨려오 는군. 어쨌든 결판을 내야해. 너무 생각만 하고 망설이고 이상적인 사랑만 을 꿈꾸다간 아무것도 못해. 우와 떨려. 나탈리아는 살림꾼인데다가 얼굴 도 그만하면 못생긴 편두 아니란 말야. 그러면 됐지 뭘 더 바래. 이젠 초조 해서 귀까지 울리는구나. 이렇게 총각으로 늙어 죽을 순 없어. 벌써 서른 다섯이야. 아슬아슬한 나이지. 뭣보다 정상적인 생활을 해야 해. 심장도 약하고 땀도 계속 흘리는데다가 과민하고 흥분 잘하는 체질이라 규칙적인 생활이 절대로 필요하다구. 정말 이젠 혼자서 도저히 잠을 잘 수가 없어. 잠이 들만 하면 옆구리가 쑤셔 오고 왼쪽 어깨가 결리고 머릿속까지 '멍'해 진단 말야. 그럴 때마다 일어나서 좀 걸어 보다 다시 누워 보지만 또 옆구 리가 쑤신단 말야. 밤새도록 이 지경이야!

 체홉은 대단한 코미디 작가다. 그의 모든 작품이 따지고 보면 웃지 못할 코미디 이다. 로모프의 이 넋두리는 대단한 코미디다. 자신은 매우 진솔하고 진지한데

관객은 웃지 않을 수 없는 것이다. 대사의 배열과 맛깔 역시 일품이다. 감정에 섞인 대사의 톤과 몸의 자세가 매우 중요한 작품이다.

• 유진 오닐

〈밤으로의 긴 여로〉 중에서

제이미 : (순간 고통으로 얼굴이 경련한다) 제가 그걸 모른다구요? 동정이 없다고요? 세상 모든 동정을 어머니에게 갖고 있어요. 어머니가 다시 일어선다는 건 정말 힘든 게임이라는 걸 난 이미 알고 있어요. 그리고 그 게임은 아버지가 했던 어떤 싸움보다 힘들 거란 걸. 내가 혓바닥을 나불댄다고 해서 아무런 감정이 없는 건 아니에요. 난 다만 우리 모두가 알고 있는 일을 거칠게 말한 것뿐이죠. 지금도 그렇고 앞으로도 품고 살아가야 할 것들 말예요……. 약이 주는 효과는 잠깐 동안이에요. 치료법은 없어요. 그리고 희망을 품고 있었던 우리가 멍청한 거죠. 네……. 진실이에요. (냉소하듯이) 치론 불가능해요.

TIPS 유진 오닐의 자서전과 같은 이 작품은 현대의 가정 비극의 대표적인 한 예라 하겠다. 아들 제이미가 어머니의 치명적인 병에 대해 내뱉는 자조적인 절망의 이 부분은 내면에 품고 있는 고뇌에 찬 그러면서 절제된 대사들이다. 이런 작품일수록 대사의 힘이 매우 중요하다. 역시 연기의 핵심은 대사의 처리다.

• 프란츠 카프카

〈빨간 피터의 고백〉 중에서

피터 : (자신의 배를 가리키며) 원숭이는 이 배로 생각을 하거든요. 사람들이 내가 생각하는 '출구'란 말을 제대로 이해 못할까 봐 겁이 납니다. 제가 이 단어를 쓸 때에는 가장 평범하고 그리고 액면 그대로의 의미에 입각해서 말씀드리는 겁니다. 전 의도적으로 '자유'란 말을 쓰지 않겠습니다.

제가 말씀드리는 건 사방을 향해 어디든지 갈 수 있는 그런 커다란 자유의 감정을 의미하는 게 아닙니다. 아마 제가 원숭이니까 그렇게 알고 있었는지도 모르죠. 그리고 전 이 자유라는 걸 갈망하는 인간들을 사귀었거든요……. 하지만 본인에 관한 한 전 그 당시나 지금이나 결코 자유를 갈망하거나 요구하진 않습니다.

TIPS 카프카의 획기적인 단편 소설 〈어느 학술원에게 드리는 보고〉를 극화한 이 작품은 필자가 2002년에 시작해서 지금도 공연하고 있다. 원숭이가 인간의 언어를 배워서 당대 최고의 지성인 학술원 회원들에게 설파하는 내용으로 이 장면 역시 자유의 근본적 질의를 화두로 내던지는 부분이다. 원숭이의 굵은 동물적 목소리의 톤과 무서운 눈빛 연기가 시니컬하게 표현돼야 한다.

피터 : 총을 맞은 후 의식을 차렸을 때였죠……. 서서히 기억이 되살아나는군요! 난 철장 안에 들어 있었습니다. 증기선의 갑판에 있었죠. 그러니까 그 철창이 바로 내가 직면한 네 번째 벽이었습니다. 철창은 일어서기에 너무 좁았습니다. 온종일 다릴 구부린 채 무릎을 덜덜 떨며 웅크리고 있었죠. 등허리는 창살에 닿아 살이 베이는 듯 아팠습니다. 사람들은 야생동물은 무조건 그런 식으로 가둬 두는 것이 좋다고 여기고 있는 모양입니다. 이런 건 인간들 세상에서 똑같이 행해지고 있다는 걸 부정할 수가 없죠. 아무튼 출구 없는 곳에 갇히게 된 건 난생 처음이었습니다. 옆으로 움직일 수도 없었죠. 앞쪽엔 나무판으로 만든 궤짝이 가로막고 있었는데 그 판자들 사이로 틈이 나 있어 난 행복감에 소릴 지르며 좋아했죠. 꼬리를 밖으로 내밀어 보려고 했지만 잘되지 않았습니다. 원숭이 힘으로는 도저히 뜯거나 넓힐 수가 없었죠. 사람들은 원숭이가 곧 죽거나 아니면 고비만 넘기면 길이 잘 들 거라고 생각했던 모양입니다. 그렇죠, 난 고비를 넘긴 셈입니다.

원숭이가 포획돼서 갑판 위 철창 속에 갇혀 있던 상황을 이야기하는 장면이다. 과거의 이야기지만 동시에 인간에 대한 비평을 날카롭게 원숭이가 재연해 보이는 장면으로 기억 속에 오래 남도록 잔잔하지만 강렬해야 한다.

• 테네시 윌리엄스

〈유리 동물원〉 중에서

톰 : 난 어떨 거라고 생각하세요? 참을 수 있다구 생각하세요? 그렇겠죠. 그럴 거예요. 엄마는 내가 하는 일, 내가 하고 싶은 일 따윈 관심도 없으니까. 중요하게 생각하지 않겠지만 하고 싶어서 하는 일하고 어쩔 수 없이 하는 일하고는 엄청난 차이가 있다구요. 지금 내가 하는 일이 마음에 들지 않는다는 건 아시죠? 엄마는 내가 그놈의 창고에 환장한 줄 아세요? 그 신발 가겔 좋아하는 줄 아세요? 거기서 평생을 살 거라고 생각하세요? 그 창고 속에서? 아침마다 출근하는 게 징그럽다구요. 차라리 쇠망치로 내 머리통을 박살내 주면 속이 후련하겠어요. 하지만 난 출근을 하죠. 매일 아침 엄마가 내 방에 와서 "일어나서 세수해라! 일어나서 세수해!" 하구 소리 칠 때마다 난 혼자서 속으로 중얼거려요. "죽은 사람은 얼마나 행복할까!" 하고 말예요. 하지만 출근을 하죠……. 나밖에 모르는 애라구요? 엄마 저 좀 보세요. 나만 생각했다면 난 벌써 아버지 계신 곳에 가 있을 거예요. 닥치는 대로 아무거나 잡아타고 말예요. 제발 절 붙잡지 마세요.

테네시 윌리엄스의 자전적인 작품인 〈유리 동물원〉 역시 한 가족의 비극성을 애잔하게 담고 있다. 필자는 이 톰 역할을 한 적이 있다. 톰은 곧 작가 자신이다. 비록 창고에서 일하지만 항상 먼 곳을 염원하는 톰은 다분히 그의 아버지처럼 떠돌이 노마드적인 성격이다. 그러나 톰의 내성적이면서 여성적인 성격은 곧 비극의 핵심 요소이기도 하다.

짐 : 나한테 당신 같은 누나가 있었다면 나두 톰처럼 했을 겁니다. 누나를 좋아할 청년을 골라 초대했을 거예요. 톰은 날 잘못 골랐어요. 이런 말 할 필요가 없을지 모르죠. 날 초대할 생각이 아니었을지도 모르구요. 글쎄요, 그럴 생각이었다면 그게 뭐 어떻습니까? 아무 잘못두 아녜요. 문제는 나한테 있죠. 좋은 일을 해 줄 입장이 아니거든요. 당신한테 전화를 하겠다고 말할 만한 입장이 못 됩니다. 다음 주에 당신한테 전화를 걸어 데이트를 청할 입장이 못 된단 말예요. 난 지금 당신 감정을 상하지 않게 하려구 지금 내 처지와 입장을 말하는 거예요.

> **TIPS** 주인공 로라는 선천적인 장애로 늘 고립적인 은둔형의 생활을 하고 있다. 동생 톰은 그런 로라를 위해 짐이란 친구를 초대한다. 그러나 짐은 로라를 좋아하지 않는다. 여러 가지 이유가 있겠지만 유리 동물들을 모으며 사는 로라에 대한 객관적 시각이다. 여기에 비극이 있다. 이 장면에서 훈남형의 짐은 매우 친절한 배려와 연민의 감정을 품고 로라를 대하고 있다.

짐 : 톰에게 말했죠! "이 봐, 톰. 생각해 봐. 나나 너나 사무실에서 일하는 놈들과 뭐가 다르지? 머리? 아냐! 능력? 그것도 아냐! 그럼 뭐야? 문젠 간단해. 바로 이거라고! 사교적인 몸가짐! 사람들을 정정당당하게 대할 수 있고 어떤 사교 모임에서도 자신의 견해를 고수할 수 있는 그런 능력 말야!……" 껌 좀 씹을게요. (까서 먹는다) 이 껌 처음 만든 친구가 얼마나 많은 재산을 모았을까 생각해 보세요. 놀랄만하지 않아요? 지난번 시카고에서 열렸던 박람회 봤어요? 와, 대단한 박람회였어요. 제일 인상 깊었던 건 과학관이었고요. 미국의 미래를 한눈에 보는 것 같더라구요. (사이. 로라에게 미소) 톰이 수줍음을 많이 탄다고 하던데……. 맞아요?

TIPS 짐은 학창 시절에 운동도 잘하고 사교성이 뛰어난 인기남이었다. 상대 여자에 대한 그의 호불호와 친근감에 대한 표시는 매우 자연스러울 수 밖에 없다. 플레이보이이며 외향적인 짐에게 로라는 제 짝이 아니다. 이 장면에서 짐은 마치 멋진 사교 춤에서 파트너를 잘 리드하는 것처럼 멋있게 보여야 한다.

<center>〈페츄니아를 짓밟은 거인〉 중에서</center>

청년 : 아가씬 지금 마당에 심어 논 작은 꽃밭과 새장 속의 카나리아에 둘러싸여 자신의 삶을 질식시키고 있어요. 보잘것없는 일상적인 것들에 파묻혀 가장 중요한 삶의 순간들을 놓치고 있다구요. 잠깐 아가씨의 귀중한 시간을 좀 빌려 주십시오. (창문을 가리키며) 보세요. 사월의 햇살이 비추는 저 창의 창살에 낀 먼지를……. 그리고 생각해 보세요. 아가씨가 바로 저 먼지로 태어날 수도 있다는 거……. 눈에 띄지도 않고 생명도 없고 말도 못하는 수천, 수만 아니 수억 개의 먼지 가운데 한 개가 될 수도 있다는 거죠. 의문을 던지지도 못하고 해답을 찾지도 못하고 움직이지도 생각하지도 못하는 '먼지' 말입니다. 아가씬 이 무한한 가능성을 뚫고 아주 우연히 바로 아가씨 자신으로 태어난 거죠. 이처럼 아름답고 생생하게 살아 있는 인간으로 말입니다. 생각하고 느끼고 움직이는 인간……. 자 그럼 이제 가장 중요한 질문을 하나 하겠습니다. 아가씨께선 이렇게 주어진 자신의 삶을 어쩔 거예요?

TIPS 연극 가운데 S.F 영화 같은 작품을 쓴 테네시 윌리엄스의 이 단막 희곡은 매우 흥미롭다. 이 장면이 그런 것처럼 동시에 환경 연극을 표방하기도 한다. 동화적일 수 있는 청년 역할도 신선하며 신비롭다. 그러면서 시적인 대사 맛이 역시 테네시 윌리엄스적이다.

• 피터 쉐퍼

〈에쿠우스〉 중에서

앨런 : (앨런 차츰 공포감에 휘말려 주위를 살핀다) 그가 거기 문으로 들어왔어. 문을 닫았는데도 거기 있었어! 그의 소리가 들렸지. 웃는 소리가…… . 비웃는 거야. 날 비웃어. 오, 친절한 에쿠우스. 날 용서해 줘. 그건 내가 아니었어. 정말 내가 아냐…… . 용서해 줘! 날 다시 받아 줘! 제발! 부탁이야! (무릎을 꿇는다) 맹세해! 맹세해. 맹세해! (침묵) 그때 그의 눈을 봤어. 그가 눈망울을 굴리고 있었어! "난 널 보고 있다. 널 보고 있어. 언제나! 어디서나! 영원히 말야! 그대의 신이 널 보고 있다! 널 영원토록 보고 있어." (공포에 사로잡혀) 눈! 하얀 눈이! 불 같은 눈이 다가온다! 안 돼! 그만. 그만! 에쿠우스 에쿠우스…… 고귀한 에쿠우스……. 성실하고 참된…… 신의 종…… 이제 넌 아무것도 보지 못한다! (앨런 너제트의 두 눈알을 찌른다. 앨런이 절규한다) 죽여! 죽여! 날 죽여! 죽여 줘……!

> **TIPS** 피터 쉐퍼의 가장 강렬하면서도 사랑의 원초적인 문제를 다루고 있는 〈에쿠우스〉는 파워 넘치는 작품이다. 특히 주인공 앨런은 정신분석학적인 연기를 보여 준다는 의미에서 어려울 수 있다. 그러면서 청소년기의 때묻지 않은 순수함이 관객들에게 강렬함을 남겨 줘야 한다.

• 해럴드 핀터

〈생일파티〉 중에서

스탠리 : (혼잣말로) 독특한 터치라고 했어요. 아주 개성적이라구요. 연주가 끝나자 모두 무대 뒤로 달려 왔죠. 좋은 음악을 들려줘서 고맙다구요. 제 연주를 듣겠다고 아버지가 힘들게 오셨어요. 아버지한테도 초청장을 보냈거든요. 그 후 어떤 일이 있었는지 아세요? 앞으로의 스케줄을 짜는

거였죠. 길은 훤히 열렸어요. 모든 계획이 세워졌죠. 내 다음 연주회를 위해서……. 겨울이었죠. 난 연주를 하러 내려갔는데 콘서트홀의 문이 닫혔겠죠. 빗장은 모두 걸려져 있고 극장을 폐쇄한 거예요. 누구 책임인가 알고 싶었죠. 그리고 아무 데나 가서 피아노를 치고 팁을 받았어요. 피아노 앞에서 무릎을 꿇고 기어 다니면서……. 팁이라면 다 받았죠……. 월요일이고 화요일이고 아무 때나 팁을 받기 위해 나간 거예요.

> **TIPS** 피아노 연주자지만 보통의 연주자 같지 않은 사고와 환경을 제시하고 있다. 전혀 논리적이지 않은 캐릭터로 카뮈의 소설에나 나올 것 같은 캐릭터를 핀터는 그리고 있다. 단순한 연기가 아닌 매우 복합적인 연기의 표현이 곧 퍼즐을 일게 만들어야 한다.

(2) 한국 작가

• 김광림

<center>〈사랑을 찾아서〉 중에서</center>

부장 : 모두 집합. (모두 부장 앞에 일렬로 선다) 지금부터 업무를 개시한다. 모두 알다시피 우리 회사에 십억 원의 생명보험에 들었던 김억만이라는 자가 며칠 전에 사망했다. 김억만은 사망 당시 내일빌딩 신축 공사장에서 목수 일을 하고 있었는데 일개 목수가 거금의 생명보험에 들었다는 것부터가 수상하다. 더구나 피보험자는 김억만이와는 아무 관계도 없는 이순례란 여자다. 더욱 수상한 점은 이 여자도 한 달 전에 죽었다는 점이다. 그런데 문제는 이 박영문이……. 이 자는 죽은 이순례의 남편으로 동두천에 거주하는 기둥서방 겸 포주인데 요새 회사에 와서 살다시피 하면서 보험금 지급을 집요하게 요구하고 있다. 이 자가 어제는 사장님 방까지 뛰쳐들어가는 소동을 벌였다. 전형적인 위험인물이다. 이순례의 유고 시 이 박

영문이가 보험금을 타도록 되어 있다는 점을 이용하여 엄청난 범죄 저지른 것으로 판단된다.

TIPS 연기는 곧 언어의 마법을 부려야 한다. 이 작품은 보험회사의 모순과 보험을 든 고객들의 모순을 진단하는 사회 문제극이다. 바로 그 모순 속에 사는 부장 역시 따지고 보면 관객 입장에선 코믹할 수밖에 없다. 문제는 부장 캐릭터를 얼마큼 진지한 농도로 만들어 주느냐에 달려 있다 하겠다.

〈날 보러 와요〉 중에서

박 형사 : 이게 1차 사건 현장이다만 당시는 그저 단순 살인사건으로 생각한 데다가 피해자가 일흔한 살 된 할머니였기 때문에 본격적으로 수사를 벌이지 않았습니다. 이게 2차 사건 현장입니다. 피해자는 김인숙. 25세. 전라로 농수로 안에 버려져 있었죠. 완전히 알몸이라는 점이 그 후 일어난 사건들과 다르죠. 시체유기 장소로 보아 이 근처 지리를 잘 아는 놈으로 보입니다. 시체는 범행 장소에서 4미터가량 옮겨졌고 시체가 잘 감춰진 것으로 봐서 범인이 사전에 답사했을 수도 있습니다. 김인숙은 수양 엄마 집에 갔다 오는 길에 당했는데 목이 졸려 죽었고 음부에서 소량의 정액이 검출됐으나 감정이 불가능한 상태였습니다. 수양 엄마한테 스무 살 난 아들이 하나 있는데 그 놈 짓이 아닌가 해 갖고 데려와서 고생 좀 시켰죠. 3차 이형숙은 대단한 미인이었는데……. 아까워요. 남자관계가 복잡했고 맞선 보고 귀가하다가 논둑에서 당했는데 30미터 이상 떨어진 깻잎단 속에 감춰져 있었지요. 스카프로 교살됐고 정액 양성반응이 나왔지만 판정불능·음부에 우산이 꽂혀 있었지요. 거들이 머리에 뒤집어씌워져 있었구요. 동네 놈들 짓인 것 같은데 여기는 강 씨 씨족 사회라 건드릴 수가 없어요. 전부터 사건이 많았던 동네죠.

영화로 제작되어서도 성공을 거둔 이 작품은 우리 사회의 성범죄적 현상을 조명하고 있다. 이러한 사건을 맡고 있는 박 형사의 추리와 조사 과정에서 얻게 되는 정신적 고충과 고통이 여과 없이 은어처럼 표현돼야 한다. 특히 일그러진 표정이 마치 그의 맘속의 고통처럼 드러나면 생생한 캐릭터를 볼 수 있겠다.

박 형사 : 제기랄, 짭새들 팔자가 왜 이 모양인가? 난 이거 새벽 네 시부터 밤 열 시까지 매일 목욕탕 근무니…… 삼십 분에 한 번씩 목욕탕 바꿔 가면서 옷 벗고 옷 입고 또 벗고 또 입고, 하루에 목욕 값만 돈 십만 원씩 나가요. 요새는 뻥땅도 못 치는데 수사비로 목욕탕 비용 십만 원씩 청구할 수도 없고 이거 뭐 목욕탕이라구 들어가서 남의 사타구니 털 났나 안 났나 들여다보고 있자니까 말야! 때밀이 놈들한테 털 안 난 놈 있으면 연락하라고 명함 주면 이상한 눈으로 보면서 씨익 웃어요. 사람 미치는 거지. 오늘은 아 어떤 놈이 뒤돌아 앉아 가지고 때를 벗기는데 이놈이 이거. 한참을 기다려도 샤워 꼭지 붙잡고 벽만 보고 앉았는 거라. 빨리 확인해 보고 딴 데로 떠야 하는데. 이놈이 앞을 안 보여 주는 게 점점 수상해 옳다, 저 놈이다 싶어 또 기다렸지. 저놈이 앞이 민대가리니까 뭔가 캥겨서 저러는 게 틀림없다 싶더라구. 한 시간을 기다려도 이놈이 돌아서 줘야 말이지 그래 어떻게? 할 수 없이 실례합니다, 하면서 그놈 앞으로 대가리를 쑥 디리 밀었지. 이놈이 기겁을 하면서 일어서더니 냅다 악을 써 대는데……, 아 보니까 그 부분만 유난히 시커먼 게 완전 밀림지대라. 지 에미 완전 호모에다 변태 취급받고 거기다 또 경찰을 부르겠다고 그러는데 아 "내가 경찰이요!" 할 수도 없고…… 미치겠더구만!

박 형사의 너스레는 연기의 핵심이다. 목욕탕 조사 과정에 대한 그의 묘사는 듣는 이에게 생생함을 전해 주면서 동시에 언어의 유희 속에 빠지게 해야 한다.

형사라는 직업상 가지고 있는 어투가 있다. 이 장면에서 박 형사의 화술은 캐릭터를 신빙성 있고 탄력 있게 만드는 중요한 근간이 될 것이다.

박 형사 : (전화 벨소리. 받는다) 아, 여보세요. 네? 네, 본부장님. 네, 박 형사입니다. 범인 체포하러 나갔습니다. 아니, 왜 저한테 이러십니까? 전 전화 당번입니다. 아니, 기자가 범인 만난 적 없다는데 왜 그러세요? 신문이 그런 걸 저보고 어떡하란 겁니까? (전화를 끊는다) 씨발 놈이 왜 지랄이야? 난 임마! 여기 터줏대감이야. 우리 증조할아버지 때부터 여기 살았어. 니가 암만 지랄해야 눈 하나 까닥 할 줄 아냐? 씨발 놈. 내가 임마 수원 오산 지역에 물려받은 땅만 십만 평이다. 이 자식아. 너 같은 개털하고 상대가 되냐? 씨발 놈이! 내가 임마 너보다 학벌이 뒤지냐 재산이 없냐. 인품이 못하냐? 왜 이래, 이거? 씨발 놈. 좆 까는 소리 하고 있어.

TIPS 연기 가운데 전화를 받거나 하는 장면은 매우 극적일 수 있다. 이 장면 역시 박 형사가 전화를 받을 때와 받고 나서의 감정 표현이 상대적으로 전혀 다르게 대치돼야 한다.

- **김의경**

〈길 떠나는 가족〉 중에서

중섭 : 넌 세상에 아무 쓸모없는 놈이다. 니 그림은 아무도 돌아보지 않아. 니 그림은 엉터리 가짜니까. (비감해진다) 한때 그림으로 일생을 바치려 생각했지. 허나 이젠 알았어. 내 그림은 가짜라는 걸. 그래서 아무도 돌아보지 않는다는 걸. 그걸 제일 먼저 안 건 내 아내 남덕이지. 응, 어머니도 아셨지. 내 그림이 가짜라는 걸. 그래서 그들은 내게서 떠나고 말았던 거야. 어머닌 그게 싫었어. 그래서 어머닌 원산에서 날 내 쫓았지. 남덕아

이 진실을 넌 발설할 수 없었어. 난 니 심정 이해해. 그걸 이제야 알겠단 말야. 남덕아 인정하지? 난 밥 먹을 자격이 없다는 거(코에서 호스를 죽 뽑아낸다. 마침 병실로 들어오던 수녀 간호원 놀라서 멈춰 선다). 수녀님, 모두가 세상과 자기를 위해 일하고 있는데 난 그림만 신주처럼 모시고 다니다가 이 꼴이 됐어요. 난 인간 자격이 없어요. 난 인민의 적이구 춘화작가에 불과해요. 그림은커녕 예술은커녕 밥 먹을 자격도 없는 놈이에요. 더 이상이 호스는 꼽지 말아요. (호스에 달린 약병을 창문 밖으로 던져 버린다)

TIPS 근대 한국 화단의 대표적인 화가 가운데 한 사람인 이중섭의 일대기를 그린 이 작품은 특히 이중섭의 정신적인 고뇌를 극적으로 그린 작품으로 이중섭의 캐릭터를 화가 이외의 인간적 측면으로 결부시키며 화가와 인간 사이라는 이중적인 캐릭터를 구현해야 한다.

중섭 : (구상의 상의 단추를 뜯어낸다) 동그란 거 완벽한 거야. 절대야! 아름다움의 극치야! 그림의 최고 목표는 이거야. 동그란 것, 예술, 신의 섭리. 우리 오마니, 남덕이, 소……. 그래. 소의 눈알 하하하……. 소 불알. (마침 다가오는 여종업원을 붙잡고 얼굴을 들여다본다. 그녀는 처음 재미있어 한다) 구상, 이 동그란 얼굴, 동그란 두 눈동자, 이 예쁜 동그란 두 눈동자 난 눈이 예쁜 여자가 좋더라. 하하하……! 난 여자의 호수 같은 눈 속에 빠져 죽고 싶어. 야아…… 이건 대발견이야. 난 이 눈 속에 빠져 죽고 싶다 이 말이야. 멋있지? 그렇지? (여자의 가슴을 갑자기 더듬는다. 젖이 드러난다. 여자의 비명) 구상, 난 말이야. 이 동그란 처녀의 젖이 좋단 말이야. 이건 위대해. (여자 그의 손아귀에서 벗어나 도망친다. 울면서) 하하하……!

입체파 최고의 화가 피카소라면 자신의 작품에 대한 영감과 사랑하는 여자들에 대한 반응이 어땠을까? 이중섭 역시 천재적인 예술가의 모습이다. 한 가지 신념과 집념에 미친 예술가의 자화상이 캐릭터로 묻어 나와야 한다.

- **김명화**

〈돐날〉 중에서

성기 : 개구리 수제비라고 화끈한 게 있거든. 그냥 수제비가 아니라니까. 겨울에 논을 뒤지면 동면하는 개구리가 강원도에 득시글거리거든. 그것들 잡아다 생으로 끓여 먹는 거라. 잠에 푹 취해 있던 놈들이 솥이 미지근해지잖아. 그럼 봄인 줄 알고 이것들이 깨어나서 꼬물꼬물 움직인다구. 폴짝! 폴짝! 기분 좋지! 풀장에서 애들 수영하고 노는 것처럼 노는 거라. 근데 이게 자꾸 뜨거워지거든. 그럼 이 자식들이 놀라서 어쩔 줄을 모르지. 앗! 뜨거워, 아! 뜨거워…… 그 순간 파파팟! 열탕의 구세주 수제비를 띄우는 거라. 뜨거운 물에 차가운 밀가루가 떨어지잖아. 개구리들이 어쩌겠어……? 하나님 만난 기분으로 그 수제비 덩어리를 콱 껴안는 거야. 하나님! 콱! 그대로 익는 거지.

개구리 수제비 얘기는 상징이다. 물론 성기란 캐릭터의 연기는 재밌어야 한다. 동시에 강한 주제 의식이 관객에게 전달되어야 한다.

성기 : 지호 니가 나 좀 살려 줘야겠다. 나 경영 대학원 들어갔잖아. 누가 공부하고 싶어 다니냐. 발 넓힐라고 다니는 거지. 거 생각보단 쟁쟁한 인사가 많더라. 한국 사회에선 인맥 없으면 안 되잖아. 우리 이번 하청도 그 대학원에서 만난 건설업체 간부사원한테서 따낸 거야. 너희도 머리 좀 써. 이 새끼들은 공부머리만 있지 세상 돌아가는 이치를 전연 파악 못한다니

까. (사이) 문제는 말야. 들어가긴 했는데 나오려니까, 논문인지 뭘 쓰라는 거야. 기왕 들어갔는데 학위는 받아야 사람들 앞에서 번듯해 보일 것 같은 데……! 내가 사업하는 놈이 무슨 시간이 있다고 틀어박혀서 책을 읽고 있냐……! 지호야, 니가 하나 써 줘라. 넌 누워서 떡 먹기잖아. (지호 컵에 양주를 따라 꿀꺽 삼킨다) 섭섭하지 않게 해 줄게. 얘기 들어 보니까, 너희 전세 값 올라 힘들다면서. 그냥 니 형편도 돕고 싶고!

• 김태웅

〈이(爾)〉 중에서

연산 : 내 아비 성종같이 성군이 되길 바라겠지? 그 성군이 사랑하는 여인에게 사약을 내린다더냐? 그것이 성군의 도란 말이냐? 이제 세상엔 도리가 없다. 난 하고 싶은 것을 한다. 거칠 것이 없는 인간이란 말이다. 난 너희들을 보면 속이 터져. 허세나 부리는 알량한 명분의 노예 같아 보인단 말이다. 사나이 세상 사는 데 무에 거칠 것이 그리 많다더냐? 역사는 날 말하겠지. 가장 많은 여자를 탐하고 가장 큰 사냥터와 가장 큰 대를 가졌던 임금으로……. 재고 따지고 가르지 말고 체면이니 도리니 명분이니 하는 답답한 굴레를 다 벗어 던지고 이 한 세상 놀아 보자. 길어야 반백 년. 잠자고 앓고 근심 걱정하는 날 제하면 입 열고 유쾌하게 웃는 날이 며칠이나 되겠느냐? 놀아 보자. 숨이 멈추면 니가 어디 있고 내가 어디 있겠냐? 한갓 썩어질 육체밖에 더 되겠냐? 공길아!

우리의 궁정사 가운데 연산만큼이나 극적인 캐릭터가 있을까? 필자는 연산을 다룬 〈나비야 저 청산에〉란 작품에서 연산 역할을 한 적이 있다. 여기 이 작품에서도 마찬가지지만 어머니를 비롯해 평생 피비린내를 맡고 목격한 인간 연산의 정신병자와 같은 상태는 충분히 드라마틱하다. 연산의 역할이야말로 일촉즉발! 무슨 행동을 보여 주고 말을 할지 전혀 예측 못하게 만드는 신비함이 있어야 한다.

연산 : (한삼을 태우며) 어마마마! 이제 한이 풀리십니까? 어마마마를 업수이 여긴 할멈과 엄정 두 기집이 국모의 자리에서 어머니를 내몰고 그도 모자라 아비 성종을 시켜 사약을 내려 피를 게우며 죽게 하니 그 한이 어떠했겠습니까? 날 낳은 기쁨도 잠시, 이름도 없는 무덤 속에서 또 얼마나 울었겠습니까? 어머니 내가 다 죽였습니다. 갑자년에도 무오년에도 말 많은 사림잡배 원혼구천에 잡아맨 년 놈들, 김일손, 김굉필, 권경유, 정인지, 정창손, 이세좌, 이극균, 윤필상…… 어머니 이제 편히 쉬세요. (다 탄 재를 보며) 피 묻은 한삼이야 태우면 없어지겠지. 하지만 내 가슴에 피멍은? 다 무너져 내렸어. 아비의 도도 자식의 도도 지아비 도도 다 타 버렸어. (연산 일어난다. 떨어지는 꽃잎을 본다) 나도 지는 저 꽃잎처럼 때가 되면 가야 할 것 아닌가? 모든 것이 꿈! 한바탕의 꿈인 것을. 모든 것은 공! 죽어지면 푸른 산에 한 줌 흙밖에 더 하겠는가?

연산의 말로가 마치 노자와 같다. 이 장면의 연산은 모든 것을 내려놓은 듯, 분노도 고뇌도 한삼과 함께 타듯, 목이 마른다. 드라이한 화술과 게슴츠레하고 번뜩이는 야수의 눈길이 불꽃처럼 타 올라야 한다. 연기의 극치다.

공길 : 더 세게 치세요. 전 마마가 아니면 아무것도 볼 수 없습니다. 전 전하의 종입니다. 때려도 좋고 죽어도 좋고 지지 밟아도 좋고 서라면 서고 가라면 가고 오라면 옵니다. 하지만 전하가 없으면 이놈 몸 둘 바를 모를

겁니다. 내가 누군지? 또 뭣을 해야 할지 이놈 까마득하게 모를 것입니다. 전하는 왕이시며 전하로 하여 세상사 질서가 생기고 전하가 기꺼워하시는 것이 옳음이며 전하가 저어하시는 것은 거짓입니다. 전하는 이놈의 주인입니다. 전하가 절 버리시면 이놈 죽사옵니다. 도리 없이 죽사옵니다.

TIPS 연산을 주군으로 모시는 공길은 연산의 분신이다. 그리고 그의 희생양이자 제물이다. 그의 체구처럼 깡마른 몸에 남아 있는 거라곤 주인을 섬기는 단말마의 지푸라기 같은 위태로운 의식이다.

● **김형경**

〈새들은 제 이름을 부르며 운다〉 중에서

민형조 : 니가 어찌 알겠니? 넌 지하 800미터 갱에 들어가 본 적이 없지. 40도로 경사진 탄맥을 따라 배밀이로 기어 올라가면서 채탄 작업을 해 본 일 없지? 1일 3교대로 일하는 탄광에서 밤 열두 시에 갱에 들어가는 기분. 소스라칠 듯 서늘한 그 기분에 대해 뭘 알지? 이틀에 한 명꼴로 죽고 매일 열다섯 명씩 다치는 우리나라 탄광 재해율에 대해서 전국에 이만 명이 넘는 진폐증 환자들. 돌덩이처럼 굳은 그들의 폐와 산소 호흡기로 연명하는 그들의 죽은 얼굴을 본 일이 없지? 무너진 갱에 갇힌 광부를 구하기 위해 밤 새워 삽질을 해 본 일도 없고 실신한 광부를 들쳐 업고 병원으로 달려갈 때의 캄캄한 절망감, 그런 것들에 대해서도 알지 못하지? 내가 그들을 화폭에 담은 것은 분노 때문이었어. 그렇게라도 하지 않으면 그 커다란 울분을 어떻게도 다스릴 수가 없었어. 니가 명상을 하듯 난 그림을 그렸던 거야.

TIPS 어금니를 깨물고 뱉는 이런 저항의 혼을 담은 울분의 연기는 눈동자에 초점이 간다. 영상 연기의 한 표본이 될 수 있는 장면이고 캐릭터다.

• **박조열**

〈오장군의 발톱〉 중에서

집배원 : 안녕하세요? 우체국에서 왔습니다. 오장군 씨에게 편지가 왔습니다. (평상에서 자고 있는 오장군을 깨우려고 옆으로 다가가) "징집 영장! 제일국민역 오장군 귀하. 병역법 몇 조에 의하여 현역으로 징집한다. 내일까지 집결하라는 명령이다." 아셨죠? 예? 오장군 씨 당신 정말 군에 입대하게 됐습니다. 그건 바로 군대로 나오라는 명령섭니다. 하하하! 안 받으신다구! 자, 여기에 손도장을 찍어요. (오장군 엄지손가락으로 찍는다) 꼭 내 엄지 발구락만 하군. 20년 전에 서쪽 나라와 전쟁이 벌어졌을 땐 나두 출전했었죠. 난 키가 큰 덕에 중대연락병으로 뽑혔습니다. 전쟁이 끝날 때까지 난 중대지휘소와 대대지휘소 사이를 365회나 왕복했습니다. 난 참 운이 좋았죠. 총알이 한 번은 여기를 스쳐 지나가고 또 한 번은 여기를 스쳐 지나가고 또 한 번은 여기를 스쳐 지나가고 또 한 번은 여기를 스쳐 지나갔어요. 하지만 난 여지껏 우리 어머니에게만은 이 얘길 안 했습니다. 어머니가 이 얘길 들으면 얼마나 놀라겠습니까?

TIPS 한 특정 사회를 풍자하는 유머와 센스 그리고 코미디는 작가의 자질에서 우러나온다. 우리 사회를 격조 있게 풍자한 이 작품은 보기 드문 수작이다. 물론 주인공 오 장군도 캐릭터 성격이 확실하지만 주변 인물들도 잘 그리고 있다. 집배원 역시 이런 작품의 흐름과 색깔과 무게를 능청스럽게 잘 표현해야 한다.

• **박지원**

〈허생전〉 중에서

사또 : 거기 아무도 없느냐? 아니, 이놈 육방관석들이란 놈들이 자기 소임을 잊구 해가 중천에 오르도록 그림자조차 얼씬 않더라? 어허! 고이헌지

고. 얘 똥방자야! 이놈은 또 어딜 갔노? 니놈이 뒤지를 들구 대령해야만 내가 뒷간엘 가지 않겠느냐? 허! 이거 아침에 일어나 뒷간에도 못 가게 생겼구나……. (마루에 주저앉아 긴 담뱃대를 입에 문다) 얘, 거기 통인 놈 누구 없느냐? 헛! 부시를 쳐서 불을 대줘야 담배라도 한 대 피울 게 아니냐? 통인 놈마저 자취 감췄다? 옳지! 여, 형방! 딸년 수청 들기루 말해 놓구 밤새 살짝 빼돌린 박첨지 놈 송산 어떡하지? 그리구 또 여태 인두세를 바치지 않는 김가 놈 곤장은 누가 쳐? 응?

• 신영옥

〈감옥으로부터의 사색〉 중에서

나 : 없는 사람이 살기는 겨울보다는 여름이 낫다고 하죠. 하지만 전 여름이 더 견디기 힘듭니다. 없이 살기는 우리보다 더 할 사람들이 없겠지만 자기 옆 사람을 증오하게 만드는 여름보다는 겨울을 택하겠어요. 옆 사람의 체온을 고마워하며 살을 맞대고 자는 원시적인 우정이 증오의 감정으로 변해야 하는 여름은 정말이지 징역살이가 내게 줄 수 있는 최대의 형벌입니다. 자기와 가장 가까이에 있는 사람을 미워한다는 사실, 자기와 가장 가까이 있는 사람으로부터 미움을 받는다는 사실. 더욱이 그 미움의 원인이 자신으로서는 어쩔 수 없는 자신의 존재 그 자체 때문이라는 사실은 매우 절망적인 것으로 만듭니다. 그러나 무엇보다 불행한 건 우리가 미워하

는 대상이 무엇인지 이성적으로 옳게 파악하지 못한 채로 그저 말초감각
으로만 느끼는 미움이라는 사실을 알면서도 그냥 미워할 수밖에 없는 자
기혐오입니다. 그러나 알고 있습니다. 오늘 내일 비 한줄기가 내리고 나면
불행한 증오는 서서히 걷히고 그 상처의 자리에서 서로의 따뜻한 가슴을
깨달을 수 있다는 걸……!

TIPS 이 작품의 제목처럼 사색하는 것 같은 이 장면은 특히 언어의 표현이 매우 중요
하다. 말의 뉘앙스에서 나오는 메시지의 전달이 중요하다. 물론 마지막 대사의
반전도 계산되어야 한다.

• 오영진

〈맹진사댁 경사〉 중에서

미언 : (입분의 손을 지그시 잡으며) 놀라지 마시오. 이번 일을 꾸민 사람
도 실상은 나였소. 내가 그같이 꾸몄던 것이오. 숙부로 하여금 내가 절뚝
발이라고 헛소문을 내게 한 것도 기실은 나였소. 사람의 마음. 더욱이 여
자의 마음. 그 마음의 참된 무게와 깊이가 알고 싶었던 것이오. 병신이라
든가 거지라든가 돈이 없다든가 있다든가 이것은 모두가 겉치레뿐이오.
이런 부자나 영화에 취한 사람들하고 사귀어 볼만큼 사귀어 봤고 그 마음
씨의 천박함에는 진절머리가 나도록 겪은 나요. 내가 참으로 찾던 마음씬
당신과 같은 참된 사람이오. 당신이야말로 내가 찾던 아내요, 내가 구하던
배필이오.

TIPS 필자가 1981년도에 이 작품에서 맹진사 역할을 한 적이 있고 2015년엔 필자가
이 작품을 연출한 적이 있다. 국내 작가 가운데 희극의 대가는 오영진 선생이라
고 생각할 만큼 선생의 대사는 하나도 거스름 없이 입에 절로 붙는다. 이 작품은 이미
영화로도 만들어졌고 한국의 향기 나는 뮤지컬로도 만들어져 성공했다. 이 장면에서 미

언은 맹진사의 딸 갑분이가 아닌 몸종 입분이를 배필로 정하는 결단을 내리고 있다. 양반 자제로서의 올바른 생각과 몸가짐이 표현되어야 하는 장면이다. 탁월한 발성과 정확한 대사의 표현이 요구된다.

삼돌 : 입분일 나 준다고 마님께서 똑똑히 그러셨죠? 왜 대답을 못하세요? 상전은 종놈에게 일구이언해도 괜찮은가요? 종이라구 속이구 놀리는 상전쯤은 제 아무리 양반이라두 개떡 같애유. 이제 두구 보세유. 동네가 발칵 뒤집히게 소문을 낼테니…… '마님 약속이 틀린다. 약속이 틀려!' 야, 입분아! 이 지레빠진 기집애야. 너 종시 갈테냐? 나 못생긴 머슴일망정 이렇게 성하다. 성해! 다리 병신 양반 자제가 그렇게 맘에 들어? 이 시시한 년아! 시집 못 간다. 시집 못 가! 입분아……!

작품 〈맹진사댁 경사〉에 나오는 모든 역할은 매우 확실한 캐릭터를 지니고 있다. 하인 역할의 삼돌은 말 그대로 의리의 사나이다. 평소 입분이를 무척이나 좋아하던 그에게 입분이가 갑분 아씨 대신 양반 자제인 미언에게 시집 간다는 사실은 그에게 청천벽력이다. 더구나 소문에 의하면 절뚝발이에게……. 이 장면은 삼돌이가 약간 술에 취해 맹진사에게 대드는 것보단 자신의 분에 못 이겨 매달리다 못해 우는 장면이다. 마지막 고래고래 소리 지르는 장면에서는 삼돌의 착한 인간성을 고스란히 보여 줘야 한다.

• 유치진

〈소〉 중에서

말뚱이 : 그렇지. 탐 낼만 허구 말구. 이 동리에서는 제일이거든! 어머니 인제 내가 귀찬이 허구 살게 되면 집안 농사 잘 질테야. 어머닌 따뜻한 아랫목에서 낮잠이나 자면서 심심소일로 실이나 자고 삼이나 꼬구 있어두 좋아요. 농살랑 죄 우리헌테 떠맡겨 놓고 귀찬이 허구 나허구 같이 나서면 힘에 부쳐서 못하는 일은 통 없을 테니까. 인제부터 어머니는 오뉴월 콩밭 맨다구 땀 흘리지 않아두 좋구 논에 물 댄다구 밤 새워가며 동리 사람허구

싸우지 않아두 좋아. 죄 모두 귀찮이하구 나하구 둘이서 해낼 테니까.

💬 **TIPS** 유치진 선생의 희곡 가운데 대표작으로 꼽히는 〈소〉는 우리 농촌의 모습과 캐릭터를 실감나게 살리고 있다. 이름대로 말똥이의 대사는 말똥 냄새나게 풍겨 나와야 한다. 삶이 가난하고 척박하지만 두툼하고 풍성한 말똥이의 인간성이 드러나야 한다.

<center>〈마의태자〉 중에서</center>

태자 : (칼을 빼 김부에게 바친다) 이제 죽여주옵소서. 천년 사직이 망해버리고 거룩한 이 서울이 쑥밭이 되는 꼴을 보기 전에 부왕께서 낳으신 몸이니 이 목숨일랑 폐하께서 거두어주소서. 물러나라 하오시면 신은 물러나겠습니다만 부왕의 마음이 물러나지 아니하시니 괴로움은 면치 못하시리이다. 부왕께서 이렇듯 괴로우실진대 그 약하신 등에 천년사직을 아니 지시었다면 피차에 좋았을 것을. 국운과 가운이 모두 불길허여 부왕께서 높으신 자리에 오르시니 왼손으로 오랑캐를 불러들이고 오른손으로 역적의 발에 매어달리는 변변치 못한 재주를 부르시게 되었나이다. 이러고 보오니 이 나라의 태자로 태어나 신도 전생에 죄 크려니와 이런 나라의 천자로 앉으신 부왕께서도 그 죄 적지 아니한가 하나이다.

💬 **TIPS** 비운의 왕자인 마의태자는 순백함과 정의의 사도로 이미지화되어 있다. 이 장면에서도 아버지에게 자신의 목숨을 초개처럼 맡기는 충효의 남아로 보인다. 반듯한 대사와 성량 그리고 몸 연기가 중요하다.

태자 : 나는 어디로 가리. 이 몸은 어디에 가서 묻히리……! 여러분, 이 몸을 용서하여 주오. 이 몸은 죽은 몸, 이 몸은 더러운 몸! 이 몸은 이제 이 나라의 태자도 아니거니와 여러분과 뜻을 같이하던 한 도당도 될 수 없소. 이 몸을 한 칼에 죽여 주오. 여러분의 소원대로 오리가리 찢어 주오. 차라

리 오늘 낮에 겸용의 칼에 죽기나 하였던들 이와 같은 욕된 꼴을 이 세상에 보이진 아니했을 것을……. 왜 내가 모르리오. 천 겹 만 겹의 거미줄에 얽히어 헤매어도 헤매어도 눈앞을 가리우는 이 거미줄! 아……! 백화? 백화도 이 나라와 같이 나는 도저히 잊지 못하겠소. 연이나 내가 이 모양으로 된 바에야 백화는 이 몸의 힘은 될 수 없소. 백화의 사랑보다도 내게는 더 간절한 힘이 있어야 하오. 차라리 난 그 독을 들이키고 싶소. 사람을 죽이는 독은 때로는 사람을 살리는 선약도 되나니 연이나 지금의 내게는 백화도 소용없고 낙랑도 소용없소.

TIPS 마의태자의 마지막 유언 같은 장면이다. 사랑도 나라도 그의 지위도 그의 지고한 괴로움 앞에 하나의 독약처럼 군림한다. 울림 있는 대사와 표정 연기가 관건이 될 것이다.

〈조국〉 중에서

정도 : 어머니 전 어떻게 해서라도 아버지를 죽인 원수를 갚고야 말겠습니다. 이건 귀신도 모르게 감춰둘 테니까 없애 버리란 말씀은 아예 말아 주세요. 예? 어머니! (신문지를 가슴에 꼭 껴안고 중얼거리듯) 아버지! 나라를 아니 빼앗기시려 최후의 1분까지도 이렇게 싸우시다가 급기야 수많은 부하들과 더불어 원수의 총알에 쓰러지신 아버지! 아버지는 저승에 계시더라도 그 분통함을 참지 못하시리라! 아버지의 흐느끼시는 비통한 울음소리를 소자는 밤마다 제 베겟머리에서 듣습니다. 아버지, 부디 명복하소서. 불초 소자는 아버지의 이 원수를 갚아 우리 이천만 민족을 죽음의 길에서 구원해 내고야 말겠습니다. 아버지……! (흐느낀다)

 작가의 조국을 위해 바치는 헌시 같은 이 작품은 매우 정통의 연기를 요구하고 있다. 마치 국극에서 볼 수 있는 연기의 한 전형이라 해도 무방하다.

- 윤대성

<방황하는 별들> 중에서

지영태 : 자포자기 하지 마세요. 스스로 포기하는 것처럼 어리석은 짓은 없어요. 현실과 싸워요. 견뎌요. 인생을 사는 훈련이라고 생각하구요. 어른들이 일부러 우리를 골탕 먹이려고 이런 어려운 일들을 강요하는 건 아니에요. 인생이란 현실이 어려운 만큼 여기서 살아 견디는 힘을 키워주려고 공부시키고 어려운 입시 제도를 만들고 규율과 틀속에 집어넣는 거예요. 별을 보면…… 늘 하늘을 보고 있으면 별이 내게 인생을 말해 줘요. 질서와 혼돈과 암흑이 함께 있는 게 별들의 세계예요. 별 중에는 늘 같은 자리를 지키면서 꾸준히 달리는 별도 있어요. 또 갑자기 폭발해서 산산조각 나버리는 별도 있구요. 블랙홀이라는 암흑 속으로 영원히 빠져 소멸해 버리는 별도 있어요. 우리 인생이나 다름없죠.

청소년을 주제로 다룬 작품이 많지 않은 우리 현실에서 이 작품은 나름대로 우리의 청소년의 모습을 극명하게 보여 주고 있다. 당연하고 상식적인 소재를 이야기하는 장면에서 창조적인 캐릭터의 구현과 연기는 매우 중요하다.

지영태 : 우리 아버진 엄하신 분은 아냐. 그러나 왜 자식을 이해하려 하지 않는지 모르겠어. 아버지도 날 사랑해. 날 위해서 뭐든 해 주셔. 그런데 내가 정말 원하는 건 들어주시지 않아. 난 별을 사랑해. (창 밖을 향하며) 저 하늘에 많은 별들. 그 별자리가 얼마나 오묘한 얘길 간직하고 있는지 니들은 모를 거야. 서울에선 별 같은 게 보일 리가 없지만 시골에 가 봐! 여름날

마당에 돗자리를 깔고 누워 밤하늘을 보렴. 거기엔 찬란히 빛나는 별과 우리의 꿈이 수놓아져 있어. 그래서 난 결심했지. 대학에 가서 천체기상학을 연구해 보겠다고. 그런데 아버진 나더러 법대를 가라는 거야. 천체기상학을 하면 중앙기상대에 취직하는 게 고작 아니냐구. 텔레비전에 나와서 일기예보 할 거냐구……. 난 왜 판사나 검사가 돼야 하지? 난 별을 사랑하는데 말야.

TIPS 현실의 문제를 별을 통해 헤아리는 지영태의 이 장면은 복합적인 측면을 효과적으로 연기해 내야 한다. 작가가 제시한 대사 이외에 현실 공간보다 더 큰 이상과 꿈의 공간을 표현해야 한다.

〈나는 타스마니아로 간다〉 중에서

장근대 : 아버진 우리 형제한테 늘 말씀하셨지. "지면 안 돼!" 우리가 나가서 싸우다 맞고 들어오면 아버진 우리 형제의 뺨을 때리며 사람 치는 법을 가르쳐주지. "이렇게 하는 거야!" 코피가 터질 정도로 우릴 때렸어! "덤벼 봐! 어서." 그러면서 때렸어. 화가 나서 아버지한테 대들면 죽도록 얻어맞아 쓰러질 때까지 때렸어. 아버질 말리던 어머니는 아버지의 주먹 한 방에 기절해 버렸지……. '여자는 이렇게 다루는 거야.' 그게 아버지의 말 없는 가르침이었어. 어느 날 형이 슈퍼에서 물건을 훔치다가 발각됐어. 집에 와서 숨었는데 경찰이 형을 잡으러 왔더군. 아버지는 문을 걸어 잠그고 열어주지 않았어. 그깟 물건 좀 훔쳤다고 자식을 감옥에 보낼 수 없다는 아버지의 주장이셨지. 경찰이 문을 부수고 들어오자 아버진 들어오는 경찰관을 한 주먹에 쓰러뜨렸어. 그러나 결국 개머리판에 얻어맞고 쓰러져 둘 다 잡혀갔어! 아버지가 손목에 수갑을 차고 개처럼 끌려가는걸 보는 순간 난

커서 경찰관이 되기로 작정했지.

> **TIPS** 연기에서 과거를 회상하며 현재를 연관시키는 장면만큼 극적인 것은 없다. 이 장면에서 장근대 역시 현재와 과거의 연결고리를 개연적으로 설득력 있게 연기해 줘야 한다.

● **이상범**

〈마술가게〉 중에서

도둑 : 디데이는 크리스마스 이브 새벽 1시 35분. 대문을 열고 들어섰어. 그런데 들어서자마자 첫 번째 장애물이 나타났지. 호랑이만한 셰퍼드 두 마리가 턱 버티고 있는 거야. 아찔하더라고. (사이) 미리 예상한 일이라 호흡을 가다듬고 던져줬지 수면제 바른 소고기를. 그리고 목표를 향해 걸어 들어 가는데, 야 이거 밖에서 보는 것하고 틀리더군. 현관까지 가는 데 2분 35초가 걸리는 거야. 그래서 현관문을 탁 잡았는데, 아 이게 금덩이야! 나올 때 뽑기로 하고 심호흡 한 번 하고 안으로 들어갔어. 응접실이 호수야! 물고기가 첨벙첨벙 거리더라고. (사이) 안방으로 들어가서 물건을 봤는데 어떤 게 비싼 건지 알 수가 있어야지. 그래서 큰 걸로만 집어 넣고 현금만 추려서 나오지 않았겠냐? 나오는데 징그럽게 들리던 징글벨 소리가 내 입에서 절로 나오더라고! 징글벨! 징글벨! 징그을 베에엘……!

> **TIPS** 늘 그렇지만 사회 풍자적인 코믹 연기는 언어 표현에 있어 유창하고 세련돼야 한다. 만일 이 캐릭터를 미국의 흑인 배우 에디 머피가 한다면 어땠을까? 풍자는 독소 강한 달콤 씁쓸한 매력을 지니고 있다.

● 이근삼

〈국물 있사옵니다〉 중에서

김상범 : 오늘 일요일 아침 저 김상범은 몹시 피곤을 느낍니다. 밤새 잠을 청할 수가 없으니까요. 이렇다 할 근심거리가 있어서가 아니요, 뭐 그렇다고 해서 토요일 저녁에 보통 건강한 월급쟁이들이 그렇듯 술집에서 과음을 해서 그런 것도 아닙니다. 이 잡지 때문입니다. 충청은행 뒷골목에서 한 권에 천 원 주고 산 이 영어잡지 말입니다. 영어잡지이기 때문에 물론 글은 읽을 수가 없습니다. 전 대학을 나오긴 했지만 영어하고는 관계가 없습니다. 어학에 대한 소질이 모자라서가 아니라 요새 대학 영어선생들의 교수 방법이 나빠서 그렇다고 믿고 싶습니다. 이 정도의 구실이 있어야만 마음에 부담이 안 생기니까요. 실은 이 잡지에 실린 수많은 사진 때문에 잠을 못 잤죠. 젊은 여자들의 나체 사진이 내 공상의 심지에 슬슬 불을 붙여 주는 이 매혹적인 사진들……. 사진을 보면서 한 시간 또는 두 시간이나 공상을 합니다. 밤새 사진을 보고 있노라면 새벽이 되고 두부장수가 지나가고 이윽고 쓰레기 차가 이 아파트 입구에 와선 나의 피곤한 공상 속의 미국 여자를 무수한 쓰레기와 더불어 쓸어 가지고 갑니다.

TIPS 서사극적인 희곡을 많이 발표한 작가 이근삼은 통칭 사회문제 작가계열이다. 이 장면 역시 회사원 김상범의 일상을 고발한다. 일종의 고백과도 같은 이런 연기는 매우 밀도감을 높여야 한다.

김상범 : 이 아파트 바로 뒷길에 교회가 하나 있습니다. 한 달 전에 하도 심심해서……. 글쎄 일요일에는 왜 그렇게 심심한지……. 하여튼 심심해서 교회에 가봤죠. 교회에서 들려오는 여자들의 합창소리가 괜찮았거든요. 그래서 얼굴 구경도 할 겸 갔었죠. 뒷자리에 앉아서 근처에 앉은 여자들

그리고 합창단석에 앉은 젊은 여자들의 얼굴이며 몸뚱어리를 감상하는 버릇이 생겼습니다. 그런데 어떤 날 이 예배당에서 우리 회사 사장을 만났습니다. 글쎄 사장이 그 교회의 장로가 아니겠어요. 돈과 종교는 표리일체로 붙어 다닌단 말일까요? 사장은 절 반가이 맞아주었습니다. 기특한 사원이라는 칭찬도 했습니다. 그래서 전 꼼짝을 못하고 억지 교인이 됐습니다.

> **TIPS** 서사극이 추구하는 방향은 감성보다는 이성에 호소하는 경향이 강하다. 상범에게 여자와 교회와 일요일과 사장과의 만남이 가져다 준 비대칭은 관객에게 많은 것을 생각하게 해 주는 동화 연기가 아닌 이화 연기의 효과를 만들어 줘야 한다.

● 이강백

<center>〈칠산리〉 중에서</center>

장남 : 다들 마음을 진정하고 생각해 봐. 아까 우린 이런 말을 했었지? 이 세상 어딜 가든지 칠산리와 똑같구 우리가 겪는 고통도 다를 게 없다구……. 우리가 모두 어머니의 자식이듯이 어머니가 계시는 곳은 세상 어디든지 그곳이 칠산리야. 우리가 어머니를 동쪽으로 옮겨드리면 그곳이 칠산리. 서쪽으로 옮겨 모시면 그곳이 칠산리. 남쪽으로 옮겨도 그것이 칠산리라고. 그래서 우리 어머니를 화장해서 각자 나눠 갖고 동서남북으로 흩어지면 그곳이 모두 칠산리가 되는 거지. 어머닐 모셔갈 사람들은 다 함께 칠산리로 가자구.

> **TIPS** 이강백의 대표작 중 하나인 〈칠산리〉는 우리 역사의 굴곡을 상징적으로 잘 표현하고 있다. 장남 역할 역시 확고한 신념의 소유자로서 이 대사를 처리해야 한다. 이런 작품의 경우는 통시적인 한국의 역사에 대한 지식과 의식 없인 소화하기 힘들다. 그러므로 배우는 끊임없는 연기 트레이닝 외에 지식과 지성을 감성 못지않게 쌓고 적응하고 훈련해야 한다.

<결혼> 중에서

남자 : 그렇습니다. 덤! 여러 가지 것들이……. 헤아릴 수 없는 많은 것들이 떠나갔습니다. 뭐 놀랄 건 못되지요. 그저 시간이 지난 것뿐이니까요. 어떤 나무는요. 수천 개의 이파리들을 몽땅 되돌려 주고도 아무 소리 없습니다. 덤! 나는 고양이 한 마릴 길러 봤습니다. 고양이는 차츰 늙어가고 그래서 시간이 다 지나가자 그 생명을 되돌려 주고도 태연했습니다. 덤! 덤! 덤! 난 뭔가 진실을 안 것 같습니다. 덤! 덤! 그래요 가을이 되면 왜 나뭇잎은 모두 떨어지는 것인지……. 난 이제 자랑거리가 하나 생겼습니다. 그런 진실을 알았다는 것. 내겐 어쩌면 그게 유일한 자랑거리가 될 겁니다.

> **TIPS** 작가 이강백은 국내 작가 가운데 서구의 부조리 연극을 우리 현실에 맞게 잘 받아들인 사람 중 하나다. 이 장면에서 '덤'이란 대사는 매우 리드미컬한 감수성으로 표현해 줘야 한다. 덤이 곧 관건이고 이 캐릭터의 비밀병기다.

남자 : 그래요, 난 사기꾼입니다. 이 세상 걸 잠시 빌렸었죠. 그리고 시간이 되니까 하나둘씩 되돌려 줘야 했습니다. 이제 난 본색이 드러났구 이렇게 빈털터립니다. 그러나 덤! 여기 있는 사람들에게 물어봐요. 누구 하나 자신에게 이건 내 거다 말할 수 있는가를. 아무도 없을 겁니다. 없다니까요. 모두들 덤으로 빌렸지요. 눈동자, 코, 입술, 그 어느 것 하나 자기 게 아니구 잠시 빌려 가진 거예요. (누구든 관객석의 사람을 붙들고 그가 가지고 있는 물건을 가리키며) 이게 당신 겁니까? 정해진 시간이 얼마죠? 잘 아꼈다가 그 시간이 되면 꼭 돌려주십시오. 덤! 이젠 알겠어요? 덤! 난 가진 것 하나 없다. 모두 빌렸던 겁니다. 그런데 덤! 당신은 어떻습니까? 당신이 가진 건 뭡니까? 무엇이 정말 당신 겁니까?

필자에겐 이 작품이 이오네스꼬의 〈코뿔소〉에 나오는 베랑제 같은 느낌이 든다. 우리의 삶은 빌고 빌리며 산다는 명제를 뚜렷이 표현하고 있다. 결국 설득력 있는 연기로 관객을 집중시키는 힘이 필요하다.

〈북어 대가리〉 중에서

자앙 : 그리고 말야, 이 창고를 빠져나가면 또 뭐가 있을 것 같아? 저 하늘의 해와 달, 별들이 빛나는 우주는 거대한 창고지. 세상은 그 거대한 창고 속에 들어 있는 조그만 창고고 우리의 이 창고는 그 조그만 창고 속에 들어 있는 수많은 창고 중에 하나의 아주 작은 창고거든. 결국은 창고를 빠져나가도 또 다시 창고에 지나지 않으니깐 그 누구든지 완전하게 창고 밖으로 빠져나간다는 건 불가능해. 만약 우리가 이 창고 속에서 행복할 수 없다면 다른 창고에 들어가 본들 행복할 순 없어. 그래서 바로 이 창고 속에서 열심히 일하고 성실하게 사는 게 중요한 거라구.

예술은 결국 교훈을 주는 즐거움이 있다. 자앙의 이 장면은 〈햄릿〉의 "세상은 감옥"이란 대사처럼 우리 삶의 주변을 일깨워 준다. 담담한 가운데 강렬한 메시지의 전달이 효과를 거둘 수 있겠다.

〈자살에 관하여〉 중에서

중년 남자 : 난 인간이 몇 개의 고추를 먹으면 죽게 되는지 실험해 봤었습니다. 서른일곱 살 때였죠. 시퍼렇게 독이 오른 놈으로만 서른일곱 개를 골라서 쟁반에 가득 담아 놓고 하나씩 하나씩 먹기로 했습니다. (잔뜩 찌푸린 표정으로 고추를 씹어 삼킨다) 맵디 매운 이 맛. 이상하게도 자살자는 자신의 나이를 의미심장하게 생각합니다. 내가 아는 어떤 사람은 일흔두 살에 자살했는데 무려 일흔두 알의 수면제를 먹었습니다. 그런데 나는

서른일곱 개의 고추를 먹고 죽어야 하다니……. 정말 하나만 먹어도 매워 죽겠군! 그런데 또 하나 이상한 건 자살자들은 젊어 죽으나 늙어 죽거나 살 만큼 살았다고 생각한다는 겁니다. 인생은 더 이상 신비로운 것도 아니고 더 이상 가치 있는 것도 아닌 거죠. (먹고 있던 고추를 멀리 내 던지며) 빌어먹을! 이 고춘 너무 맵군!

> **TIPS** 자살 행위를 풍자한 이 장면은 자칫 조크로 끝날 수도 있다. 또 재미 없는 연기로 보일 수 있다. 필자가 멕시코에서 본 연극 중에 멕시칸 고추를 먹으며 하는 연기를 본 적이 있었는데, 이 장면에선 진짜 매운 청양 고추를 먹듯이 관객들에게 리얼한 연기를 보여 줘야 한다.

• 이만희

〈돌아서서 떠나라〉 중에서

공상두 : 신부 채희주는 짧은 말로는 설명할 수 없을 만큼 다방면에 걸쳐 뛰어난 여성입니다. 우선 총명합니다. 열두 살 때 달리는 버스 안에서 앞 차 뒷 차 옆 차의 차량번호를 모두 외었습니다. 약관의 나이 십팔 세에 고스톱을 치면 누가 뭘 내서 어떻게 먹었는가를 처음부터 마지막까지 순서대로 줄줄줄 꿰뚫었습니다. 또한 채희주는 심청이 못지않은 효녑니다. 그리고 꽤 괜찮은 의삽니다. 푸른 들판과 같은 미래가 있습니다. 랄랄라 노랠 부르며 곧장 가면 그걸로 만사형통입니다. 어느 날 벼락을 맞죠. 구덩이에 빠집니다. 나오라 해도 안 나옵니다. 그러나 언젠가 제 정신이 들면 거기서 빠져나와 랄랄라 갈 겁니다. 신은 공평하시여 영특한 사람에게도 맹한 구석을 주는 모양입니다. 신부 채희주는 요즘 들어 오락가락 합니다. 자신의 핸드폰이 쓰레기통 속에서 발견되는가 하면 소시지가 신발장 위에 있고 기름에 쩔은 후라이팬이 서랍장 속에 가지런히 놓여 있습니다.

TIPS 신부 채희주를 이야기하는 공상두 연기는 연기의 이중성 ─ 채희주의 과거와 현재 ─ 을 통해 비교하는 극적 콘트라스트를 밀도 있게 보고하는 스토리텔러의 역할을 충실히 해 줘야 한다.

● 이윤택

<문제적 인간 연산> 중에서

연산 : 왜들 우느냐? 난 단지 역사란 것이 제대로 쓰여 있는지 확인하고 싶을 뿐이다. 이 역사책이란 것부터 바로 잡아 놓지 않으면 너희들은 날 천하에 없는 미친 폭군으로 기록할 테지. 어림없는 일. 이 역사란 것이 바로 너네들 붓끝에서 놀아나는 한 세상의 진실이란 기대할 수 없어. (책장을 넘기며) 이것 봐. 이 역사책에 쓰여 있는 우리 어머니는 천하에 독한 악녀야. 죽어 마땅한 여자 아닌가 말이야. 정말 그런가? 죽어서 죽어 마땅한 여자로 기록된 건 아닌가 말이야. 이건 또 뭐야? 융이라, 오호라 이건 나에 대한 기록이로구나. (인상이 일그러진다) 뭐라구? 성정이 포악하고 책을 읽지 않아…… 일곱 살이 넘어도 글을 깨우치지 못했다구? 내가? 나이 다섯에 칠언시를 지어 바친 내가? 핫하하, 내 그럴 줄 알았다. 겁이 많아 밤에 가질 못하고 허구 헌 날 잔병치레로 엄마 치마폭에 쌓여 살던 내가 성정이 포악하여 궁의 사슴이란 사슴의 누깔은 대꼬챙이로 다 찌르고 다녔다구?! 이 따위 엉터리 소설책 쓴 작자가 누구냐?! 이 역사를 거꾸로 쓰는 놈. 이놈을 거꾸로 매달아라!

TIPS 2013년에 필자는 이하륜 작가의 <나비야 저 청산에>서 연산 역할을 했었다. 연산이란 역사적 인물의 캐릭터 분석과 그것을 창조하는 일은 매우 극적이었다. 사실 그대로의 반영도 그렇지만 연산의 정신적인 접근이 매우 흥미로운 창조의 경지였다. 이윤택의 이 작품도 제목처럼 문제적 인간의 차원에서 연산의 캐릭터를 조명해야 한다.

연산 : 핫하, 접동새라. 접동새. 그래 접동새는 귀신 쫓는 영물이라며 밤마다 피 적삼을 깔고 귀신에 덮어씌워져서 잠드는 날 구제하러 왔소? 그대가 내 어머니의 혼령이라면 내 어머니가 접동새로 환생하셨다면 이 세상은 아직 희망이 있어. 그렇잖은가, 숭재? 이 소리를 들어봐라, 숭재야. 접동 접동 접동 인간의 허튼 욕망이 흑포도 알처럼 주저리 주저리 달린 세상. 그 검은 욕망을 쪼아 터뜨리는 맑은 음을 들어라. 난 그런 어머니를 그리워해왔어. 내가 꿈꾸는 어머니는 피 적삼을 입고 원수를 찾아 헤매는 귀신이 아냐! (같이 춤추며 돈다) 접동 접동 접동. 죽은 원귀들이 밤마다 궁궐 기둥에 목을 매달고 내 마음은 지금 미쳐 날뛰는 파도 잿빛 하늘 속으로 검은 눈이 내리고 또 내리고 눈 속에 파묻히는 조선의 운명이 보이나니. 어머니 내 손을 잡아 주오. 바람결처럼 부드러운 은총. 가을 하늘 현란한 오곡백화 넘실대는 광채. 끝없이 푸른 바다. 새여, 다시 창공을 날아라!

TIPS 죽은 어머니에 대한 원한이 사무친 연산이 이 장면에서 어머니를 그리며 차탄하는 모습은 마치 미친 자의 숨죽이는 절규와 같다. 속삭이듯 내뱉는 말의 곱씹는 소리는 언어의 차원을 넘어 흐느끼는 울음과도 같아야 한다.

- **장두이**

<춘향이 좋을씨고> 중에서

방자 : (부채로 자기 머리를 냅다 치며) 에이쿠! 지 에미 붙을 내 대갈통이 뉘집 다듬이 돌이냐? 여기서도 '딱!' 저기서도 '딱!' '딱딱딱딱······' 그러니 내 대가리가 나빠질 수 밖에. 하두 맞아서 머리털두 다 빠졌다. 하여튼 향단아! 이 방자가 이렇게 먼 길 마다않고 납신 것은······? 방금 전에 니 아씨가 그넬 뛸 때 외씨 같은 두 발길이 허공에 펄럭이고 하얀 속옷 가랑이가 동남풍에 펄럭펄럭, 백옥 같은 니 아씨 살결이 푸른 하늘에 희뜩희뜩이는

걸 보고 우리 도련님이 그냥 녹으셨다. 녹으셨어. 오줌을 '확!' 싸버렸단 말여! 그러니 잔말 말고 아씨 모시고 얼른 우리 도련님께 가자. 어서 건너 자자구⋯⋯!

> **TIPS** 우리의 고전을 소재로 한 작품 가운데 서민을 대변하는 캐릭터로 〈춘향전〉의 방자만한 캐릭터는 없을 것이다. 방자의 너스레와 스마트한 잔머리는 가히 몰리에르의 스카펭을 연상시킨다. 이 장면에서도 방자는 이몽룡의 분부를 듣고 향단이를 찾아가 춘향을 데려가기 위해 수작을 걸고 있다. 리드미컬한 대사의 음률을 잘 살려야 한다.

몽룡 : 춘향아! 사람이 한 번 태어나면 반드시 한 번은 죽는 법. 난 죽어 원앙새 되어 니 물가에서 평생 함께 살리라. 응? 그럼 넌 명사십리 해당화 되어 내가 날아오면 너울너울 춤추며 함께 놀자꾸나. 자고로 천생연분은 하늘이 맺어준다 했거늘 우리의 만남이 어찌 귀중하지 않겠느냐. 천 년 만 년 변치 않을 연분이요. 천 년 만 년 기울지 않을 사랑이로다. 원앙새도 부럽지 않고 견우직녀도 부럽지 않구나. (춘향 앞에 앉으며) 자, 춘향아 우리 한번 업고 놀아보자. 그러면 소화도 잘 되고 운동도 되지 않겠느냐? 자, 어서 업혀 봐! (춘향을 업고 일어서며) 앗따, 무겁네. 보기와 다르게 니 똥집가히 출중하구나. (뛸 듯이 몇 발짝 걸으며) 어떠냐? 내 등에 업혀 있으니 좋으냐? 부끄럽냐? 싫으냐? 간지럽냐?

> **TIPS** 춘향가는 희비극이다. 코믹할 땐 정말 배꼽 잡게 만들어야 한다. 역시 우리의 고전 명작이 아닐 수 없다. 이 장면에서 몽룡이는 점잖은 사또의 자제지만 춘향과의 사랑놀이엔 마치 짓궂은 악동 같다. 그러면서 품위 있는 몸 연기가 돋보여야 한다.

<center>〈아이갸이갸 심청〉 중에서</center>

돌쇠 : 청아! 나 매일 아침 새벽별 보고 기도했어. 널 내 아내로 맞이하게 해 달라구. "별님! 청이와 함께 살게 해 주세요! 네? 세상에 아무두 없어요. 청이 밖에 없다구요……." 정말야! 달 보구두 기도했어. 평생 널 사랑하게 해 달라구. 이렇게 (손으로 싹싹 빌며) "달님! 못 믿으세요? 청이를 지켜줄 사람은 이 돌쇠밖에 없어요. 의리에 죽고 사는 의리의 사나이 돌쇠밖에 없다니까요!" 청아! 이제부터 품앗이 여기저기 많이 할게. 서너 해 열심히 하면 문전옥답에 아버님 모시고 우리두 잘 살 수 있어. 정말야! 그리구 너랑 나랑 매일 이 칠성 바위에 아버님 눈 뜨게 해 달라구 빌면 되잖아! 빌구 빌구 빌구 빌구. 생각해 봐! 너 혼자 비는 것보다 둘이 하면 더 효력이 있지 않겠어? 응? (앞에 있는 바위를 보며) 그렇죠? 바위님! 맞죠? 내 말이 맞죠?

> **TIPS** 필자가 쓴 심청가의 뮤지컬 대본이다. 여기엔 심청이를 평소 흠모하는 돌쇠란 캐릭터가 나온다. 그야말로 의리의 사나이 돌쇠는 머리는 좀 어눌해도 심지가 굳은 캐릭터다. 관객에겐 코믹 캐릭터로 보이지만 말 하나하나에 돌처럼 굳센 의지가 확연히 보인다.

<center>〈정글의 왕 타잔〉 중에서</center>

타잔 : 난 누구지? 하얀 피부에 긴 머리. 눈. 코. 입. 난 누구지? 빛나는 눈에 비친 비밀의 마음. 난 누구지? 정글에 사는 동물들과 다른 난? 난, 누구지? 난 왜 다를까? 왜 닮지 않았지? 난 누구야? 언제? 왜? 태어났고 왜 여기에 있지? 난 누구지? (지나를 보며) 그리고 당신은? 당신이 누군지 모르지만 왠지 가슴이 뛰어. 우리 어디서 만났나? 어디서 봤나? 세상은 신기해. 세상은 하나. 당신과 함께 있어 행복하고. 함께 있어 외롭지 않아. 우

린 친……구…… 친……구……! 친구는 하나! 친구는 따뜻해. 친구는 사랑! 친구는 포근해. 친구는 찾는 것. 친구는 갖는 것. 그리고 서로 알고 지내는 것. 이 좋은 날. 난 행복해. 이 좋은 날. 난 외롭지 않아…….

 타잔을 뮤지컬로 만든 필자의 작품이다. 이제 막 말을 배우고 지나에게 맘속의 감정을 솔직히 털어 놓는 장면이다. 순백하고 진솔한 연기가 잘 표현돼야 한다.

• **장소현**

〈김치국씨 환장하다〉 중에서

김치국 : 나 김치국 고생 지지리도 많이 했어요. 허지만 돈 모아서 죽을 때 싸 갖고 갈 것두 아니구. 개걸이 벌어서 정승처럼 한번 팍 쓰고 죽기로 했죠. 무슨 후회가 있겠어요. 지금까지 나보고 자린고비다 옹고집이다 하구 놀리던 사람들 야 그게 아니구나 김치국이가 다 뜻이 있어서 그랬구나 하면 됐죠. 봉황이 하는 일을 참새들이 어떻게 알어. 그죠? 아! 굶주리는 북한 동포들이 내 돈으로 다문 몇 끼라도 배불리 먹었으면 원이 없겠어요. 우린 피를 나눈 형제 아니겠어요? (갑자기 심각해져서) 이북에서 내려올 때 어머니를 모시고 같이 못 온 게 늘 맘에 걸렸어요. 지금도 오마니를 생각하면 가슴이 미어져요. 오마니! 오마니이이!!

 한국적 분단의 비극이 희극으로 재생한다. 이 캐릭터 역시 이에 걸맞는 역할로 살아남아야 한다. 희비극의 경계가 한꺼번에 존재하는 이중적 캐릭터의 구조요 표현이다.

김치국 : 대감놈이 내게도 이름을 하나 지어줍디다. 김치국! 함부로 김칫국 마시지 말라 이거요. 형 놈은 평천! 치국평천하 큰 인물 되라 이거지 지기랄. 근데 말이오. (형사의 주의를 끈다) 이름은 김치국인데 김치 한 가닥

얻어먹기도 기렇게 힘듭디다! 어느 날 달도 없는 야밤에 대감이 오마니하구 날 은밀히 부르지 않갔소. 갔지. 갔더니 "니레 대신 가서 고생 좀 하야 갔다." 기래. 무슨 소린가 했지. 형이 일본 순사부장 아들을 떡이 되게 패버렸다나. 일 났지. 아무리 빌고 돈뭉치 들이밀어도 소용없어. 때린 만큼 맞아야 한다는 거라. 대감 말이, "기러니 어쩌갔네. 우리 펭테니레 가문을 이어야 하는 놈 아이가. 거저 똑같이 생겨서 순사들도 모를 꺼이야 기럼!" "기게 말이 되는 소림매! 나 못 간다! 못 간다."고 버텼지. 기런데 말이오 오마니가 오마니가 "말씀대로 해라." 그러시네. (감정이 북받쳐) 에이! 그렇게 끌려가서 죽지 않을 만큼 얻어터지고 거적떼기에 둘둘 말려서 돌아왔어.

> **TIPS** 한국의 근대사를 꿰뚫어보면 환장하지 않을 수 없는 역사의 굴곡이 많다. 모순과 악습의 연속에서 살아가는 우리 민초들을 대변한 캐릭터다. 살갑게 관객들에게 어필해야 한다.

● **조광화**

〈남자충동〉 중에서

장정 : 사내는 말여 자고로 심이여! 사내로 세상에 태어나 성공혀야 하는디 두 길이여. 하나는 합법적으루다 나라 대통령이나 회사 오너 되는 거이고 둘로는 조직으 보스가 되는 거인디 긍게 불법이여 그기. 먼 일이든 우로 올르믄 오를수록 통혀요. 긍게 불법이나 심을 갖을라고 기를 쓰다 봉게 대통령도 되야 불고 대부도 된다 이거야, 이 대부가 긍게 보스지라 왕초제. '얌마.' 허믄 일루 동생들이 쫙 허니 무릎 꿇고 앉어. '느그들 나 집 경호 좀 해야 쓰겄다.' 글믄 내 마누라 새끼덜이 사는 디를 철통겉이 지키는디 그기 정원이 널찍허고 집 앞으로 시퍼런 호수 있고 뒤로 산책로 난 숲이

여. 나으 패밀리들이 거서 산단 말이시 패밀리들이! 나가 패밀리를 지키는 일이라믄 워떤 적이든 가차 없이 공격해 부러. 나가 강헌게! 사내라믄 그려아 안 쓰겠소.

> **TIPS** 미국의 마피아를 연상하고 썼을 법한 이 작품은 오히려 매우 낮은 톤의 목소리로 진지하게 연기할 때 더 극적 효과를 만들 수 있다. 잔인한 표정 연기 등을 연상하면 절로 웃음이 나온다.

• 최인석

〈벽과 창〉 중에서

25호 : 밀항선을 탄 적이 있었어. 포항에서 탔지. 이백만 원이나 들었어. 그 돈을 마련하느라고 별의별 짓을 다했다구. 도둑질 막노동 사기도 치고 술도 한 잔 안마시고 끼니를 거르면서까지 그 돈을 모았어. 사흘 밤 사흘 낮 동안 배를 타고 가면서 난 온갖 계획을 다 세웠어. 이제 범죄 밥은 그만 먹어야지. 힘이 좀 들더라도 수갑 안 차고 감시 안 받으며 살아야지. 죽어도 남의 것에는 눈도 돌리지 말아야지……. 뱃놈들이 캄캄한 데다 배를 대 놓고는 다 왔다고 내려 주더군. 제길! 공기 냄새도 다른 것 같았어. 무언가 신선하고 서늘한 게……. 사람 눈을 피해 가며 동이 터올 때까지 막 걸었지. 밭이 나오더군. 마침 일꾼이 있어 뱃놈한테 몇 마디 배우니 일본 말로 물어봤지. "어디로 가야 차를 탈 수 있습니까?" 그랬더니 그 일꾼 대답이 "무슨 소리요?" 하잖아. 물론 한국말로. (킬킬거리며 오래도록 웃어댄다) 일본이 아니었어. 남해안의 무슨 풍새라는 동네였다구. 뱃놈들한테 사길 당한거지. 바다 위를 며칠 동안 그저 오락가락하다가 그 동네에다 내려주고 내빼버린 거였어. (사이) 뛰는 놈 위에 나는 놈이라더니. 우리 같은 놈들은 평생 기어다니기나 하는 거라구.

대체적으로 한국의 근현대 작품들은 많은 유사점들을 가지고 있다. 그 가운데 하나가 사회적으로 하층민이나 서민들의 이야기로 한국적 리얼리즘의 세계를 구축하고 있다. 마치 러시아의 고골이나 고리끼의 작품들을 연상케 한다. 어쨌거나 위 캐릭터 역시 속고 속이는 우리 세상의 요지경을 극명하게 풍자하고 있다. 구수하면서도 매끄럽게 연기로 메꿔줘야 한다.

● 최인훈

<봄이 오면 산에 들에> 중에서

바우 : 이것 봐! 달내. 달내가 무슨 궁리를 하는지 도무지 모르겠군. 난 마을 사람들이 하는 소리는 믿지 않아. 이번 성 쌓기는 몇 해가 걸릴지 모른다더군. 그게 걱정이야. 그러니 그 전에 우리가 내외가 되면 어찌되든 지금하구는 달라지지 않아? 그런데 달내는 무슨 궁리를 하는지 모르겠구! 난 오늘 달내 말을 받아 내려구 왔어 (호미를 뺏으며) 이럴 때가 아니라니까. 우리 내외가 되면 김매기 같은 건 내가 매일이라두 해 줄 테니까……. 응? 왜 그래? 어떻게 하겠어? 이대로 해를 넘기구 성 쌓기에 가버리면 우리는 그만이야. 달내 아버지한테 내가 얘기할까?

최인훈의 언어 선택은 매우 심미적이다. 우리말의 아름다움을 훼손하지 않으며 캐릭터를 소화시켜야 한다. 아픔이 있어도 오히려 감내하면서 환한 미소가 엿보여야 하는 연기를 요하는 작품이다.

<달아달아 밝은 달아> 중에서

심봉사 : 모르는 소리. 그날 내가 널 기다리다 못해 마중 나오다가 그만 개천 물에 풍덩 빠져서 거의 죽게 됐는데 몽은사 화주승이 그리 마치 지나가다 내 꼴 보고 깜짝 놀라 훨훨 벗고 달려들어 이 나를 건져내어 등에 업고 집을 물어 급히 급히 돌아와서 옷을 벗겨 뉘어놓고 옷의 물을 짜내면서 하

는 말이 이생에 장님되기 전생의 죄악이라 우리 절 부처님 전 정성을 들였으면 이생에 눈을 떠서 천지만물 보련마는 집안 꼴이 어려우니 안됐구려 불쌍하오. 내가 묻는 말 재물을 안 드리면 부처님 힘 빌 수 없소? 중이 하는 말이 다 정성인데 빈손이야 할 수 있소? 내가 제물 얼마 드렸으면 정성이 될 것이오? 중이 우리 절 큰 법당이 비바람에 기울어져 다시 지으려고 집 집마다 동냥하러 다니오니 백미 삼백석만 바치면 법당 짓고 난 다음 부처님께 청을 들여 눈을 뜨게 하오리다. 내가 불쑥 백미 삼백 석에 눈을 뜰 테면 그것 한 번 못 하리까 그 책에 적어 주소 하니 중이 좋아하고 책을 펴놓고 쓰기를 황주 땅 도화동 장님 심학규 백미 삼백 석 감은 눈을 뜨게 하여 주옵소서. 쓰기를 마치고 약조 기일 잊지 말라 하고 그 중이 돌아갔구나!

TIPS 우리 고전 문학은 3.4조 혹은 4.4조의 운율적인 시어이다. 이 작품 역시 시극의 차원이다. 이런 대사는 시적인 말이지만 그냥 읊조리는 것에서 끝나는 게 아닌 그 가운데 진실성을 녹여야 하는 어려움이 있다. 자칫 읽는 것 같은 화술이 아닌 오랜 연습을 통해서 일상적 화법이지만 울림이 있는 발성에 실은 정감의 정서를 담은 대사 처리가 중요하다.

• 차범석

<center>〈장미의 성〉 중에서</center>

한기 : 배영도는 갱생시켜야 합니다. 그래서 그의 머리와 심장속에 얼어붙은 예술적인 천재를 햇볕으로 끌어내야 해요. (열을 올리며) 현재 그는 지쳐 있지만 누군가 따뜻하게 어루만져 주기만 한다면 그의 천재는 다시 피어납니다. 봄기운 속에서 새싹이 트고 꽃이 피듯 배영도의 예술은 황홀하게 피어날 겁니다. 윤 선생! 그러니 그를 용서해 주세요. 그가 새사람으로 태어나서 그림을 그리게 해 주세요. 그의 그림은 구제할 필요와 자격이 충

분히 있다고 봅니다. 윤 선생!

 한국의 근대 연극을 대표하는 리얼리즘 계열의 작가 차범석은 잘 다듬은 문장 구성력을 갖고 있다. 이 작품에서 캐릭터는 모더니즘의 작품처럼 언어에서 그림을 창조하는 힘을 전달해 주는 전달력이 있어야 한다.

- **함세덕**

〈동승〉 중에서

주지 : 이게 무슨 죄 받을 소리니? (조용히 달래며) 도념아 너 저 연못을 봐라. 5월이 되면 꽃이 피고 잎사귀엔 구슬 같은 이슬이 구르구 있지 않니? 저렇게 잔잔한 연못두 한 겹 물만 퍼내구 보면 시꺼먼 게 흙투성이야. 그것뿐인 줄 아니? 10년 묵은 이무기가 용이 돼서 하늘루 올라 갈라구 혓바닥을 낼름거리며 비 오기만 기다리구 있단다. 동네두 꼭 저 연못과 마찬가지야. 겉으루 보면 모두 즐겁구 평화로운 듯 하지만 속에는 모든 죄악과 진애가 들끓는 그야말루 경문에 아로새겨 있는 글자 그대루 오탁의 사바니라.

 어린 동자승 도념을 앞에 두고 하는 주지스님의 이 대사는 사찰의 소리와 경광처럼 처리해야 한다. 목소리는 범종처럼 울리나 맑고, 표정은 그윽한 황토색의 깊이가 느껴져야 한다. 늘 그렇지만 종교인을 연기하기란 결코 쉬운 일이 아니다.

- **허균**

〈홍길동〉 중에서

홍길동 : 마음이 울적하여 마침 떠오른 달을 보고 있었사옵니다. 대저 하늘이 만물을 내시매 그중 사람을 가장 귀하게 내셨거늘, 소인만은 귀함이 없사오니 어찌 마음이 울적하지 않으오리까? 소인이 평생에 서러운 것은

대감의 혈육으로 당당한 남자가 됐고 아버님이 낳아주시고 어머님이 길러주신 은혜가 깊사오나 아버님을 아버님이라 못 하옵고 형을 형이라 하지 못하니 어찌 사람이라 하옵니까? 어머니! 아무래도 소자 어머님의 슬하를 떠나야 할 때가 된 듯 하옵니다. 집안에 불의한 사람들이 있어 우리 모자를 천대하고 수모하는 것에 그치지 않고 해치려 하고 있사옵니다. 소자 이 대로 집에 남아 있으면 화가 어머님한테도 미칠 것이 온즉 소자 지금 슬하를 떠나려 하옵니다. 이제 떠나오나 다시 모실 날이 있사오니 어머니께서 그 사이 귀체를 보중하옵소서.

> **TIPS** 서자로 태어난 홍길동의 신분에 대한 콤플렉스와 그가 품은 야망의 번득임이 함께 담겨야 하는 부분이다. 강직하면서도 정감 가득한 주인공의 연기……. 반듯함 속에 젊고 매력 있는 에너지가 돋보여야 한다.

● **황지우**

〈새들도 세상을 뜨는구나!〉 중에서

남자 : 우린 이제 당신을 알 필요가 없어졌어요. 당신은 이제 동화책에나 나오는 신이에요. 오늘날은 새로운 신을 요구하고 있어요. 아시겠어요? 우리의 불안과 고뇌를 위해선 새로운 신이 필요한 겁니다. 아주 새로운 신이. 우린 당신을 찾아 얼마나 헤맸는지 모릅니다. 으리으리한 빌딩과 아파트가 지어지기 위해 우리 집이 부서질 때, 우릴 지켜줘야 할 총칼이 우리를 향해 미친 듯이 달려들 때, 단지 먹고 살기 위해 밤새워 기름 짜내듯 일해야 했을 때, 이 폐허의 땅덩이 위에서 그 무수한 암흑의 밤 속에서 말입니다. 당신을 불렀습니다. "하느님!"하고. 우린 당신을 향해 끝없이 울부짖었습니다. 저주도 했습니다. 그러나 사랑하는 하느님은 그때 어디 계셨죠? 오늘 저녁은 또 어디 계실 겁니까? 우릴 배반한 겁니까? 그 창녀 같은

교회에 숨어버릴 겁니까? 저 그늘진 곳에서 터져 나오는 우리의 울부짖음이 안 들리십니까? 하느님! 하느님 쓰러지세요. 슬슬 말만 돌리지 마시고, 대체 누가 누굴 배반했죠? 우리가 당신을 배반 않기 위해서 원수라도 사랑해 보일까요? 왼 뺨을 맞으면 오른 뺨을 내보일까요? 하느님 당신은 죽었어요.

TIPS 끓어오르는 분노의 표현. 외침도 중요하지만 속삭임이 더 강하다. 오히려 속삭임 속에서 진정한 분노와 당황과 모멸과 무의식을 더 잘 표현할 수가 있다. 이런 장면일수록 표현의 적확한 출구를 찾는 게 중요하다.

2) 여자 연기

⑴ 외국 작가

● 소크라테스

〈엘렉트라〉 중에서

엘렉트라 : 아아, 이 세상에서 누구보다도 그리운 니 모습이 이것뿐이라니. 이 무슨 절망 속에서 널 맞이한단 말이냐. 지금 내 손 안에 있는 건 가없은 너의 유골. 집을 떠날 때 그렇게도 생기에 빛났던 너였는데. 차라리 내가 먼저 죽었으면 좋았을 걸. 그랬더라면 너도 그날 죽음을 당하여 조상의 무덤에서 함께 잠들 수 있었겠지. 그런데 이젠 집에서 멀리 떨어진 이국땅에서 이 누나와 헤어진 채 비참한 죽음을 맞이했구나. 슬프게도 내 손으로 니 몸을 씻고서 옷을 입혀 주지도 못했고 예법대로 니 뼈를 거두지도 못했구나. 불쌍하게도 조그만 항아리 속에 한 줌 재가 되어 돌아오다니……

TIPS 오레스테스 3부작은 외디푸스 왕가의 비극적 연대기이며 역사다. 엘렉트라가 남동생의 죽음 앞에 처연하게 내뱉는 이 장면은 비극의 진수라고 할 수 있다. 마치 커다란 그랜드 오페라의 장면처럼 장엄하면서도 고전의 아름다움이 돋보여야 한다.

• 윌리엄 셰익스피어

<center>〈오셀로〉 중에서</center>

데스데모나 : 어떻게 하면 그분 마음을 돌릴 수 있죠? 아무리 생각해도 내가 무슨 잘못을 했는지 도무지 모르겠어요. 맹세하지만 장군님을 배반해서 불의를 저지른 적은 절대 없어요. 어떻게 다른 남자를 좋아할 수 있어요? 그런 생각을 품어 본 적 없어요. 다른 남자에 대해 이상한 감각도 느낀 적이 없다니까요. 날 헌신짝처럼 버린다 하더라도 절대 거짓이 아니며 예나 지금이나 그리고 미래에도 사랑하는 내 마음은 변함이 없을 거예요. 아, 사랑하는 그분에게 의심을 받다니 정말 슬프고 괴로워요. 이대로 끝까지 의심을 받을 바에야 차라리 죽는 게 나아요. 깊이 사랑하는 내 맘은 변함이 없답니다. 날 의심하고 대하는 태도가 다른 건 정말 참을 수가 없어요. 제발 그분께 말씀 좀 드려주세요. 네? 부탁이에요.

TIPS 셰익스피어는 연기의 태두이며 화두요 지극히 끝간 데 없는 스승이다. 필자에게 그는 영원한 롤모델이고 연기 분수령의 시작이요 끝이다. 4대 비극의 한 작품인 데스데모나는 단지 오셀로한테 의심 받아 죽으니 비극이다. 이 장면은 소통의 문제와 자신의 결백과 사랑에 대한 진실이 왜곡된 데 대한 비극을 보여 준다. 바꿔 말해 인간 상호 간의 신뢰와 소통 부재의 비극인 셈이다. 물론 이 사이에 이아고의 간계가 자극제가 되지만……. 데스데모나의 순수성과 화술과 몸 연기가 한 떨기 수련처럼 표현돼야 한다.

에밀리아 : 여자라고 죽어지내란 법은 없잖아요? 고분고분한 것도 한도가 있어요. 맞상대 해 볼 때도 있어야죠. 참새도 '짹' 하고 죽는다고 여잔 눈이

없나요 코가 없나요? 우리도 시고 단 거 다 맛볼 줄 안다구요. 뭣 땜에 남잔 이 여자 저 여자 갈아대는지 모르겠어요. 꼭 장난 같다구요. 여자한테 반해서 그럴 수도 있겠죠. 한때 바람이 나서 그럴 수도 있어요. 하지만 반대로 부인네라고 좋아할 줄도 모르고 반할 줄도 모르란 법이 있나요? 그러니까 제 말은 남자도 부인을 위해 줘야죠. 남자가 정신 못 차리면 버릇을 단단히 가르쳐 줘야 해요. 여자가 나쁜 짓을 하는 건 분명 남자가 그런 모습을 보여 줬기 때문이라구요.

TIPS 이아고의 아내인 에밀리아가 데스데모나에게 충고하는 말이다. 셰익스피어는 비극 작품에 늘 코믹릴리프(comic relif)로 코믹 캐릭터를 집어넣는다. 에밀리아란 캐릭터가 바로 여기에 부합되는 인물이라 하겠다. 남자들의 바람기에 대해 얘기하며 여자가 어떻게 대비하고 준비해야 하는지에 대한 나름대로의 생각을 펼치는 이 장면은 여성 관객들에게 시원한 카타르시스를 안겨줄 수도 있다. 톡톡 튀는 화술과 제스처를 현란하게 쓰는 연기가 잘 조화를 이뤄야 한다.

〈리어왕〉 중에서

코딜리어 : 불행하게도 소녀는 마음속에 있는 걸 입에 올릴 줄 모릅니다. 소년 폐하를 자식 된 도리로서 사랑할 뿐입니다. 그 이상도 그 이하도 아닙니다. 아버님께선 소녀 낳아 주시고 길러 주시고 또 사랑해 주셨습니다. 그래서 딸의 도리로서 전 아버님 은혜에 보답코자 아버님께 복종하고 아버님을 사랑하고 그 누구보다도 아버님을 공경합니다. 언니들이 아버님만을 사랑한다면 왜 시집을 갔습니까? 만약 소녀가 결혼한다면 제 사랑의 맹세를 받은 남편은 제 사랑, 제 마음, 제 의무의 절반을 가져갈 겁니다. 제가 아버님만을 사랑하려고 한다면 절대 언니들 같이 결혼 안 할 겁니다.

리어는 눈이 잠시 멀었다. 인간은 현혹과 유혹 속에서 자신을 망각하기 일쑤다. 셰익스피어가 추구하는 작품의 주제다. 그를 지키는 광대가 늘 충고를 하지만 리어는 눈이 멀고 귀도 멀었다. 세 딸 가운데 코딜리어처럼 정직하고 진실된 딸이 있을까! 매우 정확한 화술을 구사해야 하는 역할이다. 필자는 2015년도에 국립극단에서 리어왕 역할을 했는데 코딜리어와의 마지막 장면에서 딸에 대한 애정을 확인하고 참회의 눈물을 흘렸던 것이 기억에 남는다.

<center>〈로미오와 줄리엣〉</center>

줄리엣 : 아, 로미오 로미오! 왜 이름이 로미오인가요? 그 이름을 버리세요. 그렇게 못 하겠다면 절 사랑한다고 맹세만이라도 해 주세요. 그러면 저도 제 이름을 버리겠어요. 당신 이름이 내 원수군요. 도대체 이름이 뭐람? 장미꽃은 다른 이름으로 불리어도 똑같이 향기로운 거 아닌가? 로미오 역시 이름과 관계없이 본래의 미덕은 그대로 남을 거 아닌가? 로미오 그 이름을 버리고 당신관 아무 상관없는 이름 대신에 이 몸을 고스란히 가져가세요. 네? 로미오……!

지금도 세계 곳곳에서 사랑받고 있는 이 작품은 근간이 되는 사랑의 로맨틱 정서가 압도하고 있기에 그러하다. 이 장면에서 줄리엣의 로미오에 대한 깊은 감성이 절절이 흐르고 있다. 물 흐르듯 마치 격정을 실은 발라드의 선율처럼 연기해야 한다.

<center>〈베니스의 상인〉 중에서</center>

포샤 : 잠깐 기다리세요. 할 말이 있어요. 이 증서에 의하면 피는 단 한 방울도 적혀 있지 않습니다. 보세요. 여기 명시돼 있는 건 살 '1파운드' 뿐예요. 이 증서대로 살을 1파운드만 떼어야 합니다. 살을 떼 내면서 피 한 방울이라도 흘린다면 당신의 토지와 재산은 법률에 의해 국가에 몰수당할

겁니다. 자, 어서 살덩이를 떼어낼 준비를 하시죠……. 다시 말하지만 피 한 방울도 흘려서는 안 됩니다. 정확히 1파운드만 떼 내야 합니다. 1파운 드보다 많아도 안 되고 적어도 안 됩니다. 아시겠어요? 1파운드의 1,000분 의 1이든 아니 20분의 1이든 하여간 머리카락 한 올만큼이라도 기울어진 다면 사형에 처해질 거예요. 전 재산을 몰수당할 거라구요.

TIPS 셰익스피어가 창조한 여자 캐릭터 가운데 이처럼 현명하고 스마트한 캐릭터가 있을까? 포샤는 똑 부러지는 캐릭터로 좌중을 감탄하게 만든다. 매우 논리적이 며 분별력 있는 사리 판단에 따른 언변이 차분하면서도 격정적이고 결정적이어야 한다.

<뜻대로 하세요> 중에서

피비 : 말 잘하는 남잘 좋아했나? 하지만 말을 잘하면 좋긴 좋아. 말 잘 하는 사람 말을 듣고 있노라면 기분이 좋아지거든. 멋진 청년이야. 멋있 긴……? 거만하던데. 근데 이상하게도 그 사람 거만한 게 잘 어울려. 훌륭 한 남자가 될 거야. 아, 살결이 어쩌면 그렇게도 고울까? 말을 함부로 해서 사람 기분을 망쳐 놓긴 해도 그 눈을 쳐다보면 화를 낼 수가 없었어. 키가 조금 작지? 하지만 앞으로 더 클 수 있겠지? 다리가 좀……. 그래두 그만 하면 늠름하지 뭐. 아, 입술이 어쩜 그렇게 적당하게 빨갛지? 건강미가 흐 르고 튼튼하게 보이는 게 정말 매력적이었어. 입술은 붉은색 그 자체고 뺨 은 흰색과 붉은색을 섞어 놓고……. 세상 여자들이 나처럼 그 남잘 자세히 봤다면 금방 홀딱 반했겠지만 사실 난 사랑하지도 미워하지도 않아. 근데 그 남잘 사랑하기보다 미워하고 싶은 건 왜지? 내 눈이 검고 머리두 검다 고 했지? 날 조롱했어? 내가 미쳤지 왜 그때 가만있었지? 뭐 괜찮아. 지금 이라도 늦지 않았으니까. 잔뜩 욕을 쓴 편지를 보내면 돼.

양치기 처녀인 피비는 자연인이다. 감정대로 판단하고 감정대로 말한다. 그러나 천치는 절대 아니다. 천성적으로 매우 똑똑하고 사랑을 찾고 쟁취하려는 야욕도 있는 열정의 여자다.

• 몰리에르

〈수전노〉 중에서

엘리즈 : 우리가 처음 만났던 그 무섭고 끔찍스러웠던 날을 난 늘 생각하고 있어요. 그때 당신은 목숨을 걸고 거친 물결 속으로 뛰어들어 제 생명을 구해 주셨죠. 당신의 그 고마운 마음씨며 절 건져 낸 후 당신이 보여 준 정성 어린 간호……. 어떤 방해도 막을 수 없었던 강한 사랑이며 고향도 부모도 잊고 신분마저 속이고 오로지 날 만나려는 일념으로 우리 집 하인이 된 그 마음……! 이런 모든 것 하나하나가 내 마음에 사랑을 불 질러 놓았어요. 이 일 하나만 하더라도 장래를 약속하기 충분했죠. 하지만 딴 사람들은 이게 반드시 옳다고 생각지 않을지두 몰라요. 다른 사람들이 내 심정과 같다고 말할 순 없거든요.

연극 역사상 가장 위대한 코미디 작가인 몰리에르는 역시 캐릭터와 대사에 있어서 완벽함을 자랑한다. 엘리즈의 이 장면에서 마지막에 뒤집는 코믹한 설정은 엘리즈의 성격뿐 아니라 작품의 품격 있는 코믹성을 강조하기에 충분하다.

프로진느 : 그렇다니까요. 첫째로 아가씬 어려서부터 값비싼 음식은 절대 안 먹는 습성을 길러 왔답니다. 샐러드, 우유, 치즈, 사과 같은 것만 먹고 자라서 딴 아가씨들처럼 매일 수십 가지 반찬을 요구한다든가 특별히 만든 비싼 수프라든가 닭고기가 있어야만 된다든가 또 그 외에 호화로운 요리 같은 건 일체 필요 없죠. 게다가 무명옷만 좋아하세요. 그 나이 또래 여

자들이 즐겨 입는 값비싼 옷이나 보석이나 사치스런 가구 같은 건 아예 쳐다보지도 않는다니까요. 뿐만 아니랍니다. 아가씬 도박을 몸서리칠 정도로 싫어하세요. 상류사회에 유행하고 있는 노름과는 아주 인연이 멀죠. 얼마 전만 해도 이웃 동네에 사는 한 여자가 노름으로 엄청난 돈을 잃었단 걸 알고 고갤 절레절레 흔들었다니까요······.

TIPS 코미디의 특성 가운데 하나가 남을 이야기할 때 그 사람 성격에 대한 뛰어난 묘사 능력이다. 이 장면에서도 중매쟁이 프로진느의 넉살 좋은 대사는 가히 코미디의 정수를 보여 준다. 뛰어난 대사의 묘미를 충분히 재밌게 살려줘야 한다.

<center>〈강제 결혼〉 중에서</center>

도리멘느 : 빨리 시집갔으면 하고 매일 같이 빌었어요. 시집가면 속박에서 벗어나게 되고 그럼 무슨 일이든지 맘 놓고 할 수 있으니까요. 그런데 기도한 보람이 있어 당신을 만난 거예요. 정말 우린 끊을래야 끊을 수 없는 인연인가 봐요. 난 이제부터 맘 놓고 놀러 다닐 거예요. 지금까지 못 했던 일들을 앞으론 다 해 볼 거라구요. 그동안 허비한 시간이 너무 아까운 거 있죠? 당신 아주 든든해요. 앞으로 우린 멋진 부부가 될 거예요. 물론 당신은 아낼 꼼짝 못하게 집구석에 가둬 놓고 옆에 붙어 앉아서 올빼미 같은 눈으로 노려보는 그런 옹졸하고 야박한 사람은 아니겠죠? 아, 그런 생활은 못 참아요. 친구들과 만나 즐겁게 놀고 동네 아줌마들이랑 수다도 떨고 모임에 빼놓지 않고 참석할 거예요. 또 전요······. 남한테 선물 주는 것도 좋아해요. 산책도 너무너무 좋아하구요. 나같이 명랑한 여잘 부인으로 맞으시면 절대 후회 안 하실 거예요. 앞으로 당신 하는 일에 대해서 일체 간섭하지 않을 거니까 당신도 내가 하는 일에 대해서는 무슨 일이든 간에 허락

하셔야 돼요? 네? 완전한 부부란 서로 돕는 거라구요. 아니 근데 갑자기 왜 그래요? 안색이 안 좋아요.

> 💬 **TIPS** 몰리에르는 대사의 화법도 잘 만들지만 캐릭터 또한 완벽하다. 사실 도리멘느 같은 여성상은 지금도 존재한다. 수다쟁이가 따로 없을 정도로 도리멘느의 연기는 톡톡 튀는 음악의 모차르트다.

• 게오르그 뷔히너

<center>〈보이체크〉 중에서</center>

마리 : (거울 속의 자기 모습을 보며) 이 빛나는 보석 좀 봐! 무슨 보석이지? 그분이 뭐라고 했더라……? 에이구 우리 아가 자야지! 두 눈 꼬옥 감고……. 더 꼬옥 감아. 그래 그렇게 감고 있어. 조용히……. 안 그러면 망태 할아버지가 잡아간다. (다시 거울 속을 들여다본다) 이건 분명히 금일 거야. 우리 같은 것들 사람들이 거들떠보지도 않잖아. 조각난 거울이나 들여다보는 신세지. 하지만 봐! 내 입술은 붉고 뜨거워. 머리끝에서 발끝까지 비추는 커다란 거울 앞에서 신사들의 키스를 받는 백작부인 못지 않다구! 헌데 이게 뭐야? 난 어쩔 수 없는 가난뱅이 계집일 뿐이야. (아기가 몸을 일으키려 한다) 쉿─ 아가. 눈 감어! 저 봐 귀신이야! 벽 위를 걸어가고 있잖아. 눈 감아……. 안 그러면 잠 귀신이 널 장님으로 만들어버린다.

> 💬 **TIPS** 〈보이체크〉는 비극이다. 그의 부인 마리 역시 마지막 장면에 보이체크에게 살해당한다. 이 장면은 악대장에게 받은 귀걸이를 보며 내면의 갈등을 보여 주며, 물질적 유혹에 넘어가는 마리의 매우 육욕적인 부분이다. 매우 여성적인 욕정과 탐욕이 절절이 표현돼야 한다.

• 요한 볼프강 폰 괴테

〈젊은 베르테르의 슬픔〉 중에서

롯데 : 설마 잊지 않으셨죠……? 저녁마다 어머니와 조그만 둥근 탁자를 앞에 놓고 앉았을 때의 일 말예요. 당신은 언제나 책을 옆에 끼고 있었지만 읽는 일은 거의 없었어요. 책보다도 어머니의 훌륭한 영혼과 사귀는 편이 더 소중했기 때문 아니었나요? 어머닌 아름답고 상냥하며 명랑하고 언제나 부지런히 일하시는 분이었어요. 하느님께선 알고 계실 거예요. 전 항상 어머니 같은 여인이 되도록 해 주십사 하고 잠자리 속에서도 눈물이 나도록 기도 드렸어요.

 위대한 문호 괴테의 명작답게 대사는 아름답고도 처연하게 영글어 있다. 잔잔한 클래식 음악처럼 안전한 대사 연기와 몸 연기가 부드럽게 조화를 이뤄야 한다.

〈파우스트〉 중에서

마르가르테 : 빨리 엄마가 돌아왔으면 좋겠어. 온몸이 오돌오돌 떨리는 것만 같애. 난 참 어리석은 겁쟁이야. 어머, 이런 예쁜 상자가 왜 여기 있지? 틀림없이 단단히 잠가뒀는데 참 이상하네. 속에 뭐가 들었지? 누가 이걸 담보로 맡겨 놓고 엄마한테 빌려갔을 거야. 열쇠가 끈에 달려 있네. 상자를 열어봐도 괜찮겠지. 어머나 이게 뭐야? 와, 멋지다. 이런 건 내 생전에 본 일이 없어. 보석이다! 귀부인이라도 이걸 하면 축제일에도 떳떳이 나갈 수 있겠지. 이 목걸인 나한테 잘 어울릴 것 같다. 대체 누구 거지? 이 귀걸이 내 거면 좋겠다. 아주 딴 얼굴처럼 보이겠지.

 필자는 〈파우스트〉에서 메피스토펠레스를 연기했었다. 지금까지 연기한 그 어떤 작품보다 강렬한 힘과 캐릭터의 무한한 열려진 공간과 빈틈없는 감성의 표

현을 감당케 하는 작품이다. 이 마르가르테 역할 역시 순수하므로 뭇 남성이나 세상에 피해를 입는 청순가련형의 캐릭터다. 너무 천진하기에 눈과 귀를 기울이게 만드는 역할이다.

• 안톤 체홉

〈갈매기〉 중에서

니나 : 난 매일 밤 당신 꿈을 꾸곤 해요. 전 여기 도착한 날부터 매일 이 호숫가를 거닐었어요. 이 근처에도 몇 번 왔었지만 차마 들어올 용기가 나지 않았죠. 자, 우리 앉아요. (앉는다) 여기 앉아서 그동안 밀린 얘기나 해요. 여긴 좋아요……. 저건 바람 소리죠? 투르게녜프의 시 속에 이런 말이 있어요 "이런 밤 지붕 밑에 있는 이는 행복하다. 따스한 곳을 가지고 있는 이는 행복하다……." 난 갈매기…… 아니……. 내가 무슨 말을 하는 거죠?

> **TIPS** 셰익스피어 다음으로 가장 위대한 극작가 중의 한 사람인 안톤 체홉은 시와 산문의 절묘한 결합과 각 인물들의 피치 못할 관계로 인한 비극과 희극성을 창조한 작가다. 사실 연기의 창출은 작가를 심도 있게 이해해야만 적합한 표현이 가능하다 하겠다. 〈갈매기〉의 주인공은 역시 니나다. 필자는 니나를 볼 때마다 바이올린의 높고도 섬세한 연주를 생각케 한다. 어쩌면 우리 인생은 손에 잡히지 않는 신기루일지도 모른다. 니나의 갸날프고 떨림 있는 목소리가 오랫동안 가슴을 울려야 한다.

• 닐 사이먼

〈굿닥터〉 중에서

소녀 : 몇 살 된 사람을 찾으세요? 전 어떤 나이의 역할도 할 수 있거든요. 열여섯, 서른 살……? 전에 학교에서 연극할 때 류마티스에 걸린 일흔 살 노파 역을 했는데 모두 잘 했다구…… 일흔 여덟 된 노파 줄 알았대요……. 스물 두 살이요! 사실 이 오디션을 여섯 달이나 기다렸어요. 그리구 오디션 명단에 등록하느라 세 달을 기다렸구요……. 근데 그 명단의 맨

끝에 등록하게 되면 또 여섯 달을 기다려야 돼요……. 그땐 스물셋이니까 스물 두 살짜리 역에는 맞지가 않겠죠……. 지금 마음뿐 아니라 온 정신 숨결 그리고 제 몸에 있는 뼈와 살, 혈관을 흐르는 피까지두 준비돼 있어요. 3년간 연기공부 했어요. 먼데서 여기까지 왔는데 그냥 한번 읽어 보면 안 될까요?

TIPS 닐 사이먼 같은 탁월한 코미디 작가가 있을까? 단순한 코미디가 아닌 상황과 캐릭터의 심리 묘사까지 매우 코믹하다 못해 가슴 찌르는 아픔의 순간을 관객에게 전달한다. 이 장면에서 연기자가 되기 위해 오디션을 보는 소녀의 대사는 객관적으로 웃기지만 정작 본인은 심각함보다 더한 엄청난 진지함이 묻어 나와야 한다. 진정한 심리 코미디다.

여자 : 그동안 어떤 고생을 했는지 아세요? 아침부터 밤까지 간호를 하고 밤부터 아침까지 치료를 했죠. 게다가 집안 청소하랴 애들 돌보랴……. 개도 돌봐야 했죠. 또 고양이에 염소 몸이 아픈 우리 언니네 새까지 키워야 했어요! 언니가 아팠거든요. 현기증이 생긴 지 한 달이나 됐는데 점점 더 심해지지 뭐예요? 그래서 언니네 애들이랑 언니네 집이랑 언니네 고양이, 언니네 염소까지 돌봐야 했거든요. 그런데 그 집 새가 우리 애를 쪼아서 우리 고양이가 그 새를 물어버렸어요. 그리고 팔이 부러진 딸애가 그 고양이를 물에 빠트려 죽였어요. 그랬더니 언니는 우리 염소를 내놓으래요. 안 그러면 딸애의 나머지 팔을 부러뜨려 버리겠다나요?

TIPS 황당한 시추에이션 코미디 TV 드라마를 보는 느낌이다. 특히 리드미컬한 언어의 굴림이 매우 청량한 느낌을 줘야 하며 대사처럼 표정 연기에도 황당함을 나타내야 한다.

<별을 수놓는 여자> 중에서

소피 : 전 좋은 이웃이 되려고 노력했어요. 댁한테 될 수 있으면 친절하려고 했고 사이좋게 지내려고 했어요. 그런데 원하는 게 뭐죠? 제가 여기로 이사 오던 날 짐 날라 주신 거 고맙게 생각해요. 트렁크를 떨어뜨려 5층에서 1층까지 구르면서 옷가지들이 사방팔방으로 흩어지기는 했지만…….뭐 일부러 그런 건 아니니까요. 또 복도 벽에다 제게 하고 싶은 말을 쭈욱 써놓은 것도 좋아요. 미친 짓이긴 하지만 귀엽게 봐드릴 수 있어요. 하지만 분수는 지키셔야죠. 정도가 지나치면 되나요? 전 잘 모르는 사람한테 더구나 남자한테 선물 같은 거 안 받아요. 더구나 이런 깡통 통조림은! 그리구 이런 종이 쪽지들……. 제발 그만하세요. 그리고 마지막으로 제 편지함 속에다 초콜릿 좀 넣지 말아 주세요. 전 초콜릿 없이도 충분히 살 수 있어요.

TIPS 우선 소피의 캐릭터는 재밌다. 그녀의 사고방식부터 좋아하고 싫어하는 기호까지. 거기다 그녀의 독특한 언어의 화술이 중요한 코믹 캐릭터의 요소가 될 수 있다. 거기다 몸 연기까지 더해지면 완벽하다 하겠다.

<브라이턴 해변의 추억> 중에서

노라 : 엄마에게 난 존재 가치조차 없어요. 내가 엄마한테 접근하려고 그렇게 애를 써도 엄만 날 받아드릴 여유가 조금도 없잖아요. 엄만 아빠한테만 관심 갖고 아빠가 돌아가시니까 남은 관심은 모두……. 난 태어날 때부터 병을 갖고 태어난 동생이 부러웠어요. 동생은 건강 때문에 잠을 많이 자둬야 한다고 내 방에 불두 못 키게 했잖아요. 주말요? 주말엔 친구들도 데려올 수가 없었어요. 동생이 쉬어야 한다고요. 그래서 난 끔찍스런 병에

걸리든지 자동차에 치여서 불구가 되게 해달라고 기도도 했었다구요. 그럼 아마 한 번쯤…… 딱 한 번만이라도 비 오고 추운 날 밤에 엄마 품에 안겨 잠들 수 있을 것 같았어요……. 네. 단 한 번만이라두요…….

 닐 사이먼에게 뉴욕은 코미디의 온상이다. 갖가지 사람들과 다양한 인종 속에서 삶의 아픔을 각각 다르게 갖고 표현하는 모습에서 코믹함을 찾았다. 이 작품도 과거와 현재의 삶의 회한과 대비를 통해 표현되는, 진솔하지만 그것이 곧 코믹한 리얼리티를 안겨준다. 이 대사의 앞부분은 전혀 코믹한 상황도 대사도 아니라고 생각할 수 있다. 그러나 그녀의 이러한 생각의 저변이 실소를 머금게 하며 관객으로 하여금 동시에 생각하게 만드는 요소가 되는 것이다.

〈사랑을 주세요〉 중에서

벨라 : 내가 건강한 애기들을 못 낳을 것 같아요 엄마? 내 애기들은 우리보다 훨씬 더 행복하게 살 거예요. 내가 그렇게 가르칠 거니까……. 크자마자 달아나고 집 떠나면 두 번 다시 찾아오지도 않고 겁이 나서 제대로 숨도 못 쉬고……. 난 그렇게 키우지 않을 거예요. 그리고 날 돌봐 줄 사랑하는 사람이 없어 애들이 내 등하고 다리를 주무르면서 일생을 보내게 하진 않을 거란 말예요. 엄만 왜 그랬는지 아세요? 엄마가 사랑을 주지 않으니까! 그러니까 다른 사람들도 사랑을 안 주는 거라구요……. 엄만 쇳덩어릴 주무르는 기분이 어떤지 아세요? 딱딱하고 차가와요. 난 내 애들한테 따뜻하고 부드러운 엄마가 되고 싶어요……. 엄마, 나도 내 애기들을 갖게 해주세요. 난 누군갈 사랑해야 돼요. 내가 죽기 전에 날 사랑할 사람을 사랑해 보고 싶다구요. 네? 나한테 그런 기횔 주세요.

 필자는 이 작품에서 삼촌 역할인 루이 역을 연기한 적이 있다. 그때의 즐거움은 이루 말할 수 없었고 지금도 새롭다. 용커스는 뉴욕 시의 북쪽에 위치한 중산층

이 어울려 사는 유태인이 주로 사는 작은 도시. 유태인 가족의 이야기로 3남매 가족의 상실감을 표현한 시니컬 코미디다. 벨라는 그녀의 성장 과정 가운데 느꼈던 어머니에 대한 잘못된 모성애를 신랄하게 외치고 있다. 이 작품 전체에서 벨라의 이 대사는 매우 핵심적이다. 전통 가족 코미디의 진수다.

● 다리오 포

〈메디아 왈츠〉 중에서

여자 : 아주머닌 안 보일 거예요. 저기가 아주머니네 위층 창문이잖아요. 봐요. 저렇게 쌍안경으로 날 몰래 훔쳐 본다니까요. 저런 놈들 때문에 여잔 집에서 편한 옷차림으로 일을 할 수가 없다고요. 야! 이 나쁜 놈아! 너 계속 그 따위로 놀 거야? 방한복에다 스키화라도 신고 있어야겠어요! 경찰도 다 소용없어요. 신고를 하면 짭새들은 서류 작성한답시고 어느 정도 옷을 벗고 있었는지? 혹시 야한 춤이라도 춰서 사람을 유혹한 건 아닌지? 이런 엉뚱한 질문들을 한다니까요? 제기랄! 야. 이 비겁한 놈아! 나와 봐 이 더러운 자식아! (핸드폰 전화가 온다) 본때를 보여 줘야겠어! 야! 이 새끼야! 이 전화 지금 녹음하고 있어. 그러니까 너 그만……. 오, 자기야…… 자기한테 화낸 거 아냐. 다른 사람인 줄 알았어……. 자기야, 사랑해!

TIPS 현대 이탈리아의 최고 작가인 다리오 포는 사회문제를 다루는 코미디 극작가다. 대부분 그의 작품들은 신랄하게 현대인의 삶과 사고의 언저리를 예리하게 풍자하고 있다. 이 작품도 이웃 간의 불화를 나타낸 작품으로 관음증에 걸린 이웃집 남자에 대한 변태적 세태를 꼬집고 있다. 빠른 순간에 변화를 줘야 하는 연기가 매우 잘 표현돼야 한다.

• 마샤 노먼

〈잘 자요 엄마〉 중에서

제시 : 어쩌다 우연히 어릴적 사진을 보게 됐어. 근데 그건 내가 아니라 다른 사람이었어. 병치레두 모르구 외로움도 모르는 발그레한 볼이 통통한 다른 사람이었어. 배가 고플 때 울기만 하면 배가 채워지구 잡히는 대로 아무거나 쥐구 흔들어두 누구 하나 다치는 일이 없구 자구 싶을 때 눈을 감기만 하면 스르르 잠에 빠져드는 다른 아이였다구. 온종일 바닥에 누워 머리 위로 흔들거리는 오색 리본을 보며 꺄르륵거리고 물방울 무늬 고래 모빌을 보며 마냥 신기해하고 매일 아침 눈을 뜨면 늘 새로운 장난거리가 기다리고 있구. 이리저리 마음대로 굴러다니며 침대 시트에 침을 묻히구, 살그머니 이불을 여며 주는 엄마의 손길을 아련히 느끼던 그런 아이였어. 그게 내 첫 모습이었던 거야. 결국 이 꼴이 되구 말았지만……

 제시가 과거를 회상하는 이 장면은 묘한 노스탤지어의 애련을 느끼게 해 준다. 별스런 캐릭터는 아니지만 잔잔함 속에서도 크게 상반되는 모습을 연기로 보여 줄 수 있어야 한다.

• 베르톨트 브레히트

〈사천의 선인〉 중에서

센테 : 착하게 살아야 한다는 그날 신들의 명령은 날 두 조각으로 만들었죠. 잘 모르겠어요. 어째서 갈라졌는지……. 남에게 선하고 동시에 나에게도 선하게 구는 건 할 수 없었어요. 신들이 원하는 세상은 쉽지 않아요. 거지들한테 돈을 내밀면 그들은 내 손까지 물어뜯는답니다. 파멸한 자를 돕는 이는 함께 파멸해버리고……. 왜 나쁜 짓은 돈이 굴러 들어오는데 착한

짓은 가혹함만이 기다리고 있죠? 난 자선하길 좋아했어요. 진정한 빈민가의 천사가 되고 싶었어요. 난 세상에 눈을 뜨기 시작했어요. 계모가 시궁창 물로 눈을 씻어줬으니까요. 동정심을 갖는다는 건 고통스러운 게 되고 친절한 말은 비수가 돼서 돌아왔어요. 화가 치밀어요. 난 늑대로 변했어요.

TIPS 지금까지 인류 역사상 위대한 극작가 가운데 한 사람이 브레히트다. 물론 그의 서사극 이론이 동양 연극으로부터 근원이 되었지만 그의 탁월한 사회주의적인 시선에서 바라보는 극작술과 그 효과는 매우 독보적이고 뛰어난 연극성과 동시에 문학성을 갖고 있다. 그의 많은 작품 가운데 지금도 널리 공연되면서 드라마의 귀감이 되고 있는 이 작품은 대사의 구성이나 함축된 의미 못지않게 캐릭터 또한 확실하다. 센테의 처절한 환경으로부터 밀려온 인내와 증오의 혼탁은 강렬한 첼로 음악을 연상케 한다.

〈서푼짜리 오페라〉 중에서

폴리 : 제가 노래 한 곡 해도 되죠? 아무도 보여 줄 게 없다면……. 실은 어느 꾀죄죄한 선술집에서 일하는 아가씰 흉내 내려는 겁니다. 괜찮죠? 부엌에서 설거지 하던 여자였는데, 누구도 그 여자에 대해 관심도 없었고 설혹 관심이 있다 치더라도 대수롭지 않게 여기고 있었죠. 근데 그 여자가 손님들에게 말을 걸기 시작하는 거였어요. 바로 그걸 제가 노래로 불러 볼까 합니다. 그러니까……. 여기 작은 테이블이 하나 있고……. 테이블이 아주 더럽다고 생각하세요. 바로 그 뒤에 여자가 밤낮 서있는 거죠. 여기 설거지 통이 있고 저쪽에 그릇 닦던 행주가 있구요. 그리고 여러분이 앉아 있는 그쯤에 남자들이 그녈 비웃고 있다고 생각하세요. 그 상황처럼 여러분이 절 지금 비웃어도 좋아요. 억지로 할 필욘 없구요. (잔을 씻는 시늉을 한다) 자, 예를 들면……. 아, 여러분 중에 절 따라 하셔도 됩니다. "당신 배는 언제 들어오죠? "언제 들어오냐구요?"

• 아서 밀러

<유리 동물원> 중에서

<시련> 중에서

애비게일 : 당신의 뜨거운 열기가 날 창가로 이끌었어요. 당신은 고독 속에서 몸을 불태우고 있었고, 자주 내 창문을 올려다봤어요. 그런 적이 없었다고 말씀하시겠어요? 당신은 냉정한 남자가 아녜요. 난 당신을 알아요. 당신을 아주 잘 안다구요. (그녀는 울고 있다) 꿈 때문에 잠을 이룰 수가 없었어요. 일어나서 집 주변을 이리 저리 서성대곤 했죠. 당신이 꼭 어느 문을 통해서 들어올 것만 같았어요. 아! 당신같이 뜨거운 남자가 그런 얼빠지고 약한 여잘 아내로 맞이해 같이 살고 있다니……! 그 여자가 온 동네를 쏘다니면서 내 이름을 더럽히고 있는 거 아세요? 거짓말만 늘어놓고 있는 거 아세요? 당신은 그런 여자한테 옴짝 달싹 못하고 있는 거라구요!

• 테네시 윌리엄스

<유리 동물원>

로라 : 학교를 가는 척하고 아무 데나 걸어 다녔어요. 그냥 걸어 다닌 거예요. 이곳저곳……. 감기에 걸린 뒤에도 학교보단 다른 델 걸어다녔어요. 염려할 정도는 아녜요. 추우면 몸을 녹이려고 건물 안에도 들어갔으니까

요. 미술관에도 갔고 동물원에도 갔어요. 매일 펭귄을 봤어요. 어떤 땐 점심까지 굶어가며 펭귄 구경을 했어요. 요즘엔 오후 내내 식물원에서 보냈어요. 그리고 영화관에도 가고요. 전 엄마가 낙심하는 걸 볼 수가 없었어요. 낙심할 때의 엄마 표정은 미술관에 있는 마리아상 같았으니까요. 엄마의 그런 표정을 차마 볼 수가 없었어요.

TIPS 필자는 52세에 이 작품에서 톰 역할을 맡으며 전율했다. 개인적으로 가장 좋아하는 극작가 중의 한 사람이 테네시 윌리엄스다. 이처럼 애잔하고 애련한 역할이 있을까? 자신의 신체적 장애 때문에 지각하면 교실엘 들어가지 못하고 주위를 배회하곤 했던 로라. 늘 유리 동물들을 수집하고 들여다보며 꿈을 꾸는 수정 같은 소녀 로라. 그녀의 목소리는 호소력 있는 진동으로 가슴을 파고들어야 한다.

〈욕망이라는 이름의 전차〉 중에서

블랑쉬 : 그는 겨우 소년이었고 저도 아주 어렸어요. 열여섯 살 때였죠. 전처음으로 사랑을 알았어요. 너무나 당돌하고 철저하게 말이에요. 그때까지 그림자 속에 파묻혔던 것들이 갑자기 눈부신 빛을 받은 것처럼 세계가내 눈앞에 펼쳐졌던 거예요. 그러나 전 불운했어요. 기만당했으니까요. 소년은 좀 유별난 데가 있었죠. 성격이 깐깐하고 마음은 약하고 참하다고나할까요……. 외모상으로 여성적인 덴 전혀 없었는데 어딘가 남자답지 않은 이상한 면이 있었어요. 소년은 내게 도움을 청하러 왔는데 난 그걸 몰랐던 거예요. 우리가 함께 도망갔다 돌아와서 결혼할 때까지 아무것도 모르고 있었죠. 나중에 내가 안 것은 어떤 점에선가 그 소년이 필요로 했던도움을 베풀어 주지 못했고 실망을 줬다는 것뿐이었어요! 그는 수렁에 빠져 날 꽉 잡는 것이었어요. 난 꺼내 주긴커녕 함께 빠져 들어간 거죠. 몹시사랑한다는 것 말고는 그를 구할 방법도 저 자신을 구할 방법도 몰랐던 거

죠. 결국 모든 걸 알고 말았어요. 아무도 없는 줄 알고 불쑥 방안으로 들어 갔더니 뜻밖에도 두 사람이 방안에 있는 거였어요. 그와 오랫동안 사귀어 왔다는 연상의 남자하구요……

TIPS 테네시 윌리엄스 자신이 게이였다. 영화로도 만들어져 성공을 거뒀던 이 작품은 육체와 영혼이 함께 불을 좇는 나방처럼 끈적거리며 흐느적 거린다. 마치 미국 남부의 끈적한 여름처럼 블랑쉬는 정신적인 고뇌를 안고 있는 상처 입은 여성상이다. 그녀는 분명 도움을 청하고 있다. 그러나 주변의 남자들은 그녀를 섹스의 대상으로만 상대한다. 이 장면은 고뇌에 찬 블랑쉬가 첫 남자와의 사랑을 고백처럼 들려주고 있다. 그것은 아픈 상처의 외침과 속삭임이다. 너무 아름다운데 잘못 간 불운의 여자 캐릭터의 절정이다. 블랑쉬 역을 했던 비비안 리라는 영국 출신의 여배우의 모습이 지금도 강렬하게 남아있는 건 역시 그녀 연기의 매력적인 체취가 아닐까.

블랑쉬 : 우리 세 사람은 '문 레이크'란 카지노로 차를 몰았어요. 술이 많이 취해 깔깔거리며 음악에 맞춰 춤을 추었죠. 근데 갑자기 그이가 춤을 추다가 카지노 밖으로 뛰쳐나갔어요. 잠시 후 한 발의 총성이! 난 뛰어나 갔죠……. 사람들도 뛰어나왔어요. 모두 호숫가로 달려가 그 끔찍한 시체 옆을 에워쌌죠! 그때 누군가 내 팔을 잡았어요. "더 이상 가까이 가지 말아요! 돌아가요! 봐선 안 돼……!" 그리고 이런 소리를 들었어요. "권총을 입에 넣고 방아쇠를 당겼어……." 그 후로 단 한 순간도 이 부엌 촛불보다 더 밝은 빛은 비추지 않았어요.

TIPS 비운의 여주인공 블랑쉬가 사랑하던 남자의 마지막 죽음의 순간이다. 이런 고백을 할 때의 심경은 어떻고 어떻게 표현해야 할까? 연기자 최고의 과제가 아닐 수 없다. 그러나 연기는 만들어지는 것이 아니잖은가? 절로 될 때 우린 일생 최고의 적역과 연기라고 말한다.

• 엘머 라이스

〈계산기〉 중에서

제로 부인 : 피곤해요? 뭣 때문에? 난 어떤데요? 하루 종일 집안 청소하고 음식 만들고 세탁하고 하는 나는요? 당신은 온종일 의자에 앉아 덧셈 뺄셈이나 하면서 퇴근 시간을 기다리면 되죠? 하지만 나한텐 퇴근 시간도 없어요. 휴가도 없구 월급도 없다구요. 가정을 위해 내 생활 모두를 포기했다구요. 헌데 그 대가가 뭐예요? 말해 봐요. 다 내 잘못이야. 당신과 결혼한 내가 바보였어. 내가 조금만 더 똑똑했더라면 당신이 어떤 위인인지 벌써 알았을 텐데. 내가 무슨 팔자로 당신 같은 사람을 만났을까요? 기적 같은 일을 해 보겠다구요? "장부 정린 곧 끝날 테니 조금만 기다려라. 그럼 결코 당신을 실망시키진 않겠다. 난 전도가 유망한 청년 사원이다!' 흥, 근데 뭐가 달라졌죠? 25년 동안 그 직장을 한 번도 떠나지 못했잖아요? 내 일이면 정확히 25년이 되는데……. 하루도 결근하지 않았다는 게 무척이나 자랑스럽겠죠……. 흠, 훌륭한 일이야. 한 의자에 앉아서 25년 동안 계산만 했다!

> **TIPS** 표현주의 연극의 대표적인 작품 중 하나인 〈계산기〉는 모든 캐릭터가 숫자와 연관이 있다. 삶 자체를 숫자에 의존해 사는 것 같은 현대인의 일상의 고통을 고스란히 표현하고 있다. 연출의 해석에 따라 다양한 표현이 가능하겠지만 일단 연기는 매우 계산적인 연기의 패턴이 보이면 재밌을 것이다. 대사 처리도 계산기가 두드려지듯이 이어지면 어떨까? 그러나 단조로움은 아닌 것 같다.

• 윌리 러셀

〈리타 길들이기〉 중에서

리타 : 선생님이 진짜로 보기 싫어하는 게 뭔지 아세요? 그건 제가 배웠다

는 거예요. 그죠? 왜 그러세요? 제가 너무 컸나요? 무릎에 앉혀 놓고 선생님이 한마디 할 때마다 내가 놀라고 또 신기하다구 눈을 크게 뜨지 않아서 이젠 싫어진 건가요? 선생님이 가진 걸 모두 알았기 때문에 이제 절 싫어하시는 거군요. 언제까지나 촌뜨기마냥 무식하게 있었으면 좋겠죠. 선생이란 사람들은 다 똑같아요! 우리 같은 사람들이 언제나 바보로 남아 있어야 똑똑한 거드름을 부릴 수 있을 테니까. 그렇죠? 전 이제 선생님 필요 없어요! 제 방에 책이 잔뜩 있고 무슨 옷을 입어야 하는지 무슨 책을 읽어야 하는지 다 알고 있으니까요. 혼자서 다 할 수 있다구요!!

TIPS 영화로도 만들어진 이 작품은 교육과 사랑 사이의 문제의식을 나열해 놓는다. 이 장면에서 리타는 젊고 강한 젊은 여인상이다. 그러나 감성이 풍부해 늘 퍼주기 식의 삶을 산 캐릭터다. 그러던 그녀가 자신을 본격적으로 알아가는 과정에서 오는 정체성에 대한 의문과 문제제기는 강하게 다가온다.

● 허브 가드너

〈천의 바보들〉 중에서

산드라 : 오늘 아침엔 회사에 가지 않았죠. 회사를 안 가니까 얼마나 기분이 좋은지. 앞으로 내가 하기 싫은 일은 절대 안 할 거예요. 이 블라우스 있잖아요. 이건 엄마가 직접 골라 주신 거예요. 내 물건을 다른 사람이 골라 주게 하다니……. 하긴 이 블라우스도 이젠 안녕이에요. 여기선 겨우 하루밖에 안 잤지만 25년 동안 살았던 엄마 아빠 집보다 훨씬 더 푸근해요. 꼭 이 집이 내 집처럼 느껴지는 거 있죠? 물론 커튼도 새로 달아야겠지만……. 침대 앞에 발을 쳐놓는 건 어때요? 그러면 훨씬 더 멋있는 침실 같지 않을까요? 비록 한 칸밖에 안 되지만 얼마든지 멋있게 꾸밀 수 있어요. 정말요! 풍부한 상상력을 발휘하면 어려울 게 없죠. 내 말이 바보처럼 들

려도 좋아요. 난 어제 자유의 여신상과 날 비교해 봤어요. 용기와 자유와 죄의식 덩어리! 어젯밤 여기서 당신과 잤지만 누가 뭐라든 신경 안 쓸 거예요. 이제부터 하고 싶은 건 뭐든지 하면서 살 거라구요.

TIPS 현대인은 불편한 삶을 살아간다. 주변의 많은 것들이 자연적이고 친화적인 삶을 빼앗아 간다. 산드라의 정신 상태는 안정을 찾고자 한다. 그녀의 어려움과 고통은 매우 개인적이다. 하지만 자신의 문제를 합리화시킬 줄 안다. 계속 그녀에겐 많은 문제들이 명멸하고 스쳐 갈 것이다. 이것이 현대의 비극이 아닌가!

● **잉마르 베르히만**

〈가을 소나타〉 중에서

에바 : 엄마에게 있어서 나란 존재는 그저 시간 있을 때 잠깐 가지고 노는 인형이었어요. 내가 귀찮게 굴거나 아파서 칭얼대면 유모나 아빠에게 날 건네줬죠. 엄만 아무도 들어 갈 수 없는 방에서 연습만 했고 누구도 방해를 해선 안 됐었죠. 난 숨을 죽이며 문 밖에서 엿들었죠. 커피 마시느라고 잠깐 연습을 멈추시면 엄마의 존재가 현실인지 아니면 엄마란 꿈에만 있는 건지 알고 싶어 몰래 들여다보곤 했어요. 마음은 늘 다른 곳에 있었으면서도 늘 친절했죠. 얘기를 붙여도 대답이 없었어요. 마루에 무릎 꿇고 앉아 의자에 앉은 엄마를 올려다보곤 했어요. 엄만 키가 크고 아름다웠죠. 방은 신선한 공기로 가득차고 채양이 드리워져 있었고 밖에는 싱그러운 바람에 초록 잎사귀들이 흩날리고 있었어요. 모든 것이 그림처럼 초록의 연속이었죠. 가끔 바다 멀리 우린 노를 저으며 나갔어요. 엄마의 길고 하얀 옷은 앞이 파져 있어 가슴이 들여다보였어요. 엄마 가슴은 정말 예뻤어요. 맨발이었죠. 맨발에 머리는 굵게 땋아서 올렸어요. 엄만 물속을 들여다보기 좋아했죠. 차고 맑은 물속 깊은 바닥에는 바위와 해초들이 그리

고 거기서 노니는 물고기들이 보였어요. 엄마 머리가 젖었죠. 손도 젖었고. 엄만 언제나 그렇게 멋있었어요. 엄마가 멋있으니 딸인 나도 멋있어야 할 텐데 하는 걱정이 내겐 늘 있었죠. 그래서 나도 옷을 입는데 무척 신경을 쓰게 된 거예요. 엄마가 내 모습을 혹시 싫어할까 봐 불안해하면서요.

TIPS 여성의 심리가 이처럼 세밀하면서 치밀한 극도의 아름다움으로 창조될 수 있을까. 모녀 관계는 흔히 부자 관계 못지않게 민감하다. 간혹 질투나 경쟁의 대상 혹은 연민의 관계로 발전되기도 한다. 에바의 마더 콤플렉스는 그래서 가슴을 찌른다. 그리고 숙명적으로 아름답다.

● **존 필미어**

〈신의 아그네스〉 중에서

아그네스 : 일주일 동안 난 매일 밤 창가에 서 있었어요. 그러던 어느 날 밤에 난 인간이 상상해 낼 수 있는 가장 아름다운 목소릴 들었어요. 그 소린 내 방 저 너머에 있는 호밀밭 한 가운데서 들려왔죠. 밖을 내다봤을 때 달빛이 그분 위에 비추고 있는 걸 똑똑히 봤어요. 6일 밤을 그분은 날 위해 정성으로 노래하셨어요. 평생에 처음 듣는 아름다운 노래들이었어요. 그리고 일곱째 날 밤……! 그분은 내 방에 오셔서 나래를 펴시고 내 위에 누우셨어요. 그러는 동안에도 그분은 노랠 부르셨죠.

TIPS 종교적 심리 드라마로 국내에서도 간혹 공연됐던 이 작품은 아그네스의 연극이다. 처녀성을 가진 수녀 아그네스가 아기를 낳고 그 아기를 유기한 사건을 중심으로 펼쳐지는 이 작품은 아그네스의 영혼적인 연기로 대두된다. 흔히 수녀나 신부 역할이 연기자에겐 어려운 과업인데 아그네스 같은 역할은 수녀이면서 시체를 유기한 범인으로서 그리고 또 하나 심리치료를 받는 역할로서의 3중의 연기를 해내야 한다. 이 장면에서 아그네스가 임신하게 된 경위를 서술하는 데 있어 성령적인 연기의 표현은

단순한 스토리텔러 테크닉 이상의 연기가 필요한 부분이다. 그러나 주의할 점은 몽환적이거나 최면술적인 표현의 연기는 아니라는 것이다.

아그네스 : 누군가가 제 방에 있었어요. 누구세요? (침묵) 거기 누구죠? (침묵) 당신인가요? 무서워요. (침묵) 네. (침묵) 네. 할 수 있어요. (침묵) 근데 왜 제게? 기다려요. 당신을 보고 싶어요! 아름다운 꽃을 봤어요. 연약하고 하얀 꽃줄기를 타고 핏방울이 꽃잎에 스며들었어요. 하얀빛들이 하나님의 홍채색 눈 속으로 떨어졌어요. 오, 하나님 그분이 날 보셨어요. 너무나 사랑스러워요! 파란 잎들이 갈색 피로 변했어요. 아녜요. 빨간 피예요. 하나님 나의 하나님……. 전 피를 흘리고 있어요! 피를 흘리고 있어요! 이것들을 닦아야 해요. 내 손에 내 다리에……. 하나님. 도와 주세요! 도와 주세요! 지워지질 않아요. 피가 지워지지 않아요.

> **TIPS** 중세시대에 행했던 기적극의 한 방편이랄까. 아그네스의 연기는 이 작품의 성패를 결정한다. 단순한 연기 호흡으로 간과해선 안 될 작품이다. 기독교에서 마치 방언을 하고 성령이 임했을 때 행하는 주술적인 연기의 한 방법이 차용되어도 무방할 것이다. 그러나 그 이상의 아그네스의 영혼이 표현됨에 어려움이 있다. 마치 우리의 무당 연기가 어렵듯이……. 대사의 핏빛 어린 아름다움과 숭고함과 순수함이 있어 뛰어난 명작이다.

● 톰 존스

〈판타스틱스〉 중에서

루이자 : 오늘 아침에 새 한 마리가 제 단잠을 깨웠어요. 종달샐까? 공작새? 아니 비슷한 새였을 거야. 전혀 들어보지 못한 이상한 새였어요. 난 "안녕!" 하고 불렀죠. 그랬더니 훌쩍 날아가 버리는 거예요. "안녕!" 하고 부르자 마자요. 신기한 일이죠? 그래서 제가 뭘 했는지 아세요? 거울 앞에

앉아서 200번이나 머릴 빗었어요. 네. 한 번도 쉬지 않고요. 근데 머릴 빗고 있으려니까 글쎄 제 머리카락이 황금빛으로 변하지 뭐예요! 네. 황금빛요! 그리고 햇빛을 받자마자 파아란 빛으로 변했어요. 믿어지지 않으시죠? 하지만 정말이에요! 제가 열여섯 살이 되니까 뭔가 달라졌어요. 아침에 일어나서 옷을 입을 때의 느낌! 아! 아! 난 팔이 멍들 때까지 내 몸을 꼭 껴안고 울었답니다. 그럼 눈물이 입까지 흘러내려 눈물 맛을 알게 되는 거죠. 그래요. 난 그 눈물 맛을 좋아해요. 저 유별나죠? 오! 하나님! 제발 평범한 여자가 되지 않게 해 주세요. 네?

TIPS 40년 넘게 지금도 브로드웨이에서 공연하고 있는 기네스북 최장기 공연으로 기록돼 있는 판타스틱스는 그야말로 판타스틱한 뮤지컬이다. 반주도 피아노와 하프 2개의 악기로만 연주되고 주옥 같은 뮤지컬 노래 'Try to Remember' 등의 명곡을 남겼다. 이 장면의 루이자는 옆집에 사는 마트란 또래 남자 친구를 좋아하는 16세의 소녀로 청소년기에 접어든 매우 감수성 강한 역할이다. 이 대사에도 나오지만 200번이나 머릴 빗는다든지 머리 색깔이 변한다든지 하는 마치 마법 같은 일들이 그녀 주변에서 일어나고 있다. 루이자는 최절정기의 사춘기 소녀 연기를 해 줘야 한다. 감미로운 목소리와 신세대로서 평범하지 않은 매력적인 소녀 역할이다.

• **해럴드 뮬러**

〈로젤〉 중에서

로젤 : 난 소리 지르고 몸부림치고 울고 내 살을 깨물었어. 난 정신을 잃었지. 얼마 동안인지 모르겠어. 병원에서 깨어난 거야. 그리고 사회보호 구제소로 보내졌고 다시 부녀 보호소로…… 그놈들은 날 병자 취급했어. 연고자 확인을 위해서 아버지, 오빠, 엄마한테 몇 번의 연락을 했는데 회신이 없었다는 거야. 그 부녀 보호소에서 횡설수설 했나 봐. 그래서 날 미치광이로 만들어 정신병원에 보낸 거야. 미친 게 아니라고 아무리 얘길 해도

놈들은 들을 생각을 안했어. 병원에선 많은 약을 먹게 하고 심지어 전기 쇼크 요법으로 날 6개월이나 감금했지…….

(2) 한국 작가

• 김광림

<p align="center">〈사랑을 찾아서〉 중에서</p>

미스 리 : 그렇게 잘난 사람이 왜 자기 앞의 진실은 외면해? 자기 앞의 진실이 안 보여? 두 눈 똑바로 뜨고 봐. 난 보여? 자길 끔찍이 사랑하는 사람의 진실. 그 진실은 왜 못 봐? 자기 앞에서 이렇게 허덕이고 애원하고 울면서 목이 타게 갈망하고 있어. 대단한 걸 바라는 것도 아냐. 따뜻한 말 한 마디. 진실에서 우러나오는 말 한 마디. '그래 널 사랑한다.' 그 말 한 마디도 못해 주면서 진실은 무슨 얼어 죽을 진실이냐구? 솔직히 말해. 이제 내가 싫어졌지? 그럼 내가 좋아? (반응이 없자) 그것 봐. 대답 못하잖아? 내가 자기하고 같은 사무실에 있는 것도 싫고 자기 일 도와주는 것도 싫고…….
말도 안 시키고 아는 척도 안 했으면 좋겠지? 그래 혼자 있게 해 줄게. 영원히 없어져 줄게.

- **김봉웅**

〈열해 살인 사건〉

영옥 : 왜 표준말 안 써? 곤란한 일 생기면 언제나 사투리 써서 뭉개버리려고 하잖아 그런 모습이 난 싫은 거야. 저번에 오랜만에 만나서 압구정동 가자고 했더니 도시락 싸고 물통 메고 왔잖아. 서울 사람들 그런 짓 안해. 난 한 번이라도 좋으니 분위기 잡고 싶었어. 옛 애인이랑 바다를 보러간다. 답답한 마음을 풀려고 바다를 보러간다…… 근데 아까 카페 가서도 그랬잖아, "아가씨, 커피 값 좀 깎자. 우리 동네에선 이 돈이면 넉 잔은 마신다구 그지 영옥이?" 난 정말 창피했어. 나 이런 거 배웠어. (포즈를 취한다) 봐! 보라니까. 머리 물들이고 손톱 바르고 옛날의 내가 아니라구, 촌놈상대는 정말 피곤해. 나, 갈래.

 세태 풍자극이 갖는 유머는 은근한 웃음을 자아내게 만든다. 영옥은 대신 매우 진지하게 연기해야 한다.

- **김민기**

〈지하철 1호선〉

소녀 가장 : 차내에 계신 언니, 오빠, 아저씨, 아줌마. 저희 아버지는 택시기사 하시다가 삼청교육대 끌려가서 다리 하나 부러지시고 냉면집 앞에서 구두 닦다가 그랜저가 후진할 때 치어서 팔 하나 부러지시고 집에서 봉투풀 붙이다가 연탄가스 맡고 비명에 돌아가시고 저희 어머니는 파출부 나가다가 도둑 누명 쓰고 쫓겨나 대학로에서 포스터 떼는 일 하다가 연극쟁이들한테 몰매 맞고 집에서 시름시름 앓다가, "이대로 가다가는 내가 너희 남매들을 다 죽이고 목매달 거 같으니 차라리 내가 혼자 나가 뒈지든지 말

든지 너희 둘은 내 두 눈으로 안 봐야겠다."고 휑하니 집을 나가시고 고아 아닌 고아가 돼버린 우리 남매는 사글세 방 값 못내 달동네에서 쫓겨나고 동생은 배고프다고 울어대고 동생을 데리고 살 수도 죽을 수도 없는 이 소녀가장은 인생의 막다른 골목길에서 여러분의 따뜻한 온정만을 잃지 않고 꿋꿋하게 살아서 저희보다 더 어려운 사람들을 도와주면서 열심히 살겠습니다. 여러분의 가정에 부처님의 자비와 예수님의 은총이 가득하시기를 기원합니다. 조용한 차내에 떠들어서 죄송합니다.

TIPS 국내에서 장기간 공연됐던 〈지하철 1호선〉은 본래 독일 베를린에 있는 GRIPS 극단의 작품을 각색한 것이다. 대도시 지하철에서 흔히 볼 수 있는 걸인이나 행상인들을 모델로 만들어진 소녀가장 역할은 우선 어투를 양식적으로 만드는 캐릭터 화술 연구가 필요하다. 전혀 감정이 묻어 있지 않은 말투의 지껄임이 작품을 희화화하는 데 도움이 될 수 있다.

• **김명화**

〈돐날〉 중에서

정숙 : (웃는다) 그래, 그랬지. 너한테 금방 전염됐어······. 재미있었어. 그때, 그 시절엔 정말 뭐든지 할 것 같았어. 뭐든지 해도 될 것 같았어. 이상한 해방감과 자유로움 때문에······ 사는 게 자신만만했지. 그림 그리는 것도 술 마시는 것도 바람이 폭풍이 태풍이 휘몰아쳐도 무섭지 않았어. 모든 게 아름다웠어······. 외로움도 감미롭고 세상 향해 적개심 갖는 나도 사랑스러웠어. 그래 적개심마저 사랑했지. 교정 자욱하던 최루탄 가스에 이를 갈면서도 난 하루에 몇 번씩이나 큰 소리로 웃었어. 그래 경주야. 나 그때 정말 하루에 몇 번씩이나 큰소리로······ 이렇게 하하하하하하······ 아······. (운다)

> **TIPS** 삶에서 환희와 비애감이 겹치는 순간이면 슬픔과 기쁨이 동시에 밀려온다. 정숙이 이 장면이 그러하다. 답답했던 삶의 순간들……. 그러나 그냥 묻어둘 수 없는 애증의 아픔들. 사회문제극이 갖는 독특한 연기의 한 전형으로 탁월한 연기력이 필요하다.

● 김원우

<세 자매 이야기> 중에서

명혜 : 너 남자한테서 뺨 맞은 적 있니? 나 아까 점심시간 전에 그런 일이 있었어. 아직도 뺨이 화끈거리는 것 같애. 그냥 맞고만 있었지. 내까짓 게 뭐 별 수 있니. 내가 힘이 있니 뭐가 있니. 그쪽도 그러더라. 니까짓 게 뭔데 그렇게 도도하게 구냐고……. 뺨 한 대쯤은 때릴 이유가 충분하니까 그런가 보다 해야지. 사실 그럴지도 모르고……. 당당하게 때리고 당당하게 맞았어. 남의 속을 어떻게 자기 속마음처럼 속속들이 읽고 알겠니. 자기 진심을 몰라줬다 이거야. 흥, 내가 자기들처럼 그렇게 한가한 사람인줄 아는 모양이지? 남자들은 왜 하나같이 독선적이고 아전인수 격이고 저 밖에 모르는 이기주의자들이지? 애초부터 독재자가 될 소질을 타고났나 봐. 어제 오늘 그렇게 느낀 것두 아니지만 말야!

> **TIPS** 남녀 관계에서 빚어지는 애증의 표현은 솔직하다 못해 동물적일 수 있다. 더불어 작가의 메시지처럼 남자들의 이기적인 관점의 부당함을 명혜 역할은 분명히 짚어줘야 한다.

● 김지하

<밥> 중에서

딸 : 차내에 계신 승객 여러분, 오늘도 눈먼 아비를 앞세우고 가련한 이 소녀 전철을 탔습니다. 뻔뻔스럽다고 하실 분들도 계시겠죠. 사지가 멀쩡한

다 큰 계집이 부끄러운 줄 모르고 구걸하며 더구나 눈먼 아비를 이용해 동정을 사려한다구요. 그러나 잠시 한 말씀 올리겠습니다. 여기 있는 저희 부녀…… 조상 대대로 한 번도 배가 불러 숟가락 놓은 적이 없으며 두 끼 이상 연달아 먹어본 적 없고 소원이 있다면 한번 배불리 먹은 후 소화제 한 번 먹어보고 싶다는 겁니다. 저희 고조할아버지는 밥이나 좀 얻어먹을 수 있을까 해서 동학당들이 양반집 곳간 터는 데 가세했다가 산더미처럼 쌓인 쌀가마 무너지는 바람에 압사하시고 저희 증조 할아버지는 일제 때 일본 식당에서 버린 음식찌꺼기를 걷어 먹다가 복어 알을 잘못 먹어 급사하시고 저희 할아버지는 해방 후 아무것도 모르고 빨치산들 밑에서 밥이나 얻어먹으며 잔심부름 해 주다가 부역자로 몰려 옥사하시고 일찍 아버지를 여읜 저희 아버지는 굶기를 밥먹듯하다가 영양실조로 실명하셨습니다. 혈육이라고는 오로지 우리 부녀올시다. 남의 집 더부살이 가던 눈먼 아비가 맨홀에 빠져 이처럼 다리까지 못쓰게 됐습니다. 손님들이 던져 주시는 한 닢 자비에 부끄러운 목숨 연명하며 깨달은 것이 있다면 사람은 먹어야 산다는 겁니다. 오늘 이 자리에서 저희 두 목숨을 살려 주신다면 그 은혜는 절대로 잊지 않을 것이며 앞으로 이 사회를 위해 훌륭한 사람이 될 것을 약속드리는 바입니다. 부디 가시는 목적지까지 잊으신 물건 없이 안녕히 돌아가십쇼.

TIPS 〈지하철 1호선〉을 연상시키는 이 장면은 구걸하는 캐릭터의 일인극 같이 진행된다. 고조 할아버지때부터 지금의 자신에 이르는 집안의 내력을 풀어내는 장면은 당연히 쓴웃음을 금치 못하게 하지만 소셜 코미디극의 재미를 안겨줘야 한다.

- **선욱현**

<center>〈절대 사절〉 중에서</center>

주희 : '절대 사절!'도 붙여 보고 '절대 사절'에 '사'자를 '죽을 死'자로도 써서 붙여 보고 끝에 '절'자를 가위를 그려서 붙여 보는 등 별 짓 다했어요. 해도 해도 안 되니까 나중엔 안 되겠다 싶어서 호소문까지 써 봤어요. (간절하게 그 문장을 흉내 낸다) '신문을 배달하시는 지체 높으신 선생님. 엎드려 비옵건대 절대로 신문 넣지 말아 주세요. 그렇게만 해 주신다면 그 은혜는 죽어두 잊지 않겠습니다.' (어금니를 물고) 알았니? (제 목소리로 돌아와서) 다 소용 없었어요. (신문 박스를 가리키며) 한 건의 배달 사고도 없이 한 달분이 고스란히 모아졌죠. 고지서는 승리의 깃발 마냥 펄럭이며 날아왔구요. (고지서를 팔랑이며) 정말이지 전 돈 때문이 아녜요. 우리 집 형편에 팔 천 원이 문제겠어요? 그 족속들이 하는 짓을 보세요. 그들은 지금 비웃고 있는 거예요. 오늘 아침 전화가 그걸 증명하죠. 그 총문지 뭔지 하는 놈이 용기백배해서 전활했더라구요. (흉내 내어) "신문대가 입금되지 않아서 전화 드립니다. 바쁘시면 제가 직접 찾아뵈두 될까요? 저희 보급소도 결산을 해야 하거든요!" (제 목소리로) 정말 용감하지 않나요? 혹시 그 놈, 미친 놈 아닐까요? 아님……, 좀 모자란 놈이던가! 제 말이 맞죠? 그 놈, 좀 이상한 놈 같죠? (현관 쪽으로 시선을 두고) 저기 마침 오네요. 여러분은 제가 어떻게 미친놈을 다루는지 지켜만 보세요.

TIPS 가정부인 주희의 분노를 표현함은 물론 관객들의 속을 후련하게 해 줘야 한다. 소위 대리만족이라고나 할까? 작가의 의도는 단순히 신문 배달원과의 문제만을 다루려는 것이 아니다. 우리 사회 곳곳에 이와 유사한 사실들에 대한 경종인 셈이다. 주희의 능청스런 연기가 기대된다.

<div align="center">〈여자의 아침〉 중에서</div>

여자 : 게다가 병뿐인 줄 아니? 사람은 더 무섭지. 요즘 TV 봐라. 유치원 원장이 아이들에게 해괴한 짓을 하지 않나. 학교 보내면 유괴다 학원 폭력이다 촌지다 난리지. 또 엄마나 아빠야 그런 걸로 너한테 스트레스 안 주겠지만 성적비관이다 뭐다 해서 니가 옥상에 올라가지 않을까? 뭐? 엄마가 방정맞은 소리하는 게 취미냐고? 엄마니까 다 걱정이 되는 거지. 누가 뭐래두 자식들은 나서 죽을 때까지 부모들한텐 걱정거리야. (웃으며) 내가 그 어마어마한 진실을 어떻게 알았겠니? 다 너 갖고 나서 안 거야. 가까이만 봐도 그래. 너 가졌단 소리 듣고서 내가 혹시 감기약은 안 먹었던가 무슨 주사를 잘못 맞지 않았나 벌써부터 기형아 검사다 뭐다 해서 양수 검사하지 조금 지나면 초음파 검사할건데 그럼 니 모습이 제대로 나올라나 애가 정상적으로 태어나려나 제대로 나와도 제대로 자라려나 걷고 나면 언제 말하려나 말하고 나면 언제 한글 깨우치려나 한글 깨우치면 영어는 언제 하구 산수는 또……. 알았어! 알았어! 그만 할게. 이 엄마 극성이지?

TIPS 작가 선욱현은 사회 문제를 주로 다룬다. 풍자적인 작품에 맞게 연기는 시니컬한 효과를 내기 위해 플랜을 세워야 한다. 이 장면의 엄마는 사실 우리 주변에서 흔히 볼 수 있는 캐릭터다. 그러나 독특한 색깔을 입혀 작품과 캐릭터를 더욱 돋보이게 할 필요가 있다.

● 오영진

<div align="center">〈맹진사댁 경사〉 중에서</div>

이쁜이 : 자꾸만 이러시면 서방님께서 몹쓸 욕을 당하세유. 큰 낭패를 보세유. 큰일 나세유. 이러지 마세유! 사실, 전 갑분 아가씨가 아녜유. 서방님 전…… 전 천한 몸종이예유. 갑분 아가씨의 몸시중 드는 몸종이예

유……. 아이 무서워. 하늘이 무서워유. 그렇지만 어쩌는 수가 없어서 나쁜 줄 알면서도 이 댁 나리마님께서 하도 조르시길래 죽는 셈 치고 제가 갑분 아가씨 노릇을 했던 거예유. (드디어 울어버리며) 서방님 용서해 주세유. 실상은 갑분 아가씨가 서방님을 절뚝발이 신랑이라구…… 죽어도 싫다고 그래서 어쩌는 수 없이 금방 신랑이 드는데 신부는 없고……. 이 천한 몸이 아가씨 대신 신부로 뽑혔든 거예요. 전 가짜예유. 그리고 저두 서방님께서 절룩발이인 줄만 알았어유. 그래 여태 장가도 못 드시고 아무도 시집와 주는 색시도 없는 쓸쓸한 양반이라……. 이렇게만 알았어유. 그랬드니만 이젠 왜 서방님께서 절룩발이가 못 되었을까? 차라리 몹쓸 다리병신으로 세상에 모든 색시들이 돌아보지도 않는 그런 외로운 서방님이었으면 좋았겠어유. 지금은 그게 도리어 이 몸에게 견딜 수 없이 원망스러워유. 서방님……. 서방님께선 그 몹쓸 속인 사람들 중의 하나인 절 용서하세유. (운다)

TIPS 국내 작가 가운데 토속적인 우리 희극을 최고의 반열로 올린 작가가 오영진 선생이시다. 필자는 이 작품에서 주인공 맹진사 역할을 했었는데 대사 한 마디 한마디가 입에 절로 붙어 외워질 정도였다. 이 이쁜이 대사는 무조건 이뻐야 한다. 그녀가 웃던 울던 안아주고 싶을 정도로 이쁜 연기를 만들어 내야 한다.

갑분 : 마음을 다잡다니? 괜히 걱정두 좋아하지. 내 모양이 어떻다고 그래. 난 아무렇지도 않은데. (천연스럽다) 괜찮어. 그까짓 시집 안 가면 그만이지 뭐야……. 그 몹쓸 병신에게 가란 말이냐! 너 같으면 가겠니? 응? 어떡하란 소리냐?…… 아이구 기맥혀라……. (대노) 아니 넌 그럼 무엇이 어떻게 상관이란 말이냐 응?…… 진정? 응. 사랑말이로구나. (울며) 어떻게 그리 잘 알어. 니가 데리고 살아봤어 그이를? 그럼 뭐야! 무슨 바보 같은 소

리냐 말야. 니가 가려므나. 그 쩔뚝발이가 그렇게 좋거든 니가 가서 실컷 살어! 아무도 말리지 않을 테야!

💬 **TIPS** 갑분이는 영락없는 팥쥐다. 이런 역할일수록 전형적인 캐릭터를 만들어 내는 것이 좋다. 악역의 한 전형이지만 갑분이의 말투, 몸 동작 등 모든 것이 미움의 온상처럼 철저하게 창조할 필요가 있다. 그러나 한편 갑분이의 한 구석에서 일말의 매력을 느끼게 한다면 더없이 좋을 것이다.

• 유치진

〈소〉 중에서

귀찬이 : 말똥아 어떡하면 좋아? 우리 아버지가 날더러 자꾸 짐을 싸래. 내일 첫 새벽에 읍내 홍서방인가 하는 거간꾼 하고 서울로 올라가야 한다구. 맨 처음 우리 아버지가 날더러 서울 가랄 때 어느 부잣집 같아서 난 멋두 모르구 좋아했는데 글쎄 알고 보니 홍서방이란 그 흉악한 거간꾼한테 팔려간대. 유자나무 집 딸도 그자한테 속아서 그 모양이 됐다는 거 아냐? (흑흑거리며) 우리 아버지가 야속해. 자식이 밉거든 그냥 때려죽일 일이지 어찌……. 말똥아! 그럼 언제까지나 여기서 살 수 있지 나? 꽃 피고 물 맑은 이 개나리 고을이 난 좋아.

💬 **TIPS** 일제 강점기를 배경으로 한 이 의식 있고 아름다운 작품은 우리의 소만큼이나 정겹고 우리의 개나리만큼이나 한국적 색깔을 지녔다. 한국을 대표하는 극작가 중의 한 사람 유치진 선생의 이 작품은 우선 냄새가 있어서 좋다. 귀찬이의 이 장면도 우리의 냄새를 연상시키면 캐릭터의 효력을 가질 수 있을 것이다.

〈유자나무집〉

딸 : 헹, 너까지 날 업신여기는구나. 그래 내게 돌멩이질하고 침을 뱉으려

는 거지? 자아, 해 봐! 해 보라니까! (울며 대든다. 귀찬이가 무서워 말똥이의 등 뒤에 숨는다) 호호호……. 서로 좋아한다구 막 뽐내는 셈이지? 씨이! 더럽다? 너만 좋아하는 사람을 가진 줄 아냐? 내게도 있어 내 신랑은 너 같은 호박이 아니고 아주 깎아 놓은 도령님이거든! 내 도령님 어디 갔지? 어디 갔어? (두리번거리며 찾다가) 아냐. 개똥이는 날 싫어해. 내겐 아무도 없어. 여긴 내가 자란 개나리 고을이 아냐! 아냐!

> **TIPS** 〈유자나무집〉 딸은 미친 처녀다. 그녀가 왜 미쳤는지는 일제 치하의 우리 민족의 분노, 좌절과 연관된다. 수많은 미친 역할은 동서양을 막론하고 존재한다. 오필리아가 그렇고 맥베스 부인이 극 후반에 그렇다. 그러나 유자나무집 딸은 노랑 저고리처럼 처연하게 가슴을 찢는다. 그녀가 웃을 때 더욱 그러하다. 생각의 변이와 반전을 잘 살려야 캐릭터에 대한 관객의 믿음이 지속된다.

〈토막〉 중에서

금녀 : 걱정 마세요 어머니! 이러시다가 병이 나시면 어째요. 설사 오빠가 감옥에서 죽어 나오신대도 조금도 설워할 건 없어요. 오히려 우리의 자랑이에요. 오빤 우리의 이 토막을 위해 온 세계의 토막 속에서 굶주리고 있는 불쌍한 사람을 위해 싸웠답니다. 오빠는 이 나라의 용감한 청년의 한 사람이랍니다. 어머니 이 위에 더 번듯한 일이 있을까요. 이 토막에서 자란 오빠는 결코 토막을 잊지 않을 겁니다. 병든 아버지를 구하려고 늙으신 어머니를 도우려고 이 병신 날 살리려고 오빤 장차 큰 성공을 해 가지고 꼭 한번 이 토막을 찾아오신답니다. 그야 아마 전보다 몇 배나 튼튼한 장부가 돼서 찾아오실 거예요. 여길 떠나실 때만 해도 오빤 나무를 하거나 끝 밭을 매거나 남의 두 몫은 하셨는데 지금은 얼마나 대장부가 됐겠수.

〈마의 태자〉 중에서

낙랑공주 : 태자님. 태자님은 어이하여 이다지도 비겁하오. 그래도 소년 태자님을 사내다운 사내인 줄 알았더니 태자께서 하시는 짓이 고작 이런 일이오? 서라벌의 사나이는 다 이렇소? 지 원수를 죽일 양이면 어이하여 정정당당하게 싸워서 옥으로 깨어지지 못하고 천하에 비겁한 간신배 모양으로 야반에 비수를 품고 난간을 기어올라 여자의 침방으로 숨어들어……. (태자의 칼을 빼앗아 던지며) 이것으로 약한 여자를 위협하려고? 아아, 비겁하여라! 태자가 이다지도 비겁한 줄은 꿈에도 몰랐어라! 꿈에도 몰랐어라! (악에 받쳐 운다) 자, 죽이려거든 이 몸을 죽이오. 고려왕 왕건이가 밉거든 왕건의 혈족인 이 몸 먼저 죽이소서……!

〈자명고〉 중에서

낙랑공주 : 낙랑의 여인이라 할지라도 고구려의 남자를 따랐으면 의당 고구려의 여인이옵니다. 이제 저도 고구려의 여인이 되어 왕자님이 오시기만을 기다리고 있다. 아버님! 용서하옵소서! 왕자가! 그토록 믿었던 왕자가 고구려를 치려하옵니다. 그러나 전 그 말씀을 아버님께 할 수도 없는

고구려의 사람이 되었습니다. 왕자를 따를 수도 없고 아버님을 따를 수도 없으며 낙랑을 버릴 수도 또 고구려를 배반할 수도 없사옵니다. 아버님 어찌하오리까? 흐흐흑! 아버님! 이 불효한 여식은 어쩔 수 없는 고구려의 여인인가 보옵니다. 용서하옵소서. 낙랑 땅은 낙랑 백성들의 것이옵니다. 한사군을 몰아내고 이 땅의 왕자님의 어진 다스림이 있어야 할 것이옵니다. 이 몸은 고구려의 여인. 자명고를 찢었사옵니다. 자명고 가죽을 보내오니 속히 오셔서 절 데려가 주옵소서.

TIPS SBS TV 대하드라마 〈자명고〉에서 필자는 낙랑 장군인 도찰 장군 역할을 한 적이 있다. 그러면서 자명고에 얽힌 비운의 사랑과 한 나라와 민족의 흥망성쇠를 살펴볼 수 있었다. 신화적인 모티브의 이 소재는 우리의 고전으로서 큰 맥을 세울 수 있다. 그 첫 맥을 연 분이 유치진 선생이다. 여필종부라는 여인네는 남편을 따라야 한다는 전통의 관습 속에 낙랑공주의 이 처절한 장면은 숨도 멈출 듯하다. 공주의 논리에 개연성과 당위성을 연기로 심어줘야 한다.

• 윤대성

〈방황하는 별들〉 중에서

오정미 : 고1 때 독서실에 다니다가 어떤 남학생을 알게 됐어. 그 친구들과 등산을 같이 가게 됐는데 비를 만나서 집에 못 오게 됐어. 할 수 없이 산에서 밤을 지내야 했지. 그때 난 이성에 대한 호기심에 끌리기도 했구. 또 나란 앤 원래 남자를 좋아하게 돼 있나봐. 그만 실수했어. 그런 환경에서 어떻게 실수 안 할 수 있니? 결국 학교에서 알게 됐구 난 퇴학당했다. 아버진 날 버린 딸 취급했어! 난 가족들의 눈총을 더 이상 견디고 있을 수가 없었어. 차라리 죽어버리려구 맘먹었는데 철진이를 만났어. 그저 아무한테나 의지하고 싶었어. 아빠만 아니면 어떤 남자든 상관없었어.

• 이만희

<div align="center">〈돌아서서 떠나라〉 중에서</div>

채희주 : 바람이 없었다면 난 살지 못했을 거야. 내가 바다를 그리워하는 건 거기에 바람이 불기 때문이야. 버스를 타고 비가 들이쳐 얼굴을 적셔도 난 꼭 창문을 열어야 돼. 누군가 문을 닫으면 발작이라도 하고 싶어. 넌 TNT야. 언제 터질지 몰라. 새총을 눈앞에 들이대고 팽팽하게 당기면서 위협을 하는……. 그 긴장감 속에서 널 만나왔다. 솔직히 어떤 땐 건달이라는 게 매력이었어. 어깨들이 도열해 있는 그 사열대 숲을 지나쳐 식사도 하고 우쭐한 기분으로 파티에도 참석하고. 허나 그건 일시적인 기분이었어. 왜냐? 너도 언젠간 그 희생물이 된다는 것. 또 두 소경이 한 막대기 잡고 걸어가다 강물에 그냥 툼벙하듯 나 또한 그리 된다는 것. 또 내가 널 위해 이토록 가슴 졸이며 기도하고 있는데 너도 언젠간 변하지 않을까 하는……. 내 정신 좀 봐. 이제 와서 이런 얘길 해서 뭘 어쩌자는 거지.

• 이현화

<div align="center">〈요한을 찾습니다〉 중에서</div>

여인 : 결혼요? 결혼식 생각 안나요? 성당에서……. 영원히 사랑을 변치

않겠다고 맹세하던…… 못마땅한 결혼이었을까요? 거짓말이에요. 모두가 거짓말투성이에요. 절 속이시는 거죠? 네? 절 실컷 울려놓고 놀리려고 장난하는 거죠? 네? 대답 좀 하세요. 엉엉 우는 제 등을 쓰다듬으며 "이런 바보처럼 울긴…… . 미안해. 농담이었어!" 그리고 크게 웃으실 셈이죠? 그렇게밖엔 믿을 수가 없군요. 생각해 보세요. 예식이 있던 그 맑은 날 하늘을…… . 그리고 축복 속의 환한 미소들을…… . 떠오르세요? 대답해 주세요.

TIPS 울먹울먹하게 만드는 이 장면은 한 폭의 수채화 같다. 반어적인 의문문의 대사 처리는 절대 미숙해선 안 된다. 그리고 보면 우리 배우들이 의문문 처리가 미숙한 건 지적인 깊이와 저변이 약해 감정 분석이 안 되기 때문이다. 상황 분석, 캐릭터 분석, 대사 분석, 감정의 분석이 제대로 돼야 적합한 연기가 만들어진다.

여인 : (창밖을 가리키며) 들어 보세요. 저 희미한 코러스가 흘러나오는 곳이 어딘지? 가본 적이 있는 것 같잖습니까? 하얀 돌층계를 한참 오르면 이윽고 성모상 앞에 이르게 되는…… . 항상 잔잔한 미소로 반겨 주는 마리아의 석고상…… . 기억하시겠어요? 맑은 하늘 아래 꽃가루가 뿌려지고 여기 저기 터지던 카메라 후레쉬들…… . 그리고 귓전을 때리던 환호성과 박수소리…… . 지금도 들려오는 것 같지 않아요? 저녁 미사였군요, 우리의?

TIPS 큰 격정의 위기나 클라이맥스가 없어도 내재된 위기와 클라이맥스를 창조할 수 있다. 마치 살 속에 뼈가 있고 피가 있듯이. 점차 가빠지는 연기의 흐름이 보여야 한다.

● 이충걸

<11월의 왈츠> 중에서

여자 : 왜 장례식 땐 언제나 비가 내리는 걸까? 엄만 화장했어. 그냥 조그만 상자 속 가루로 남으신 거야. 엄만 늙고 병든 모습으로 땅 속에 묻히길 싫어하셨지. 공상과학 영활 본 기억이 나. 만화영화……. 별나라 공주가 사랑하는 왕자 앞에서 죽었는데 공주는 왕자의 손바닥에 한 줌 황금빛 모래로 남은 거야. 아주 반짝반짝거리는……. 죽음이 그렇게 아름다울 수 있을까? 나도 그렇게 죽고 싶어. 언젠가 엄마 방에서 종소리가 났어. 그 종은 평소 도움이 필요할 때 치라고 엄마 머리맡에 둔 거였어. 그날 밤 정전이 돼 방 안이 캄캄해졌는데 두려워진 엄마가 종을 흔드신 거지. 난 그때 엄마가 죽어 가고 있다는 걸 알았어. 엄마가 날 찾을 때 난 어디 있었지? 뭘 하면서? (갑자기 울음을 터뜨리며) 난 울지 않았어. 그 사람 땜에 괴로울 때도 안 울었고 엄마가 돌아가셨을 때두 지금까지 한 번도 난 안 울었어. (눈물을 훔치며 인형에게) 너한테만 얘기하는 건데……. 난 어디로든 갈 거야!

> **TIPS** 필자는 배우 박정자씨가 출연한 이 연극을 연출한 적이 있다. 작가 이충걸의 문체는 매우 반짝이는 물결처럼 하늘하늘 거린다. 얼핏 한국 작품 같지 않게 고통과 비애도 초콜릿처럼 달콤 씁쓸하게 묘사한다. 연기의 성패는 작가의 어법을 파악하는 데 있기도 하다.

● 이강백

<결혼> 중에서

여자 : 태어난다는 건 언제나 갑자기죠. 그래서요 전 태어날 때 기분이 어땠는지 그걸 모르겠어요. 아무튼 그냥 그렇게 이 세상에 나온 거죠. 그리구 어렸을 때 제 별명이 뭔지 아시겠어요? 덤이에요 덤. 네……. 왜 조금

더 주는 것 있잖아요. 덤…… 이 말 속엔 뭔가 그리운 게 있어요. 덤 덤 덤. 아버진 덤이 태어나자 달아나셨대요. 말하자면 뺑소니치신 거죠. 나중에 알고 보니 사기꾼이었다구……. 어머니에게 보여 줬다는 재산은 모두 잠시 빌렸던 거래요. 하지만 저는요 아버질 미워 안 해요. 그분에겐 뭔가 덤이라는 옛 이름처럼 그리운 데가 있어요. 덤…… 혹시 그분도 그렇게 이 세상에 태어나셨던 건 아닐지……. 안 그래요? 어머니에겐 안됐지만요. 덤이라는 그 점이 제겐 좋아요. 왠지 홀가분해요. 이런 말을 하면 어머닌 화를 내곤 한답니다. 하긴 그렇죠. 고생 많으셨어요.

 덤이란 말의 의미에 실은 소리가 절묘하게 표현돼야 한다. 덧붙여 대사의 리듬과 그 리듬에 따른 표정 연기가 압권이어야 한다.

〈자살에 관하여〉 중에서

유경화 : 옛날엔 자살한 사람을 어떻게 했는지 알아? 시체를 행인이 많이 다니는 큰 길에다 묻었어. 왜냐하면 자살한 사람의 원한 품은 혼령을 꼭꼭 밟아서 일어나지 못하게 하려구 말야. 난 자살을 많이 연구했어. 신문이나 잡지에서 자살 기사가 나면 꼭 오려놨구. 도서관에 가서 자살에 관한 온갖 자료들을 찾아 모으기도 했거든. 불란서 메츠 지방에서는 자살자의 시체를 나무통 속에 집어넣고서 강물에 던졌어. 멀리 멀리 바다로 흘러가서 죽은 자의 유령이 못 돌아오게 하려는 거래. 영국에선 자살은 반역죄만큼이나 큰 죄로 사형에 처했어. 그러니까 자살을 하려다 실패한 사람은 결국은 교수형을 당하고 죽어야 했지. 플라톤이 살던 시대의 아테네에서는 자살자의 시체는 다른 시체들과 분리시켜 아테네 시 밖에다 묻었대. 더구나 자살자는 저주받을 두 손을 잘라내서 각기 다른 장소에 따로따로 묻었지. 더

재미있는 건 원시사회야. 자살자를 장례 지낼 때 마술사가 주문을 외우면 망령이 나타나는데 그 망령이 자기를 못살게 괴롭혔던 사람이 누구라고 가르쳐 준다는 거야. 그럼 부족들이 그 지적된 사람을 붙잡아서 똑같은 방법으로 자살하도록 강요하는 거지.

TIPS 제목처럼 자살에 관해 웅변하는 경화는 동시에 테라피적인 감흥을 자신과 듣는 상대방에게서 느껴야 한다. 그러기 위해선 듣는 이에게 감탄을 자아내게 기막히게 연기를 해 줘야 한다.

• **이윤택**

〈문제적 인간 연산〉 중에서

녹수 : 그럼 난 무엇이오? 임금도 어머니도 다시 태어나는 인생이라면 난 무엇이요? 난 누구요? 핫하, 그렇구나! 나는 망령이로다. 이 피 냄새 절은 조선왕조 낡은 기둥뿌리 붙잡고 우는 귀신이로다, 으흐흐흐. (대밭을 향해 소리친다) 죽은 귀신들아 다 나와라. 새 세상이 온단다. 산 자들은 드디어 희망을 꿈꾸기 시작했다. 서로 용서하고 화해하는 세상이 온단다. 나와라. 모두 나와라. 나쁜 피! 쭉정이 피껍데기들아. 대밭을 불태우고 배를 타거라. 지도섬에 비 내린다. 너네들 흘린 피. 너네들 뿌린 눈물이 억수 같은 장대비가 되어 이 한 많은 세상 피 냄새를 지우거라. (광적으로 경을 외우기 시작한다) 신묘장군 대다라니 나무나 단한할야야아바로기제새바라야 못짓사다바야마하사다바야.

TIPS 필자는 이하륜이 쓴 〈나비야 저 청산에〉를 통해 연산을 연기한 적이 있다. 그때도 느꼈지만 연산은 녹수를 빼곤 연기할 수가 없다. 이 장면에서 녹수는 마치 판소리를 하듯 질러대야 한다. 분명 발성과 성량이 중요하다. 그것도 듣기 싫은 목청이 아닌 음악적 소리의 아름다움.

• 이혜성

<남편을 빌려 드립니다> 중에서

희진 : 사이트를 통해 구입한 약을 꺼냈죠. 한참을 약을 보고 있었어요. 움직일 수가 없더라구요. 떨리는 손으로 겨우 약을 입에 넣었죠. 하지만 바로 뱉었어요. 계속 울었어……. 왜 그렇게 서럽든지. 눈물에 젖은 손으로 약을 다시 입에 넣었어요. 하지만 또 뱉었어요. 그렇게 네 번을 뱉어내고는 멍하니 그대로 앉아 있었어요. 그런데 머릿속이 하얗게 되면서 이상한 목소리가 들리는 거예요. 내 목소리 같기도 하고……. 하지만 아니었어요. 이제 그만두자…… 이제 그만 두자…… 이제 그만두자. 뭘 그만두자는 얘기지? 삶의 소린지 죽음의 소린지 그 소리가 너무 무거워서 숨이 찬데 털어내고 싶은데 움직일 수가 없는 거예요. 얼마나 시간이 지났는지 모르겠어요. 그렇게 넋을 놓고 있다가 문득…… 높은 곳에 가고 싶다는 생각이 들었어요. 높은 곳에 가면 죽을 수 있을 것 같았죠. 무작정 나갔어요. 집 뒤에 있는 야산으로 올라갔어요. 어두워서 길도 잘 안 보였지만 그냥 그 칠흑 같은 어둠을 향해서 허우적허우적 올라갔어요. 무서워서 심장은 터질 듯이 뛰고 사지가 떨려 숨도 쉴 수 없었지만 나뭇가지에 긁히고 찔리면서도 미친 사람처럼 정신없이 높은 곳으로 올랐어요. 그런데 어느 순간…… 정말 아무것도 보이지 않는 거예요. 들어 올린 손조차도 보이지가 않았어요. 길도 산도 나무도 하늘도 아무것도 보이지가 않았어요. 그 순간 내가 사라져 버렸구나. 난 지금 어디 있는 걸까……. 모든 게 무슨 의미가 있나. 그런 생각이 들면서 온몸에 힘이 쭉 빠지더라구요. 그 자리에 가만히 누웠어요. 그리고 낙엽을 긁어모아 몸을 덮었죠. 썩은 낙엽 냄새를 맡으며 포근하다는 생각을 했어요. 그리곤 정신을 잃었죠.

• 장두이

〈아이갸이갸 심청〉 중에서

심청 : (몰아치는 바람 속에 배 선수 우뚝 올라선 심청) 천지신명이시여! 하늘 땅 우주의 근본이시여! 보잘것없는 일개 계집이 여기 죽음 앞에 서 있습니다. 삶과 죽음은 자연의 이치! 그 속에 윤회가 있고 그 속에 억겁의 시간이 있습니다. 일찍 어머니를 여의고 홀아비 아버지의 눈과 귀가 되어 추우나 더우나 사시장철 함께 지난 온 길……. 이제 아버님께 빛의 광명을 드리고저 소녀 할 수 있는 마지막 죽음을 택하옵니다. 부디 천지신명은 굽어 살피사 아버님에게 광명의 빛을 허락해 주시옵소서. 빌고 빌고 비옵나이다. 천지신명께 비옵나이다. 열에 열 아홉소사! (뛰어내린다) 아버지이……!

〈물고기가 나는 재즈카페〉 중에서

지나 : 마지막 부분. 천국 같았어. 한 번도 보지 못한 진기한 물건들…… 꽃, 나무, 새, 목이 긴 사슴, 얼룩말, 새끼 사자……. 숲이 우거진 길을 걸어가고 있었어. 그러다 뒤를 봤지. 자기가 막 뛰어오는 거야. 너무 좋았어. 근데 자기 오른쪽 눈만 보이는 거야. 쏟아져 내리는 햇빛에 반짝거리고 있

었어. 까맣고 깊은 눈. 한없이 빨려 들어갈 것 같은 눈. 정말 강렬했어. 그건 눈이 아니라 그림이었어. 벽보다 큰 캔버스에 그려진…… 현기증이 났어. 잠깐 눈을 감았다가 다시 떴을 때 이번엔 자기의 손이 움직이는 거야. 신비에 가득 찬 동굴을 안내하는 촛불을 든 손 말야. 나한테 말을 하는 것 같았어. '지나! 이쪽이야. 날 따라와! 어서!' 손이 물고기처럼 춤을 추기 시작했어. 먹이를 찾아 떠도는 물고기 말야……. 그러더니 나를 해체하는 거야. 얼굴, 가슴, 팔, 다리……. 물 위엔 내 몸이 갈기갈기 찢긴 채 둥둥 떠돌아다녔어. 해파리처럼…… 슬픔에 겨워 울고 있을 때 하얀 빛이 주변을 삼켜버렸어. 온통 하얗게 변하고 있었어. 물고기두 나두 자기두…….

TIPS 1977년 필자가 쓰고 연출한 작품으로 지나가 사랑하는 제민에게 꿈 이야기를 하는 장면이다. 마치 장자의 호접몽 같이 삶의 모든 것들이 진실이 아닌 몽환적인 것으로 변화하는 과정의 두려움을 표현한 것으로, 영상의 슬로 모션 같은 효과를 내야 한다. 마치 추상을 구상처럼 매우 사실적으로 꿈 같은 장면을 잘 설명해야 한다.

〈춘향이 좋을씨고〉 중에서

춘향 : 어머니 그리 마시고 나 죽은 후에라도 원이나 없게 해 주시오. 장롱에 곱게 곱게 넣어둔 내 장옷 팔아다가 곱디고운 한산 모시로 바꾸어 물색 곱게 들여서 우리 서방님 도포 한 벌 지어주시오. 치마란 치마도 다 팔아 서방님 새 신 하나 사드리고 금가락지 옥지환 비녀도 다 팔아 서방님께 맛있는 찬해서 대접해 주시오. 살아도 내 낭군이요, 죽어도 내 낭군입니다. 그리고 서방님은 들으시오! 내일이 본관 사또 생신이라 사또 취중에 날 불러 곤장을 칠 것이니 맞다맞다 기절하여 죽거들랑 우리 처음 만나 뛰어놀던 뒷산 양지 바른 곳에다 염습하되 내 입은 옷 벗기지 말고 서방님 옷 한

벌과 함께 묻어주오.

💬 **TIPS** 우리의 〈춘향가〉를 배경으로 필자가 쓴 뮤지컬 대본으로, 이 장면은 이몽룡이 암행어사 신분을 숨기고 거지 차림으로 옥중에 갇혀 있는 춘향을 만나는 대목이다. 지조와 절개를 지키는 가련한 춘향의 이 대사는 오히려 매우 정갈하고 수정처럼 맑은 생각을 표출할 때 더 강한 춘향의 캐릭터로 보일 것이다.

〈뱀나무 밑에 선 바나나맨의 노래〉 중에서

지연 : 난 누군지 몰라. 난 누구냐. 나 누구며 왜 살지? 난 어딨나. 난 누구에 속하며 뭘 느끼고 누구와 얘기하고 왜 웃나. 난 누굴 필요로 하나 또 누구 없인 못 사나. 그래서 울고 그래서 웃고 그래서 지껄이고…… . 난 누굴 사랑하나? 진정 누굴 사랑하나? 그렇게 미워하고 그렇게 싫어하고 도대체 난 누군가? 난 누구 손에 달렸나? 난 누구 땜에 사나? 나 누구인가 묻고 있네? 난 정말 누구인가? 난 있네, 없네, 갔네, 서네, 처먹네, 울음 우네. 난 깼네. 먹혔네. 느꼈네. 구슬피 울었네. 난 돌고 돌고 빙빙 돌고 잠자리 돌 듯 우주를 돌아 수벽치고 면벽치고 울고 웃고 기침하고 낳고 놓고 싸고 또 먹고. 그러고 보니 오고 가고 오고 가고 오도 가도 오도 가도 못하네…… 여기 있네…… 여기 있어…… .

💬 **TIPS** 2001년 필자가 쓰고 연출한 작품이다. 주인공 지연이 술에 취한 듯 삶에 취해 빙빙 돌면서 하는 장면이다. 쳇바퀴 돌듯 하는 우리의 일상을 시니컬하게 표현하는 장면으로 여러 가지 다양한 표현이 가능하겠다. 단 발음은 정확할수록 효과적이다.

〈딸〉 중에서

명희 : (지은에게 안기며) 이제 무섭지 않아요. 빛이 있어서 좋아요. 봄을 기다렸는데…… . 하얀 배꽃이 피면 할머니 집에 가자고 했는데…… . 엄만

언제나 내 손을 꼬옥 잡아주셨어요. 할머니가 보고 싶어요. 산 밑에 자리 잡은 할머니 집이 맘에 들어요. 허물어진 돌담. 언제나 열려 있어 누구든 반겨 주는 싸립문. 그리고 멍멍이……. 산 위에서 바라보면 꼭 바구닐 엎어 놓은 거 같애요. 왜 그렇죠? 나 보면 언제나 '우리 꽃님이'라구 불렀는데……. 내가 이쁘다구 미스코리아 나가라구 했어요. 나 아직 이뻐요? 밉지 않아요? 고와요? 내가 싫어요? 근데 왜 난 모르죠? 난 아무것두 생각 안 나요. 아무것두 모르겠어요…….

TIPS 필자가 쓴 청소년들의 성폭력 문제를 다룬 작품이다. 주인공 명희가 어느 날 성폭행을 당하고 정신 병원에서 치료를 받게 된다. 이 장면은 담임 선생인 지은이가 찾아왔을 때 명희가 하는 대사다. 정신적인 쇼크로 자신을 잃은 모습이 마치 바이올린의 떨리는 선율처럼 가슴을 파고들어야 한다.

● **장소현**

〈김치국씨 환장하다〉 중에서

리포터 : (경쾌하게) 오우케이! 레쓰고우……! (매우 직업적으로 매무새를 가다듬는다. 카메라맨의 신호를 받고 경쾌하게 오프닝 멘트를 시작한다) 전 국민의 신바람 아리랑 티이브이가 자랑하는 독점 현장 리포트 시간입니다. 리포트의 현장에서 언제나 함께하는 여러분의 섹시이걸 공공녀입니다. 이 프로그램은 우주인도 깜짝 놀란 첨단 우주공학의 혁명 두둥실 표 정력침대 제공으로 보내 드립니다. 밤이 기다려져요. 두둥실 표 정력침대! 독점 현장 리포트. 오늘 이 시간에는 북한 수해 동포들에게 쌀 보내기 운동에 거금 18억 원을 기탁한 보통 시민 김칫꾹씨를 찾아왔습니다. 먼저 김칫꾹씨의 부인과 몇 말씀 나눠보겠습니다. (부인을 가까이 잡아끌며) 안녕하세요? 아유 아주 유모어가 많으신 분이시네요. 우선 소감을 한 말씀 해

주실까요? 남편께서 18억이라는 큰 돈을 기탁하셨는데……. 18억이요! 18억이에요, 18억! 18억이요! 그러니까 우리가 이렇게 취재하러 나왔지요! (당황하며) 어어어 아주머니 정신 차리세요 아주머니!

 LA에서 활동하는 작가 장소현의 작품으로 종래의 그의 작품들처럼 풍자 코미디극이다. 이 장면은 거의 미국의 스탠드업 코미디를 연상시킨다. 화술에 있어서 음악적인 경쾌한 리듬감을 살리면 더 재밌을 것이다. 언어의 뉘앙스를 살리면서 메시지를 배경에 깔면 웃으면서 동시에 생각하게 만드는 이중적 효과를 기대할 수 있겠다.

리포터 : 독점 현장 리포트 긴급 뉴스입니다! 얼마 전 북한 동포 돕기 운동에 전 재산 18억 원을 기탁하여 화제를 모은 미담의 주인공 김치국씨가 간첩혐의로 조사를 받고 있어 충격을 주고 있습니다. 김치국씨는 그동안 주로 일본을 오가며 경제계 침투, 노동운동 지원, 중소기업 도산 유도, 민심 교란 등의 간첩 행위를 해 왔다고 이름을 밝히기를 거부한 한 당국자가 밝혔습니다. 당국은 또한 배후 조직이 있을 것으로 단정하고 수사에 총력을 집중하고 있는 것으로 알려졌습니다. 한편 간첩 사건이 수사 중간에 노출되는 것은 아주 드문 일인 것으로 평가되고 있습니다. 이 프로그램은 우주 공학의 기적 두둥실 표 정력침대 제공으로 보내 드렸습니다. 밤이 기다려져요! 정력침대!

 리포터라기보다 앵커 우먼에 가까운 장면이다. 생생한 현장감을 살려야 한다. 목소리 톤을 높이고 보도체의 말투와 표정 연기가 돋보여야 한다.

• **장진**

〈서툰 사람들〉 중에서

유화이 : 니가 뭔데 그런 소릴 해. 니가 뭔데 시집가라 마라 그래? 야! 이

도둑놈아. 도둑이면 도둑질이나 하고 갈 것이지. 너 뭐야? 니가 우리 부모야. 니가 내 오빠야? 니가 나에 대해 뭘 얼마나 안다고 함부로 그런 소리 해. 여자가 혼자 산다고 너까지 날 깔보는 거야. 그래 나 혼자 산다. 넌 뭐 그리 잘났냐? 도둑놈 주제에 도덕 선생처럼 나한테 이래라 저래라 하는 거야. 맘에 들면 시집가라구? 니가 언제 봤다구 그런 소릴 해. 그래 난 시집가기 싫다고 집에서 쫓겨났다. 그래서 혼자 산다. 그렇다고 너까지 날……. 어이구.

> **TIPS** 캐릭터 유화이는 삶의 여정에서 가진 많은 어려움이 앙금으로 남게 된 여자이다. 그녀의 성깔은 가히 매서울 정도다. 특히 이 장면에서 그녀의 대사는 불과 물의 공간을 오가는 매서움을 강하게 어필해야 한다.

● **정복근**

<center>〈실비명〉 중에서</center>

순영 : 허긴 나도 가끔은 그 애가 죽었을 거라는 생각을 해 보기도 하죠. 사람이 산채로 그렇게 감쪽같이 사라져 버릴 순 없는 노릇이니까……. 그래서 이것저것 생각하다 보면 그만 그 앨 묻어줘야겠다 싶죠. 그런데 그 애가 밤마다 찾아오는구먼. (생각하며) 밤에 잠이 안와서 컴컴한 방안에 혼자 우두커니 앉아 있으면 문 밖에 와서 불러. 요새 같은 대명천지에 귀신이 나올 리도 없고……. 헛소리를 들었나 하고 앉아 있으면 창밖에 와서 더 큰 소리로 불러. 그래도 미심쩍어서 가만히 숨죽이고 듣고 있으면 이번에는 창문을 똑똑 두드리면서……. (생각하다가 고개 들며) 문을 열고 내다보면 그냥 캄캄하기만 해서 보이는 건 없는데……. 그래도 저만큼 뭔가가 서 있다 가버린 기척이 있어서 마음이 설레지.

TIPS 연기에서 영혼적이거나 종교적인 연기의 표현처럼 어려운 건 없다. 이 장면에서 순영의 대사는 조용하면서 뭔가 실마리를 넌지시 던져 주는 불쏘시개 같은 힘이 스며들어야 한다.

• 차범석

<center>〈산불〉 중에서</center>

점례 : 이 마을에도 그런 일이 있었죠. 인민군이 처음으로 쳐들어오자 하루는 집안의 남자들은 토끼바위 아래로 모이라지 않겠어요? 무슨 시국 강연횐가 뭔가 있으니 한 사람두 빠짐없이 나오라고 해서 집집마다 남자란 남자는 다 나갔죠. 그때가 석양 때여서 아낙들은 저녁을 짓느라고 한창 서두는 판인데……. 얼마 후에 요란스런 총소리가 나지 않겠어요? 설마 그렇게 무참하게 죽일 줄이야 누가 알았어요. (지난날을 회상한다) 기막힌 일이죠. 토끼바위 아래에 모이자 난데없이 대한민국 국군이 총칼을 들이대면서 "공산주의를 반대하는 사람은 줄 밖에 나와!" 하더라요? 그래 모두들 겁에 질려서 손을 들고 너나 할 것 없이 줄밖으로 나가니까 금시 총을 쏘더래요. (눈물을 글썽이며) 두 눈으론 차마 볼 수 없었어요. 그런데 그 속에서 총알 두 발이나 맞고도 살아나온 분이 있어요. 끝순이 아버지라고 아주 착한 어른인데 결국은 몇 달 후에 그로 인해 죽었지만서두……. 이런 난리가 또 있을까 무서워요. 제 남편은 그 난리가 일어나기 전에 피해 버렸지만 죽었는지 살았는지 종종무소식이고…….

TIPS 전쟁의 증언을 듣고 보는 것 같은 장면이다. 점례는 비교적 젊은 아낙이다. 당시의 참상은 그녀에게 큰 충격과 경악을 줄 수 있다. 공포와 놀라움의 표현이 일치하면서 대사의 떨림과 표정연기에 신경 써야 한다.

<center>〈장미의 성〉 중에서</center>

상애 : 그럼 엄마는 그게 정상이라고 생각하세요? 그래요! 전 엄마가 차라리 재혼을 하셨으면 했어요! 아버지의 얼굴도 기억 못한 채 자라온 전 친아버지가 아니라도 좋으니 아버지가 필요했어요. 그렇지만 엄만……. 그이유가 뭐예요? 엄마가 남잘 저주하는 이유가 뭐냔 말예요? 그런 고집이 신성하다고 생각하세요? 그래서 제가 오 선생과 다정하게 지내는 걸 시기하셨어요? 그래요, 엄마는 질투하고 있는 거예요. 저와 오 선생 사이를 질투하고 있단 말예요. 솔직히 말해 보세요. 네?

> **TIPS** 딸 상애와 엄마의 다른 이성에 대한 접근이 비극의 주를 이루는 이 작품은 가정의 문제극이자 여성 심리극이다. 상애는 엄마의 반응을 감지하며 이 장면을 꾸려가야 한다. 곧 응어리진 본인과 엄마의 심리를 파악해야 하는 것이다. 제법 진지하면서 정곡을 우회하는 영리함이 있다.

● **최인훈**

<center>〈봄이 오면 산에 들에〉 중에서</center>

달래 : 어렸을 적에 내가 하도 옛날 얘기를 해달라고 졸랐더니 소금장사 얘기를 해 주셨지. 옛날에 소금장사가 있었는데 길을 가다가 (여기서부터 이야기에 따라 몸짓으로 시늉) 해가 저물어 어떤 냇가까지 왔는데 빨래하던 아낙네를 만나서 어디 자고 갈 데가 없느냐고 물어도 얼굴을 숙이고 (제 얼굴을 숙이면서) 쳐다보지도 않기에 아니 내외를 해도 이런 산골에서 길가는 나그네가 길을 묻는데 그럴 수 있느냐고 핀잔을 줬더니 마지못해 얼굴을 드는데 (제 얼굴을 든다) 눈도 없고 눈썹도 없고 코도 입도 귀도 아무 것도 없는 맨숭 얼굴 (손바닥으로 제 얼굴을 쓱 문댄다) 소금 짐을 내던지고 걸음아 날 살려라 달아나는데 고개 넘어 해는 떨어지고 마침 창호지

에 불빛이 비친 우리 집 같은 오막살이 하나 (굴을 둘러보며 가리킨다) 너무 반가와 덮어 놓고 뛰어드니 젊은 아낙이 일어서면서 웬 사람이냐고 자초지종 이렇구 이렇구 아이구 무서워 걸음아 날 살려라 (뛰는 시늉) 목숨 도망하다 보니 장사 짐도 버리구 왔다고 겨우 숨을 돌리는데 (숨을 돌리며) 저게 당신 짐이냐고 가리키는 구석에 물 먹은 소금 짐이 하나 (굴 구석을 가리킨다) 아이구 소리보다 먼저 돌아보는 아낙네 얼굴이 그 달걀귀신이었대…….

TIPS 필자는 최인훈 작가의 〈옛날 옛적에 훠어이 훠이〉에서 남편 역할을 한 적이 있다. 우리말의 독특한 뉘앙스와 아름다움을 잘 살린 희곡은 우리 연극의 귀중한 재산이 아닐 수 없다. 이 장면에서 달래의 이 설화 같은 이야기는 우리의 아픔을 표현한 간접화법이지만 퍽 아름답고 냄새 있는 친근함을 안겨줘야 한다.

〈어디서 무엇이 되어 만나랴〉 중에서

공주 : 어렸을 때 제가 울보였대요. 그래서 아버님이 절 안고 마루에서 얼르시면서 자꾸 울면 바보 온달에게 시집보낸다고 하셨죠. 그러면서 멀리 산을 가리키면서 저 멀리 저 산속에 사는 바보 온달에게 시집을 보낸다고. 그게 봄이었겠죠. 마루에서 절 안고 계셨으니 지금은 헐린 낙랑못가에 있던 정자였는지도 몰라요. 여름인지도 모르겠군요. 새들이 우는 소리도 들리던 것 같애요. 그러면서 뽀얀 먼 산을 가리키면서 저기 사는 바보 온달에게 시집보낸다고……. 그러면 왜 그리 무섭던지. 아아 그 집에. 온달 네 집에 내가 와 있다니 이상하잖아요? 대사님 이상한 생각이 들어요. 이 집 울타리 저 절구. 그렇지 물레두 저 자리에 있구. 울타리! 그래요 난 예전에 여기 와 봤어요. 분명이 이것도 (짐승 가죽을 쓰다듬으며) 곰……. 다 본

적이 있어요. 우스운 꼴을 한 이 곰 처음 봤을 때 이 곰의 낯이 우스웠던 걸 알겠어요. 그때도 우스웠거든요. 그 생각이 난 거예요. (소리내어 웃는다) 꿈속에 와 본 것이겠죠? 그런데 이렇게 생생할 수 있을까요?

> **TIPS** 환생의 테마를 연관지어 만든 이 작품은 특히 이 장면에서 잘 드러난다. 온달을 만나 결혼하는 것이 전생에 맺어온 인연 같은 환생의 모티브는 삶의 윤회를 조금이나마 생각해 본 이들에겐 매우 공감이 가는 일이다. 공주의 다소곳하면서 친근감 있고 호소력 있는 목소리 톤이 떠오르는 건 예외가 아닐 것이다.

• 황지우

〈새들도 세상을 뜨는 구나〉 중에서

여자 : 입 있는 사람은 말해 주세요. 말이 돼요? 눈 있는 사람은 보세요. 보여요? 귀 있는 사람은 들어 봐요. 들리나요? 당신들은 봤을 거예요. 들었을 거예요. 상처로 사람을 만난다는 걸. 상처 때문에 사람이 다시 만날 수 있다는 걸. 그러나 당신들은 내가 당한 상처에 뭘 줄 수 있나요? 기념 촬영을 하시는 건가요? 쑈쑈쑈입니까? 열 살의 나이에 맨발로 내가 헤맨 동성로의 겨울밤을 짐작이나 하겠어요? 미군이 상륙하고 왜들 이래요? 다시 중국군들이 와글와글 내려오고 이게 무슨 짓들이에요? 추워요. 배고파요. 보고 싶어요. 가혹한 시대로 내몰려진 어린 것들. 책임져요. 누가 책임을 지나요? 거기 책임자 있어요? 나와 주세요. 흉터를 보여 주세요. 난 날마다 눈물로 치유를 받았어요. 난 날마다 고통의 소복을 입어요. 아, 난 날마다 아프고 날마다 울어요. 세상에서 가장 가련한 년! 난 이 세상의 맨 바닥에 있었어요. 택시를 모는 남편도 몰라요. 아이들도 상처는 상속되지 않나 봐요. 무책임한 시대에는요. 뭐가 뭔지 통 모르겠어요. 난 학교도 못 나왔어요. 무식한 년이에요. 그러나 이걸 (가슴을 가리킨다) 적어 붙이고 KBS

본관 벽 앞에서 얼마나 울었는지. 얼마나 서러웠는지. 억울했는지……. 망쳐 버린 숙명들 앞에서!

> **TIPS** 우리 분단의 비극을 담은 이 작품은 담담히 슬픔을 견주어 안고 간다. 이 장면은 민족사에 대한 하나의 의문이자 리얼리티다. 그래서 듣는 사람들의 가슴을 아리게 하면서 동시에 치유의 여유를 준다. 반어법적으로 사용하는 이 캐릭터의 말투에서 열린 가슴의 여지를 알 수 있다.

이선영 : 네? 아 전 이선영이라구 해요. 이화여자대학교 식품영양학과 3학년이에요. 네? 학생같이 안 보인다구요? 화장요? 뭐 술집에 나가는 여자만 화장하나요? 왜 이렇게 꼭 끼는 옷을 입었냐구요? 아름다운 건 표현해야 되는 거 아녜요? 분수를 알아야지……. 그 주제에 어디를 넘봐. 전 저 새끼가 그 더러운 손으로 뎀뿌라를 어그적 어그적 씹어 먹으며 뚫어져라 꼰아보는 바람에 완전히 기분 잡쳐 버렸어요. 저 새끼가 금방 씹어 먹을 듯이 꼰아 보는데 난 내 몸이 구석구석 속속들이 남김없이 발가벗겨지는 것 같은 느낌이 들었다구요. 완전히 강간당한 거죠. 이건 완전히 강간이에요. 폭력죄에다 강간 미수까지 적용해 주세요!

> **TIPS** 사회 문제극의 범위는 광범하기도 하지만 깊다. 마치 서로의 상처가 깊은 것처럼. 선영이의 항변은 개인적이지만 매우 사회적 힘을 가지고 있다. 연기의 위대함은 보고 듣는 이들에게 강렬한 메시지의 도화선을 넣어 일깨운다는 것에 있다. 캐릭터 선영에겐 그런 힘이 있어야 한다.

장두이

학력

- 신일고등학교 졸업(1970년)
- 고려대학교 국어국문학과 졸업(1974년)
- 서울예술대학교(전 서울예술전문대학) 연극과 졸업(1977년)
- 서울예술대학교(전 서울예술전문대학) 무용과 졸업(1978년)
- 동국대학교 대학원 연극영화과 1년 수료(1977~1978년)
- 뉴욕 뉴스쿨 뮤지컬 학과 수료(1978~1979년)
- 뉴욕 머스 커닝햄 무용학교 수료(1979~1981년)
- 뉴욕 브루클린 대학원 연극과 연기전공 석사과정(MFA) 이수(1979~1983년)
- 뉴욕 액터스 스튜디오 연기 수업과정(1982~1983년)
- 뉴욕 액팅 스튜디오 연기 수업과정(1983~1984년)
- 뉴욕 리 스트라스버그 연기학교 수업과정(1984~1985년)

경력

1978년	UN, 록펠러 재단과 뉴욕 라마마 극단과 TWITAS의 초청으로 뉴욕에서 UN이 정한 세계 어린이의 해를 맞아, 어린이 연극 공연을 8개월간 하고 독일 GRIPS 청소년 극단과 베를린에서 7개월간 작업
1978~1994년	공연단체 '알 댄스 디어터 사운드'를 뉴욕에서 설립. 60여 편의 연극, 무용, 음악 공연을 미국, 캐나다, 일본, 유럽 등지에서 함
	뉴욕 La Mama 극단 수석 연기자
1979년	'베를린 영화제'와 '함부르크 국제 연극제' 참가
1980~1992년	뉴욕 '코리언 퍼레이드' 예술감독 역임(뉴욕 한인회 주최)
1983년	파리 '피터 브룩 극단'의 상임 단원
1983~1987년	'그로토우스키 극단'의 수석 단원
1987~1993년	Koo Dance Company 수석 무용수
1989~1994년	뉴욕 한국 방송(KBC New York) 라디오 '굿모닝 아침의 산책' '뿌리 깊은 남긔 바람에 아니뮐세' 진행
	KBC TV '장두이의 뉴욕 데이트' 프로그램 진행 및 연출
1992~1994년	Lo Lan Dance Company 수석 안무자 역임
1992~현재	뉴욕에서 극단 KORUS PLAYERS를 창단 대표 역임
1994~1995년	KBS '아침을 달린다'에서 '장두이 문화 광장' 진행
2001년	CBS FM 영화 음악 '수요 초대석' 고정 출연
2006년	SBS TV 토요 모닝 와이드 '장두이의 최고의 1박 2일' 진행
2007~2010년	SBS TV 토요 특집 모닝 와이드 '리얼 드라마 우리 동네 미스테리', '명물따라 삼천리' 명탐정으로 출연 및 진행. 'OLD & NEW' 진행

강의 경력

1978~1994년	뉴욕 La Mama 극단에서 특별 연기 워크숍 주관
1983~1986년	멕시코, 이탈리아, 미국 등지에서 그로토우스키 연기 훈련 방법론 워크숍
1994~1996년	서울에서 '장두이 연극 교실' 강의
1995~1997년	KBS '슈퍼 탤런트' 연수 연기교육 강의
1995~1998년	경기대학교 건축대학원 '밖에서 보는 건축' 강의
1995~1996년	한얼공연예술학교에서 연기 메소드 강의
1996~1997년	중앙대학교 연극과 강의
1996~2003년	대경대학교 연극 영화과 전임 교수
1998~1999년	대구예술대학 사진과 강의
1998~2000년	배우학원 mtm 강의

1999년	대구가톨릭대학교(전 대구효성가톨릭대학교) 성악과 강의
1999~2002년	가천대학교 의과대학 '메디컬 드라마' 강의
2000~2005년	청년 의사 아카데미 '역할극(Role Play)' 강의
2001년	배우협회 주관 '연기자를 위한 즉흥극 훈련' 강의
2004~2009년	인덕대학교 방송 연예과 교수
2006년	한국 연극 배우협회 '배우 심화 교육과 단기 재교육' 강의
2007년	카이스트 대학 내 '나다 센터' 첨단 뮤지컬 강의
2009년	한서대학교 대학원 연기 전공
2010~2014년	서울예술대학교 연기과 교수
2014~2016년	한국 국제예술원 연기영상 예술학부 교수

주요 출연 작품

〈연극〉

1970년	대머리 여가수(고대 강당) −소방소장−
1971년	위대한 훈장(명동 예술 극장) −열쇠 장수−
1976년	크라프 마지막 테잎(극단 세대) −크라프−
1977년	아득하면 되리라(극단 가교/제1회 대한민국 연극제) −거북이−
1978년	Liturgy(뉴욕 UN 오라토리움 극장) −제사장−
1979년	춘향 그리고 태을성(뉴욕 오픈 스페이스 극장/독일 TIK 극장) −태을성−
1981년	GODOT plus GUT(뉴욕 Theater for the New City 극장) −블라디미르−
1982년	Camino Real(뉴욕 거쉰 극장) −벙어리 곱추−
	파리의 '피터 브룩' 극단 참가(마하바라타)
1983년	The Tibetan Book of The Dead(뉴욕 라마마 극장) −죽은 자−
1986년	그로토우스키 극단 공연
1986~1987년	Agamemnon(이탈리아 스폴레토 페스티벌 참가작/뉴욕 라마마 아넥스 극장) −아가멤논 장군−
1986년	Medea(스폴레토 야외극장) −동방인−
1987년	Oh, Jerusalem(링컨센터/이스라엘 예루살렘 극장) −여행자−
1989년	태평양 로맨스야(일인극)(LA 스페이스 311/동숭아트센터) −서봉달−
	The Fallen Angel(뉴욕 46 플레이 하우스) −떨어진 천사−
	Moses and Wandering Dervish(코네티컷 주 오스틴 극장) −더뷔쉬−

1990년	138개의 풍경이 있는 대화(뉴욕 Cash Performance Space 극장)
	−가수−
1992년	Strangers(뉴욕 샬리코 극단/워싱턴 스퀘어 극장) −이방인−
1994년	바람 타오르는 불길(뮤지컬/극단 자유/예술의 전당 토월극장)−남자−
1994~1995년	첼로(극단 전망/문예회관 극장) −인테리어 디자이너−
1995년	청바지를 입은 파우스트(실험극장) −메피스토펠레스−
	MBC 마당놀이 옹고집전(정동극장 및 전국 13개 도시) −돌쇠−
1996년	고래사냥(뮤지컬/환 퍼포먼스/예술의 전당 오페라 하우스) −왕초−
	세종 32년(국립 국악원 예악당 개관 기념 공연) −세조−
	달빛 멜로디(은행나무 극장) −사나이−
1997년	맨하탄 일번지(극단 전망/성좌 소극장) −상준−
	밧데리(극단 르네상스) −스탠−
1998년	천상 시인의 노래(극단 즐거운 사람들/문예 예술 대극장) −저승사자−
2000년	바다의 여인(서울 국제 연극제 개막 작품/문예 예술 대극장) −뱃사람−
2001년	바리공주(극단 현빈/세종 문화 회관/서울 공연 예술제 참가작)
	−사자대왕−
2002년	유리동물원(우리극장/알과 핵 극장) −톰−
	게임의 종말(극단 미학/국립극장 별오름 극장) −햄−
2003년	춤추는 원숭이 빨간 피터(극단 향/알과 핵 극장) −피터−
2004년	파우스트(극단 미학/문예회관 예술 대극장) −메피스토펠레스−
	햄릿(연극 열전 참가작/동숭 아트 센터 대극장) −클라우디우스 왕−
	춤추는 원숭이 빨간 피터(공주 아시아 일인극 연극제/공주민속극 박물관) −피터−
	길(백성희 선생 연기 60주년 기념 연극/문예회관 예술 대극장)−아들−
	배비짱(김상열 연극 사랑회/인켈 아트홀) −배비장−
2005년	한강수야(유창의 경기민요 소리극/세종문화회관) −광대−
	당나귀 그림자 재판(국립극장 해오름 극장) −선장−
	돌아온 원숭이 빨간 피터(인켈 아트홀 극장) −피터−
2006년	제1회 뉴욕 한국 연극제 참가(춤추는 원숭이 빨간 피터 : 뉴욕 Theater for the New City 2월 6~12일) −피터−
	당나귀 그림자 재판(아르코 대극장/연극인 복지재단 기금 마련 공연) −선장−
	영평 팔경가(경기 민요 소리극/포천 반월 아트 홀 대극장) −여행자 아버지−
	장두이의 '황금 연못'(대학로 극장) −장만중−

2007년	Korean Shaman Chant(뉴욕 카네기 홀) −혼−
	흐르는 강물처럼(국악 뮤지컬/의정부 문화예술회관 대극장) −광대−
	물속의 집(블랙박스 디어터/극단 뿌리 30주년 기념) −아들−
2008년	아버지가 사라졌다(극단 여인극장 123회 공연/알과 핵 극장) −아버지−
2009년	등대(대학로 예술극장 대극장) −박일우−
	사랑을 주세요(원제 : Lost in Yonkers, 블랙 박스 극장) −루이−
2010년	영웅을 생각하며(교육문화회관 대극장) −호암의 혼−
2011년	한강의 기적(알과 핵 극장) −박정희−
2012년	아메리칸 환갑(게릴라 극장) −전민석−
	오, 독도!(뉴욕 SECRET THEATRE) −이방인−
	쥐덫(SH 아트홀) −트로트 형사−
	'스크루지 영감과 성냥팔이 소녀의 화이트 크리스마스'(뮤지컬/
	경기도 문화의 전당 대극장) −스크루지−
2013년	나비야 저 청산에(남산 드라마센타) −연산−
	거위의 꿈(산울림 소극장) −꿈 1−
	남이섬 국제 원맨쇼 페스티벌(남이섬 자유무대) −말뚝이−
2014년	소풍가는 날(김천국제 가족 연극제 참가) −품바−
2015년	40캐럿 : 연상의 여인(예그린 극장) −에디−
	오늘 또 오늘(예술의 전당 자유 소극장) −성민−
	리어왕(명동 예술극장) −리어−
	벚꽃동산(세종문화회관 M 디어터) −가예프−
	조씨고아(명동 예술극장) −도안고 장군−
2016년	혈맥(명동 예술극장) −깡통−

〈영화〉

1976년	어디서 무엇이 되어 다시 만나리(홍파 감독−대영 영화사 제작)
	−청년(조연)−
1977년	불(홍파 감독−합동 영화사 제작) −사내(조연)−
1982년	Water's Life(유진 올샨스키 감독−미국 C−Mas 인디펜던트 필름
	제작) −샤만(주인공)−
1985년	깜보(이황림 감독−합동 영화사 제작) −깜보(주인공)−
1995년	마스카라(이훈 감독−훈 프러덕션 제작) −조사장(주연)−
1997년	인연(이황림 감독−율가 필름 제작) −흥신소 직원(조조연)−
1998년	러브 러브(이서군 감독−박철수 필름 제작) −대장(조연)−
2000년	천사몽(박희준 감독−쥬니 파워 제작) −대신(조연)−

	교도소 월드컵(방성웅 감독 – 신씨네 제작) – 개심통(주연) –
2001년	성냥팔이 소녀의 재림(장선우 감독 – 기획시대 제작) – 방위대장(조연) –
2002년	뚫어야 산다(고은기 감독 – 태창 영화사 제작) – 두목(조조연) –
2003년	써클(박승배 감독 – 메가 필름) – 조법사(조조연) –
2006년	천국의 셋방(김재수 감독 – 씨네 힐) – 고물장수(조연) –
2011년	사랑해 혜원아(김지현 감독 – 대진필름) – 형석(조연) –
2013년	청애(김재수 감독 – 꿈꿀 권리) – 종규 아재(조연) –
2014년	섬머린(원일구 감독 – 트라이아스) – 한조국 국회의원(주인공) –
2015년	위선자들(김진홍 감독 – 메이플러스) – 박창호 변호사 –

〈TV〉

1991년	Law & Order(미국 ABC) – 범인 –
1992년	Americas's Most Wanted(미국 FOX) – 베트남 갱 –
1993년	The Guiding Light(미국 NBC) – 바텐더 –
1994년	영화 만들기(MBC 8.15 특집 드라마) – 매니저 –
	KBS 생방송 좋은 아침 '전국일주 편' 출연
	KBS 아침을 달린다 '문화 광장' 진행(6개월간)
1996년	아무개씨의 문화 발견(A&C 코오롱)
1996~2002년	도전 지구 탐험대(KBS/아프리카 수난, 예멘, 미국, 덴마크, 페루, 인도 등
1997년	달타령 웃음타령(KBS 추석 특집 코미디 드라마) – 나 –
	문학기행(EBS 윤정모의 나비의 꿈 편)
	고향기행(KBS)
1999년	네 꿈을 펼쳐라(KBS)
2003년	스승과 제자(KBS)
2004년	그리스 특집 '신화를 찾아서'(KBS)
	그곳에 가고 싶다 '고군산 군도'(KBS)
2005년	문화동행(KBS)
2006년	낭독의 발견(KBS)
2006~2013년	SBS 토요 특집 모닝 와이드
	* '장두이의 최고의 1박 2일' 진행
	* 리얼 드라마 '우리 동네 미스테리' 명탐정 출연과 진행
	* '소문과 진실' 진행
	* '명물따라 삼천리' 진행
	* 'Old & New' 진행
	* '나는 전설이다' 진행

2008년	SBS 심리극장 '천인야화' 악마 편 -의사-
2009년	SBS 대하 드라마 '자명고'(36부작) 출연 -도찰 장군-
2010년	케이블 콘 TV 시트콤 드라마 '용녀는 작업중' 연출 및 출연 -장훈-
	MBC '인생풍경 휴' 출연
2014년	KBS 아침마당(7회) 출연
2015년	KBS 일일드라마 '당신만이 내 사랑' -사채사장-
2016년	LG 스타일러 CF(고릴라 필름제작) -올드맨-

수상 경력

1972년	TBC 대학 방송 경연 대회 최우수 연기상 '공해에 얽힌 사연'
1979년	미국 OBIE 연극상 연극 'Tirai'
1983년	미국 OBIE 연극상 연극 'The Tibetan Book of the Dead'
1989년	미국 아시아 소수 민족 예술가상 연극 'Song of Shim Chung'
1995년	백상 예술대상 연기상 연극 '첼로'
2003년	뉴욕 드라마 클럽 특별상 연극 'Mose's Mask'
2006년	제4회 '믿음으로 일하는 자유인 상'(연극 '35년 인생')
	제24회 '한국 희곡문학 대상'(장두이 두 번째 희곡집)
2015년	2015년 한국 재능 나눔 대상(예술부문)

저서

1983~1984년	문화 평론 '민속도'(잡지 '한국인' 게재/뉴욕)
1985~1986년	에세이 '아메리카 일루젼'(잡지 '주니어')
	문화 평론 '해와 노피곰 도드샤'(뉴욕 동아일보)
1992년	시집 '삶의 노래'(명상 출판사)
	소설 '아메리카 꿈나무'(명상 출판사)
1995~1996년	에세이 '장두이 문화 마당'(월간 에세이)
1996년	시집 '0의 노래'(명경 출판사)
	자전 에세이 '공연되지 않을 내 인생'(명경 출판사)
1998년	장두이 희곡집(창작 마을)
2000년	장두이 연기 실습론(명상 출판사)
2002년	장두이 장면 연기 실습(명상 출판사)
2005년	에세이집 '인생이 연극이야'(사람이 있는 풍경)
	장두이 두 번째 희곡집(창작마을)
2006년	장두이의 한국연기 실습론(새로운 사람들)
	시집 'Y의 노래'(새로운 사람들)

2009년	장두이 뉴 희곡집(연극과 인간)
2011년	그로토프스키 & 두이 장(연극과 인간)
2012년	장두이의 연극상식(새로운 사람들)
2014년	입시 연기론(창작마을)
2015년	올 어바웃 뮤지컬(엠에스 북)

연출 작품

1973년	미친 벌레의 소리
1974년	판토 마임극 '다시 0에서 0'(명동 가톨릭 학생회관 강당)
1975년	마지막 테잎(명동 가톨릭 학생회관 강당)
	이상 + 현상(명동 가톨릭 학생회관 강당)
1976년	인터뷰(덕성여대 강당)
1977년	감마선은 달무늬 얼룩진 금잔화에 어떤 영향을 미쳤는가
	(수도여자 사범대학 극장)
1978년	Life & Death(뉴욕 소호 비쥬얼 아트 센터)
	태을성 그리고 춘향(미국/독일)
1980년	달하 노피곰(뉴욕 라마마 극장)
1982년	Red Snow(뉴욕 라마마 극장)
1983년	무용 White Garden(뉴욕 워싱턴 스퀘어 극장)
1984~1985년	태평양 로맨스야(뉴욕/LA/서울 동숭 아트 센터 극장)
1987년	The Song of Shim Chung(뉴욕 46 플레이 하우스 극장)
1989년	서울 월광곡(동숭 아트 센타 극장)
1992년	아리랑 소묘(뉴욕 메리마운트 극장)
1994년	11월의 왈츠(실험 극장)
	아시나마리(은행나무 극장 개관 기념 공연)
1995년	시간 밖의 여자들(까망 소극장)
	한 여름 밤의 피크닉(한얼 극장)
1996년	비탈에 선 아이들(경산 시민회관)
1997년	물고기가 날으는 재즈 카페(성좌 소극장)
1998년	한 마리 새가 되어(대구 대백 예술 극장)
	아이가이갸 심청(씨어터 제로)
1999년	K씨 이야기/발칙한 녀석들(명동 창고 극장)
	대구 시립 무용단 '라이프 스토리'/꿈 그리기(대구 문화예술회관 대극장)
2000년	전미례 재즈 무용단 '누에보 카르멘'(예술의 전당 토월 극장)
2001년	뱀나무 밑에 선 바나나맨의 노래(명동 창고 극장)

2002년	뮤지컬 '장미 향수 & 키스'(서울 교육 문화 회관 대극장/대구시민 회관 대극장)
	잃어버린 얼굴을 찾아서(안동 국제 가면 페스티벌 특별 공연작)
2003년	19&80(정미소 극장)
	무지개가 뜨면 자살을 꿈꾸는 여자들(알과 핵 극장)
	춤추는 원숭이 빨간 피터(알과 핵 극장)
2005년	구본숙 현대무용단 '밀알'(대구 시립문화회관 대극장)
	한강수야(경기민요 소리극/세종 문화회관)
	당나귀 그림자 재판(국립극장 해오름)
	돌아온 원숭이 빨간 피터(인켈 아트홀 극장)
2006년	제1회 뉴욕 한국 연극제 '춤추는 원숭이 빨간 피터'(New York, Theater for the New City 극장에서 공연)
	당나귀 그림자 재판(아르코 대극장/연극인 복지재단 기금 마련 공연)
	춤추는 파도(포스트 극장)
	신일 예술제 '반갑다 친구야'(코엑스몰 오디토리움 극장)
	구본숙 현대무용단 '밀알' 2006년 공연 (대구 문화예술회관 대극장)
	영평 팔경가(포천 반월 아트 홀)
	장두이의 '황금 연못'(대학로 극장)
2007년	Korean Shaman Chant(뉴욕 카네기 잔켈 홀)
	대전 카이스트 대학 나다 센터의 '아이 러브 뮤지컬'(카이스트 대극장)
	당나귀 그림자 재판 전북 부안 공연(부안 문화예술회관)
	통일 익스프레스 '러빙 유'(포스트 극장)
2008년	뮤지컬 '19 & 80'(극단 신시 제작/예술의 전당 자유 소극장)
	제20회 거창 국제 연극제 국내 초청작 참가(통일 익스프레스 러빙 유)
	댄스컬 성공을 넘어-아산의 꿈-(이화여고 백주년 기념관)
2009년	흥부야 청산가자!(충북 진천군 한천 초등학교 강당)
	립스틱 아빠/춤추는 할머니(웰다잉 극단 창단 공연, 정동 프란체스카 강당 및 대구, 인제, 원주 등 공연)
	제9회 포항 바다 국제 연극제 참가 '춤추는 원숭이 빨간 피터'(포항 문화 예술회관)
2010년	뮤지컬 '영웅을 생각하며'(호암 탄생 백주년 기념 공연, 교육문화회관 대극장)
	행복한 죽음(웰다잉 극단 2회 공연, 교보빌딩 대강당 외)
	국악 뮤지컬 '다문화 버무리기 쇼'(세종문화회관 대극장)

2011년	소풍가는 날(SH 아트홀)
2012년	뮤지컬 '스크루지 영감과 성냥팔이 소녀의 화이트 크리스마스'(경기 문화의 전당 대극장)
	만드라골라(SK 수펙스 홀)
2013년	나비야 저 청산에(남산 드라마센타)
	말뚝이의 노랫짓(남이섬 제2회 국제 원맨쇼 개막작)
	뮤지컬 콘서트 '거위의 꿈'(산울림 소극장)
2014년	소풍가는 날(김천 국제 가족 연극제 참가)
	교육연극 '톡톡톡'〈청소년 사이버 범죄〉/'씨가'〈청소년 금연 예방〉/'그때 그 시절'〈청소년 마약 예방 연극〉(전국 초·중·고 200여 군데 공연)
2015년	압구정에 가면 하늘이 보인다(압구정 예홀)
	맹진사댁 경사(서대문 문화예술회관)
	압구정 18층(경찰대학 강당/고대 박물관)
	초코와 파이(압구정 예홀)
2016년	장영실과 마법대결(뉴욕 Secret Theatre)
	비밀에 갇힌 방(대학로 예술극장)
	뮤지컬 '여우사냥'(세종국악당/광화문 아트홀)